佛山市人文和社科研究丛书编委会

顾　　问：郭文海
主　　任：邓　翔
副 主 任：温俊勇　曾凡胜
编　　委：（按姓氏笔画顺序）
　　　　　邓　辉　申小红　许　锋
　　　　　李自国　李若岚　李婉霞
　　　　　陈万里　陈丽仪　吴新奇
　　　　　聂　莲　曹嘉欣　淦述卫
　　　　　曾令霞

中共佛山市委宣传部
佛山市社会科学界联合会　主编

佛山市人文和社科研究丛书
FOSHANSHI RENWEN HE SHEKE YANJIU CONGSHU

源流、传播与传承
——佛山粤剧发展史

YUANLIU CHUANBO YU CHUANCHENG
——FOSHAN YUEJU FAZHANSHI

曾令霞　李婉霞　著

中山大学出版社
SUN YAT-SEN UNIVERSITY PRESS

·广州·

版权所有　翻印必究

图书在版编目（CIP）数据

源流、传播与传承：佛山粤剧发展史/曾令霞，李婉霞著. —广州：中山大学出版社，2018.10

（佛山市人文和社科研究丛书）

ISBN 978-7-306-06450-9

Ⅰ. ①源… Ⅱ. ①曾… ②李… Ⅲ. ①粤剧—戏剧史—佛山 Ⅳ. ①J825.65

中国版本图书馆 CIP 数据核字（2018）第 225947 号

出 版 人：王天琪
策划编辑：李海东
责任编辑：李海东　刘丽丽
封面设计：方楚娟
责任校对：赵　婷
责任技编：何雅涛
出版发行：中山大学出版社
电　　话：编辑部 020 - 84110771，84113349，84111997，84110779
　　　　　发行部 020 - 84111998，84111981，84111160
地　　址：广州市新港西路 135 号
邮　　编：510275　　传　真：020 - 84036565
网　　址：http://www.zsup.com.cn　E-mail：zdcbs@mail.sysu.edu.cn
印 刷 者：广州家联印刷有限公司
规　　格：787mm×1092mm　1/16　17.25 印张　6 插页　350 千字
版次印次：2018 年 10 月第 1 版　2018 年 10 月第 1 次印刷
定　　价：60.00 元

如发现本书因印装质量影响阅读，请与出版社发行部联系调换

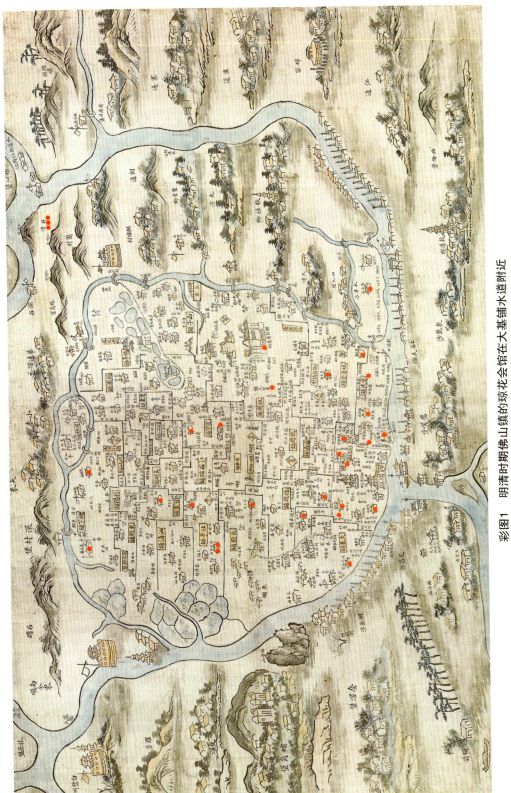

彩图1 明清时期佛山镇的琼花会馆在大基铺水道附近

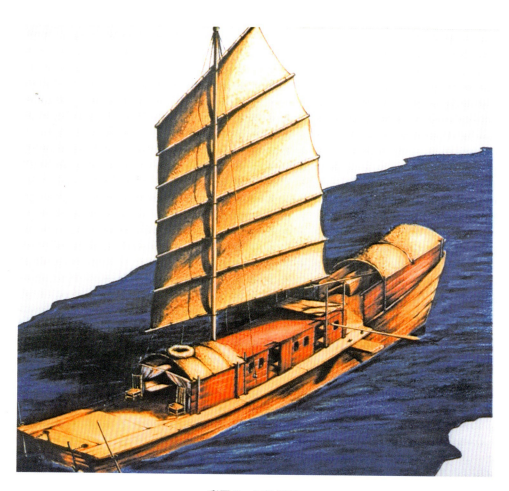

彩图 2　红船模型

彩图3 清代至民国粤剧繁盛发展传播路线

彩图4 《小凤仙》剧照

彩图5 《小周后》剧照

彩图6 澳门天后宫神功戏演出戏棚

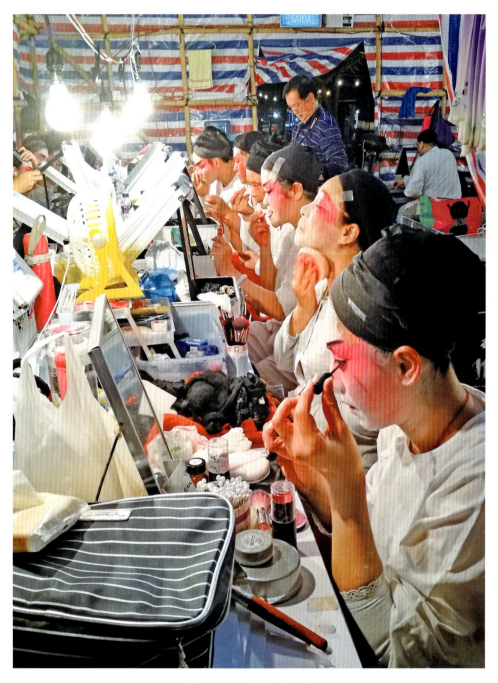

彩图7　后台演员化妆场面

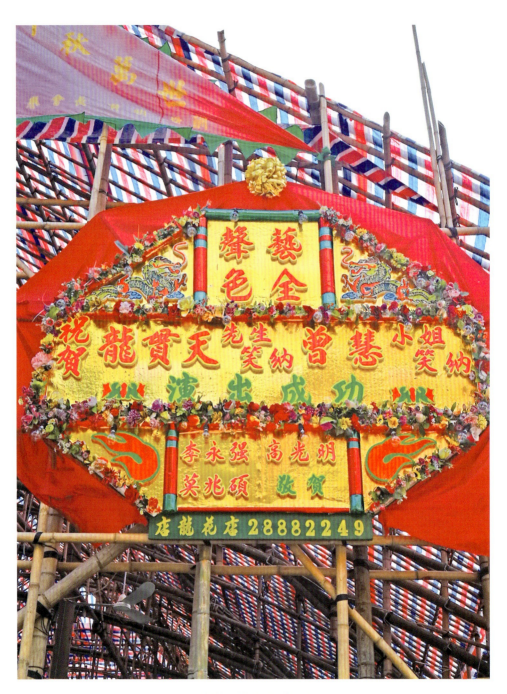

彩图8 神功戏演出花牌

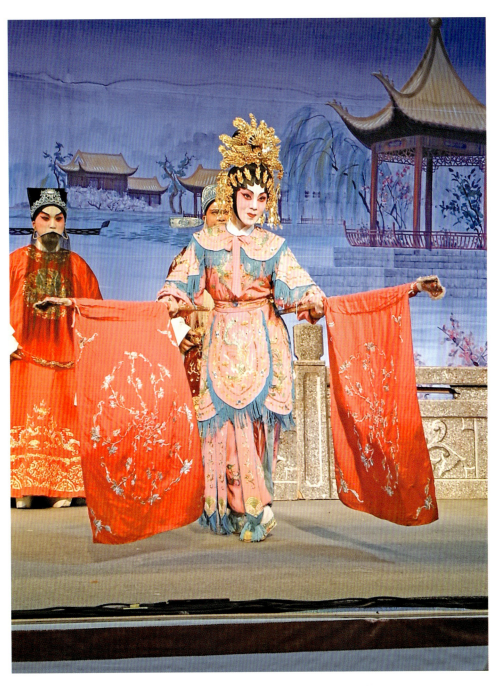

彩图9　曾慧在神功戏《六国大封相》中的剧照

彩图10 《胡贵妃》剧照

彩图11 《永恒的星光》剧照

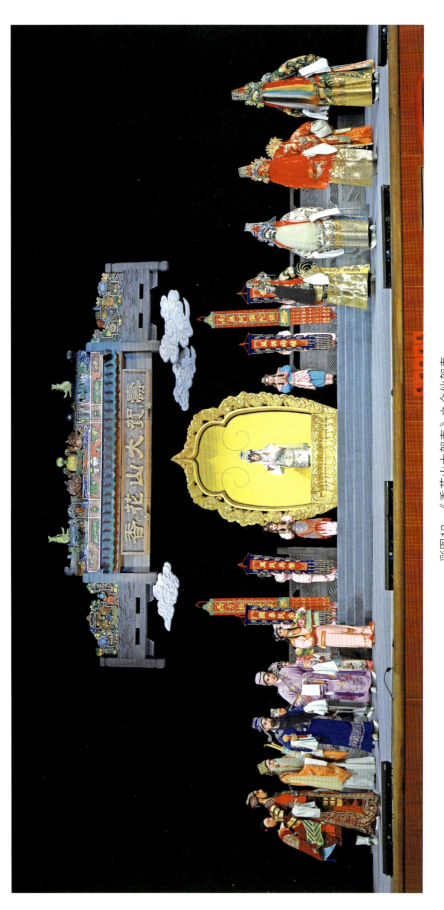

彩图12 《香花山大贺寿》之众仙贺寿

《佛山市人文和社科研究丛书》
出版前言

　　文化是一座城市的品格和基因，佛山是座历史传统悠久、人文气息浓郁、文化积累深厚的城市。近年来，佛山经济社会发展日新月异，岭南文化名城建设如火如荼，市、区有关部门及镇街从各自工作职能或地方发展特点出发，陆续编辑出版了一些人文社科方面的书籍及资料。但从全市层面看，尚无一套完整反映佛山历史文化和人文社科方面的研究丛书，实为佛山社会文化传承的一大憾事。为弥补这不足之处，中共佛山市委宣传部、佛山市社会科学界联合会决定联合全市社会科学研究力量，深入挖掘佛山历史文化资源，梳理佛山哲学社会科学研究成果，编辑出版《佛山市人文和社科研究丛书》，并力争将其打造成为佛山市的人文社科研究品牌和城市文化名片。

　　本套丛书的策划和编辑，主要基于以下几个方面的考虑：一是体现综合性。丛书从全市层面开展综合性研究，既彰显佛山社会经济文化综合实力，也充分展现佛山人文社科研究水平，避免了只研究单一领域或个别现象，难以形成影响力的缺憾。二是注重广泛性。丛书对佛山历史文化、名人古迹、民俗风情、非物质文化遗产和经济、政治、社会、生态等各个方面都给予关注，而佛山经济社会发展亮点、历史文化闪光点和研究空白领域更是丛书首选。三是突出本土性。丛书选题紧贴佛山实际，具有鲜明的地方特色，作者主要来自佛山本地，也适当吸收外部力量，以锻炼培养一批优秀的人文社科研究人才。四是侧重研究性。丛书严格遵守学术规范，注重学术研究的广度、深度和高度，注重理论的概括、提炼和升华，在题材、风格、构思、观点等方面多有独到之处，具备权威性、整体性、系统性和新颖性，是值得收藏或研究的好书籍。五是兼顾通俗性。丛书要求语言通俗易懂，行文简洁明了，图文并茂，条理清晰，易于传播，既可做阅读品鉴之用，也是开展对外宣传和交流的好读物。六是坚持优质性。丛书

综合考虑研究进度和经费安排，本着宁缺毋滥的原则，采取成熟一本出版一本的做法，"慢工出细活"，保证研究出版的质量。七是力求系统性。每年从若干选题中精选一批进行资助出版，积沙成塔，形成规模，届时可再按历史文化、哲学社会科学、佛山典籍整理等形成系列，使丛书系列化、规模化、品牌化。八是讲究方便性。每本书，既是整套丛书的一部分，编排体例、形式风格保持一致，又独立成书，自成一体，各有风采，避免卷帙浩繁，方便携带和交流。

自2012年底正式启动丛书编辑工作以来，包括这一辑在内，已编撰出版五辑。每一辑书籍的编撰，编委会都要多次召开专门会议，讨论确定研究主题、编辑原则、体例标准、出版发行等事宜。经过选题报告、修改完善、专家审定、编辑校对等环节，形成每一辑的《佛山市人文和社科研究丛书》。此次第五辑《佛山市人文和社科研究丛书》包括《烟草大王简照南研究》《源流、传播与传承——佛山粤剧发展史》《佛山文苑人物传辑注》《佛山政府、企业"互联网+"——兼论城市社区治理与服务》《陈启沅评传》《佛山幼儿教育实践与探索——佛山市机关幼儿园愉快园本课程建设》《佛山冶铸文化研究》等七本著作。通过数年的持续努力，现已初步形成了一整套覆盖佛山人文社科方方面面的研究丛书，使之成为建设佛山岭南文化名城、增强地方文化软实力的一项标志性工程。

本套丛书的编辑得到了佛山科学技术学院、广东东软学院、广州城建职业学院、佛山市博物馆、佛山市机关幼儿园等单位和全市广大人文社科工作者的大力支持，中国社会科学院首批学部委员、著名学者杨义教授欣然为丛书作总序，中山大学出版社为丛书的出版做了大量艰苦细致的工作，在此一并表示衷心的感谢，并对所有关心和支持丛书编撰工作的社会各界人士致以深深的敬意！

<div style="text-align: right;">佛山市人文和社科研究丛书编委会
2018年6月</div>

都来了解佛山的城市自我
——《佛山市人文和社科研究丛书》总序

杨 义
（中国社会科学院首批学部委员）

　　大凡有文化底蕴的地方，都有它的身份、品格和精神，有它的人物、掌故和地方风物，从而在祖国文化精神总谱系中留下它独特的文化DNA。佛山作为一座朝气蓬勃而又谦逊踏实的岭南名城，自然也有它的身份、品格、精神，有它的人物、掌故、风物和文化DNA。对于佛山人而言，了解这些，就是了解他们的城市自我；对于外来人而言，了解这些，就是接触这个城市的"地气"。

　　佛山有"肇迹于晋，得名于唐"的说法。汉武帝派张骞通西域之后，中国始通罽宾，即今克什米尔。罽宾属于或近于佛教发祥之地，在东汉魏晋以后的数百年间，多有高僧到中原传播佛教和译经。唐玄奘西行求法，就是从罽宾进入天竺的。据清代《佛山志》，东晋时期，有罽宾国僧人航海东来传教，在广州西面的西江、北江交汇的"河之洲"季华乡结寮讲经，宣传佛教，洲岛上居民因号其地为"经堂"。东晋安帝隆安二年（398），初来僧人弟子三藏法师达毗耶舍尊者，来岛再续传法的香火，在经堂旧址上建立了塔坡寺。因而佛山经堂有对联云："自东晋卓锡季华，大启丛林，阅年最久；念西土传经上国，重兴法宇，历劫不磨。"其后故寺废弛。到了唐太宗贞观二年（628），居民在塔坡冈下辟地建屋，掘得铜佛三尊和圆顶石碑一块，碑上有"塔坡寺佛"四字，下有联语云："胜地骤开，一千年前，青山我是佛；莲花极顶，五百载后，说法起何人。"乡人认为这里是佛家之山，立石榜纪念，唐贞观二年镌刻的"佛山"石榜至今犹存。佛山的由来，因珠江冲积成沙洲，为佛僧栽下慧根，终于立下了人灵地杰的根脉。

　　明清以降的地方志，逐渐发展成为记录地方历史风貌的百科全书。读

地方志一类文献，成为了解地方情势，启示就地方而思考"我是谁"的文化记忆遗产。毛泽东喜欢读地方志书。在战争年代，每打下一座县城，他就找县志来读。1929年打下兴国县城，获取清代续修的《瑞金县志》，他如获至宝，挑灯夜读。新中国成立后，毛泽东到各地视察、开会，总要借阅当地志书。1958年在成都会议之前，他就率先借阅《四川通志》《蜀本纪》《华阳国志》，后又要来《都江堰水利述要》《灌县志》，并在书上批、画、圈、点。他在这次成都会议上，提倡在全国编修地方志。1959年，毛泽东上庐山，就借阅民国时期吴宗慈修的《庐山志》及《庐山续志稿》。可见编纂地方人文社会科学文献，是使人明白"我从何而来"，"我的文化基因若何"，保留历史记忆，增加文化底蕴的重要工程。

从历史记忆可知，佛山之得名，是中外文化交流的一个亮丽的典型。它栽下的慧根，就是以自己的地理因缘和人文胸怀，得经济文化的开放风气之先。因为佛教东传，不只是一个宗教事件，同时也是开拓文化胸襟的历史事件。随同佛教而来的，是优秀的印度、波斯、中亚和希腊文化，它牵动了海上丝绸之路。诸如雕塑、绘画、音乐、美术，物产、珍宝、工艺、科技，思想、话语、逻辑、风习，各种新奇高明的思想文化形式，都借助着航船渡过瀚海，涌入佛山。佛山的眼界、知性、文藻、胸襟，为之一变，文化地位得到提升。

但是佛山胸襟的创造，既是开放的，又是立足本土的。佛山的城市地标上"无山也无佛"，山的精神和佛的慧根，已经化身千千万万，融入这里的河水及沃土。佛山的标志是供奉道教北方玄天大帝（真武）的神庙，而非佛寺，这是发人深省的。清初广东番禺人屈大均的《广东新语》卷六说："吾粤多真武宫，以南海佛山镇之祠为大，称曰祖庙。"那么为何本土道教的祖庙成了佛山的标志呢？就因为佛山为珠江水流环抱，水是它的生命线，如屈大均接着说的："南溟之水生于北极，北极为源而南溟为委，祀赤帝者以其治水之委，祀黑帝者以其司水之源也。"于是从北宋元丰年间（1078—1085）起，佛山就建祖庙，宋元以后各宗祠公众议事于此，成为联结各姓的纽带，遂称"祖庙"。祖庙附有孔庙、碑廊、园林，红墙绿瓦，亭廊嵯峨，雕梁画栋，绿荫葱茏，历数百年而逐渐成为一座规模宏大、制作精美、布局严谨、具有浓厚岭南地方特色的庙宇建筑群。

这种脚踏实地的开放胸襟，催生和推动了佛山的社会经济开发的脚步。晋唐时期的佛山，还只是依江临海的沙洲，陆地尚未成片。到了宋代，随着中原移民的大量涌入和海外贸易的兴起，珠江三角洲的进一步开发，佛山得到了进一步发展，于是有"乡之成聚，肇于汴宋"的说法。佛山邻近省城，可以分润省城的人才、文化、交通、商贸需求的便利；但它

又不是省城,可以相当程度地摆脱官府权势压力和体制性条条框框的约束,有利于民间资本、技艺、实业和贸易方式的发育。珠江三角洲千里沃野,需要大量铁制的农具,因而带动了佛山的冶炼铸造业。屈大均《广东新语》卷十五说:"铁莫良于广铁,……诸炉之铁冶既成,皆输佛山之埠,佛山俗善鼓铸,……诸所铸器,率以佛山为良,陶则以石湾。"生产工具的改进和省会、海外需求的刺激,又进一步带动了以桑基鱼塘为依托的缫丝纺织业。

起源于南越先民的制陶业,也在中原制陶技术的影响下,迅速发展起来了。南宋至元,中原移民把定、汝、官、哥、钧诸名窑的技艺带到佛山石湾,与石湾原有的制陶技艺相融合,在吸取名窑造型、釉色、装饰纹样的基础上,使"石湾集宋代各名窑之大成"。石湾的土,珠江的水,在佛山人手里仿佛具有了灵性,它们在南风古灶里交融裂变、天人合一,幻化出了五彩斑斓的石湾陶。清人李调元《南越笔记》卷六记载:"南海之石湾善陶。凡广州陶器,皆出石湾,尤精缸瓦。其为金鱼大缸者,两两相合。出火则俯者为阳,仰者为阴。阴所盛则水浊,阳所盛则水清。试之尽然。谚曰'石湾缸瓦,胜于天下。'"李调元是清乾嘉年间的四川人,晚年著述自娱,这也取材于《广东新语》。水下考古曾在西沙沉没的古代商船中发现许多宋代石湾陶瓷。在东至日本朝鲜、西至西亚的阿曼和东非的坦桑尼亚等地,也有不少石湾陶瓷出土。自明代起,石湾的艺术陶塑、建筑园林陶瓷、手工业用陶器不断输出国外,尤其是园林建筑陶瓷,极受东南亚人民的欢迎。东南亚各国如泰国、越南、新加坡、马来西亚、印度尼西亚等地的出土文物中,石湾陶瓷屡见不鲜。至今在东南亚各地以及香港、澳门、台湾地区庙宇寺院屋檐瓦脊上,完整保留有石湾制造的瓦脊就有近百条之多,建筑饰品更是难以计其数。石湾陶凭借佛山通江达海的交通条件和活跃的海外贸易,走出了国门,创造了"石湾瓦,甲天下"的辉煌。石湾陶瓷史,堪称一部浓缩的佛山文化发展史,也是一部精华版的岭南文化发展史:南粤文化是其底色,中原文化是其彩釉,而外来文化有如海风拂拂,引起了令人惊艳的"窑变"。

佛山真正名扬四海,还因其在明清时期演绎的工商兴市的传奇。明清时期的佛山,城市空间不断拓展,商业空前繁荣,由三墟六市一跃而为二十七铺。佛山的纺织、铸造、陶瓷三大支柱产业,都进入了繁荣昌盛的发展阶段。名商巨贾、名工巧匠、文人士子、贩夫走卒,五方辐辏,汇聚佛山。或借助产业与资本的运作,富甲一方,造福乡梓;或潜心学艺、精益求精,也可创业自强。于是,佛山有了发迹南洋的粤商,有了十八省行商会馆,有了古洛学社和佛山书院,有了诸如铸铁中心、南国丝都、南国陶

都、广东银行、工艺美术之乡、民间艺术之乡、中成药之乡、粤剧之乡、武术之乡、美食之乡等让人艳羡的美名，有了陈太吉的酒、源吉林的茶、琼花会馆的戏……百业竞秀、名品荟萃，可见街市之繁华。乡人自豪地宣称："佛山一埠，为天下重镇，工艺之目，咸萃于此。"外地游客也盛赞："商贾丛集，阛阓殷厚，冲天招牌，较京师尤大，万家灯火，百货充盈，省垣不及也。"清道光十年（1830）佛山人口据说已近六十万，成为"广南一大都会"，与汉口、景德镇、朱仙镇并称"天下四大镇"，甚至与苏州、汉口、北京共享"天下四大聚"之美誉，即清人刘献廷《广阳杂记》卷四所云："天下有四聚，北则京师，南则佛山，东则苏州，西则汉口。"佛山既非政治中心，亦非军事重镇，它的崛起打破了"郡县城市"的旧模式，开启了中国传统工商城市发展的新途径。它以"工商成市"的模式，丰富了中国城市学的内涵。

近现代的佛山，曾经遭遇过由于交通路线改变，地理优势丧失、经济环境变化的困扰。但是，佛山并没有步同列四大名镇的朱仙镇一蹶不振的后尘，而是在艰难中励志探索，始终没有松懈发展的原动力，在日渐深化的程度上实行现代转型。改革开放以来，佛山又演绎了经济学家津津乐道的"顺德模式"和"南海模式"。前者是一种以集体经济为主、骨干企业为主、工业为主的经济发展方式。借助这种模式，顺德于20世纪80年代完成了从农业社会到初始化工业社会的过渡，完善了有利于科学发展的体制机制，诞生了顺德家电的"四大花旦"——美的、科龙、华宝、万家乐。后者是以草根经济为基础，按照"三大产业齐发展，五个层次一齐上"的方针，调动县、镇、村、组、户各方面的积极性和社会资源，形成中小企业满天星斗的局面。上述两种模式衍生了佛山集群发展的制造基地、各显神通的专业市场、驰名中外的佛山品牌、享誉全国的民营经济。

佛山在自晋至唐的得名过程中埋下了文化精神的基因，又在现代产业经济发展中，培育和彰显一种敢为人先、崇文务实、通济和谐的佛山精神。这种文化基因和文化精神，使佛山人得近代风气之先，走出了一批影响卓著的名人：从民族资本家陈启沅到公车上书的康有为，从"近代科学先驱"邹伯奇到"铁路之父"詹天佑，从"岭南诗宗"孙蕡到"我佛山人"吴趼人，从睁眼看世界的梁廷枏到出使西国的张荫桓，从岭南雄狮黄飞鸿到好莱坞功夫巨星李小龙。在现代工商发展方式上也多有创造，从工商巨镇到家电之都，从"三来一补"到经济体制改革，从专业镇建设到大部制改革，从简镇强权到创新型城市建设，百年佛山人在政治、经济、文化领域引领风骚，演绎了一个个岭南传奇。佛山适时地开发了位于中国最具经济实力和发展活力之一的珠江三角洲腹地，位于亚太经济发展活跃的东亚及东南亚的交汇处的

地理位置优势，由古代四大名镇之一转型为中国的改革先锋。

佛山人生生不息、与时俱进的创造力，蕴含着深厚的文化血脉和丰富的文化启示，值得进行系统的梳理和深层次的阐释。当代的佛山人，在默默发家致富、务实兴市的同时，应该自觉地了解生于斯、长于斯的这个城市的"自我"，总结这个城市发展的风风雨雨、潮起潮落的足迹，以佛山曾是文献之邦、人文渊薮的传统，来充实自己的人文情怀，提高"佛山之梦"的境界。佛山人也有梦，一百年前"我佛山人"吴趼人在《南方报》上连载过一部《新石头记》，写贾宝玉重入凡世乃是晚清社会，他不满于晚清种种奇怪不平之事，后来偶然误入"文明境界"，目睹境内先进的科技、优良的制度，不胜唏嘘。他呼唤"真正能自由的国民，必要人人能有了自治的能力，能守社会上的规则，能明法律上的界线，才可以说自由"；而那种"野蛮的自由"，只是薛蟠要去的地方。这些佛山文化遗产，是佛山人应该重新唤回记忆，重新加以阐释的。

"我佛山人"是我研究小说史时所熟悉的。我曾到过佛山，与佛山人交流过读书的乐趣和体会，佛山的文化魅力和经济成就也让我感动。略有遗憾的是，当我想深入追踪佛山的历史身份、品味和文化DNA时，图书馆和书店里除了旅游手册之类，竟难以找到有丰厚文化底蕴的新读物。"崇文"的佛山，究竟隐藏在繁华都市的何方？"喧嚣"的佛山，可曾还有一方人文的净土？我困惑着，也寻觅着。如今这套《佛山市人文和社科研究丛书》，当可满足我的精神饥渴。它涵盖了佛山的方方面面，政治、经济、文化、历史、人文、地理，城市、人物、事件，时空交错、经纬纵横，一如古镇佛山，繁华而不喧嚣，富有而不夸耀；也如当代佛山，美丽而不失内秀，从容而颇具大气。只要你开卷展读，定会感受到佛山气息，迎面而来；佛山味道，沁人心脾；佛山故事，让人陶醉；佛山人物，让人钦佩；佛山经验，引人深思；佛山传奇，催人奋进。当你游览祖庙圣域、南风古灶、梁园古宅之后，从容体味这些讲述佛山文化的书籍，自会感到精神充实，畅想着佛山的过去、当下和未来。我有一个愿望，这套丛书不止于三四本，而应该是上十本、上百本，因为佛山的智慧和传奇，还在书写着新的篇章，佛山是一部读不完的大书。佛山，又名禅城。佛山于我们，是参不透的禅。这套丛书可以使我们驻足沉思，时有顿悟！

我喜欢谈论人文地理，近来尤其关注包括佛山在内的南中国海历史文化。但是对于佛山，充其量只是走马观花、浮光掠影，爱之有加，知之有限。聊作数言，权作观感，是为序。

<div align="right">2014年2月9日</div>

目 录

第一章　佛山粤剧发展史概述 ······················· 1
第一节　佛山粤剧发展历史的研究价值 ················· 1
　　一、佛山戏曲在广东戏曲史的重要地位 ················ 1
　　二、佛山粤剧史的研究现状 ······················· 4
第二节　佛山粤剧发展历程综述 ····················· 9
　　一、佛山土戏的兴起（明代至清初）················· 9
　　二、神功戏在佛山的繁荣（清中后期）················ 10
　　三、佛山红船班传演的兴衰及粤剧的形成（清中后期至民初）
　　　 ································· 11
　　四、佛山戏曲中心地位的转离（清末至民国） ············ 11
　　五、佛山粤剧的曲折发展（中华人民共和国成立以来）······ 12

第二章　佛山土戏的兴起（明代至清初）················ 14
第一节　明代佛山地理环境与经济人文环境 ·············· 14
　　一、地域沿革及地理环境 ······················· 14
　　二、内河运输中心的经济环境 ····················· 15
　　三、人口剧增和娱乐发展的人文环境 ················· 16
第二节　由明至清佛山戏曲的兴起···················· 17
　　一、外省戏曲从水陆路传入 ······················ 17
　　二、木鱼、龙舟、粤讴、南音等民间说唱相继流行 ········· 23
　　三、民间戏曲源头及兴盛情况 ····················· 31

第三章　神功戏在佛山的繁荣（清中后期）··············· 37
第一节　"越人尚鬼，佛山为甚"的社会文化与神功戏 ········ 37
　　一、"越人尚鬼，佛山为甚"文化习俗与神功戏演出········· 37
　　二、神功戏的定义与功用 ······················· 45

第二节　神功戏的演出盛况 ………………………………… 51
　　　　一、神功戏的演出内容 ………………………………… 51
　　　　二、神功戏的演出场合 ………………………………… 57
　　　　三、神功戏的演出习俗 ………………………………… 69

第四章　佛山红船班传演的兴衰及粤剧的形成（清中后期至民初）… 78
　　第一节　红船时代本地班的发展情况 ……………………… 78
　　　　一、红船班的初始 ……………………………………… 78
　　　　二、本地班乘红船赴四乡传演 ………………………… 83
　　　　三、本地班减少红船传演 ……………………………… 88
　　第二节　红船戏班的规制和习俗 …………………………… 93
　　　　一、红船戏班组织的内部结构 ………………………… 93
　　　　二、红船戏班的管理制度 ……………………………… 97
　　　　三、红船戏班的习俗 …………………………………… 104
　　第三节　粤剧的形成 ………………………………………… 109
　　　　一、本地班与外江班的盛衰过程 ……………………… 109
　　　　二、本地班成熟发展 …………………………………… 120
　　　　三、本地班发展的粤剧 ………………………………… 128

第五章　佛山戏曲中心地位的转离（清末至民国）……………… 137
　　第一节　清末广州八和会馆的建立和"粤剧中兴" ……… 137
　　　　一、粤戏解禁前后 ……………………………………… 137
　　　　二、从琼花会馆到八和会馆 …………………………… 142
　　第二节　省港班的形成和发展 ……………………………… 146
　　　　一、公司经营戏班与省港班的出现 …………………… 146
　　　　二、省港班称霸下佛山的演戏情况 …………………… 154
　　第三节　佛山艺人在省港班 ………………………………… 161
　　　　一、佛山粤剧艺人寻出路 ……………………………… 161
　　　　二、佛山籍粤剧名伶组建的省港班及剧团 …………… 171
　　　　三、粤剧五大流派的形成及其影响 …………………… 176
　　第四节　粤剧在佛省港澳的传播 …………………………… 178
　　　　一、香港承接粤剧发展 ………………………………… 179
　　　　二、抗战中后期粤剧在澳门繁荣 ……………………… 181
　　　　三、粤剧的传播特性 …………………………………… 183

第六章　中华人民共和国成立后佛山粤剧的曲折发展 …………… 189
第一节　中华人民共和国成立初期至"文革"前
（1949—1966 年）的佛山粤剧 ……………… 189
一、粤剧团 …………………………………………………… 191
二、著名演员 ………………………………………………… 192
三、粤剧教师 ………………………………………………… 193
第二节　"文革"及改革开放后的佛山粤剧 ………………… 194
一、粤剧团 …………………………………………………… 195
二、著名演员 ………………………………………………… 195
三、演出情况 ………………………………………………… 196
四、20 世纪 80 年代至 21 世纪初佛山青年粤剧团大事记 …… 207
五、21 世纪初代表作《小凤仙》 …………………………… 208

第七章　未来佛山粤剧的走向 …………………………………… 211
第一节　新粤剧演出方式的探讨及文学书写 ………………… 211
一、从澳门天后诞神功戏演出看佛山粤剧发展的前景 …… 211
二、粤剧进入文学书写的可能性与局限性——以两部当代
小说为例 ……………………………………………… 224
第二节　民间市场的培育对策 ………………………………… 244
一、新的市场培育及人才培养 ……………………………… 244
二、近年佛山民间私伙局演出的情况 ……………………… 253

后　　记 ……………………………………………………………… 257

第一章 佛山粤剧发展史概述

第一节 佛山粤剧发展历史的研究价值

一、佛山戏曲在广东戏曲史的重要地位

粤剧属于二黄、西皮系统,是融汇弋、昆、梆、黄四大声腔的广东大戏,为中国一大地方剧种。粤剧流传地域广泛,在广东,除了粤东的客家及潮汕地区外,在其他广大地区十分流行,港澳地区更是传演①不断,广西接近广东的一些流行粤语的县市也成为粤剧流行区域。同时由于广东华侨遍布世界各地,东南亚、澳大利亚、美国、加拿大、英国等地都有粤剧的演出。从历史沿革的角度而言,粤剧的形成历经几百年,源流可追溯至明代,根植于民间,不断吸收外省多种乐曲和许多广东本土的民间曲调,在清末民初业已成熟。粤剧名列于 2006 年 5 月 20 日公布的首批国家级非物质文化遗产名录之内;2009 年 10 月 2 日,由广东、香港和澳门联合申报,粤剧成为世界非物质文化遗产。

佛山被誉为粤剧的发源地,粤剧的孕育形成乃至发展成熟都离不开佛山本土民间,从明清到民国,佛山戏曲的发展演变代表了粤剧的源流及其沿革过程,中华人民共和国成立后佛山粤剧发展在广东省内也较为突出。可以说,佛山戏曲的流变引至粤剧的产生和发展,在广东戏曲史上具有举足轻重的地位,是研究粤剧的关键。

首先,现存的历史文献和文物证实了佛山是明清时广州府戏剧(土戏)演出重镇,粤剧的起源和形成之重地。

明成化年间的石湾《太原霍氏崇本堂族谱》记录当时佛山镇已流行演

① 指传播演出。

戏唱曲①；撰于清咸丰年间的《顺德县志》卷二《祠祀》亦透露，明孝宗时佛山的顺德已有广州府的土戏演出②；明中后期，佛山一带戏曲演出活跃，土戏兴盛。入清以后，雍正年间又有湖北籍名伶张五（绰号摊手五）因有反清言论，致被通缉，从北京避居佛山，把弋阳京腔和昆腔的精湛技艺及少林武功传授给本地红船弟子，参照汉剧角色，成立戏班，并在佛山大基尾扩建琼花会馆，琼花会馆成为广府艺人最早的会馆组织，进一步说明佛山是广东的戏曲中心。

清咸丰四年（1854），天地会首领陈开在佛山响应洪秀全的太平天国起义，本地班名伶李文茂率领佛山琼花会馆的不少梨园弟子加入反清行列。骁勇善战的李文茂带领红船艺人打过很多胜仗，进而围攻广州，与清兵苦战了一段时间，遭到失败。李文茂响应太平天国革命起义失败后，清政府对他们进行残酷的屠杀，本地班艺人被杀的很多，同时佛山的琼花会馆被毁掉，此历史事件在粤剧史上影响巨大。

清顺治年间，佛山族人在镇内最具权威的祖庙营建万福台，是现今华南地区唯一保存最为完整的古戏台。万福台是广东省营建年代较早、规模相当的古戏台，最初以演神功戏为主，后来成为佛山的审戏台③，本身见证着粤剧的形成和发展，在粤剧界中具有重要地位，也被公认为粤剧的始祖戏台。

其次，在粤剧的形成和地方化过程中，佛山戏曲发挥了重要作用，粤剧与其他地方戏剧显著区别的特性也是源自佛山民间演戏形式、习俗等方面。

明代后期开始，佛山为广东省内演戏酬神活动最为活跃的地区之一。"越人尚鬼，佛山为甚"④ 道出佛山固有的民情风俗，演戏酬神是举办各种神诞赛会的重要内容。佛山上演神功戏的习俗发展到清初达至繁荣。神功戏多在庙会神诞期间上演。清乾隆年间，佛山已发展到一年中有多个岁时演戏活动，镇内大街小巷，敲锣打鼓，各间庙宇的戏台、戏棚表演神功戏，吸引万民观看，热闹非凡，一年复一年，逐渐构成了粤剧的原始演出场合。神功戏演出的内容大多源自元明时期的神仙故事戏剧，在吸收了当时流行广东的昆曲等和民间演出习俗后，部分逐渐蜕变为粤剧的例戏，成

① 《太原霍氏崇本堂族谱》卷三《太原霍氏仲房世祖晚节公家箴》，明成化十七年。
② 郭汝诚、马泰初等：咸丰《顺德县志》卷二《祠祀》，清咸丰三年，台北成文出版有限公司1974年版。
③ 清代，佛山戏班到其他乡镇演出前，一般先在祖庙万福台演出，所演的戏得到观众认可，才能分赴各地演戏。所以万福台成为佛山的审戏台。
④ 陈炎宗：乾隆《佛山忠义乡志》卷六《乡俗志》，清乾隆十七年。

为后来粤剧特有的剧目。

佛山位于珠江三角洲腹地，河道纵横交错，佛山的戏班需要乘船外出赴各乡演戏。戏班使用的船俗称"红船"，在佛山历史文献中就有广东省最早有关红船的记载。清嘉庆时南海人梁序镛的《汾江竹枝词》提到红船停泊琼花会馆，万人观看梨园歌舞，清道光年间更出现同时有七八个戏班将戏船停泊于琼花会馆，联合演出的情形。戏班以红船游弋各乡，需要到戏棚演戏，因水道关系，戏船不能泊近戏棚，仍以红船为根据地。这便是清代乃至民国初期广府戏班的演出特点。

从广府戏（土戏）到粤剧的形成经历了相当长的时间。起初唱的腔调可以说完全与桂戏等腔调一样，道白用的是桂林官话；后来这些逐渐改变，一点一点地加入了广东地方小曲，唱白发音更多使用粤语。粤剧在清末民初时加插了木鱼、龙舟、粤讴和南音等地方曲调，推动了粤剧成为广东人自己的戏曲。佛山民间很早就已流行唱木鱼，明代成化年的石湾《太原霍氏崇本堂族谱》就已记录当时佛山妇女喜唱木鱼。顺德是龙舟歌的发祥地，南音在佛山地区盛行，佛山其后更是木鱼书的重要创作、生产基地，这些都说明佛山是广东民间曲调的孕育地，这便于粤剧地方化过程中加入广东民谣等元素。

最后，一直以来佛山民间伶人在粤剧发展过程中扮演着重要角色，他们在编剧、唱腔及表演艺术上的改进贡献良多。

历史上标志着粤剧进一步本土化、走向中兴的是例戏的形成。清道光年以"奉革举人"引为自豪的刘华东是佛山南海人。为了纪念粤剧中兴，他编撰了纪念剧目《六国封相》，意取富贵吉祥，隐含联合大众精诚团结和抗暴意识。《六国封相》成为粤剧例戏中的例戏，为地方戏剧中特有的例子。清末，广东掀起了粤剧改良运动，以南海人黄鲁逸、佛山人姜魂侠等组成的粤剧志士班编演了《盲公问米》《与烟无缘》等新剧，把粤剧舞台官话改为广州方言演唱，让民众更容易理解、接受宣扬新文化新思想的戏剧内容，使粤剧不但得到改良，也成为宣传教育民众的重要工具。

南海人黄鲁逸是粤剧使用广州方言演唱最早的倡议者。他还身体力行，在戏班学校里教授粤语唱腔，粤剧也从此开始了粤语唱白，具有划时代的转变，进一步加速了粤剧的地方化。20世纪30年代，粤剧已达至成熟阶段，这一时期形成了"薛、马、廖、桂、白"五大唱腔流派，薛觉先、马师曾、廖侠怀、桂名扬、白驹荣五位都原籍或落籍佛山的顺德、南海，他们的唱腔各有特点："薛腔"简洁优美、节奏明快；"马腔"又称"乞儿喉"，半唱半白，顿挫分明；"廖腔"以鼻音行腔使调见长；"桂腔"有"薛腔马形"的特点；"白腔"发展了"二黄"的腔调和板式，创造了

"四门头二黄""八字二黄"。

20世纪二三十年代,薛觉先对促进粤剧艺术的发展卓有成就。他把京剧和兄弟剧种的艺术与粤剧传统艺术融汇为一体,发展了时装戏、西装戏,丰富了粤剧剧目;在舞台艺术上进行革新尝试,改良服装、化妆,服装头盔和靴鞋采用京剧款式,聘用上海的京剧师傅,把北派武打引入粤剧,使粤剧的舞场开始"打北派"。马师曾于20年代组织戏班剧团时创立编剧部,进行集体编剧,大胆突破旧规,运用方言土语入曲白,向社会现实生活学习而革新化妆和服装,还借鉴中外著名艺人的艺术特点,效法查理·卓别林和范朋克的电影表演艺术和化妆艺术,使粤剧更加生活化和大众化。30年代"薛马争雄",雄霸当时粤剧艺坛。

中华人民共和国成立以后,佛山粤剧院的梁荫棠以"武探花"称著粤剧界。他是当时少数拥有传统武艺的粤剧艺人,其传承的粤剧传统武打技艺风靡省港澳。20世纪八九十年代,佛山青年粤剧团的彭炽权、曾慧等都是唱做俱佳,是改革开放后出现的一批优秀粤剧演员中的佼佼者。近年来佛山粤剧院创作了《小周后》《小凤仙》等好题材剧目,由著名演员李淑勤领衔演出,凸显了21世纪的粤剧风格,名扬千里。

二、佛山粤剧史的研究现状

粤剧由流入广东的外省戏曲开始,再汇入本地元素,历经上百年的逐渐"粤"化,到了清末才真正成为广东人自己的戏曲。民国时,粤剧高度繁荣发展,是广东民众最喜爱的戏剧。民国后期受到电影冲击,粤剧的发展受到影响,但在广东及港澳乃至海外说粤语的社区,粤剧的影响力至今犹在,仍受到粤语群体的欢迎。粤剧无疑受到广泛关注,也促使人们对之进行研究。佛山在粤剧的源流和形成方面具有重要地位,研究粤剧也不能脱离佛山粤剧的历史。

(一)20世纪学者对粤剧的研究

民国十年(1921),佛山的编剧家黎凤缘与友人王心帆等发起创办剧学研究社,出版期刊《戏剧世界》共五期,专门报道当时粤剧的情况,并开始了一些创作方面的研究。民国二十年(1931),马师曾将他论述粤剧艺术的几篇文章结集出版,名为《千里壮游集》。民国二十五年(1936),薛觉先在《觉先声旅行剧团特刊》发表了《南游旨趣》,同样表述了他对粤剧表演艺术的一些看法。

民国二十九年（1940），粤剧界全才艺人麦啸霞撰写了《广东戏剧史略》[后被收入《广东文物》（下册），广东文物展览会等1941年出版]，该文实际主要讲述粤剧。全文共分十部分：①绪论；②广东戏剧之特质与时代精神；③广东戏剧寻源；④民族革命思想之传播与琼花会馆之毁灭；⑤粤剧再生及八和会馆奠基；⑥粤剧之组织与种类及其例戏；⑦江湖十八本与粤班古剧；⑧北派渗入与粤剧改良；⑨剧本及作家考；⑩角色及名优考。文中讲述了粤剧的源流和发展过程，有较大篇幅写到与佛山相关的粤剧史迹，其中讲述粤剧祖师张五在佛山授戏和创立琼花会馆、佛山粤伶李文茂的红船弟子起义、佛山琼花会馆被毁、佛山籍的刘华东改编例戏等。文中还附有"中国戏剧源流图""广东戏剧源流图"，清晰讲述粤剧源流和形成过程；还有以红船戏班为基础的"初期粤剧组织系统表""现代粤剧组织系统表"，以及粤剧的"例戏表""剧目表"，亦列举部分名剧作家及名伶等，间接地论及佛山籍的剧作家和名伶的情况。此文含有丰富的广东戏史料，除了保留大量粤剧珍贵资料外，也可以说是首次对粤剧史料进行系统梳理和分析，是后人研究粤剧的重要依据。

20世纪50年代初，中国著名戏剧家欧阳予倩撰写《试谈粤剧》一文，此文载于欧阳予倩编的《中国戏曲研究资料初辑》（香港戏剧艺术社1954年出版）。欧阳予倩精通中国各地方剧种，这篇文章结合他在广东的调查和麦啸霞《广东戏剧史略》的内容，主要论述粤剧的产生和发展过程。全文分为十一部分：①粤剧的诞生；②梆黄与昆腔戏的兴替；③粤剧的形成和外江班的退席；④李文茂的起义和粤剧所受的影响；⑤粤剧复兴与全盛及其剧目的演变；⑥粤剧所受文明新戏和外国电影的影响；⑦民国初年以来粤剧所走的道路；⑧粤剧的服装布景；⑨音乐——声腔与伴奏；⑩唱工与做工；⑪粤剧的新生。该文主要从粤剧沿革史写起，再论述粤剧的剧目、音乐、唱工等方面，在粤剧的沿革史里同样提及佛山粤剧的历史事件。

50—60年代，中国戏剧家协会广州分会、中国剧协广东分会、广东省文化局等对粤剧传统艺术进行调查研究，分别编印了《粤剧剧目纲要》（2册）、《粤剧传统剧目汇编》（25册）、《粤剧传统唱腔音乐选辑》（9辑），出版了《大牛炳的二花面功架》和《南派武功》等。这些都是由专业研究人员与艺人相结合，针对粤剧的唱腔音乐、表演艺术等进行挖掘、整理，这当然涉及对佛山粤剧的传统表演技艺的挖掘研究。1963年，中国戏剧家协会广东分会和广东省文化局戏曲研究室编印了《广东戏曲史料汇编》（2辑），里面涵盖了丰富的有关佛山戏曲历史的文献摘录。

从70年代末80年代初开始，粤港两地有多位学者研究粤剧史。粤剧

名伶陈非侬从 1979 年开始，用了两年时间在香港《大成》杂志发表他的回忆录《粤剧六十年》，后来于 1982 年结集出版。这本回忆录是由陈非侬口述，粤剧资料收集人余慕云笔录，资深记者沈吉诚参订。该书从陈非侬自身的经历讲述粤剧梨园往事，也从陈非侬教授粤剧的角度分析粤剧的传统和发展变动情况。在"探讨粤剧的源流与历史"一节里，他指出佛山是粤剧的发源地，认为粤剧的萌芽和成长的地方在佛山。他列举了佛山建于清初的万福台、粤剧组织琼花会馆、李文茂发起的粤剧伶人响应太平天国起义等事件证明这一观点。1982 年由香港市政局公共图书馆出版，香港中文大学梁沛锦教授编著的《六国大封相》，对这一粤剧例戏进行专门的研究。1982 年由香港龙门书店出版，梁沛锦撰著的《粤剧研究通论》一书以史学、田野考查学的研究方法，论述了粤剧特性和粤剧的发展，以及中华人民共和国成立后我国（含香港、澳门地区）粤剧的发展等情况，书中第二章"明清期间粤剧情况初探"便简要论述了佛山戏曲演出情况，分析指出佛山是这一时期广府土戏的演出重镇。

同一时期，由广东省戏剧研究室牵头，一群广东学者掀起了研究粤剧的热潮。1979 年，《戏剧艺术资料》第 1 期登载郭秉箴撰写的《粤剧古今谈》，分析了明末清初的广东戏剧活动、演变的缓慢过程和粤剧声腔变化的规律。同年《戏剧艺术资料》第 2 期刊载赖伯疆、黄雨青合写的论文《粤剧源流初探》，主要从广东明清戏曲活动，外江班的秦腔、弋阳二黄和江浙的宜黄腔以及昆曲流入广东等方面论述早期广东戏曲的唱腔变化。赖伯疆、黄雨青、唐忠琨、谭建合写的《粤剧》一文载于同年《戏剧艺术资料》第 5 期，先论述粤剧源流和沿革，随后论述粤剧剧目、艺术等方面。1980 年《戏剧艺术论丛》第 3 辑刊出郭秉箴写的论文《粤剧的沿革和现状》，分析了粤剧的形成、李文茂起义和粤剧的急剧变化及其艺术特色。这一系列论述粤剧历代的论文分别列举佛山的刘华东改编例戏，张五建立琼花会馆，李文茂率领红船弟子响应太平天国起义，或者间接讲述本地班在包括佛山水域等乡村演出，后来逐渐移到广州、香港、澳门等地演出的情况。著名粤剧编剧、粤乐师陈卓莹于 1980 年《广州文史资料》第 19 辑发表《红船时代的粤班概况》一文，分析了佛山本地班即粤戏班在红船时代的发展。

80 年代末 90 年代初，粤港两地关心粤剧的学者互有交流，共同研究粤剧的发展。1990 年，广州市文艺创作研究所的梁威在《广州文史资料》第 42 辑（《粤剧春秋》）刊出《粤剧源流及其变革初述》一文，文中列举了明清两代佛山演戏兴盛的例子，认为粤剧发源自佛山，成熟于广州，获得丰富和发展是在香港。1995 年初，中国戏剧家协会广东分会的李门和广

东省艺术研究所的谢彬筹参加了香港大学和香港民族音乐学会联合举办的粤剧研讨会。会上李门宣读论文《粤剧面面观》，文中的"粤剧的形成概况"讨论了佛山的琼花会馆建立的问题，也提出粤剧孕育成长于本地班而成熟于梆黄声腔的使用等观点。谢彬筹在会上宣读论文《古今粤剧思考一得》，文中第一部分"粤剧形成、发展的历史"说明明代时佛山相邻各处已有乡俗子弟唯事戏剧度日，弋阳腔、昆山腔在佛山、南海等地盛行，也引述李文茂起义反清、佛山琼花会馆被焚毁等事例。

在著作方面，有赖伯疆、黄镜明合著的《粤剧史》，此书属《中国戏曲剧种史丛书》，由中国戏剧出版社 1988 年出版，是国内第一本全面研究粤剧演变历史的论著。该书主要论证粤剧起源和沿革史，然后从唱腔、编剧家、演员、表演艺术、粤剧组织机构等方面的演变，以及粤剧在港澳和海外的传播等不同层面展许论述。该书提到与佛山相关的粤剧史时主要也沿用了前人所写的粤剧起源、沿革等史料，间接从不同的层面介绍佛山籍名伶、名编剧家等的艺术特色及贡献。1993 年由澳门出版社出版，何建青编著的《红船旧话》也含有一些佛山水域的红船习俗。香港方面，香港中文大学音乐系陈守仁的《香港粤剧研究》上卷和下卷先后于 1988 年、1990 年出版；香港民族音乐研究者黎键撰写的《香港粤剧口述史》1993 年由三联书店（香港）有限公司出版，《香港粤剧时踪》1998 年由香港市政局公共图书馆出版，这几本粤剧著作集中讲述香港的粤剧史及艺术表演，只有记录粤剧艺人新金山贞的"红船"禁忌时才涉及红船戏班在佛山水域的兴旺。1999 年由香港科华图书出版公司陆续出版，胡振编著的《广东戏剧史》（红伶篇 1～5），叙述了一些佛山籍的粤剧名伶。

可见，20 世纪不少学者对粤剧的研究多从整个粤剧的发展演变论述，在研究粤剧源流及沿革的基础上，再论述粤剧唱腔、编剧、剧目及名演员的表演艺术等多个侧面，或者论证粤剧的历史事件或唱腔和表演艺术等专题研究。其研究特点可归结为：①挖掘了不少历史文献，早期的研究重视粤剧的生存和发展；②重视对粤剧源流的探索，从历史文献的角度分析粤剧的唱腔、演出内容等表演艺术的演变；③对于"粤剧"的界定，主要从粤剧的地方化角度分析粤剧区别于其他地方戏剧的特点。

（二）21 世纪学者研究粤剧的情况

踏入 21 世纪，随着粤剧入选首批国家级非物质文化遗产名录，2009 年成为世界非物质文化遗产，引起各界高度关注，学者纷纷加入研究的行列。其中有《南国红豆》原总编辑陈超平在 2009 年第 3 期《南国红豆》

发表《粤剧史上一些需要考证的问题》一文，五邑大学李日星教授在2011年第2期《南国红豆》发表《琼花会馆的建立不足以成为粤剧形成的标志》一文，佛山学者曾令霞、李婉霞在2015年第4期《佛山科学技术学院学报》发表《场域理论视野下的佛山戏台文化研究》一文。这些论文主要是在前人研究的基础上，对粤剧的行会组织琼花会馆的出现时间以及佛山和广州两地出现的琼花会馆的探讨和分析，并对红船的出现时间以及佛山戏台的多场域性进行考证。著作就有2004年广东人民出版社出版，龚伯洪著的岭南文化知识书系列《粤剧》；2009年中国戏剧出版社出版，余勇著的《明清时期粤剧的起源、形成和发展》；2008年中国文联出版社出版，蔡孝本著的《粤剧》《中国国粹艺术读本》；2010年广东教育出版社出版，罗铭恩、罗丽合著的《粤剧》。这些著作大体上是对前人的研究作出归纳或改编，补充21世纪后粤剧的新优秀演员、新剧目的出现等信息。在澳门，就有《澳门戏院》《澳门戏剧》及张静著的《升平戏乐·澳门戏曲》等专著，主要围绕澳门的地方性特色的戏剧和演出环境等与粤剧相关的研究，却很少涉及佛山粤剧。

在专门介绍佛山粤剧方面则有两本著作：一为2005年人民出版社出版，谢彬筹著的《顺德粤剧》；另一本是同年广东经济出版社出版，由马梓能、江佐中主编的《佛山粤剧文化》。谢彬筹的《顺德粤剧》主要略论顺德早、中、近期的戏剧活动，分析顺德民间演出音乐对粤剧的影响，最后介绍顺德籍的曲艺家、粤剧名伶、剧作家和音乐家。《佛山粤剧文化》可说是第一部介绍整个佛山的粤剧历史文化著作，它分历史篇、人物篇、剧团篇、场馆篇、轶闻篇、影响篇、组织篇、展望篇共八篇章，除了从历史沿革的角度略论佛山粤剧的历史外，还从多个侧面介绍佛山粤剧的人物、场所、组织及影响力，以"万花筒"的多面棱镜折射出佛山粤剧文化。

新世纪的学者对粤剧的研究仍以前人的研究成果为铺垫基础，着重对粤剧源流和历史事件尤其是琼花会馆等历史问题的争论，以及粤剧发展过程中的一些观点提出疑问。在研究范围上呈现了注重地方粤剧研究的特点，从多方面、多角度对粤剧进行研究，亦开创了专门研究佛山区域粤剧的篇章。

总体而言，长期以来学者较重视粤剧源流和发展的研究，挖掘史料方面不遗余力，研究的内容不断丰富，这些研究都涉及佛山粤剧。从地方粤剧的角度而言，佛山粤剧的专门研究较为缓慢，少有专文论述佛山粤剧，而近年来研究佛山粤剧的两本著作《顺德粤剧》和《佛山粤剧文化》打开了研究佛山粤剧之路。然而，这些对佛山粤剧的研究只侧重于片段性历史

事件的论述，或从佛山粤剧的各个文化层面的阐述，尚缺乏具体的连贯性发展史和民间根源性的研究。

第二节　佛山粤剧发展历程综述

佛山的戏曲活动可追溯至明代，一直至清代及民国初期都方兴未艾，中华人民共和国成立前后至今也没有中断过。佛山的粤剧发展跟岭南粤剧一样有400多年的历史。在这数百年的历史时期里，根据佛山的戏曲活动的特点和发展情况，可以划分为五个特色发展时期：①佛山土戏的兴起；②神功戏在佛山的繁荣；③佛山红船班传演的兴衰及粤剧的形成；④佛山戏曲中心地位的转离；⑤佛山粤剧的曲折发展。本书运用历史人类学、传播学等多种理论，结合文献史料和社会调查方式，论述佛山粤剧发展的各个时期及其涉及的粤剧源流、形成、发展和丰富的具体情况，并探讨佛山粤剧与整个岭南粤剧发展关系的问题。

一、佛山土戏的兴起（明代至清初）

地方戏曲的起源和兴盛总与其经济、社会文化相联系，佛山的本土戏曲（即土戏）、村民娱乐或酬神戏曲深受历史、社会、政治和经济等因素影响。明代，佛山由六村、山村、下村等十五条村逐渐相连，发展成市镇。明代中后期，佛山得天独厚的纵横交错的河道优势使之成为广东的内河运输中心，冶铸、陶瓷、纺织等手工业发展起来，人口增长，并成为举国闻名的手工业名镇。明代前期，在民间盛行的村讴民歌就是民众的娱乐。其后伴随官商活动南来北往，外省戏曲也经水陆路进入广东，进而到达广州邻近地区，中国大型戏曲的主要声腔弋阳腔、昆山腔、梆子腔和皮黄等就在这时传入广东。佛山自明代以来是广东戏曲最为活跃的重镇，民间的戏曲也无可避免地受到前述四大声腔的影响，这些腔调进入广府的过程及流行，广府人对传入的外省戏曲的接纳，推动了佛山地方戏曲的发展前进。同时，广府地区先后兴起本土民间说唱，明清时期的木鱼、龙舟、粤讴和南音等以广州方言为主的民间歌谣很受欢迎。佛山孕育了木鱼，也是木鱼最早流行的基地，由木鱼渐渐产生的龙舟、粤讴和南音也源自佛山民间。正由于这些早期民间粤调说唱在广府地域进一步普及，佛山成为民间粤调说唱的重要创作基地。这些广州话民谣日渐盛行，并影响地方戏曲

的形成和发展，推动广府地区戏曲的地方化，佛山的民间土调唱戏也融汇了外省唱腔和本土说唱民谣。明代至清代前期，佛山、广州等地的土戏是集弋阳、昆腔、乱弹诸腔于一炉的民间戏剧。这段时期，天下大定，佛山经济社会一片繁华景象，佛山镇内各村演戏昌盛，不但在经济上比广州更繁华，土戏演出也比广州更频繁，佛山无疑成为省内的土戏重镇和广府戏曲中心。

二、神功戏在佛山的繁荣（清中后期）

戏曲与民间信仰联系上是中国古代社会的现象，戏曲的发展与民间宗教信仰不可分割。佛山最早的戏曲演出同样与民间信仰有关，是为了酬谢神灵，这些酬神戏称为神功戏。从源头上看，广东早期的戏曲活动往往与民间信仰习俗活动有关，这可从明代佛山的演戏多在民间宗教信仰的节令活动中出现的文献史料得到证实。明清时期佛山的社会文化与神功戏密切相关，佛山浓烈的民间宗教信仰促成神功戏的演出。宋元以来，各种民间神灵如关帝、北帝（真武）、天妃、城隍不断受到朝廷的敕封，明代时在佛山占主导地位的真武崇拜等构成丰富的社会文化，各种民俗活动十分活跃。神功戏起源于民间宗教信仰举行的活动，其表现的岁时性、庙宇的场地特性、民间高度重视性以及粤俗性也突显本土民间对神功戏的需求，而宗教性用途、观赏性用途及世俗性用途是神功戏的三重功用，这使神功戏演出成为佛山的民间习俗。从历史发展层面上看，佛山的神功戏远源于宋元，古韵犹存。在明代流行的戏曲影响下，明末清初，时兴的昆剧、高腔剧目在神佛诞及传统节日庆祝活动、庙宇开光和打醮中被吸纳为神功戏的剧目。清中后期神功戏内容丰富，剧目增加，配乐也越来越专业，出现专门乐班拍和伴奏，有些神功戏的剧目转变为粤戏班每逢演戏前必演的例戏。在长久的神功戏历史时期里，其演出积淀的观念、习惯、仪式、禁忌等根植于具有浓厚信仰的民间社会，神功戏的演出习俗对演职员的演出习惯行为有很大的影响，也形成了传统的演出风格，粤剧的演出风格就是源自这些神功戏的传统习俗。清中后期，佛山的神功戏演出十分兴旺，民间地方艺人每年演出的大部分戏都属神功戏，佛山的地方艺人由此逐渐形成了粤剧的演出规例，即先演例戏，再演正本戏。总体而言，神功戏利用民间信仰祭祀的体制搬演故事，是形成地方戏剧的源泉，佛山神功戏的各种特性、功能、内容、习俗也影响并推动了地方传统戏剧的发展。

三、佛山红船班传演的兴衰及粤剧的形成（清中后期至民初）

在中国戏曲的历史长河里，流动演出一直是主流。广府地区河网密集，水量丰富，清代以来，乘船赴各地演出逐渐成为本地班主要的演戏途径。位于珠江流域河网密集地的佛山及其周围水域，戏船又称"红船"，常游弋各乡村传演，由红船弟子组成的本地班（也称红船班）不断扩展传演区域，遍及整个珠江三角洲。清乾隆年间，琼花会馆在佛山建立，本地班开始有了相对完善的组织和规模，本地班的建制促进了佛山民间戏曲的大发展，同时也使广府戏曲进入"红船时代"。经过近百年发展的本地班在广东乡村扩展迅猛，红船班在游走四乡演出的过程中融合、吸收了广府民系的语言、风俗、信仰、曲调，培养了大批观众，也由此形成充满地方本土特色的结构组织、演出形式和内容、管理制度和习俗等，这些也是后来形成的粤剧的基本元素。清咸丰年间，李文茂率领的红船弟子响应太平天国运动，失败后导致佛山的琼花会馆被毁，粤戏遭禁。其后数年时间本地班假借外江班名义继续演戏。一向善于包容外来戏曲艺术的本地班艺人，模仿吸纳各种唱腔及表演艺术，更显成熟。由于受外江班挤压，本地班一直以在四处乡村演戏为主。李文茂事件之前，是本地班融汇花部诸腔和昆剧的发展阶段，其后综合各省戏剧艺术，建立以梆黄为主的唱腔和南北做打技艺，并加入粤方言的民谣小曲为成熟标志。广府乡村是本地戏班的滋养土壤，促其成长。佛山是粤戏本地班的孕育重地，红船本地班演戏最为活跃，有着深厚的民众基础，在南来北往的官商带动下，外省戏剧艺术辅助其定型、发展及成熟。本地班艺人经过漫长的表演积累，慢慢地综合南北戏曲成分，在接受外来戏剧艺术的同时也吸收本土民间的表演习俗，再经过有意识的改造，使组织不断扩展完善，唱腔变化丰富，剧目推陈出新，表演独具风格，至清末民初，渐渐发展成广东一大型地方剧——粤剧。

四、佛山戏曲中心地位的转离（清末至民国）

清末至民国，广东社会急剧震荡，梨园界也风潮迭起。佛山的李文茂率领红船弟子起义，结果败于广西，琼花会馆被毁，粤戏被禁。数年后粤戏解禁，广州"吉庆公所"扩变成"八和会馆"，标志着粤剧进入中兴时期。清光绪年初成立的广东梨园组织"八和会馆"，组织专业化，管理制

度化，不仅证明粤剧复兴，而且见证粤剧繁荣发展，继而向港澳各地及海内外发展分会，使粤剧不但流行两广，还遍及东南亚和美加各地华人社会。民初，粤剧市场进一步繁荣兴旺，粤戏班演出中心由佛山乡镇移至省港等大城市，由民族资本投资而建的粤戏班实行公司制管理模式，演戏业务纵横省港澳，这些粤戏班又称"省港班"。民国时，省港班称霸珠江三角洲地区，粤戏班经历商业竞争洗礼，致其成熟发展也刻上商业化的烙印。在失去戏曲中心地位的佛山，本地班的演出市场被省港班抢占。民国前期，在佛山演出的戏班多是公司经营的著名省港班，且以南海、顺德的乡村庆贺神诞演出为多；民国中后期，佛山承接在广州衰落的全女班，全女班演戏较旺盛，此时佛山粤剧戏班既保持传统，又受省港班的一些演戏风格的影响。广东戏曲中心转离佛山后，广州和香港先后成为粤剧的营运中心。佛山民间一向喜爱粤剧，乡民又常到省城或赴南洋创业谋生，有不少佛山粤剧艺人加入当地戏班。随着省港班发展为"兄弟班"，一些佛山籍当红艺人建立起自己的戏班剧团，如以薛觉先、马师曾为首的佛山籍名伶分别组建了"觉先声"和"太平"等著名剧团，使20世纪30年代成为粤剧"薛马争雄"的时代。概言之，从清末至民国后期，粤剧的繁盛中心从佛山转移到广州和香港，抗日战争中后期又转移到澳门，在数十年传播的过程中，粤剧不断吸收当地草根文化和外来文化养分，由市场经济支配，形成粤剧传播的融汇组合性、持续变革性、经济政治性和市场导向性等特点，借助粤籍华侨向海外扩展，成为海内外甚具吸引力的地方剧种。

五、佛山粤剧的曲折发展（中华人民共和国成立以来）

中华人民共和国成立后，从全国范围来看，旧戏和艺人都按照相关政策进行改造，即"改人""改制""改戏"。经历了戏曲界纠偏和"五五"指示，为了准备参加全国戏曲会演的剧目，1952年6月中南区在武汉举行了戏曲观摩演出，广东省选送的剧目是《三春审父》和《爱国丰产大歌舞》。《爱国丰产大歌舞》受到大会好评，但大会对《三春审父》进行了严厉的批评。1952年10月6日—11月14日，文化部举办第一届全国戏曲观摩演出大会，在这次观摩演出大会上，出人意料，粤剧受到严厉的批评。会演结束后，广东省戏剧界于1952年12月1日举行有2000人参加的传达大会，会上宣布成立专门的"参加全国戏曲会演传达学习委员会"，对会演期间受到的批评极其重视，极力整改。1953年8月3日《人民日报》刊登《全国戏曲会演以来的粤剧界》一文，指出粤剧界经过学习，已

初步重视粤剧的优良艺术传统和美丽的地方色彩，并认识到粤剧遗产的重要性。之后这场学习运动才结束，粤剧演出才逐渐恢复常态。

中华人民共和国成立初期，乃至"文革"期间，随着全国戏曲体制与规范的确立，"百花齐放，推陈出新"的文艺方针使佛山粤剧舞台如沐春风。粤剧艺人社会地位的变化，使他们以"艺术家"的使命感，在挖掘整理传统剧目、对粤剧进行改革创新方面，纷纷拿出看家本领献技献艺。此期间如《血溅金沙滩》《四只肥鸡》《卖马蹄》等备受赞誉的一批好戏纷纷上演，使佛山的粤剧舞台呈现出一派前所未有的繁荣崭新景象。佛山粤剧迎来了中华人民共和国成立后的第一个辉煌时期。

随着南方经济文化的发展，尤其是新千年以后，粤剧的走向发生了诸多变化。市场需求的层次化与文化应变的多元化集中体现在佛山粤剧的发展过程中。作为传统地方戏曲的"常"需要"守"，同时，应对市场起伏的"变"也需要"攻"。在"常"与"变"、"守"与"攻"之间，佛山粤剧恰到好处地转身，积极迎接了主客观两个层面上的挑战。例如，佛山作为粤剧发源地，其戏剧史学观念如何建立？佛山粤剧会力争非饱和的市场吗？佛山粤剧进入文学世界，其传播效果如何评价？佛山粤剧的演出方式的新变化会影响粤剧的正统性吗？对这一系列问题的思考与解答，也就贯穿了佛山粤剧在时代大潮中守恒与裂变的轨迹与心路历程。

粤剧是受市场、文化因素影响最小的地方戏种之一，至今粉墨浓彩，梆黄喧嚣。粤剧的传承与传播有如下几种路径：一是官方扶持，二是民间经济的支撑，三是广泛的私伙局传演，四是专业剧院、院校传习合作，五是港澳及海外演剧的频繁与热衷。多种因素使得粤剧没有脱离岭南文化的主流地位，而是在文化流变的过程中立住了脚跟，顽强地抵抗住文化惯性运动中的式微态势。粤剧文化延续与存留有两种方式：一是静态的文本化生存，主要指相关的文献文物整理及历史梳理，包括文学性的携带衍化；二是动态的剧场化生存，即以各种方式传演活化。就佛山粤剧而言，展望其发展方向，静动两方面不可或缺。

新千年以来，为延续粤剧传统，争取更多海内外的观众，各方力量在"守"与"变"之间花了不少心思。粤剧唱了几百年，已形成传统程式，内容上守恒，形式上如何调整才能适应社会的变化呢？近十几年来，佛山粤剧在新的市场培育与人才培养方面有了灵活多变的主张与措施，并取得了可喜的成绩。

第二章 佛山土戏的兴起

（明代至清初）

任何文学、音乐和戏剧都有时间和空间的因素。佛山本土娱乐的戏曲有其历史、社会、政治、经济等地方背景，受这些因素影响，本土民众的娱乐形式、习惯等逐渐形成具有地方风貌特征的土戏。

第一节 明代佛山地理环境与经济人文环境

一、地域沿革及地理环境

佛山位于珠江三角洲，气候温和。战国时，这里是百越之地。公元前221年秦统一全国，秦始皇在全国设36郡，又设南海、桂林、象三郡，佛山地域为南海郡番禺县辖。秦亡汉兴，南海为南越国，后归汉，佛山仍属南海郡。三国时，南海郡改称广州，辖地包括两广地区。唐以来，佛山毗邻的广州成为对外贸易商港，佛山各地得到相应发展。东晋时，有僧人结寨讲经。唐贞观二年（628），在讲经故地塔坡岗掘出三尊佛像，"佛山"自此得名。"佛山"自此得名。明朝开始，广东成为行省制省份，设立广东布政司。清朝沿用明制，广东省统领广州、韶州、惠州、潮州、高州、雷州、廉州、琼州、肇庆九个府，及连州、南雄、嘉应、罗定、阳江、钦州、崖州七个直隶州。佛山自隋唐至民国一直均为南海县管辖，南海县属广州府，是珠江三角洲西部重要市镇分布区域。

2002年以来，佛山市辖禅城、南海、顺德、三水和高明五区，市内河流纵横交错，是广东河道最密集的地区。珠江是我国第二大河流、广东省最大的河流，源自云南省东部沾益，经广西的梧州流入广东境内，上游分

东、西、北三江。三江中以西江最长，流入广东的佛山三水，再与源自湞水、武水在韶关合流而成的北江汇合，三水以下河道分汊极多，尤以南海、顺德为最。在西北江支流密布的禅城、南海、顺德和三水，居民、村民经常乘船通行各地。据统计，明代时南海县已有32条桥梁、70个渡口①。故此，明代时佛山地区也较重视水利建设。南海县很多村镇为防水患，建起堤防，如魁冈堤、深村堤、溶洲堤、叠滘堤、张槎堤、大富堤、上涌堤、冼村堤、金紫堤等共46道堤防，最长的堤防是上围堤，长6900丈，最短的小榄堤长300多丈。② 顺德县有登洲堤、岳步堤、鹭洲堤、葛岸堤、龙江堤、龙山堤、水藤堤、平步堤共8道堤防，三水县也有24道堤防。③ 堤围护田防洪，渡口为商船提供停泊便利，桥梁贯通各村，因而佛山的水陆交通在明代也发展起来。

二、内河运输中心的经济环境

明代中后期，佛山便利的河道干支流里船只川流不息，满载货物的商船由西江上中游经广东西部沿江地区，到达手工业迅速发展的佛山，毗邻的广州是闻名中外的对外贸易港，而佛山得天独厚的纵横交错河道优势使之成为广东的内河运输中心。佛山最先发展起来的是冶铸业。冶铁业需要较大的生产场地，在人口稠密的广州闹市是不适宜的。佛山则地处省会上流，东、西、北江汇流处，生产场地宽广，制成的产品易于运往近在咫尺的广州销售兼出口海外。这些有利手工业的环境随之带动了陶瓷、丝织等手工业发展起来。

明末清初之际，佛山镇以冶铁业发迹，作为广东冶铁业中心已形成。明景泰二年（1451）的《祖庙灵应祠碑记》记载："南海县佛山堡，东距广城仅五十里……工擅炉冶之巧，四远商贩恒辐辏焉。"显示这时佛山已成为铁器制造业中心。④ 天启二年（1622），文献中已有"炒铸七行"的说法，崇祯八年（1635）广东布政使司有关佛山铁器制造业的一块告示碑写道："本堡食力贫民，皆业炉冶，□□各依制造铁器，各有各行"，又"计炒铁之肆有数十，人有数千。一肆数十砧，一砧有十余人"。⑤ 从这段

① 郭棐：万历《广东通志》卷十六《桥渡》，明万历二十七年，日本早稻田大学数字图书馆藏影印本，第31～32页。
② 郭棐：万历《广东通志》卷十六《水利》，第41页。
③ 郭棐：万历《广东通志》卷十六《水利》，第42页。
④ 王宏均、刘如仲：《广东佛山资本主义萌芽的几点探讨》，朱培建：《佛山明清冶铸》，广州出版社2009年版，第91页。
⑤ 王宏均、刘如仲：《广东佛山资本主义萌芽的几点探讨》，第92～93页。

记载可看出明末佛山铁器制造业分工细密,具有相当规模的手工工场。佛山的石湾陶瓷业入清以来发展更快,达至繁荣阶段,店号日益增多,石湾的陶店号在明代已称为"祖唐居",行会组织亦逐渐形成。到了18世纪,"石湾六七千户,业陶者十居五六"①,可见佛山这时从事陶瓷业的人数相当多,生产亦具相当规模。另外,佛山的丝织业在清初发展为十八行,即八丝缎行、什色缎行、元青缎行、花局缎行、宁绸行、蟒服行、牛郎纱行、绸绫行、帽绫行、花绫行、金彩行、扁金行、对边行、栏杆行、机纱行、斗纱行、洋绫行等。② 三大手工业生产的蓬勃发展,也带动其他手工业包括打石业、金属加工业等陆续兴起,此时佛山俨然成为广东一巨镇。

佛山的城市经济,以明代中叶至鸦片战争前后为最盛。明景泰时的《祖庙灵应祠碑记》记载南海县佛山堡"四远商贩恒辐辏焉",清初刘继庄在《广阳杂记》中说"天下有四聚,北则京师,南则佛山,东则苏州,西则汉口"③,佛山成为与京师并列的"天下四大聚"。同时佛山又与江西的景德镇、湖北的汉口镇、河南的朱仙镇并称为"四大名镇"。

三、人口剧增和娱乐发展的人文环境

佛山在形成市镇的过程中,由六村、山村、下村等15条村逐渐相连,在明代已连成一片,村亦改称里、巷、坊,如石巷、冈头坊等。明洪武十四年(1381)全国编立图甲,佛山在籍者仅八图,每图110户,那时仍不足千户。景泰年间,佛山"人居稠密与穗城埒"④,明初佛山人口约10万。明嘉靖十六年(1537),整个佛山地域里的南海人口登记有127686户,顺德人口登记62217户。万历二十年(1647),南海有113602户人口,顺德有24841户人口。⑤ 至明末清初,佛山镇就"举镇数十万人"⑥,又清乾隆年间"举镇数十万尽仰资于粤西暨罗定之谷艘"⑦,估计清代佛山镇人口约30万。佛山为"岭南巨镇",四方贫民涌入,加入佛山手工业行业,有些成为小商贩。这大批人口的迁入,驱动佛山市镇经济发展,同时也有利于娱乐戏曲的兴旺。

① 郑梦玉、梁邵献等:同治《南海县志》卷六《政经略·图甲表》,清同治十一年,(台北)成文出版社1967年版,第146~147页。
② 佛山市档案馆:《佛山史料汇编》(2),1989年,第234页。
③ 佛山市博物馆:《佛山市文物志》,广东科技出版社1991年版,第5页。
④ 佛山市博物馆:《佛山市文物志》,第3页。
⑤ 郭棐:万历《广东通志》卷十七《人口户口》,第5~6页。
⑥ 屈大均:《广东新语》卷十六《器语·佛山大爆》,清康熙十七年。
⑦ 陈炎宗:乾隆《佛山忠义乡志》卷三《乡事志》,卷终页。

在佛山澜石出土的东汉墓舞蹈陶俑的艺术形象令人憧憬古代佛山的娱乐情形。随着人口的增长和手工业经济发展，从事大量体力劳动的民众也极其需求艰苦工作后的耍乐和娱乐。明代的佛山已是广东的经济发展中心，人口众多，之前的轻歌曼舞就更显活跃，民间盛行的村讴民歌就是当时的娱乐，而官方就沿用朝廷礼乐、典乐。明代中后期，曾执掌南京翰林院、国子监的黄佐与曾任南京礼部尚书的佛山人霍韬等在广东著家训、撰乡礼，黄佐还修订《乐典》，① 以倡导广东的礼乐。据有关资料记载，"乐有三部"，"一曰雅乐，二曰俗乐，三曰胡乐。广州故百粤，先王雅乐所未播也，惟俗乐、胡乐则有之。民间多奏月琴、胡琴与琵琶、三弦之属，淫哇繁促，识者病焉"。② 这又说明广东民间的音乐舞蹈早在明朝已颇为发达。明中叶以来，邻近广州的佛山歌舞唱戏等已形成气候，调剂生活的戏曲出于民间里巷，渐渐成了一种社会文化风气，影响各阶层。

第二节　由明至清佛山戏曲的兴起

一、外省戏曲从水陆路传入

明代佛山社会经济发展较快，这得益于明洪武元年（1368）朱元璋派兵进军广东，后在广东实行耕战结合，采取一系列促进粮食生产增长和农产品生产发展等措施，使手工业生产随之得到发展。这时有官兵和商人也从水陆路进入广东，一路由福建海道取潮州，一路由江西陆路入韶州、德庆，进而到达广州邻近地区，他们在留居广东或从事商业活动的同时也带来了他们娱乐的戏曲。

就中国大型戏曲的主要声腔而言，弋阳腔、昆山腔、梆子腔和皮黄最具代表性，各地新兴的地方戏曲不可避免地或多或少受到属于四大声腔的大型剧种的影响。据麦啸霞的《广东戏剧史略》，明嘉靖年间，广东戏曲用弋阳腔，严长明、秦云《撷英小谱》云："金元间，始有院本，分两支流：南曰曼绰，北曰弦索。曼绰者鼓板也，俗称高腔，在京师者则为京腔。曼绰一变为弋阳腔，再变为海盐腔，至万历后，魏良辅、梁伯龙相继出，始变为昆山腔，……湖广人歌之为襄阳腔（今谓之湖广腔），陕西人

① 郭棐：万历《广东通志》卷六十三。
② 戴璟：《广东通志稿》卷二十一《礼乐》，明嘉靖十四年。

歌之为秦腔。"① 从中可看出几大声腔进入广东等地的时间痕迹。

（一）弋阳腔

弋阳腔源自江西，后来传布的地域很广，所有大型的戏曲都曾受其影响。高腔也属弋阳腔系统。弋阳腔的曲调主要是一个人唱，许多人帮腔，这种较原始的歌唱形式在悠长的历史过程中，保持着浓厚的民间色彩，与民间生活结合相当紧密。随着官吏或军队的调动、商业的交往，以及戏班为了生活从事流动演出，弋阳腔一步一步普及到更远地方，发展为一个大型的剧种。弋阳腔最大的特点就是只用锣鼓等噪音乐器伴奏，后来和安徽的各种曲调结合，起不同变化，由独唱帮腔进而为笛子伴奏，从吹腔、四平、拨子等曲调可看出这些衍变。② 弋阳腔创造了滚唱和滚白，把南北曲过于文雅、不易为广大民众理解的曲词改变，即把原有的整段曲词切开，当中加上一些通俗的词句，用比较简单的类似朗读、接近口语的唱腔唱出来，对角色的内心生活作更细致、更生动的描写，这使弋阳腔进一步得到更多民众的支持和接受，扩大了它的传播区域。

弋阳腔传入广东是由明代开始。《南词叙录》透露，"弋阳腔出于江西，流行于两京、湖南、闽、广"③。正如麦啸霞查核，"今可知者，明嘉靖年间，广东戏曲用弋阳腔，音韵宗洪武而兼中州，节以鼓板"④。清乾隆四十年李调元所作的《雨村剧话》载："弋腔始弋阳，即今高腔，所唱皆南曲。又谓秧腔，秧即弋之转声。京谓京腔。粤俗谓之高腔。楚、蜀之间，谓之清戏。向无曲谱，只沿土俗，以一人唱而众和之。亦有紧板慢板。"⑤ 这些文献史料证实明嘉靖至清初弋阳腔在广东已流行。《南海县志》亦记载："自道光末年，喜唱弋阳腔，谓之班本。"⑥ 更证明清嘉庆、道光年间，佛山民间也非常接受弋阳腔。

随着外省戏班或称"外江班"进入广东，弋阳腔也传入广东地方剧，影响颇为深远。现在粤剧的剧目《花亭会》等也是弋阳腔的剧目。按粤剧名伶陈非侬的说法，粤剧中常演的弋阳腔剧目可列出《钓鱼》（又名《访白袍》，演尉迟恭访薛仁贵故事）、《访臣》（又名《夜访赵普》，演宋太祖

① 麦啸霞：《广东戏剧史略》，广东戏剧研究室：《粤剧研究资料选》，1983年版，第8页。
② 欧阳予倩：《中国戏曲研究资料初辑》，香港戏剧艺术出版社1954年版，第6页。
③ 徐渭：《南词叙录》，转引自中国戏剧家协会广东分会、广东文化局戏曲研究室：《广东戏曲史料汇编》（第一辑），1963年版，第10页。
④ 麦啸霞：《广东戏剧史略》，第8页。
⑤ 李调元：《雨村剧话》，转引自《广东戏曲史料汇编》（第一辑），第10～11页。
⑥ 《南海县志》卷二十，转引自《广东戏曲史料汇编》（第一辑），第11页。

访赵普事)、《送嫂》(又名《关公送嫂》)、《祭江》(又名《王十朋祭江》)和《报喜》,这些剧本是高腔剧目,即弋阳腔的剧目。① 这些早期粤剧传统剧目都带有受弋阳腔剧目影响的痕迹。

(二) 昆曲

朱元璋推翻元朝的统治后,国家进入一个比较安定的时期。明朝工商业进步超过以往任何一个朝代。江南鱼米之乡富庶,苏州是当时江苏的省会,也是一个手工业、商业相当发达的都市,不少有钱人在那里过着富裕的生活。苏州风景优美,有许多古迹,富有诗意,那里的人爱好文学,喜欢音乐。当时,魏良铺、梁伯龙是杰出的昆山作曲家,昆曲和海盐、余姚诸腔并称,最初只是清唱,还没有形成为戏。前述这些条件大大加快了昆山曲发展的速度。昆山曲综合了南曲、北曲以及海盐、余姚、弋阳诸腔,还有当地的一些曲调和小调,加工提炼,创造了一个集各种腔调之大成、风靡一时的腔调。昆曲的腔调不只追求旋律之美,和文学语言结合得也相当好,尤其在声韵方面非常讲究。其腔调合乎剧中人物的身份,也用锣鼓来伴奏以制造气氛,而唱腔的伴奏比弋阳腔丰富得多,主要用横笛配合琵琶三弦和一支笙,有些牌子用唢呐伴奏,这样在声乐和器乐方面就显得丰富多彩。昆腔戏虽以舞蹈动作见长,但是多数的戏以唱为主,就是舞蹈动作多的戏,也缺乏戏剧动作。

昆曲戏产生于都市,流行于士大夫间,特别受到社会中上层阶级的喜爱。昆腔正是随着官吏商人的迁移传播各地。在广东各地的文献中也记录了不少昆曲在明末乃至清代盛行的情况。姑苏戏班大都唱昆腔,昆腔属于雅部,在明末已经成为广东官场和士大夫阶层所喜爱的文戏。冼玉清的《清代六省戏班在广东》指出:"明末姑苏昆腔歌者张丽人,为当时广东士大夫所倾倒。她死后还得到几百个广东士大夫送葬,有为她建立百花塚的韵事。"② 这足见明末昆曲在广东士大夫阶层的受欢迎程度了。广东博罗的张萱"家蓄姬人黛玉轩,能以《太和正音谱》唱曲,张萱为刻《北雅》一书。天启二年宛陵梨园以汤宾尹书至,乞他以《北雅》唱昆腔。由此可知他对昆腔的精熟"③。昆腔在广东佛山等地的盛行也可从生活于明万历至清康熙年间的南海人陈子升所作的一首《昆腔绝句》得以道明:

① 陈非侬:《粤剧源流和历史》,陈非侬:《陈非侬粤剧六十年》,香港大成杂志社1982年版,第47页。
② 冼玉清:《清代六省戏班在广东》,《中山大学学报》1963年第3期,第110页。
③ 冼玉清:《清代六省戏班在广东》,第109页。

九节琅玕作洞箫，九宫腔板阿侬调。
千人石上听秋月，万斛愁心也早销。
苏州字眼唱昆腔，任是他州总要降。
含蓄幽兰辞未吐，不知香艳发珠江。
青藤玉茗浪填词，余子纷纷俚且卑。
我爱吴侬号荀鸭，异香偷出送歌儿。
游戏当年拜老郎，水磨清曲厌排场。
而今总付东流去，剩取潮音满忏堂。①

昆曲对后来形成的粤剧的影响很大。传统的粤剧例戏《六国封相》《天姬送子》《玉皇登殿》等所用的曲牌均来自昆曲。② 还有一些粤剧常用的音乐牌子，如"哭相思""点绛唇""叹颜回""困谷"等，都是来自昆曲。而粤剧一些剧目也与昆曲名称相对，如《浣纱计》的对应昆曲是《浣纱记》，《花木兰》的对应昆曲是《雌木兰》，《红拂女记》的对应昆曲为《红拂记》，传统粤剧《狮吼记》《一捧雪》《紫钗记》《牡丹亭》《燕子笺》《昭君出塞》《小青吊影》等也是来自昆曲。③ 就连粤剧中的一些术语如"科诨""哭相思""介""出""网巾"等，角色名称如"花面""梅香""夫旦"等，均源自昆曲。

（三）梆子腔

梆子腔是甘肃、陕西一带的曲调，秦腔可以说是梆子腔的雅称。秦腔有独特的腔调，主要成分是广大平原上的牧歌，其声高亢激越，适宜于表达慷慨激昂或凄楚悲切之情。其腔调原来是由一个上句一个下句单调地循环替唱，经过漫长的年月，便从其他曲调如弦索调、弋阳腔、南北各种小曲以及昆腔中吸取丰富的养料，加上艺人不断的创造，一步步壮大起来。秦腔音乐节拍从最慢到最快的层次和紧板，鲜明的节奏变化就是发展的体现。这种陕西梆子分西路和东路传播：清乾隆年间四川花旦魏长生带到北京的西秦腔可能是陕西的西路梆子；东路梆子传到山西，与当地的民间曲调相结合成为山西梆子（晋剧），在河南成为河南梆子（豫剧），在河北成为河北梆子。梆子因而推广传播，亦遍及南方省份。

① 冼玉清：《清代六省戏班在广东》，第110页。
② 麦啸霞：《广东戏剧史略》，第30、34页。
③ 陈非侬：《粤剧源流和历史》，第47页。

梆子腔的南下，与南北商业往来有关。明隆庆期间，据《明史·王崇古传》，王崇古曾"广召商贩，听令贸易。布帛、菽粟、皮革远自江淮、湖广辐辏塞下"。早在明末清初，西秦梆子已经传入广东。清乾隆二十七年（1762）广州魁巷梨园会馆碑记中就有昆、乱合演唱秦腔的"太和班"，此时比魏长生带秦腔入京约早13年，①而乾隆年间曾有属于河南梆子的"豫鸣班"等在广州演出。乾隆四十五年（1780）江西巡抚郝硕奏折云："秦腔（即梆子）……江、广、闽、浙、四川、云、贵等省，皆所盛行。"②另外，《番禺县志》里记录了清道光八年（1828）由陈昙作《邝斋杂记》载有"锣鼓三谭姓，其技能合鼓吹二部而一人兼之。……三每出，有招作技者，布席于地，金鼓管弦，杂遝并奏，唱皆梆子腔，听者不知为一人也。"③同是道光年间，佛山镇也有陕西商人的行会组织陕西会馆，该会馆的人要唱曲也应当是唱秦腔了。清同治年间竹枝词《都门纪略》云："几处名班斗胜开，而今梆子压'春台'，演完三出充场戏，绝妙优伶始出来。"④可见，活跃于清代广东的徽班等外江班和外省商人的会馆亦把梆子腔带入广东。

梆子流传所到之处，就会与当地原来流行的元素结合，发生变迁，在不断的发展中变成当地特色的梆子。梆子腔入粤后，也变成粤地特色的梆子，渐渐成为粤剧的主要曲调之一。粤剧在清末形成的过程中，主要的唱曲就有梆子板调。粤剧中的"正线"、"叫板"（在内场唱的首板）和"二龙出水"（又称"禾花出水"，武打排场之一）等唱工、做工都是由秦腔传入的。⑤粤剧中的南派武功，不少源自秦腔。清朝花部兴起后，部分梆子剧目就成为粤剧的剧目，如《李白和番》《周瑜归天》《禅房夜怨》《西厢待月》《佛祖寻母》《宝玉哭灵》《季札挂剑》《曹福登仙》《李密陈情》《桃花送药》等。⑥因而，清代中后期，雅部让位于花部，广东人也是梆子腔的接受者和改编者。

（四）皮黄

皮黄即西皮和二黄，把这两种不同的曲调结合起来，再凑合上一些其

① 郭秉箴：《粤剧古今谈》，广东戏剧研究室：《粤剧研究资料选》，第199页。
② 郝硕：《复奏查办戏曲》，清乾隆四十五年，转引自《广东戏曲史料汇编》（第一辑），第10页。
③ 陈昙：《邝斋杂记》，清道光八年，转引自《广东戏曲史料汇编》（第一辑），第15页。
④ 郭秉箴：《粤剧古今谈》，第199页。
⑤ 陈非侬：《粤剧源流和历史》，第49页。
⑥ 陈非侬：《粤剧源流和历史》，第49页。

他的曲调，来表演故事，成为所谓的二黄戏，简称皮黄。西皮和二黄曲调的形成是经过长时间的演变过程的，在这方面徽班艺人功劳不小。二黄和西皮这两种腔调能用来演唱一个生活片段或一个故事，有的戏专唱二黄，有的戏专用西皮，后来在同一出戏里同时用这两种腔调。二黄戏是野生的戏曲艺术，其风格比较粗野，故事的来源大都和昆戏相同，多带着浓厚的民间色彩，像士大夫间那种拐弯抹角、半推半就的求爱方式在二黄戏里表演得很少。二黄戏的唱词是民间习惯的七字句或十字句，它承接了弋阳腔滚唱的部分，其较远的渊源便是明朝的弹词和变文，弹词和变文主要用七字句，也有十字句。二黄戏对故事的剪裁、编排和结构完全出自创造，并受秦腔（梆子）戏和弋腔戏的影响。二黄戏凑合了各种不同性质的唱腔、乐曲和表演方式，经过长期的剪裁加工，尤其是发展为京戏之后，最终演变为中国人最喜欢看的剧种之一，超越昆戏，势力遍及全国。

广东艺人是从安徽班子和湖南祁阳班子接受梆子二黄的，许多徽班进入湖南、广西，传给两地的南北路也是皮黄，广西的桂戏和湖南的祁阳戏同样属皮黄体系。清代时徽班和湖南班到广东的很多，到广东的湖南班子以衡阳的祁阳班子为主。《燕兰小谱》卷二记载："刘凤官（萃庆部），名德辉，字桐花，湖南郴州人。丰姿秀朗，意态缠绵，歌喉宛如雏凤。自幼驰声两粤。癸卯冬自粤西入京，一出歌台，即时名重。"① 根据《中国音乐舞蹈戏曲人名词典》，刘凤官就是祁阳剧名艺人，自小习旦角，驰誉两粤，于清乾隆癸卯（1783）冬自广西入京，名重南北。按冼玉清的《清代六省戏班在广东》统计所得，属于皮黄系统的湘剧戏班来粤的有19班，其中"天福班"和"瑞麟班"应属于祁阳戏系统。② 湖南祁阳班子曾在广东盛行，这不难解释广东梆黄的唱法受到祁阳戏的影响了。另外，广戏用的所谓"戏棚官话"可以说是桂林话，如唱腔里的金线吊芙蓉祁阳戏也有，叫"吊句子"，桂戏叫"吊板"。广东粤剧没有受到京班武戏的影响以前的把子和祁阳戏桂戏的把子是相同的。

在广东，徽班皮黄戏的传演也有不少，是清代以来花部戏曲在粤繁荣兴盛的又一明证。清乾隆四十五年重修会馆碑记中，安徽班有文秀、上升、保和、翠庆、上明、百福、春台等，这些徽班在广东演戏，促使徽调盛行，产生过徽调名演员。据李斗作的《扬州画舫录》所载："广东刘八，工文词，好驰马，因赴京兆试，流落京腔〔师〕，成小丑绝技。……近今春台聘刘八入班，本班小丑效之，风气渐改。刘八之妙，为演《广举》一

① 《燕兰小谱》卷二，转引自《广东戏曲史料汇编》（第一辑），第15页。
② 冼玉清：《清代六省戏班在广东》，第112～113页。

出,岭外举子赴礼部试,……至《广举》一出,竟成广陵散矣。"① 徽班除唱弋阳、昆腔外,另有吹腔、高拨子、四平调等,后逐渐演变为"二黄调"和"安庆梆子",麦啸霞举为皮黄戏曲流传入粤之一证,就是徽班无论到哪里都是以唱西皮、二黄为主的。② 换言之,徽班在广东演出期间唱的就是皮黄,而后传授给广东艺人。清乾隆年以来,是皮黄兴盛的时期,外省戏班来粤演出进一步孕育了广东粤剧的基调。

从明至清代,伴随官兵、商人不断南迁入粤,弋阳、昆曲、梆子、二黄几大声腔先后传入广东,对经济发达、人口众多的广州、佛山等地的戏曲影响至深。透过这些腔调入粤的过程及流行的程度,也窥见雅部衰落、花部兴盛的中国戏曲发展的一些情况。广东人对传入的外省戏曲的接纳推动了广东地方戏曲的发展前进,促进了粤剧的形成。

二、木鱼、龙舟、粤讴、南音等民间说唱相继流行

民间说唱早在唐宋时期就已存在,但各地发展不平衡。就以广府一带的说唱体系来说,有文字记录可查考的始于明代。明代开始以广州方言为主的民间说唱在广府地区先后兴起的有木鱼、龙舟、粤讴和南音。木鱼于明代中叶形成于珠江三角洲,尤以佛山地域为最普遍;龙舟是明末在木鱼的基础上发展起来的一种民间说唱;粤讴是清嘉庆年间出现的一种弹唱;南音则在清道光年间发展起来,是较成熟的唱曲形式。这些民间说唱都是经过珠江三角洲广大民众长时期的生活劳动积累,而娱乐的需求又促使他们有意识地创造,追寻一定的音韵格律以娱众悦民,并以比较接近民众生活的感情而获得一定的发展空间,进而与本地戏曲结合。

(一) 木鱼

木鱼又叫木鱼歌,别称沐浴歌,是唐代佛教的俗讲、变文、宝卷及弹词传唱至粤,与地方民歌民谣逐渐融合演变而成。木鱼歌在原有的粤语民歌的基础上吸收各地的说唱艺术精华,在明中叶形成,到了清代以后,发展为流行于广东、香港和澳门等粤语地区的曲艺。木鱼歌主要在民间传唱,无论绿草如茵的郊原、田野、山村,还是灯红酒绿的都邑,妇女聚会时时常哼唱,或在喜庆宴会、迎神赛会由盲妹(瞽师)弹唱。她们只用广

① 李斗作:《扬州画舫录》卷五《新城北录下》,转引自《广东戏曲史料汇编》(第一辑),第14页。
② 欧阳予倩:《试谈粤剧》,欧阳予倩:《中国戏曲研究资料初辑》,第113页。

东土产的二胡伴奏，有时在民间无需任何乐器，只用两片竹板，或随手敲击来取节拍，甚至什么都没有，只是随口清唱。沿门卖唱的，就手托着木刻金鱼唱木鱼歌。

前述木鱼的来源有相关文献记录可查证。屈大均在《广东新语》中写成"摸鱼歌"："元夕张灯烧起火。……歌伯斗歌，皆著鸭舌巾、驼绒服。行立凳上，东唱西和，西嘲东解，语必双关，词兼雅俗。大约取晋人读曲十之三，东粤摸鱼歌十之四，其三分则唐人竹枝词调也。观者不远百里，持瑰异物为庆头。"①"粤俗好歌，凡有吉庆，必唱歌以为欢乐。……其歌之长调者，如唐人《连昌宫词》《琵琶行》等，至数百言千言，以三弦合之，每空中弦以起止，盖太簇调也，名曰摸鱼歌。或妇女岁时聚会，则使瞽师唱之。如元人弹词曰某记某记者，皆小说也。其事或有或无，大抵孝义贞烈之事为多，竟日始毕一记，可劝可戒，令人感泣沾襟。其短调蹋歌者，不用弦索，往往引物连类，委曲譬喻，多如子夜竹枝。"② 这两处文献不但解释了木鱼的出处，也反映了木鱼在清以后发展为有弦索乐器伴奏、唱法以及演唱的习俗等。

木鱼歌的章法组织是由若干回而构成全篇，每回是由三数十句组成。在体例上始终以七言韵文的颂赞体为依据，其中的句式有多至十言者，但也是从七言句式中变化出来的。在唱腔音乐及句法上，木鱼唱腔自由度大，节奏不严紧，近似吟唱，起初无伴奏，后发展二胡、弦索等伴奏。木鱼篇幅较长，必须分段唱，唱时无须根据唱本的卷回，大都没有起式。艺人说唱可以在任何时候停下来，也可以在任何地方开始唱；可以在唱本中任何地方加入起式以作一段唱词的开始，也可以在任何地方加入煞尾结束一段唱词。民间艺人一般用广州方言（广府话）来唱，佛山、南海、顺德、开平、东莞等地的民间妇女则各用自己的小方言来吟诵。在体裁形式上，木鱼的唱词以孝义贞烈为主题，包括以劝善惩恶为宗旨的历史、神话故事等，以及清代中期才子佳人言情小说等，其中有名的木鱼唱本有"十一才子书"之称。才子书之称始于金圣叹的"六才子书"，即《庄子》《离骚》《史记》《杜工部集》《水浒》《西厢》。③ 具体来说，木鱼书的"十一才子书"除前述的"六才子书"外，木鱼书《琵琶记》《花笺记》《二荷花史》《金锁鸳鸯记》《雁翎谋》分别被称为第七至第十一才子书。当然这十一才子书也有另一解释，毛声山评本则把《三国演义》标为"第

① 屈大均：《广东新语》卷九《广州时序》。
② 屈大均：《广东新语》卷十二《粤歌》。
③ 金文京：《有关木鱼书的几个问题》，稻叶明子、金文京、渡边浩司：《木鱼书目录：广东说唱文学研究》，东京好文出版社1995年版，第12页。

一才子书",木鱼书《玉簪记》和《西厢记》定为第五、六才子书,其他的与前列出的相同。① 这些"才子书"中以第八才子书《花笺记》的影响最大,不仅在中国,也在国际文坛有影响,这本在民间广泛流行和传唱的木鱼唱本是广东木鱼的佼佼者。

 佛山拥有相当丰富的木鱼历史资源。最早的关于木鱼的记录就是明成化十七年(1481)的《太原霍氏崇本堂族谱》,据载:"世人不善教子女,至十四五岁,听其姑姐妹三五成群,学琵箫管,读木鱼邪调。"霍家的霍也足还花了一个月编写了近200回的木鱼书《五伦全卷》。② 这也说明明代中叶以来,唱木鱼在佛山相当普遍。清代,佛山一带的乡村更流行唱木鱼。乾隆年间顺德的罗天尺在《五山志林》记载:"邑迎神赛会,多演戏,男女混集,王公严禁之。俗好唱《摸鱼歌》,王公自为孝、弟、忠、信四歌,令瞽者沿街唱之,日给以口粮,风俗为之丕变。"③ 这也一定程度反映了唱木鱼在顺德民间的传唱和影响。清代的《佛山竹枝词》(四首)中,其四云:"木鱼歌里快传杯,不唱杨枝与落梅。"④ 这里可视为歌妓所唱了。清末佛山吴趼人于清光绪三十一年在其《小说丛话》中也记载:"弹词曲本之类,粤人谓之'木鱼书'。……妇人女子,习看此等书,遂暗受其教育,风俗亦因之以良也。惜乎此等'木鱼书',限于方言,不能远播。"⑤ 进一步反映木鱼书受到佛山一带妇女的喜爱。此外,清末在珠江三角洲广泛流传佛山镇的"撞卦木鱼赢"的故事:"据传六七十年前,佛山镇有位少女,在一次撞卦木鱼赢中,买了本《三春投水》,回家后从此便寝食不安,花容憔悴,茶饭不思,忧心忡忡。其父母便问其故,方知乃因'撞手神'撞得不吉祥所致。鹤洞街有卜者名盲仔然,据传乃擅解巫道。其父母乃替她去问道于盲。盲仔然谓其母者:令媛既非三春,何况投水二字释义可有别解,'投'乃情投意合之义,'水'则是鱼水之欢,又有何事不可呢? 及后,过了多年,某小姐便结了婚,且伉俪之情确是十分恩爱,并厚礼送赠盲者。"⑥ 这事以后,佛山的"撞卦木鱼赢"的风习传遍整个珠江三角洲地区。另有曾居住顺德的梁利公也忆述:"余幼时旅居顺德县十多年,见该处每年在八九月间,定有二三星期之久,在街头巷尾,入黑时间,有摆张八仙桌,上面有放数张凳,唱个多钟头(小时)龙舟歌或木鱼歌。引

① 金文京:《有关木鱼书的几个问题》,第12页。
② 陈勇新:《南音唱词选》,世界图书出版广东有限公司2013年版,第1~2页。
③ 转引自梁培炽:《香港大学所藏木鱼书叙录与研究》,香港大学亚洲研究中心1978年版,第223页。
④ 金文京:《有关木鱼书的几个问题》,第10页。
⑤ 转引自梁培炽:《香港大学所藏木鱼书叙录与研究》,第223页。
⑥ 梁培炽:《香港大学所藏木鱼书叙录与研究》,第225页。

动多人听。唱后听者，有给一二个仙者，也有付一文者。……唱木鱼者，双目半开半闭，或是盲者。又每年八月十五夜，有小童随街叫卖木鱼赢（书），居多者系（是）妇人们买，预卜命运耳……"① 梁利公号毅焯，生于清光绪二十六年（1900），博文强记，他的忆述也表明清末时唱木鱼在顺德仍很流行，买木鱼唱本的人多是妇女，她们除了喜欢唱读木鱼外，也附有占卜算命的目的。

地方说唱往往影响地方戏剧，尤其在唱腔上。木鱼在明代中叶至整个清代都在珠江三角洲一带十分流行，这种唱腔带有浓郁的粤调韵味，正是粤剧唱腔形成的基础。此外，木鱼唱本也是粤剧剧目的一个重要来源，《秦香莲》《沉宝记》《西厢记》《柳荫记》《玉葵宝扇》《二度梅》《生祭李彦贵》《附荐何文秀》《牡丹亭》《孟丽君》《白蛇传》《狡妇屙鞋》《三取珍珠旗》《大破天门阵》《私探营房》等多出优秀传统粤剧就是采编自相应的木鱼唱本，即木鱼书。② 木鱼是佛山一带民众喜唱的粤调，由最初的明代中叶形成时至清末，这种说唱风气遍及整个说粤语的广府地区，推动了粤剧的地方化，也平添了粤剧的民间色彩。

（二）龙舟

龙舟源自木鱼，是明末清初木鱼进一步发展出来的广府民间曲艺，清道光年间开始在珠江三角洲的民间盛行。唱龙舟的艺人都是男性，手持杖头龙舟，敲着小锣鼓（悬在胸前）沿街卖唱，边走边唱，用木雕的龙舟头尾能活动，用来吸引观众。在榕树脚下、船渡、码头等聚众地方常见龙舟艺人卖唱。

龙舟的唱词以短篇文辞通俗者占多，是由民间男艺人自编自唱。他们生活经验丰富，对现实环境有所感受，抓住事物情节编成唱词，即兴随口唱出。龙舟歌具有活跃、急促风格，唱词像烧爆竹一样冲口不断，但继而以缓慢拖腔结束的那句，洪亮而粗犷。其着重节奏，用小锣鼓等敲击乐器伴奏。句式较宽，多用衬字，以七字句为基础，也可多于七字。龙舟的押韵较复杂，第一句和双句要押平声韵，并且必须阴平和阳平替换，另外单句尾字也要押韵，而且必须押与双句平声韵属同辙的仄声韵；偶句要以高音及低音交替，奇句押仄声韵。其用韵基本上符合粤语音辙，这是龙舟基础在于民间的体现。龙舟的平仄、尖沉替押的押韵法在中国诗歌中可谓别

① 梁培炽：《香港大学所藏木鱼书叙录与研究》，第226页。
② 陈勇新：《木鱼与粤剧》，曾赤敏、朱培建：《佛山藏木鱼书目录与研究》，广州出版社2009年版，第267页。

具一格，他处很难找到同样的例子，但在广东的咸水歌、叹情歌中有类似的现象。① 龙舟的开头以及换韵处多用"起式"，即三三七句型；曲末则用"煞尾"，即七三五七句型。唱者可以把二三十个字的一句拉拖得长达五六次停顿，临末才遵循分句的规格回到句尾的乐音来结束这一句。这种自由不拘的唱式通常是艺人自备乐器，每逢一句、两句或一小段唱出后就敲打乐器，或在词意突出时急敲一下，以增加气氛。

佛山的顺德是龙舟歌的发祥地。到清末，龙舟仍是顺德民间喜欢的歌谣。由前引梁利公所述可知，龙舟在顺德的乡间极受欢迎。难怪当时一些农民和城镇贫民加入演唱龙舟卖艺谋生的行列，并以用顺德话演唱为正宗。唱龙舟艺人往往以"龙舟"后加"某某"为名，如龙舟松、龙舟珠等人就是出自顺德、在珠江三角洲唱龙舟唱出名气的艺人。

龙舟在广东民间的流行使之成为宣传革命的手段。清末的天地会利用龙舟，编写宣传革命内容的唱词。清末民初，有些革命党人见龙舟深得民心，也利用唱龙舟宣扬民主革命，甚至将龙舟插入戏剧的唱本。20 世纪初，龙舟开始被粤剧吸收，龙舟音乐也渐渐被粤戏班演戏使用，部分唱曲出现龙舟唱段。② 总而言之，明末清初出现的龙舟至清代发展为流行的歌谣，最后更促成粤剧的地方化。

（三）粤讴

粤讴是清嘉庆年间由木鱼发展出的又一种新式民间说唱，同样流行于珠江三角洲地区，同样在 20 世纪初被粤剧吸收，粤剧也有粤讴唱段。清道光年间，南海的招子庸收集他本人及友人等民间多首粤讴，汇总成《粤讴》（又名《越讴》），于道光八年（1828）交由广州澄天阁付梓，后被印行出版英语、葡萄牙语版本。自此以后该书传诵一时，民间更有多种创作，至清末时仍有不少人喜爱。清末民初，除了城乡都有人唱粤讴外，报纸也印载粤讴，同是南海籍的黄鲁逸为报章写粤讴稿，当时不少报纸每日发表一两首新粤讴，以致形成"无粤讴不成报纸"之势。③

粤讴与木鱼的演唱形式相似，由女性弹唱。粤讴有琵琶、椰胡、洞箫等柔性乐器伴奏，女声用平喉演唱，自然嗓，定弦高，行腔高。抒发心声

① 金文京：《有关木鱼书的几个问题》，第 17 页。
② 区文凤：《木鱼、龙舟、粤讴、南音等广东民歌被吸收入粤剧音乐的历史研究》，1994 年 11 月羊城国际音乐节学术研讨会宣读论文，http://hi.baidu.com/williamleungwh/blog/item/bb374166 57294925aa184c6e.html。
③ 陈勇新：《南音唱词选》，第 25 页。

是粤讴的最大特色，故粤讴别称解心或解心事，以俚言俗语入腔，使用与民歌类同的平仄、尖沉替押的押韵方式，经过招子庸、冯询等文人的改进后，其变调主要体现在两方面：首先是把七字句的四字、三字两顿，变为可长可短的两顿；其次是标新立异的唱腔，创造了工字腔、上字腔、合字腔。到了清末民初黄鲁逸的粤讴正文段落，每组两个下句是阴阳平声相间押韵，具有行腔曼声长哦、织巧高扬的声乐技巧。粤讴篇幅短小精悍，一两百字就能表达一个完整的意思，虽出自民间，但也受文人的喜爱。

《清稗类钞》指出，"粤人好歌，谓之粤讴，凡有吉庆，必唱歌以为欢乐，以不露题中一字，语多双关，而中有挂折者为善。挂折者，挂一人名于中，字相连而意不相连者。其歌也，辞不必全雅，平仄不必全叶，以俚言土音衬贴之。唱一句或延半刻，曼节长声，自回自复，不欲一往而尽。辞必极其艳，情必极其至，使人喜悦悲酸，而不能已已，此其为善之大端也。"① 这话语暗示了粤讴的最大特性，即解心，听唱后能给人欢乐。就如冯询所说："俚言入歌，能道人胸臆语，谓之解心事。"② 冯询（1792—1867），广东番禺人，字子良，他的解释很有代表性。

对粤讴的形成和发展有重大贡献的还有佛山南海籍的文人，尤以招子庸、黄鲁逸为代表。招子庸（1793—1846）是创立粤讴代表人之一，原名招功，字铭山，号明珊居士，广东南海县横沙人。其父爱好诗词，子庸又曾师从香山人赵允菁，赵擅于易学、诗赋，是一位贤师，故子庸文学根底甚牢。他亦善画工笔画，且精通韵律，创作了很多粤讴，与冯询等文人改进了流行于民间的粤讴前身木鱼歌。道光八年，他收集本人和友人的作品，结集名《粤讴》，后被印行，使这部共97题、得词121首的粤讴全集流行于社会，其中《吊秋喜》更被认为是粤调"三大名曲"之一。招子庸的粤讴多诉说男女爱情，以及一些沦落青楼的被侮辱与被损害者的可怜身世，笔调十分委婉，章法极为流动，没有平仄限制，用词典雅但也不嫌俗语，凡街谈巷语都采用，曲终常有感叹词，音律声调凄切动人。

黄鲁逸（1869—1926）字复生，号冬郎，笔名鲁一，南海九江人，是晚清广东著名学者朱次琦的外甥。他是著名粤讴创作人及粤剧活动家。他七岁时，全家迁居澳门。他自小好读书，更喜爱招子庸的粤讴歌谣，也喜读龙舟、南音，遇上不懂之处，其母邓氏为之解释，他渐渐变得精通歌谣。二十五岁时奔波于上海、武汉等地。返粤后，他追随孙中山参加革命活动，先后在《世界公益报》《华侨报》等任编辑记者。除了一般的社论

① 《清稗类钞》第36册《音乐》，转引自《广东戏曲史料汇编》（第一辑），第33页。
② 陈勇新：《南音唱词选》，第25页。

外,他还将民众喜闻乐见、短小精悍的粤讴当作宣扬革命新思想、反映国家内忧外患时局的载体,利用粤讴、班本等形式抨击清朝统治者腐败卖国。1907年与友人在澳门组织优天社,是第一个粤剧志士班,演出他撰写的剧本。他的作品包括剧本、粤讴、南音和其他杂文等,借古喻今,嬉笑怒骂,以此唤起民众。他善撰粤讴,有"讴歌之王"的美誉。他创作的粤讴数量多而不可尽数,其中包括《踏青》《呢阵我都唔想点》《元宵》《你妹愁与闷》《唔会做月》《留客》《经过了就罢》《嬲到极》《官就有保护》等①。

（四）南音

南音产生于清道光年间,由木鱼发展而成,最初仍笼统地称为木鱼歌,或称"扬州""广腔",后因舞台盛行外省戏班的"北腔",为标新立异改称"南音"。南音最先形成的是本腔,继而发展了扬州腔、梅花腔、抛舟腔等,文词讲究,雅俗共赏,是广东民间说唱发展至成熟阶段的产物。南音最早产自水上妓寨,在珠江流域勾栏画舫流传,很快流入民间。至清末民初,粤剧、粤曲加速地方化,南音被吸收入粤剧音乐,成为粤剧不可或缺的一种唱腔。

属于赞诗系的南音又称板腔体,唱腔由一个基本旋律衍化出慢、中、快等各种板式,表现出的内容相当丰富。南音的音乐严谨,用弦乐器伴奏,除扬琴或古筝外,加入洞箫、椰胡、琵琶等柔性乐器伴奏,有起板或过门。句式为七字句加以若干衬字,押韵法与一般七言近体诗或古诗相同,即第一句和双句押平声韵,不押的单句尾字须用仄声字,唯传统诗不许同字重押或不该押韵的地方用韵字。唱腔有慢板、中板、流水板、快板、尖板等,在本腔基础上发展扬州腔、梅花腔、抛舟腔等,前奏有长、中、短等格式,尤其是依据粤语韵文的自然音调形成上句落音"尺"、下句落音"合"（"尺""合"是以前粤乐通用工尺谱的称谓）的唱腔旋律句格,对现代粤剧发展丰富多彩的板腔有深远的影响。

佛山南海是南音的出生地,明代时南海县曾分置顺德县、三水县等县,这些地区对南音的产生和发展具有很大的贡献。被誉为"粤调双绝"的何惠群《叹五更》和《客途秋恨》这两首南音都产自佛山南海。影响深远的《叹五更》作者何惠群,顺德伦教羊额人,清嘉庆十四年（1809）考中进士,故又称何太史。他吸取佛教文学和民歌"五更鼓""十二时"的

① 李婉霞:《讴歌之王黄鲁逸》,《戏曲品味》第87期,2008年,第76页。

表现手法，以每个更次为一叹，充分宣泄了封建社会被遗弃女子的辛酸，情景交融地表达了人物的心声。① 此曲的"落花无主葬在春泥""怕听杜鹃啼"等句常被其他粤曲所引用。这首南音的表现手法被后人纷纷仿效，成为每个南音艺人必唱的经典名曲。

 历来备受推崇的南音《客途秋恨》唱遍广府地区千家万户，其作者叶瑞伯（1786—1830）原名叶廷瑞，字瑞伯，号连城。原籍福建，曾祖入粤经商，在广州上九甫开设永兴号，当时此处属南海县管辖，于是入籍南海。叶瑞伯家学渊博，爱好民间曲艺，非常熟悉南音的格律，写起来驾轻就熟。他于清道光初年创作的《客途秋恨》特点鲜明，平仄相协，上下句分明，唱来高低跌宕，简直无懈可击。② 这首真实感人的文艺佳作一直在珠江三角洲十分流行，20世纪20年代更被改编为粤剧，改编的同名主题曲轰动一时，发挥了名曲效应，至今为人所乐道，历唱不衰，多位名家争着演唱。源自佛山南海民间的南音一开始便以广州话入腔，唱腔发展最成熟，对广东戏曲影响甚为深远。

 另一位对南音有特殊贡献的孔继勋（1792—1842）是南海南庄人，清道光十三年（1833）赴京考试，得进士，选庶吉士，不久充任国史馆协修。他在广州太平洲建岳雪楼，收藏古籍、文物和书画精品。他还收养了盲童钟德，让他有安定的条件研习南音。后钟德成为南音大师，闻名遐迩，被誉为德叔、德师。经常来岳雪楼雅集的一帮墨客，又为钟德演唱的曲目反复推敲，提高其唱本水平。③ 其后，《客途秋恨》作者叶瑞伯的后人叶茗孙协助著名报人劳伟孟，把钟德演唱的以小说《红楼梦》为题材的南音曲目收集、整理，编成《今梦曲》，这是迄今所见历史上较早的一本南音曲集。④ 南音后来亦发展出地水南音、平腔南音等多种唱法，推动了粤剧粤曲的唱腔发展。

 前述四人民间粤语说唱都在佛山兴起，明代以来日渐发展，清代更进一步在珠江三角洲流行。由于唱木鱼，包括龙舟、粤讴、南音极为普及传唱，佛山以营利为目的的民间书坊大量涌现，争相印刷木鱼书，这些木鱼书都包括龙舟、粤讴、南音的唱本。现存最早的佛山木鱼书是清道光二十二年（1842）佛山正□文板《二度梅》，清代佛山刊印木鱼书的店铺有芹香阁、近文堂、天宝楼、修竹斋、文光楼、会元楼、永文堂、位元堂、瑞

 ① 陈勇新：《南音唱词选》，第33页。
 ② 陈勇新：《南音唱词选》，第46～47页。
 ③ 陈勇新：《南音唱词选》，第34页。
 ④ 陈勇新：《南音唱词选》，第34页。

云楼、进文堂、翰轻堂、圣文堂、经光堂和福文堂。[①] 据俄国的李福清先生《德国所藏广东俗文学刊本书录》载，巴伐利亚国立图书馆藏有一本洋装歌曲集，此集有清乾隆三年（1738）的序言，内《新出解心》一种封面左题"禅城福文堂梓"。[②] 禅城即佛山的别称，因而清乾隆年初佛山就有福文堂经营印刷出版业务了，从该书坊印行的木鱼书里，也得知该书坊设于佛山舍人后街。在这些印行木鱼书的书坊中，尤以芹香阁和近文堂刻印木鱼书最多，佛山成为广东三大刻书中心，出版木鱼书的数量是相当多的，使佛山成为木鱼书的重要生产基地。

佛山孕育了木鱼，也是木鱼最早流行的基地，由木鱼渐渐产生的龙舟、粤讴和南音也源自佛山民间。正由于这些早期民间粤调说唱在广府地域进一步普及，推动了佛山民间说唱的创作繁荣，涌现了不少著名的民间艺人。佛山无疑地成为民间粤调说唱的重要创作基地，这些说唱也逐渐被当地戏曲吸收，至清末民初，被本地班采用，并引入粤剧音乐，对粤剧的形成及其地方化起着不可估量的推动作用。

三、民间戏曲源头及兴盛情况

（一）佛山戏曲源头

佛山戏曲的源头也离不开我国历史时段的戏剧流变。元代的杂剧是我国正规戏剧的开始，明清以来的"传奇"和"花部"等戏剧也以之为根源。元代杂剧仍保存有不少歌、舞，个别有简陋模式的故事演出，剧本分"末本"和"旦本"，每本以四折为限，"末本"只限扮演"末角"（男主角）的优人独唱，"旦本"则是扮演"旦角"（女主角）的优人独唱，剧情结构简略，舞台上的歌唱也流于简单。戏剧效果的简陋主要是因一人独唱。这就是元代杂剧的特征，也是元代广府地区戏曲的特点。

现在广府大戏（粤剧）的小曲中属于元杂剧北曲的不少。例如"小桃红"出于唐宋词入北曲越调，"石榴花"出于金诸宫调入北曲中吕宫，"红绣鞋"（即朱履曲）出于元杂剧北曲中吕宫，"阳关三叠"出于元杂剧，"寄生草"出于元杂剧北曲中仙吕宫，"步步娇"出于元杂剧入北曲双调，

① 朱培建：《佛山书坊与木鱼书》，曾赤敏、朱培建：《佛山藏木鱼书目录与研究》，第250~251页。

② 朱培建：《佛山刻印木鱼书的书坊》，曾敏建、朱培建：《佛山藏木鱼书目录与研究》，第263页。

"骂玉郎"出于元杂剧男吕宫。① 甚至粤剧牌子也有些出自元杂剧，如"水仙子"又名"凌波仙""湘妃怨"或"冯夷曲"，又如"雁儿落""七弟兄""川拔棹""孝顺歌""山坡羊""扑灯蛾""水底鱼"等牌子，都出自元杂剧北曲。② 因而在弋阳腔流行及传入广东前，广州府的土戏很有可能习惯使用这些曲调。

明代由汉族主政，继承宋代的南戏（温州杂剧），再吸收元剧的精华元素，演进成明代传奇。明太祖喜爱戏剧，认为琵琶富贵家不可无，每逢藩王出任多赐剧本俱行。他的第十七子朱权（宁献王）曾撰杂剧十二种，中国戏曲要籍《太和正音谱》也是朱权的著述。太祖第五子的长子朱有燉（周宪王）曾撰杂剧三十一种，总名《诚斋乐府》。③ 虽然明代洪武至正德年间曾因兴社学，压抑地方民间戏剧演出，但以整个明代而言，戏剧十分兴旺，宫中内府与达官富贾的府邸通常养有家伶戏班，至于都市大邑和小市城乡自然有各式戏班演出。吴梅说："明人杂剧，与元剧相异处，颇有数端。元剧多四折，明则不拘，……元剧多一人独唱，明则不守此例，……元剧多用北词，明人尽多南曲，……至就文字论，大抵元词以拙朴胜，明则研丽矣。元剧排场至劣，明则有次第矣，然而苍莽雄宕之气，则明人远不及元，此亦文学上自然之趋向也。"④ 传奇把一剧增编为三四十出，常分两日看完，在音乐方面以鼓板为主，字句皆有定格，演唱时由限一人独唱转变为各种角色可齐演唱，演唱效果进步明显。

明代传奇剧的曲调仍散存在各种地方戏内。论到地方剧的形成、变迁时，欧阳予倩指出，"几乎每个剧种是这样：先有一种曲调，然后又接受了另外一种或一种以上的曲调，这些曲调互相影响，就发生变化，又因各处方言的影响，使同样的曲调形成不同的风格和韵味，无论哪一种地方戏最初都只是表演简单的故事，和片断的生活，然后逐渐发达，便扩大了表演的范围，并增加了艺术的深度；后起的剧种便在传统的基础上发展、形成。每一个剧种都是由简单到复杂，由不完整到完整；发展到了一定的时期便可在原有的基础上产生新的东西。后者必胜过前者，新的必胜过旧的。"⑤ 故此，明代前期的南词、传奇及弋阳高腔，乃至明后期的昆腔等，在广府地区混合了一些土调来演唱戏剧，这些广府戏剧称为土戏，在南海、佛山、广州及周边县乡各地大为兴盛。

① 梁沛锦：《粤剧研究通论》，香港龙门书店1982年版，第148页。
② 梁沛锦：《粤剧研究通论》，第149页。
③ 梁沛锦：《粤剧研究通论》，第135页。
④ 吴梅：《中国戏曲概论》，岳麓书院2010年版，第49页。
⑤ 欧阳予倩：《中国戏曲研究资料初辑》，序第4页。

（二）佛山民间土调唱戏的盛行

明代，广东的经济、人口迅速增长，尤以佛山为最。佛山在此时由乡村发展成市镇，百业兴旺，民间文化活动趋向活跃，已有演戏唱曲的表演。广州府各地也相继形成演土戏的习俗。这些演戏的兴盛情况可从相关历史文献中看出。

成化十七年（1481），在佛山镇从事制陶业生意的太原霍氏家谱记载："七月七之演戏，良家子弟，不宜学习其事，虽学会唱曲，与人观看，便是小辈之流，失于大体，一入散诞，必淫荡其性。后之子孙，遵吾墨嘱。"[①] 这段家谱透露了明成化年间，佛山戏剧、唱曲活动已很繁盛，影响力十分强大，本镇名门望族都深受其"害"，以致霍氏家族要制定家规，整顿家风。弘治元年（1488），顺德县知县吴廷举有禁文说："淫昏之鬼，充斥闾巷，家为巫史，四十保大抵尽从祠矣。岁时伏腊，醵钱祷赛，椎牛击鼓，戏倡舞像，男女杂沓，忽祖弥为出门之祭，富者长奢，贫者殚家。"[②] 这也进一步证实佛山顺德也在明中后期已有演戏习俗。

正德、嘉靖年间担任广东提学副使的魏校，在广东兴社学，以禁民间一切故弊。他在一则谕文中提到："……一、倡优隶卒之家，子弟不许妄送社学。……一、为父兄者有宴会，如元宵俗节，皆不许用淫乐、琵琶、三弦、喉管、番笛等音，以导子弟未萌之欲，致秉正教。府县官各行禁革，违者招罪。其习琴瑟笙箫古乐器听。一、不许造唱淫曲，搬演历代帝王，讪谤古今，违者拿问。……正德十六年十二月　日。"[③] 从这则谕文可知，正德年间广东各地包括佛山戏曲活动颇为兴盛，才导致提学副使为提倡社学之风立此查办谕文，以便禁止演戏。嘉靖年间，广州府有喜欢张灯演戏的习俗。《广东通志》载："广州府，……二月，城市中多演戏为乐，谚云：正灯二戏。"[④] 这透露出广州府的市镇正月挂灯、二月演戏的风俗，土戏在明代的广府民间的确盛行。

由明入清，广府戏曲进一步繁荣，佛山的土戏更是演出频繁。佛山各地的土戏在清前期快速发展，出现了多个乡村演戏欣欣向荣的景象。对于清代佛山民间演戏的情况，确有不少的历史文献记录。

乾隆《佛山忠义乡志》详细描述："三月三日，北帝神诞，乡人士赴

① 《太原霍氏崇本堂族谱》卷三《太原霍氏仲房世祖晚节公家箴》。
② 屈大均：《广东新语》卷《神语·五帝》。
③ 归有光：《庄渠遗书》卷九《公移》，转引自《广东戏曲史料汇编》（第一辑），第1页。
④ 黄佐等：嘉靖《广东通志》卷二十《风俗》，明嘉靖三十六年。

灵应祠肃拜，各坊结采演剧，曰重三会，鼓吹数十部，喧腾十余里。神昼夜游历，无晷刻宁，虽隘巷卑室，亦攀銮以入。……廿三日，天妃神诞……演剧以报，肃筵以迓者，次于事北帝。……六月初六日，普君神诞，凡列肆于普君墟者，以次率钱演剧，凡一月乃毕。……八月望日，……会城喜春宵，吾乡喜秋宵，醉芋酒而清风生，盼嫦娥而逸兴发。于是征声选色，角胜争奇。被妙童以霓裳，肖仙子于桂苑。或载以彩架，或步而徐行，铙鼓轻敲，丝竹按节，此其最韵者矣。至若健汉尚威，唐军宋将，儿童博趣，纸马火龙，状屠沽之杂陈，挽莲舟以入画，种种戏技，无虑数十队，亦堪悦耳目也。灵应祠前，纪纲里口，行足如海，立者如山，柚灯纱龙，沿途交映，直尽三鼓乃罢。相传黄萧养寇佛山时，守者令各里杂扮故事，彻夜金鼓震天，贼疑不敢急攻，俄竟循去，盖兵智也。后因踵之为美事，不可复禁云。……九月……廿八日，华光神诞……集伶人百余，分作十余队，与抬香捧物者相间而行，璀灿夺目，弦管纷咽，复饰彩童数架以随其后，金鼓震动，艳丽照人，所费盖不赀矣！……十月晚谷毕收……自是月至腊尽，乡人各演剧以醉北帝，万福台中，鲜不歌舞之日矣！"[1] 从中可清晰地了解到清初佛山镇内多处有民间演戏剧的活动，并且长年都有表演。

乾隆《佛山忠义乡志》里也记录了由孙锡慧撰写的《佛山四时杂记》，其一云："烛花火萼缀琼枝，一派笙歌彻夜迟。通济桥边灯市好，年年欢赏起头时。"其三云："玉蟾流彩照长空，韵事清宵选妙童。仿佛羽衣天半落，锦澜西畔塔坡东。"[2] 这两首诗记述的通济桥和塔坡东都是佛山镇的地方名，两处都有"笙歌""韵事清宵"等演戏装扮的民间演出。道光《佛山忠义乡志》又记录了"乾隆三十二年丁亥，颜料行会馆演戏失火"，及嘉庆"二十四年，新填地演戏失火"。[3] 该乡志记录佛山的颜料行会馆和新填地分别在不同时期因演戏失火，这也清楚道出佛山镇内的民间演戏十分兴旺了。

在佛山的三水、南海和顺德等地也有相关演戏的文献记录。清人焦循作的《剧说》云："《新齐谐》云：'乾隆年间，广东三水县前搭台演戏。一日，演包孝肃断乌盆，净方扮孝肃坐……'"[4] 这里就讲述了乾隆年间三水县搭台演戏，演出历史故事"包公断乌盆"。嘉庆二十四年（1819）冬，南海的叶荣华以唱戏度日；又道光三年（1823）八月二十日江西籍范如昕

[1] 陈炎宗：乾隆《佛山忠义乡志》卷六《乡俗·岁时》。
[2] 陈炎宗：乾隆《佛山忠义乡志》卷十一《艺文志二》。
[3] 吴荣光：道光《佛山忠义乡志》卷六《乡事》，清道光十年。
[4] 焦循作：《剧说》卷六，转引自《广东戏曲史料汇编》（第一辑），第7页。

在南海工作，与友人在西门外看戏。① 从《龙氏族谱》也了解到顺德的龙氏一族是从江西经东莞县，于元代末期来到顺德大良，嘉庆二十二年（1817）以后，每逢族人中出现进士、举人的时候，都在大宗祠举行拜谒祖先的礼仪，并且演戏庆祝。② 这些文献记录显然表明，无论三水、南海，还是顺德，入清以后民间演戏活动也跟佛山镇一样，日益频繁。

（三）佛山成为广东省内土戏重镇

由于明中后期以来广州府经济繁荣，演戏奢侈成风。明万历四十年（1612），广东巡抚吴玄颁发的规条载有："保甲之法……列款示禁……赛社扮戏，倡首者，非豪即棍，指名报官治罪。仍枷以徇。"③ 这反映了广州府迎神赛会例行演戏剧，私人的喜丧饮宴、欢乐节日也流行演戏娱宾的习俗。前述佛山明成化年间霍氏族谱也指出因演戏之风太盛而立家规，禁族人演戏唱曲。顺德的情况也一样，需由官府立禁文不许"戏倡舞像"。正因演戏之风太昌盛，一些有识之士和道高望重的人士表示不满，如著名理学家湛若水指出："鹿鸣宴用优乐……终宴不视。"又明嘉靖万历年间佛山人庞尚鹏提倡："燕（宴）会须从朴，除看席花币免设外，今议、宾主只用小卓……鼓吹戏子俱不用。"④

然而，这种禁令是无法把民间演戏压制下去的，尤其是以自治为主的佛山等地。佛山自元代以来有"自治"的传统，连明王朝都认可了，"即以省会之官治之"⑤。实际上，清王朝建立后在广东设置行政机构，其后曾陆续派了十多名驻防官到佛山，或以经历衔，或以通判衔、同知衔等，佛山真正的官方机构是在清前期相继设立的文武四衙，即佛山同知署、佛山都司署、佛山千总署和五斗口巡检署。与广州相比，佛山这些官方机构级别较低，对于演戏的禁令，广州尚且不能全面压制下来，佛山就更难执行这些官方禁令了。因而，佛山的民间演戏不减反增，继续繁荣。

佛山社会的自治性也影响到其戏曲的特点。明代以来，佛山民间演剧主要受到弋阳腔等影响，使这时佛山的土戏仍保留了不少弋阳腔；广州则是省会，官绅外贾较多，明后期昆腔势力很大。清雍正时录天的《粤游纪

① 梁沛锦：《粤剧研究通论》，第152页。
② 谢彬筹：《顺德粤剧》，人民出版社2005年版，第4页。
③ 梁沛锦：《粤剧研究通论》，第149页。
④ 梁沛锦：《粤剧研究通论》，第149页。
⑤ 肖海明：《中枢与象征——佛山祖庙的历史、艺术与社会》，文物出版社2009年版，第128页。

程》记述了广州府演唱戏的一些情况:"此外俱属广腔,一唱众和,蛮音杂陈,凡演一出,必闹锣鼓良久,再为登场。至半,悬亭午牌,谻然而止,掌灯再唱,为妇女计也。"① 这里的"广腔"是指广州府土戏,"蛮音杂陈"暗示当时土戏的特点是有弋阳腔、昆腔诸调,"锣鼓良久"也应指弋阳腔经常使用锣鼓的特性。可以确定的是在清乾隆以前,佛山、广州等地的土戏是集弋阳、昆腔、乱弹诸腔于一炉的民间戏剧,这也是粤剧最初的特点。明代外来戏曲传入并在广东开始扎根后,尤其在佛山及周边等镇村,朝廷命官管治力量微弱,民间力量强大,演戏习俗历久不衰,外来人口流入较多,加上易于接纳外地文化的广府人特点,使得佛山的土戏有着显著的明代外省戏曲韵调。当然,佛山是木鱼、龙舟等广东民间歌谣发展较早较繁荣的地方,土戏亦随之吸收这类地方歌谣的一些说唱特点,为形成崭新而独立的地方戏曲做好充分准备。

 早期广府土戏的情况,宋元两代由于资料极度缺乏,无法形成系统分析,但广府戏中已含南戏和杂剧的成分。明代初期,广州府地域的戏剧演出已颇为繁盛,尤以佛山城镇及其周围乡村为最。现保留的史料亦证实佛山拥有各村镇演戏最丰富的资料,几乎最早最多的演戏文献都来自佛山,这证明佛山的演戏在整个广府地区具备了戏曲中心的地位。著名戏剧家欧阳予倩提到,"民间小戏的发展是不平衡的:……有的成了大型的戏,有的就一直停留在原始形式的阶段上。这当然由于经济、政治和社会的原因"②。在明代,佛山的经济发展是广东省最为突出的,没有官府的设置,民间自治的特性亦使得佛山民间乡社演戏的习俗较少受到朝廷压制的影响;经济繁荣也吸引了更多的外来人口,佛山人口至清初猛涨至数十万。这一切都有利于佛山民间土戏的繁盛发展。佛山民间擅于接纳外地戏曲,故此明代佛山早已受南戏元杂剧和弋阳腔的影响。清雍正期间,又有湖北籍张五因反清被朝廷缉拿,而从北京避居佛山,把弋阳腔和昆腔等表演技艺传授给佛山民间艺人,这也进一步推动了佛山土戏的发展。广府戏曲的演变,可以"用乡村包围城市,城市领导乡村来形容"③,这一规律便适用于佛山的土戏。清初,天下大定,佛山经济社会一片繁华景象,享乐达至高峰,佛山镇内各村演戏昌盛,佛山不但在经济上比广州更繁华,土戏演出也比广州更频繁,佛山无疑成为省内的土戏重镇和广府戏曲中心。

① 录天:《粤游纪程》,转引自《广东戏曲史料汇编》(第一辑),第17页。
② 欧阳予倩:《中国戏曲研究资料初辑》,序第4页。
③ 梁沛锦:《粤剧研究通论》,第155页。

第三章 神功戏在佛山的繁荣

（清中后期）

中国戏曲的起源和发展一直与民间宗教信仰不可分割。佛山最早的戏曲演出同样与民间信仰有关，这种演戏与信仰之关系在古代的佛山更为显著，而佛山的戏曲发展繁荣与民间信仰渊源深厚。清中后期，因民间信仰促成的神功戏在佛山繁荣兴盛。

第一节 "越人尚鬼，佛山为甚"的社会文化与神功戏

一、"越人尚鬼，佛山为甚"文化习俗与神功戏演出

自古以来，对神灵的信仰就是民间信仰的重要内容，祭祀仪式是民间信仰的表现形式，具有原始性、原生性及历史性。宗教和迷信是每个文化及社会不可或缺的，传统社会形成和积累了许多信仰习俗，随着社会经济的发展，民间信仰的习俗也变得复杂多样化，社会文化也丰富起来。由经济发展带动的民间信仰活动逐渐繁盛，从拜祭而起的敬神、酬神延伸到娱神、娱人，强烈的宗教信仰意识在悠长岁月中被转化成以歌舞、戏曲来祭祀、敬奉神灵，并发展为人神共娱，从而出现了神功戏。明清时期佛山的社会文化与神功戏密切相关，佛山浓烈的民间宗教信仰促成神功戏演出的繁盛。

（一）戏曲与民间宗教信仰的关系

戏曲与民间信仰联系上是中国古代社会的现象。过去学者对戏曲与宗教的关系有不少的研究，均证实了戏曲与宗教信仰的密切关系。在著名人类学家华德英（Barbara E. Ward）的《世俗的祭礼——中国戏曲的宗教精神》之引言中，作者直接指出："中国戏曲是世俗的宗教祭礼。有了宗教，并不一定就会产生戏曲；但是没有宗教，戏曲是绝然不会产生的。"① 可见戏曲的起源与民间宗教信仰有直接关系。华德英是来自英国的学者，她于20世纪七八十年代专门在香港从事粤剧和中国戏曲等方面的研究工作，发现粤剧与祭祀很有关系，有些粤剧的剧目就是祭神的戏。她还进一步指出，传统的宗教性活动采用了最世俗的戏曲形式作为"祭礼"的媒介，使"世俗"及"神圣"在不谐中产生统一，渐渐地"培植了浓郁的宗教精神"。她在书中更指出："中国戏曲以世俗的祭礼奉献出的宗教精神，因其扎根于中华民族古老文明的肥沃土壤，因其沐浴着千百年来传统文化的雨露滋润，因其浇灌着广大民众爱憎好恶的水分养料，而显现出举世无双的独特风貌。中国戏曲宗教精神的诸特性，如多教化、世俗化、社会化、伦理化，如功利性、非主体性、分裂性、随意性、梦幻性等等，给我们留下了难以磨灭的深刻印象。"② 这又证明戏曲的发展受到了宗教信仰的巨大影响。

事实上，广东早期歌舞伎艺、戏曲活动就与宗教信仰联系上了。唐宋时期以来，广州城里，每年中元节，百姓在开元寺前陈设百珍，竞演百戏。《广州府志》记述唐宋两代，广州城北的将军庙，"岁为神会作鱼龙百戏，共相赌戏，箫鼓管弦之声达昼夜。"③ 而与百戏技艺有密切关系的民歌、民乐等自唐宋以至明清各朝代，在广东已十分普遍。广东早期的戏曲活动往往又与民间信仰习俗活动有关，这可从明代佛山的演戏多在民间宗教信仰的节令活动中出现的文献史料得到证实。

既然民间宗教信仰对戏曲起源和发展有重要作用，那么民间的宗教在中国的发展又如何呢？中国的儒、道、佛一直是民间信仰的基础，两汉之际佛教传入中国，道教稍后也发展起来，佛道二教为了各自的生存、争取信众而不断竞争。到了宋代以后，儒道佛三教之间，相互影响，相互渗

① 陈守仁：《香港粤剧研究》（下卷），中国戏曲研究计划、香港民族音乐研究会、香港中文大学1990年版，第5页。
② 陈守仁：《香港粤剧研究》（下卷），第5页。
③ 赖伯疆、黄镜明：《粤剧史》，中国戏剧出版社1988年版，第3页。

透,宋代后佛教与道教迎合新儒学的理论,迎合社会发展对新儒学的定位,这样形成了儒、道、佛三教合一的趋势。同时,各朝统治者鉴于前朝的教训,已经不再将佛教或道教视为国教,而大力提倡民间信仰,发挥其神道设教的功能,因而佛教、道教与民间信仰结合起来。宋元以来,乃至明清时期,民间的三教信仰与民众的日常生活、习俗、节日结合更加紧密,这种结合都不会是单纯的佛教,或是道教的结合,往往是一种同时兼收的融合现象,这导致中国有不少佛寺、道观中同时供奉着佛和神仙,如广东佛山祖庙就同时供奉道教的真武玄天上帝(北帝)和佛教的观音。宋元以来,各种民间神灵如关帝、真武玄天上帝、天妃、城隍不断受到朝廷的敕封,地位日益提高,这些民间宗教信仰的社会地位随着天时地利人和的因素而上升,在一些区域的社会里占统治地位。这些占有主导地位的民间宗教信仰往往又是社会文化的直接反映,地方性的乡土文化因其民间信仰兴盛而形成自身特色。

(二)"越人尚鬼,佛山为甚"的社会文化

民间信仰是自发的,与人们生活密切相关的农时,包括春耕、播种、秋收,节庆的春节、三月三北帝诞、五月初五端午节、八月十五中秋节等,人生礼仪的生、死、婚、成年,以及重大灾难危机的瘟疫、旱灾、水灾等重要关节,一般借助现有的家族组织或村社组织等开展相关的民间信仰活动,有很强的民众性。民间信仰贯穿不同历史时期的各种社会,有不少一直扎根于民间传承下来,具有历史连贯性。同时,民间信仰有一定的地域性。广东为沿海省份,广东人依海、江、河为生,与水有关的神灵被纳入广东社会的民间信仰。民间信仰的社会主导性则取决于国家对之采取的政策。如宋元以来,民间信仰得到统治者的提倡,明清时期一些神灵还受到朝廷的敕封,地位上升,使民间宗教信仰一度在民间社会起着主导作用,甚至出现一区域里的全民性崇拜。

宋代以后民间信仰得到提倡,令明清时期广东祭祀地方神灵的氛围变得更热烈。由明入清的屈大均在他的《广东新语》提及了当时一些广东社会祭祀的神灵,包括雷神、飓风神、罗浮山神、海神、南海之帝、真武、龙江的五帝、五谷神、禾谷夫人、伏波神、飞来神、天妃、龙母、斗姆、西王母、花王父母、城隍、绿郎、二司神等。[①] 这些神灵都具有广东地方性。广东大部分地方属沿海地带,雷、雨、风特多,常受威力强大的台风

① 屈大均:《广东新语》卷六《神语》。

袭击，这可从广东人喜欢祭祀的神灵看出敬神免灾的这种需要。通过拜祭雷神和飓风神，可以免受风雷袭击之灾；海神、海南之帝、真武帝、伏波神、天妃和龙母都是与水有关的神灵，广东人多需出海捕鱼，以海为生，同时江河多的地方也常有水患，所以都视这些神为保护神，拜祭这些保护神能帮助他们捕鱼收获好，免受水灾，并保佑风调雨顺。在广东民众信奉的地方神中，有五谷神、禾谷夫人以及花王父母，这又反映了广东农村社会的拜祭需求。农民渴望农业丰收，与之息息相关的农务和种植花卉等都是广东各地乡民的日常事务，敬拜谷神、花王神等民间信仰神灵属于原生性的民间宗教习俗，在社会生活各方面发挥作用。

屈大均在《广东新语》里提到"越人尚鬼"和"越人多祀上帝"[1]，这里所指的习俗都跟明清时期的佛山很有关系。佛山在明代发展为市镇，明清时期成为"四大名镇"和"天下四大聚"之一，商品经济繁荣，民间信仰活动也随之更加活跃。明代以来，真武玄天上帝、关帝、天妃及城隍分别被朝廷敕封，佛山对这些神灵的敬拜也非常重视。据统计，民国时佛山镇内有各种庙宇寺观180多座、神坛4座、文塔5座，但民众对神明的崇拜与在清道光以前神明崇拜之兴盛不可同日而语。[2] 在乾隆《佛山忠义乡志》的记录里，佛山除了有全民敬拜的祖庙外，还有关帝庙、观音庙、天后庙、华光庙、太上庙、普君庙、武当行宫、医灵庙、三界庙、鄂国公庙、主帅庙、龙母夫人庙、金花夫人庙、柳氏夫人庙、先锋庙、梁舍人庙、塔坡古寺、仁寿寺、三元庵、宝洲寺、湖峰寺、定觉寺、福源寺、德寿寺、铁佛寺、通济寺、三昧寺、竹林寺、龙池寺、豹庵、借庵、莲子寺、地藏寺、延寿寺、净莲寺、白毫寺、鹿峰寺、弘圣寺、茶庵、西庵、长庆尼庵、华严尼庵、洞天宫等。[3] 到清道光年间，佛山镇内已发展到近120间寺庙道观。[4] 这不能不说在清中后期，佛山敬拜的神佛越来越多，简直是"满天神佛"了，而在这些神佛中，又因真武玄天上帝、关帝、城隍等被朝廷推崇，尤其是真武玄天上帝（北帝）就更是全民敬拜的神灵。乾隆、道光版的《佛山忠义乡志》都说"越人尚鬼，佛山为甚"[5]，"越人"是指广东人，这话也是引用屈大均的话。真武玄天上帝，俗称"北帝"，是佛山人由元朝乃至明清以来最尊崇的治水之神，这除了跟佛山镇内水道

[1] 屈大均：《广东新语》卷六《神语》。
[2] 肖海明：《中枢与象征——佛山祖庙的历史、艺术与社会》，第138页。
[3] 陈炎宗：乾隆《佛山忠义乡志》卷三《乡事志》。
[4] 吴荣光：道光《佛山忠义乡志》卷二《祀典》。
[5] 陈炎宗：乾隆《佛山忠义乡志》卷六《乡俗志》；吴荣光：道光《佛山忠义乡志》卷五《乡俗》。

交错，亟需有治水之北帝庇护有关外，也跟明正统年间佛山击退黄萧养起义军有关。传说当黄萧养起义军进攻佛山时，祖庙供奉的北帝显灵，特设"飞蚊阵"①，成功击退起义军，祖庙受到朝廷的敕封，北帝就更成为人们至为推崇的神灵。屈大均所记的"越人多祀上帝"就是指广东人多敬奉北帝，他记述："吾粤多真武宫，以南海佛山镇之祠为大，称曰祖庙。……其精玄武者也，或即汉高之所始祠者也。……或曰真武亦称上帝，……故今越人多祀上帝。"② 这既指出北帝的民间信仰在广东的普及，又间接地反映敬拜北帝的信仰在佛山社会里起主导作用。

佛山民间崇拜神灵的活动形式丰富，形成了很多敬神、悦神等传统习俗，还有祭祖先及庙会等相关的民间信仰活动。佛山的民间信仰活动多在传统节日或神佛诞期举行，活动中总包含着多种民间习俗，小至烧大爆，大至庙会，交织在一起，显示出民生兴旺的景象。清代佛山民间习俗形式多样，关于这一点，道光《佛山忠义乡志》就有一系列清晰详细的描述。如佛山民众有除夕前烧爆竹迎新年的习俗。"正月元旦拜年烧爆竹。爆竹比他处为盛，自除夕黄昏轰闻达旦，其声远近大小参差起伏，静听之历历快意。"③ 到了正月十五元宵节，佛山各处有挂灯宴会，普君墟设有灯市，百姓家中凡生男孩的就会携茶果及灯到各庙酬谢神灵。市面上供应各种形状的灯，应有尽有，如莲花灯、鱼灯、番瓜灯、伞灯等不一而足，吸引各乡村民前来买灯过节。清明节是拜祖先的日子，佛山民间常在门前插上柳枝一个月。这个月内需到郊外扫先人墓，拜祭祖先，称为"踏青"。拜祭时要铲除杂草，压墓纸于坟上。四月初八的浴佛节，乡民通常喝枣栗汤，还会捐钱或捐米以答谢佛恩。五月十三为荔枝初登场，佛山的乡人集中到武庙，以荔枝餐敬奉武帝。六月十九日，南泉古庙有观音会，妇女三五家或十余家结队，以金钱和馨香花的芬芳答谢观音。七月初七为乞巧节，乡民举行水陆道场以超幽魂。七月十五中元节，乡镇妇女以彩丝结同心缕莲藕，以龙眼、青榄互相馈赠结缘。佛山镇民众还有在二月初二集中到祖庙的崇正社学和文昌书院敬拜文昌帝，神诞期间集中到各庙拜祭神灵的习俗；有些神诞日如天后诞、普君神诞、华光诞等，还举行演剧活动。此外，五月初五端午节举行龙舟竞渡、八月十五中秋节举办秋色巡游等都是佛山民众喜欢的民俗活动。

与神灵信仰和祭祀有关的庙会在明清时期的佛山非常兴盛。一般来说，庙会产生于宋代以后，繁荣于清代以至近代。清中后期佛山庙会举行

① 《忠义流芳祠记》，佛山市博物馆：《佛山市文物志》，第58～59页。
② 屈大均：《广东新语》卷六《神语·真武》。
③ 吴荣光：道光《佛山忠义乡志》卷五《乡俗》。

更频繁，且日益隆重。乾隆、道光版的《佛山忠义乡志》都有大量关于神诞庙会的记录，如北帝诞庙会、天后神诞庙会、龙母神诞庙会、普君神诞庙会等，而以祖庙北帝诞庙会最早存在且最重要、最隆重。庙会是一种综合性的大型民俗活动，并随着民间宗教信仰活动和社会商品经济的发展而发展起来，一些娱乐性很强的歌舞、戏剧表演也是系列活动不可少的内容。佛山的祖庙庙会是在北帝诞期举行，据明代的《庆真堂重修记》记载，"一乡众庙之始名之曰祖堂。自前元以来三月三日恭遇帝诞，本庙奉醮宴贺，其为会首者不惟本乡之善士，亦有四远之君子，咸相与竭力以赞其成。是日也，会中执事者动以千计，皆散销金旗花，供具酒食，笙歌喧闠，车马杂逻，骈肩累迹，里巷壅塞，无有争竞者"①，这透露元代已有北帝诞庙会，当时庙会仪式活动应比较简单。到了清代，北帝诞庙会成为佛山地区最盛大、最排场、最热闹的贺诞活动，屈大均的《广东新语》记载："佛山有真武庙，岁三月上巳，举镇数十万人，竞为醮会。"②这个万人盛会的仪式主要包括乡人赴祖庙灵应祠拜祭、演神功戏、北帝巡游、烧大爆、祝寿开筵等。设醮拜祭的具体仪式大致是：三月初二日，在庙前设坛，陈设五谷、酒水、烧猪、鸡、果饼等供品。初三子时起，醮会祭祀仪式开始，程序有祭白虎、洒净、焚香、禀神、烧衣纸、求签问卜、分衣食。③祭祀结束后，在万福台上演神功戏，佛山镇内各戏班演戏贺诞。随后，众人抬举北帝行宫神像，组织仪仗队，到镇内各社铺巡游，"鼓吹数十部，喧腾十余里。神昼夜游历，无暑刻宁，虽隘巷卑室，亦攀銮以入。……四日在村尾会真堂更衣，仍列仪仗迎接回銮"④。北帝巡游结束回銮时，按习俗燃烧大爆以享神。最后就举行祝寿开筵。佛山传统社会就有"乡饮酒礼"这一习俗，民国《佛山忠义乡志》载："是日设馔于灵应祠之后楼及崇正社学，以年最高者位专席。地方官授爵，余以齿序，乐奏堂下，酬酢如仪。燕毕颁胙，礼成而退。"⑤由此可见，北帝诞庙会被视为佛山镇上最有影响的民间信仰活动，祭祀北帝、酬神演戏、北帝巡游等是庙会的主要内容，且十分受欢迎，具有娱神娱人的社会功能，同时又是佛山传统文化的具体体现。

① 陈炎宗：乾隆《佛山忠义乡志》卷十《艺文志·庆真堂重修记》。
② 屈大均：《广东新语》卷十六《器语·佛山大爆》。
③ 肖海明：《中枢与象征——佛山祖庙的历史、艺术与社会》，第114页。
④ 陈炎宗：乾隆《佛山忠义乡志》卷六《乡俗志》。
⑤ 冼宝干：民国《佛山忠义乡志》卷十《风土志·四礼》，民国十二年。

（三）神功戏的起源

中国的戏曲起源于宗教活动，远古时就有在宗教活动上的歌舞表演。到了宋元时期，中国的百戏逐渐发展为戏曲，以戏曲出现于宗教活动就是这一传统的沿袭。与宗教有关的戏剧泛称为"宗教戏"，宗教戏最为出名的是傩戏。广义上来说，傩戏泛指一切与宗教活动有关的戏剧及戏曲演出。狭义地说，它是一种用作祭祀、驱鬼或类似作用的戏剧及宗教仪式的合体。曲六乙在《建立傩戏学引言》中尝试把傩戏界定为"从傩祭活动中蜕变或脱胎出来的戏剧。它是宗教文化与戏剧文化相结合的孪生物"①。这可看出傩戏是宗教戏的一种。风格各异，但宗教意识相若的各种傩戏早已存在于广西、湖南、湖北、四川、陕西、山西、河北、安徽、云南、贵州、江苏、江西、浙江、福建和广东等省区，汉族和少数民族对这种宗教戏的称谓有些不同，但无可否认的是傩戏与宗教活动的紧密联系。

《建立傩戏学引言》指出，"大家知道，不少地区、不同民族的傩坛祭祀同傩戏的演出，是混杂在一起的。这大体分为三个部分（或三个阶段），即请神，酬神，送神。请神和送神属祭祀活动的始末，酬神活动却衍发出戏剧演出活动，即从娱神到娱人。以土家族的傩坛活动来说，就是开坛、开洞、闭坛三个阶段。……傩戏演出，从属于傩坛宗教祭祀活动。作为傩戏这类剧种，具有宗教性质，是宗教文化和艺术文化的混合物，但演出剧目的内容，宣传宗教教旨的却与日俱减，不断地向世俗化发展。"② 值得留意的是，在宋明时代已形成的傩戏在某些方面与神功戏有相似之处。神功戏也是民间宗教活动衍发出的戏剧演出，属于人神共娱的表演活动，亦具有浓厚的世俗化性质。

就广东及戏曲演出较早、较繁华的佛山镇来说，神功戏的演出早有文献记录。虽然宋元之前的百戏不能算是戏曲，但广东民间已流行迎神赛社祈福辟禳的宗教活动，充满娱乐的演出已被用作酬神及娱人的宗教和世俗功用。元明时期，戏曲开始出现，元代的佛山就有"俱具酒食，笙歌喧阗"的北帝神诞庙会表演。在广东省内，最早的戏曲活动就出现在民间宗教信仰的活动中。明嘉靖年的《广东通志》记载："广州南濠杨宅……屡演戏以娱鬼。昨夜演戏既出，不如法，此乃拙戏子也，盖更演之。游是求

① 曲六乙：《建立傩戏学引言》，《贵州民族学院学报》（社会科学版）1987年第2期，第4页。
② 曲六乙：《建立傩戏学引言》，第6页。

善演者再演，乃曰，此戏善矣！"①　"上元作灯市，采松竹于通衢结棚，缀华灯于其上……其鳌山则用彩褚为人物故事，运机能动，有绝妙逼真者，箫鼓喧闹，士女嬉游达曙。……十月，傩数人衣红服，持锣鼓，迎前驱入人家，谓逐疫。"②《广东通志》还记述了一系列这类民间宗教的戏剧演出情况，如广东的韶州，就有"迎春妆饰杂剧，观者杂遝。元宵设彩灯。日则饰人为鬼，为判官形，持刀枪，鸣锣鼓，入人家跳舞"；廉州府，"惟钦州八月中秋假名祭极，装扮鬼像于岭头跳舞，谓之跳岭"；雷州府，"立春，先期盛装前代男女故事以迎土牛。元宵，民于土地祠巧装花灯或山灯最盛。其余寺观祠庵及各公廨如之，各设酒肴，燕乐赏灯，是时鸣锣鼓，奏管弦，妆鬼搬戏，沿街游乐达曙，或有放烟火者"。③这也足以说明明嘉靖以前，广东各地的民间宗教活动确实已盛行戏曲歌舞表演，都是从装扮人物故事或妆鬼搬戏，鸣鼓演剧，达到酬神娱神的目的，神功戏便由此产生了。

佛山的神功戏同样源自民间宗教活动。明清时期的佛山经济商业发展迅速，民间宗教活动也随之繁盛，元代时简单仪式的庙会也发展为全城轰动、民众齐聚、戏曲庆贺的大型民间活动。佛山的北帝在明清时期成为全民崇拜的神灵，由此产生的北帝诞庙会也成为神功戏的演出场合。此外，佛山的民间习俗也与地方神灵的敬拜关系密切，这些习俗都包括演剧酬神的仪式。故此，霍氏族谱所指出的"七月七之演戏"④习俗，就是演神功戏，此类戏曲"一人散诞"⑤同样说明它在佛山社会不断丰富的各种祭祀活动中占有一席之位。乾隆《顺德县志》载有："元夕，结彩张灯，管弦金鼓喧阗，游者达曙……十月傩，数十人绛衣鸣钲挝鼓迎神……"⑥道光《南海县志》载："各街赛神演戏。"⑦从神功戏的出处来看，神功活动是清代中后期佛山社会的盛事，其中也包括戏曲的演出，民众喜欢这样的神功戏敬神酬神，取悦神灵之余，也为他们带来欢乐。以庙宇及祭祀为中心的地方组织，每年均为神诞、打醮及其他传统节日请人演戏，神功戏的演出成为民间习俗；一些神功戏演出的内容更具有较深入的宗教性含义，这一点又与傩戏源出一处，即民间宗教活动。

① 嘉靖《广东通志》卷六十九《杂事上》，转引自《广东戏曲史料汇编》（第一辑），第27页。
② 《广东通志稿》卷十八《风俗》，转引自《广东戏曲史料汇编》（第一辑），第9页。
③ 嘉靖《广东通志》卷二十《风俗》，转引自《广东戏曲史料汇编》（第一辑），第2～3页。
④ 《太原霍氏崇本堂族谱》卷三《太原霍氏仲房世祖晚节公家箴》。
⑤ 《太原霍氏崇本堂族谱》卷三《太原霍氏仲房世祖晚节公家箴》。
⑥ 谢彬等：《顺德粤剧》，第6页。
⑦ 郑梦玉、梁绍献等：同治《南海县志》卷三《舆地略·前事沿革表》，第101页。

二、神功戏的定义与功用

神功戏既是"神功",也是"戏剧"。戏剧是演出及观赏活动;"神功"是为神而做的功德,属宗教性的活动。换言之,神功戏是为神而做的功德戏,以演戏酬神,祈求神灵保佑未来会幸福。但凡传统佳节、庆典宴会或乡社酬神例必演戏,这是粤人习俗,这种戏源自明代、清代。在神诞日演戏,要做足天数,完尽神功,体现人对贺诞的执着和虔诚。同时,歌舞升平、锣鼓喧腾、热闹非凡的演出气氛,大有娱乐到底之意。

(一) 广东各地与佛山神功戏的共性

(1) 神功戏表现的岁时性。在广东庆祝地方神诞的活动由来已久,明清时期演戏贺诞形成习俗。明代广东各州府民众对地方神灵的崇拜逐渐兴盛,清代广东各地都有无数的寺庙道观,佛祖、关帝、观音、北帝、华光、城隍、天后、龙母、医灵、洪圣爷等历来享受人间香火。广东拥有很长的南海海岸线,沿海地区的人民都以渔业为生,天后、龙母等海神成为他们的崇拜对象,因此演戏酬神的神功戏与他们对天后、谭公、观音、洪圣等南海守护神的崇拜有直接关系。北帝、城隍、天妃是受朝廷敕封的地方保护神,也是清代广东各地民众至为尊崇的神灵,演戏敬拜这些神灵,祈求神灵促进农业、渔业、贸易等顺利发展。华光帝是梨园界的行业始祖神,医灵、药王同样是医药业的行业神,为求演戏常盛不衰、民众身体保持健康,人们自然也向这些行业神奉上神功戏。从广东各地文献可以看出,神功戏一般在神诞期演出,是在神诞日举行一系列庆贺活动的主要项目。佛山的神功戏演出也体现这种表演习俗,故此清代的佛山就有三月三北帝诞和六月初六普君神诞等的神功戏表演风俗。

(2) 神功戏演出于庙宇的场地特性。清代广东各地的酬神演出往往与神庙有关。兴建神庙也是我国清代建筑的一种趋势,人们喜欢在庙宇附近空地临时搭建戏台或戏棚,专供神诞节日的戏剧演出之用。清初佛山有多座庙宇,整个清代建有祖庙、关帝庙、观音庙、华光庙、天后庙等一百多座,有固定戏台的庙宇达三十六座,以祖庙万福台最早、最华丽。清代以来,香港大小庙宇不下百余座,其中以天后庙最多,观音庙次之,跟着是洪圣、北帝及谭公庙。居民为求神灵保佑,不惜注资建庙,还在每年诸神诞的日子,举办各种庆贺的表演;他们还捐资在有足够空间的庙宇空地搭建戏棚,演出神功戏。澳门虽小,却既有莲峰庙、妈阁庙、普济神院三大

古庙，又有佛祖、关帝、北帝、华光、土地、三婆、金花、华佗等神灵的庙宇、宫殿、神龛或神坛。清代澳门的妈阁庙、莲溪庙、柿山哪咤古庙等超过八处庙宇已有贺诞神功戏演出。举办神功戏演出，照例都要搭建戏棚，戏棚多在庙前空地，面向神坛，以方便神佛观赏酬神之戏。① 这跟佛山祖庙的万福台正对灵应祠里的北帝像的惯例一样。

（3）民间对神功戏的高度重视。各种神功戏贺诞活动中戏剧表演的举办是乡社盛事，大多出现全村、全社的民众参与，自上而下都隆重其事。对筹办神功活动的社群来说，神功活动是乡社盛事，每位居民都有参与的权利及义务。在香港的传统上，社区富有人家捐出戏金雇请戏班演戏，任由民众免费入座。地方捐款举办神功戏活动只是对其重视的一个方面，更多的是得到庙宇主方及政府官方的支持。18世纪时，在澳门的中国人已在舞台上和游行中向葡萄牙人展示出节日的欢乐，让他们看见节日张灯结彩、赴祠肃拜、锣鼓喧腾的民俗和乐而多趣的中国戏。对澳门人来说，每逢神诞期，要隆重庆贺，演戏酬神。澳门议事会、澳门总督基本上通过建章立制来妥善管理中国人的娱乐。他们设立巴罗士，俗名亚非，"充当华民政务厅差役，兼管华人戏棚建醮酬神庆贺棚厂等事"。从澳门议事厅和澳督的谕令以及报章记载来看，澳门戏曲的特点之一是酬神演剧多，且得到官府支持。当时还有广州的官员负责登记戏班，得到官府允许的戏班可获得经费补贴。② 佛山的神功戏出现较早，明代举办的神功戏仪式就已"会中执事者，动以千计"③，来筹办神功活动了。到了清代，北帝诞的神功戏演出活动更隆重，更得到全镇的重视，就连传统地方志的首序《佛山赋》也记载了这一盛事："时维三月上巳佳辰……故乡人于是日也，香亭所过，士女拜瞻，庭燎彻晓。祝寿开筵，锦衣倭帽，争牵百子之爆车，灯厂歌棚，共演鱼龙之曼戏，莫不仰神威之显赫而极太平之乐事者也。逮所游既遍，而真君亦返辕登座，代造物以成岁功矣。"④ 神功戏不仅是神功活动的主要内容，更是北帝诞庙会的必备节目，佛山各坊也会结彩演剧，祖庙醮会的盛事成为整个佛山镇的盛事，造就了神功戏的繁盛，"举镇数十万人，竟为醮会"⑤，显示出举镇上下的重视程度。

（4）神功戏的粤俗性。对于广府地区而言，由于清中后期的戏剧发展

① 李婉霞：《清代粤港澳神功戏演出及其场所》，《戏曲品味》2014年第2期，第78～79页。
② 李婉霞：《清代粤港澳神功戏演出及其场所》，第78页。
③ 吴荣光：道光《佛山忠义乡志》卷十二《金石·庆真堂重修记》。
④ 陈炎宗：乾隆《佛山忠义乡志》卷一《佛山赋》。
⑤ 屈大均：《广东新语》卷十六《器语·佛山大爆》。

成熟，本地艺人把地方习俗带入戏剧演出。这时演出神功戏的本地班开始融入地方音乐的吹打奏乐，其中"八音班"演出成为神功戏的一部分。粤语是广府地区（包括香港和澳门）的方言，清末就开始有使用少量粤语演出的神功戏。民国以来广府神功戏的演出就是用粤语演绎的粤剧。那时大部分职业戏班演出属于神功戏，神功戏不但在神诞期演出，就连一些传统节日，如新春佳节和中秋节等也会演出。佛山这类传统演出的盛况持续至民国中后期。

清代广东各地（包括港澳地区）的神功戏有着共同的特点、习俗和演出场所，这种传统文化和民间习俗根基稳固，有极强的号召力和凝聚力。

（二）佛山民间神功戏的用途

（1）神功戏作为宗教活动的主要项目，本身就具有宗教性用途。通过戏剧表演，答谢神灵，取悦神灵，奉上这一份"祭礼"后，民众渴望能得到神灵的庇护，保佑未来顺利。在神功戏里，有神仙、仙境、鬼魅、妖怪、道士及法术等的景和物，显露了强烈的宗教意识。戏里常有的善有善报、恶有恶报、有情人终成眷属、有志者事竟成、爱孝感动天及大团圆结局等情节，符合民众所信赖的因果定律所得到的结果，神功戏的演出可加强他们对未来生活的信心，此种信念也是佛山民众需要演出神功戏的具体体现。

有较深的宗教性含义的《贺寿》《祭白虎》等神功戏具有强烈的象征意义，请戏班演出这些神功戏，目的就在使"神人共乐"。《祭白虎》这出戏是佛山祖庙北帝诞祭祀仪式中常有的内容。人类学家华德英曾目睹该剧，她把演出过程描述出来："观众正鱼贯进场。突然音乐师只用敲击奏出一种独特的节奏，一个黑面、黑须的男角由舞台右方出台，他右手持着三尺长棒，上面挂着一串燃着的爆竹。……他直奔，穿过舞台……在左方离开舞台，然后立刻转入后台，再从舞台右方出场，这次不带爆竹，在桌面上摆功架（在前台中央），而向舞台左方，持着长棒。（甫进场便在桌面上摆功架，代表这角色是刚下凡的神仙。）然后，在舞台左方进来了一个人，匍匐着，身穿一件紧身的黄色戏服，拖着一条长尾巴，戴着一副狞笑的猫样面具：白虎。白虎从舞台左方跳下去，四足齐奔，跑到前方，找到一块生猪肉，然后作势吃它。就在这时候，神仙从山上下凡来，摆出一个扑击的姿势，双方扑前扭打，直至黑脸的角色战胜了白虎，骑着它平卧的身躯，然后用一条类似马勒的金属链套着它的口……骑着它向后走，在舞台左边退场。当两个角色离开后，从天幕后传来一声相当沙哑的叫喊声，

布景师走出来移开排在台前的一列椅子,乐队也立即开始奏出通常开场的音乐。"① "白虎"在中国传统民间信仰中是一个凶星,在《祭白虎》中降伏白虎的是玄坛赵公明,也称"武财神"。该戏是一种宗教性短剧,具有驱邪功能,是利用戏剧进行祭祀的仪式。

前述的《祭白虎》是20世纪80年代在香港青衣岛演出的,与传统形式相差不大,反映了其内容和象征意义。除了《六国封相》具有娱乐鬼神的宗教意义外,像《八仙贺寿》等也是借助演员向鬼神贺寿的宗教仪式。现代演出的《八仙贺寿》《香花山大贺寿》《跳加官》等基本上是高度简化了的版本,但在清中后期的佛山镇,这些神功戏却是充满了宗教信仰的象征意义,也是出于驱邪及庆贺神诞、酬谢神灵、恩泽佛山民众的意图。

(2)任何戏剧都具有观赏性用途,神功戏也不例外。神功戏兼具音乐、歌唱、说白、情节和动作等戏剧元素,透过加入音乐锣鼓,演员的身段、亮相及一切动作都是美的,且时刻都与音乐合拍,是由演技进为艺术。首先,喧闹的锣鼓音乐是神功戏的特色之一。按明清时戏中的锣鼓乐韵,声音自然很高,戏中多用弋阳腔(又名高腔),高亢雄壮,容易传播到较远的地方。当民众在离戏台、戏棚较远处时,也可由敲击音乐的喧闹程度知道主角即将出场,或剧情将到达高潮,他们就会及时回来看戏。② 雄壮的锣鼓声渲染了整个戏场热闹高兴的气氛,民众也乐意听上这种音乐。

演员为了演绎戏中的情节,又分演不同的角色,无论丑生、须生、武生,抑或旦角,其台步、神气、动作、亮相、口白、手脚、一切的身段,任何地方都极具艺术性。演出的剧目通常是观众熟悉的故事,加上戏中节奏的缓慢、情节和说话的重复,使观众参加不同活动的同时,仍能了解剧情的发展。③ 有些神功戏的角色还带有面具。例如《跳加官》里扮演天官的演员要使用面具——一个笑容像佛爷般的白脸,垂下稀疏的三须;又如《祭白虎》里饰演白虎的演员要带上猫样的面具或虎头套。演员带上神怪、动物、鸟兽等面具,这些具有夸张或写实的面具使观众一看,就知道出场的是什么角色,是正义之神,还是邪恶之妖魔,是正气人物,还是奸狡的贪官。这些艺术表现手法极易引起观众对戏中角色爱与憎的感情和态度,同样甚具观赏性。

清代的神功戏已使用戏服,质料多为布。清初时戏服样式较为简单。清中后期,在广州、佛山等较富庶的市镇,戏服也逐渐华丽。清末民初佛

① 陈守仁:《香港粤剧研究》(上卷),香港广角镜出版社有限公司1988年版,第25页。
② 陈守仁:《香港粤剧研究》(上卷),第31页。
③ 陈守仁:《香港粤剧研究》(上卷),第31页。

山的神功戏演出还使用了广绣戏服。广绣戏服有绒线、线绣、盘金银线、珠绣、亮片等技法，使用的材料一般有绒线、真丝、金线、银线、金绒混合等，以金银绣线和金绒混合绣等传统工艺最负盛名。到了20世纪三四十年代，胶片戏服开始流行，其后大行其道的疏片戏服发展到密片戏服，在灯光照射下，像光团一样，增添华彩，尤其是戏班剧团演出《六国封相》时，六位元帅所穿用的密片蟒在灯光下显出耀眼光彩。五光十色的戏服增添了浓厚的节日色彩，也使神佛和民众赏心悦目。

戏台和戏棚内外灯火通明，以及富丽堂皇的布景也为神功戏倍添节庆的气氛。清代的戏台、戏棚白天演戏，依靠自然光，晚间是靠点燃松火或煤油灯作照明。20世纪20年代初，戏院使用"焗纱灯"（煤油汽灯）照明①。通常在开演戏前一小时左右，有专人把高挂在台口上方的四支大汽灯放下来，给它们打足气，然后点着，发出耀眼的白光，再升回台口上方。②汽灯的亮度高，照明范围大，便于观众看戏。清末时，佛山的戏台、戏棚布景跟广州地区相同，通常基本上的摆设就是一张桌子和两张椅子放于台中，桌椅后有一屏风。到了1905年左右，演剧开始有配景，使用布画背景，背景常画一些象征性的外景③，把戏台装饰得富丽明亮，以吸引神佛和民众观赏。

（3）神功戏的世俗性用途。对于本土乡民来说，神仙世界的冷漠、神圣、清高与鬼怪的丑恶、猥琐、恐怖本是先民留给他们的印象和价值观，然而这种对神佛的敬崇和对鬼灵的恐惧随着清中后期神功戏剧目题材的丰富而淡化了。道教关于鬼、神、仙人的传说及教义为神功戏提供了题材，当有"神仙贺寿""驱走白虎"等内容的神功戏剧目演出后，道教在人、神、鬼之间的设置的"屏障"就渐渐消除了。佛山的迎神赛社、演戏酬神等盛会在清末更是到了登峰造极的程度，这些神功活动往往具有"人神共娱"的世俗功用。

在神功戏演出中，戏班成员为回应观众的需要而运用各种即兴表演。《跳加官》不只是日场演出，有时达官贵人及土豪乡绅晚上到场看戏，便要表演。换言之，这神功戏不单在神诞日时表演，当有达官贵人到场时，也临时加演。戏中"加官"所持的条幅随着社会的变迁也不断变化。如到乡村演出时，面对当地有势力的官绅，演戏人在"跳加官"时也弄一张

① 中国戏曲志编辑委员会：《中国戏曲志·广东卷》，中国ISBN中心1993年版，第366页。
② 汪容之：《六十五年粤剧戏迷杂忆》，《粤剧研究文选》（二），（广州）公元出版有限公司2008年版，第419页。
③ 雁雁：《配景之退步》，《戏剧世界》1924年第6期，转引自《广东戏曲史料汇编》（第二辑），中国戏剧家协会广东分会、广东文化局戏曲研究室1963年版，第23页。

"某某人万岁"的条幅,这由酬神变为歌颂个人主义了。实际上,这位"天官"所持的条幅内容除了有"加官晋爵""步步高升"外,清朝时又有"一品当朝",民国后有"民国万岁"及"天下太平"等。① 粤剧《跳加官》也有"女加官",即由旦角演出,演员的打扮俨然是一位皇后或一品夫人,这有祈祷女宾客早些得此荣衔的意义,即"娱人"的功用。在另一出神功戏常演的《六国封相》里,六国的国王和元帅先后登场,其中全剧最热闹的场面是公孙衍为苏秦送行,这包括由正生担任的苏秦、正印武生担任的公孙衍及正印花旦担任的推车等一众演员,表演各种充满民间"游艺"色彩的传统技艺。就这些神功戏的演出来说,即兴的临时表演或游乐式的演出都增添了喜乐的气氛。这实际上是中国地方戏具有的功能性,因为观众要求的基本上是娱乐性及节日性。

清中后期,广东各地尤其是广府地区的佛山镇,每逢神诞日期就举行隆重的庙会活动,主办方也因神诞日属于重要日子,往往愿意重金聘请名班名伶来演戏,戏金的昂贵也表现出其财力雄厚。庙会上既有神功戏的上演,又有巡游、烧大爆等娱乐活动,热闹非凡。在祖庙北帝诞庙会期间,"人烟辐辏,商贾云集,祖庙阶前,顿成闹市,锣鼓叮咚,弦歌绕梁"②。在演戏期间,戏台附近必有售卖应时品的摊档,民众乐意购买一些吉祥物品,难怪出现"其商贾媚神以希利,迎赛无虚日"③的情形了。来庆祝神诞的民众,除赏戏及上香外,必往来各摊档,寻找各种娱乐。在神功戏演出中,同时也有各种世俗活动在进行着。观众在观赏戏剧时,吸烟、吃喝、交谈和讨论、预测、批评剧情;小孩子奔走于人群中,进行各种各样的游戏;戏台、戏棚外,居民会在露天空地上举行饮宴。民众利用庙会的时机进行社会交往,把"会戏"作为难逢的精神享受,儿子孝顺父母,远亲近友互相祝福,一片居民团结、家庭和睦的欢乐景象。换言之,清中后期祖庙北帝诞庙会是全城盛事,万众期待,而上演神功戏只是其中的一种世俗活动。

在广府地区,清中后期的神功戏开始了粤俗化趋向。至清末民初时神功戏在佛山及珠江三角洲地区非常普及,前述的世俗性用途在历史发展中越来越突显,也显示了民众的热切需求。同时,粤俗化的神功戏时常出现一些很俗的对白方言。当戏中对白开始使用粤语时,神功戏的粤俗化也进一步加深其世俗性的功用。到了20世纪80年代,香港上演的神功戏对白就运用了现代粤语引笑的表达方式。例如一出情戏里,有花旦问:"姑妈,

① 李婉霞:《古老例戏"跳加官"的变通演出》,《戏曲品味》2010年第4期,第75页。
② 广东省佛山市文物管理委员会编:《佛山文物》"万福台"条,1992年版,第84页。
③ 陈炎宗:乾隆《佛山忠义乡志》卷三《乡事志》,卷终页。

点解（为何）你几十岁都未嫁？"扮丑生的演员也会答非所问地说："我以前都唔（不）知几好（很）好肉地（指身材丰满），某某追咗（了）我几十年，我都唔睬（理睬）佢……"① 这些俗语对白的确逗笑了观众，亲切的方言便拉近了与观众的距离。

宗教性用途、观赏性用途及世俗性用途是神功戏的三重用途。其中宗教性用途和观赏性用途是原本的和基础的；世俗性用途是随着商品经济的发展而产生的，而且越来越重要。佛山的商品经济在清中后期发展昌盛，民众的娱乐、消遣需求大增，神功戏为他们提供了娱乐，也满足了他们对未来生活的期望，而且神功戏的社会功用显露了佛山镇乡间一向随和及崇尚自然、天地合一、社会和睦的生活习惯及态度。

第二节　神功戏的演出盛况

一、神功戏的演出内容

与宗教有关的戏剧始于宋元时期。佛山的神功戏出现于明代早期，而盛于清代，清中后期的演出更繁荣。佛山的神功戏也源于宋元，古韵犹存。在明代流行的戏曲影响下，明末清初，时兴的昆剧、高腔成为神功戏的演出内容，清中后期内容丰富，剧目增加，配乐也越来越专业，出现专门的乐班拍和伴奏，有些神功戏的剧目转变为粤戏班必演的例戏，大小戏班一致奉行。

（一）神功戏的剧目

广东最早的戏剧演出多与神功活动相关。广东各地包括戏曲活动最活跃的佛山镇内，神功戏较早时有昆剧的剧目，如《钓鱼》《访臣》《送嫂》《祭江》等，这是受明代昆曲在广东流行的影响。神功戏更多的取材来自一些吉祥或驱邪意义的戏，如"祭白虎""贺寿""加官"等。乾隆年间，"贺寿"等神功戏开始流行，清中后期更增加了《祭白虎》《八仙贺寿》《跳加官》《天姬送子》《玉皇登殿》《六国封相》及后来的《香花山大贺

① 陈守仁：《香港粤剧研究》（上卷），第28～29页。

寿》等。① 这些神功戏大都源自元明时期。《孤本元明杂剧》描述到多种神仙故事的戏剧，如《献蟠桃》《庆长生》《贺元宵》《八仙过海》《闹钟馗》《紫微宫》《五龙朝圣》《长生会》《群仙祝寿》《广成子》《群仙朝圣》《万国来朝》《庆千秋》《太平宴》《黄眉扇》等②，有部分通过明末清初时在广东流行的昆曲蜕变为神功戏，其后改编成前述的七部常演戏。

民国时著名男花旦陈非侬于20世纪50年代在香港开设了"非侬粤剧学院"，专门教授传统粤剧。他把常演的七部神功戏兼例戏的传统演绎方法教授给学生，为保留清末民初珠江三角洲普遍演的神功戏做出很大的贡献。现看看他当年所教授的这几部常演神功戏的演出内容及具体演式。③

《祭白虎》 又称"跳财神"，戏班称"破台"，演玄坛伏虎的故事。凡新的戏台、戏棚或新戏院落成，都要先演一出《祭白虎》。祭白虎是一个人扮财神，即玄坛，早期以正或副二花面担任，后多由拉扯扮演，开黑面，穿黑甲，头戴黑盔，身披黑褂，手执竹节黑鞭，鞭上系小串炮；另一人扮老虎，早期以包尾五军虎担任，后多由下手扮演，穿上虎皮衣。财神先出场，燃着串炮由台右边门内冲出。然后老虎登场，财神在台上追逐老虎一圈，以生猪肉片喂白虎，然后用铁链锁虎头。最后财神骑在老虎身上，倒行退场。

《八仙贺寿》 又名《八仙大贺寿》，演八仙约定齐往贺王母寿辰的故事。参加演出的只有扮演八仙的八位演员。演出时，八仙一个个出台亮相。吕洞宾、李铁拐、汉钟离、张果老、曹国舅、韩湘子先出，最后何仙姑和蓝采和才出场，每人一句说白，如"东阁寿诞开""西方庆贺来""南山春不老""北斗上天台"等，然后八仙一字排开。随即张果老念："今乃王母寿诞之期，我们准备仙桃、仙果前往祝贺。"众仙跟着说："有理，请。"说完，分成一对对，先后面对观众在台口跪拜，相对行礼，跟着分开两边，转身各自退场。最后，何仙姑和蓝采和两仙跪拜伏地，直至听到锣鼓，才站起，表演"推磨""掩门""拉山"等功架，然后退后互相行礼，转身退场。

《六国封相》 该剧演述的是战国时代，齐、楚、燕、韩、赵、魏六国封苏秦为丞相的故事。剧情主要集中在六国的代表公孙衍去见苏秦，宣布六国对他加封前后的情景。这出戏不但寓意富贵吉祥，还暗示团结精诚，抵抗专制暴君，很有意义。全剧故事情节比较简单，唱腔念白甚少，

① 麦啸霞：《广东戏剧史略》，第30～34页。
② 中国戏剧出版社编辑部：《孤本元明杂剧》，中国戏剧出版社1957年版，目录页14，第30～32册。
③ 陈非侬：《陈非侬粤剧六十年》，第31～33页。

主要以各行当的独特表演和武功表演贯串全剧。其最大特点是全班演员都有表演机会，表演包括基本功和排场、独特的身段功架、传统的唱腔音乐等，实际上是全班演员的大会串。戏一开始，公孙衍出场后，六国的国王和元帅先后登场，其中魏王以盟主身份等候友邦五国王侯驾到，魏国元帅便要担纲口白，他就是俗称的开口元帅。他们分别表演形态各异的拉山、亮相、走圆台等，其中要求展现"帝王架"及"跳大架"等功架。然后国王居中列坐，元帅站立其后，卫兵、侍女分列两旁。这时苏秦上场奏本，所唱大段唱腔称"大腔"牌子。苏秦在接受封赠时唱出一段颇长的昆曲，唢呐吹奏"锦帆开"牌子，舞台气氛变得欢快热烈。由六名武打演员扮演的马夫，引出六名花旦跑竹马登场，随着马夫翻筋斗、调马头、拉马尾，骑竹马者作出前俯后仰的舞蹈表演。骑包尾马（最后一匹马）的花旦丑扮，她跑马的方法特别滑稽，有诙谐动作，临下场时还故意摔了一跤，为她牵马的马夫所翻的筋斗也格外有趣。全剧最热闹的场面是公孙衍为苏秦送行，这包括由正生担任的苏秦、正印武生担任的公孙衍及正印花旦担任的推车等表演的各种充满民间"游艺"色彩的传统技艺。准备起程时，由为公孙衍撑罗伞的二帮花旦表演"跳罗伞架"，其中有走俏步、云步和耍手帕等表演。送行时公孙衍坐着正印花旦推的"车"先行，正印花旦推车时运用了圆场、踏七星、撮步、拗腰、小跳等许多传统表演技巧。苏秦和公孙衍对演"拜车""扫车""上车"等几组身段功架。饰演公孙衍的正武生除了要显示一般做手外，最主要是显示"读圣旨""坐车"和"拨须"三大演技。[①]

《**跳加官**》 演述天官赐福之意。演出时，武生一身天官打扮，戴假面具，执笏（上朝用具之一），手上拿着写有吉利语的布条。扮演天官的武生演员要戴"面具"（又称"代面"）——一个笑容像佛爷般的白脸，垂下稀疏的三须——演出。全剧既不演唱也没有独白，只演身形，跳时以小锣伴奏过场，表演时间约三分钟。粤剧也有"女加官"，不带面具，用旦角演出，跳加官时，穿上女蟒凤冠，手持牙笏。表演时，先演落车、上车功架，然后舞拜，其中有不少花旦的基本功架，如踏七星、走俏步、拉山等。全剧也只做不唱，最突出是用身段做手形成"一品夫人"四个字，又有俯伏台前向"帝王谢恩"的动作。

《**天姬送子**》 演叙仙姬与董永成婚百日后，仙姬被玉帝逼返天宫，产下婴儿后送还董永的故事。有《小送子》和《大送子》之分。《小送子》剧情很短，出场只有两位演员，表演时小生先骑马出场，下马后，花

① 中国戏曲志编辑委员会：《中国戏曲志·广东卷》，第319~320页。

旦便抱子出场，把子交回小生，便分别退场。《大送子》演出时，先演小生董永中状元游街三天。再由帮花扮演六位仙女，一个个先后分边舞出场，舞上表示云层的高台（用三张方桌合组而成）。然后梅香抱子出场，跟着出场的是正印花旦穿着宫装戏服饰演的仙姬（七姐）。仙姬先在台口正中一拜，再由高台上两个仙女扶她上高台，上台后背向观众。接着小生出场，之后花旦转身面向观众开始唱做。花旦唱做完后奏仙乐，小生听到仙乐，抬头便发现天姬，在"大相思"锣鼓声中两人相见。这时，一对仙女下高台舞蹈，她们和仙姬表演"反宫装"功架。然后仙姬也跟着下高台，下高台时表演两边"推磨"功架，之后迎遇小生。梅香交子给仙姬，仙姬将子送回小生，生旦唱别。唱别时，花旦仙姬表演替子抹眼屎等做功。

《玉皇登殿》 通称《登殿》，演叙玉皇大帝登殿，诸神朝天，命星官纠察凡尘的故事。演出一开始是"跳天将"，天将由拉扯担任，从台两边出场，做拉山，过位后便退场。之后由正印武生饰演的玉皇登殿，玉皇左右各有一个侍卫，另外有一些由第二和第三武生担任的天蓬元帅。由女丑扮演一满头白发的老太监，他上场表演各种台型功架，此时用笛子吹"春到来"牌子以衬托他的表演。一番做手表演完后，老太监高声说白："打开天门，诸臣朝天。"然后由第二花旦和第二小武表演"跳日月"、由第三花旦扎脚表演"跳跳花"、由正印小武表演"跳韦陀"等传统功架。观音出场时，由正花旦和老旦扮演四个圣母，陪伴观音。出场后由圣母道出"观音佛法无边，请她表演"，于是观音表演十八变。专门功架"观音十八变"其实只有八变，即变龙、虎、将、相、渔、樵、耕、读。其后有由大花面表演的"跳降龙架"、由二花面表演的"跳伏虎架"等。在雷神、电母出场时，扮演雷神的演员需打大翻出场。技艺高的演员会先蹲在戏棚顶，轮到他出场时，便像高台跳水那样连翻几个无头跟斗，从戏棚上翻下来平稳地站在台上。《玉皇登殿》中的火烧唐宫未果的故事亦与二郎神有关，最后一场"烧黄烟"与辟邪驱瘟有关。

《香花山大贺寿》 每于观音诞、浴佛节及粤剧师傅诞等节日演出。演叙观音得道后，众天仙向她祝贺，观音应众天仙要求显法的故事。故事直接源于明代观音传奇剧《香山记》。随着观音信仰的流播，全国各地均有观音戏曲的流传。演出时，从"观音得道"开始，然后观音诞辰，诸神仙纷纷到香花山贺寿，有八仙、三圣母、四海龙王、齐天大圣等。八个仙女亮相，表演砌花舞蹈，每人手持一纸扎花瓶，砌出"天下太平"四字。之后还有打武家出场，打武家有时化装成猴子，也有时不化装只穿背心，作垒人山的类似杂技的武术表演，行内人称之为"插花"表演，暗喻大山

及牌坊。跟着"观音十八变",观音做出八种变身,变成龙、虎、大将、丞相、渔翁、樵女、农夫、书生等形象。有金童在观音变幻时穿插地作各式各样的筋斗功表演,随后还有"降龙大架"和"伏虎大架"的专门功架。跟着是韦陀出场时所跳的舞蹈,称为"韦陀架",以及由二花面表演的罗汉伏虎架。蚌精登场,被虾兵蟹将戏弄,蚌精扮相十分美艳,显示出风情万种,秋波斜盼,嫣然一笑。最后刘海大撒金钱,最得妇孺喜爱,因他所撒的金钱,如果能拾得一枚,给孩子挂在襟前,便可无灾无难、长命百岁了。

这些神功戏都含有吉祥之意,如"贺寿""送子""加(升)官"本是民众的愿望,"封相"也有富贵和团结的含义,"玉皇登殿"和"祭白虎"则是驱邪的,原为是敬贺、酬谢神灵,进而娱神娱人,即不仅讨好神佛,也讨好人。戏班人也认为演这些剧可以趋吉避凶,这样戏班也变成不但在神佛诞期演出,也到其他地方演戏时必演这些神功戏剧目,在演戏前先演这些神功戏作为拜祭神灵,保佑他们演出顺利成功。清末时,粤戏班更改编部分神功戏如《六国封相》等,同时前述几部神功戏的演式包含的动作、身段和功架等很丰富,也是反映粤戏班艺人必须拥有的演戏技艺,很快这些戏成为粤剧例戏,即戏班演戏前必需演出的戏剧[①]。此后,粤戏班无论在佛山或其他四乡演戏,必然先演酬神例戏,再演正本戏。有不少记载提及清乾隆年间所谓的"江湖十八本"正是当时最流行的剧目[②]。"江湖十八本"是指《一捧雪》《二度梅》《三官堂》《四进士》《五登科》《六月雪》《七贤眷》《八美图》《九更天》《十奏严嵩》《十二金牌》《十三岁童子封王》《十八路诸侯》(十一、十四至十七不详)。

(二)神功戏的音乐

祈神、庆典时演出的神功戏的配乐很早就受岭南民间音乐的影响。早在唐宋时期,"八音"就在民间流行,而且接受了教坊音乐的指导,逐渐发展起来。明以前,也就是所谓的"平南乐"时期,"八音"音乐以吹打为主,器乐演奏主要为婚、丧、祭、颂服务,也为祈神、气节、庆典时配乐,较古老的"八音"乐谱包括《开棚》《吹扬》《闹堂》《上香》《拜神》《吊丧》《大平安》《满堂红》等。[③] 因此,民间的"八音"就是民间宗教信仰演出活动弹奏的音乐。

① 麦啸霞:《广东戏剧史略》,第29页。
② 麦啸霞:《广东戏剧史略》,第35页。
③ 李婉霞:《岭南八音班——广府曲艺的雏型》,《戏曲品味》2007年第9期,第80页。

明代是中国戏曲蓬勃发展的历史时期，鼎盛一时的弋阳腔（即高腔）、昆腔、秦腔等已在南方流传，在广府地区非常普及，广府的"八音"也开始从戏曲中汲取养料。它的曲牌有"步步娇""醉花荫""收江南"等数十种高腔牌子，同时出现了"天官赐福""上寿""八仙贺寿""六国封相""天姬送子""和番"等成套带情节性的曲牌。这时期所创作的"碧天贺寿""六国封相"等表明"八音"已从一般的祭颂、抒情音乐发展为包含一定情节内容的叙述性音乐，也插入了一些类似曲艺和戏曲"清唱"形式含有故事内容的演唱。[1] 而岭南的八音可以说与广府地区的神功戏有直接关系，这点是毋容置疑的。

康熙年间，"八音"中"坐唱"形式占了主要地位，构成八音班的雏型。乾隆年间，高宗数次南巡，花部戏曲竞相成为迎驾的贡礼，民间更加兴盛。而外江班的南来使梆子皮黄腔成为岭南民间的时兴嗜好，岭南八音班便吸收了梆子皮黄腔，添加了丝弦乐器，与原来的岭南曲牌、锣经鼓谱相结合，逐步由高、昆和西秦戏腔转为以本地化的梆子皮黄腔为主。清道光初年开始出现由乐工组成的职业八音班。经历了近百年的发展，八音班在各种仪式中都有出现，人们尤喜爱邀请八音班在生辰喜庆、迎神宴会中唱"戏文"。清同治、光绪年间，八音班达至鼎盛时期，整个珠江流域都能见到它的踪迹，边远地区包括广西的龙州、百色等都建有八音馆。同治八年（1869），仅佛山一地就有八音班 30 个，广州有 28 个，八音班艺人合共逾千人。[2] 八音班的兴盛源于神功活动的繁荣，此时佛山的八音班数量众多也说明民间神功戏不断繁荣，而达至高峰期。

《清稗类钞》载："八音者，以弹唱为营业之一种，广州有之。所唱有生旦净丑诸戏曲，不化装而用锣鼓。"[3] "八音"使用的乐器颇独特，打击乐器有沙鼓、木鱼、群鼓（马蹄鼓）、战鼓、狮鼓和高边锣、文锣（联锣）、单打、大钹、加官锣、亢锣，吹奏乐器包括大角、中角、小角（即大、中、小锁呐，又名大笛、中笛、笛仔）、横箫、洞箫。其中沙鼓、木鱼具指挥作用，大角为主奏乐器。采用"梆黄"后，八音班增加了二弦、提琴、椰胡、三弦、秦琴、板琴等丝弦弹拨乐器。"所唱有生旦净丑诸戏曲"也强调八音班有奏乐演唱的特点，清代的"八音"明显突出了"板凳戏"的形式，如：公脚多掌板兼打鼓，不司弦乐，专唱生角；吹大角者唱净行，有时也唱生行；其余各人除了操打击乐器外，还要操弦乐器或弹拨

[1] 李婉霞：《岭南八音班——广府曲艺的雏型》，第 80 页。
[2] 李婉霞：《岭南八音班——广府曲艺的雏型》，第 80 页。
[3] 徐珂：《清稗类钞》第 36 册《音乐》，转引自《广东戏曲史料汇编》（第一辑），第 32 页。

乐器，分唱净、旦、丑各行，如花旦多扣小锣、武角多打大钹等。

清末，八音班在收徒、教习、乐队的定位、分工和演唱形式等方面都形成了一套惯例。八音班是一个演唱齐全的班子，班里最少有乐工八人，即上手、二手、三手、打鼓、大锣、八手、九手、十手。大型的八音班不止一班，多达五六班，成员也有数十乃至上百人；小的也有三四班。受雇时如需连续演唱几昼夜，便由几个班轮替演唱。八音班的学徒定例是师期六年，满期后还要做一年教师工作，一连七年的劳动报酬皆由班主控制。按八音的业务要求，如能正规教与学，半年至一年已足够；但在班主的把持下，学徒必须顶替乐工，在八音班里工作，而学徒是没有工资的。[①] 八音班设有办事所，以便利与顾客接洽。岭南八音班发展成熟得益于民间神功活动和"红白"喜庆丧殡的兴旺，极需专门的演奏队伍，尤其在四时佳节，各方争聘八音名班，非出厚酬不可。

清末佛山神功戏演出时，八音班常被聘请为之拍和伴奏演出。神功戏中，《祭白虎》只有锣鼓伴奏，拍和乐手主要使用鼓、锣、钹乐器，没有弦索。《八仙贺寿》全剧用大笛担纲伴奏，高腔牌子。《六国封相》有"点绛唇""混江龙""村里迓鼓""后庭花""北梧桐""尾声"以及属梆黄腔体系的"中板"和"叹板"等伴奏。对《六国封相》的每一类角色人物出场，乐师均配以不同锣鼓，以奏击方式上的变化来表现其身份与个性。如六国元帅上场时，前四位用慢水底鱼单打锣鼓点三拍子节奏出场，后两位出场时锣鼓便以一个较慢节奏的变化，配以大钹锣边的滚击；到抢伞出场时配上轻巧跳跃的锣鼓，六色马出场时转为流丽的锣鼓声，胭脂包尾马在前后进退时便配以波动的锣鼓。《天姬送子》吹奏的牌子有"仙会""出队子""新水令""步步娇""折桂令""江儿水""雁儿落""侥幸令""画眉序""锁南枝""收江南""青江引"等，《玉皇登殿》吹奏的牌子有"朝天子""北石榴花""点绛唇""粉蝴蝶儿""到春雷""朱奴儿""小开商""下小楼""泣颜回"等，均属昆曲。《香花山大贺寿》与广东邻近的湖南辰河地区高腔目连戏有渊源，属"目连、观音"戏的一种，而音乐充满粤调风格。

二、神功戏的演出场合

神诞日及传统节日庆祝活动、庙宇开光和打醮都是神功戏的演出场合。这种场合由属于承载物质结构的戏棚、戏台及使用的乐器，与神佛、

① 李婉霞：《岭南八音班——广府曲艺的雏型》，第81页。

演奏者和观众之间的关系构成。神功戏的风格特征、概念及演出有关行为的产生和发展与其演出场合有密切关系。清代以来，佛山各地为神佛诞演戏搭建多个戏棚和戏台；佛山盛产的铜铁器为神功戏使用的铜锣和铁钹创造了有利条件；演奏艺人因敬神酬神，甚至娱神娱人尽心尽力演出；民众蜂拥而至，前来庙宇寺观敬拜神佛的同时也为观赏演出：这些方面所组成的演出场合可以用图3.1概括出来。

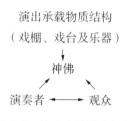

图3.1 神功戏的演出场合

（一）搭建戏棚、戏台

绝大多数的神功戏是在临时搭建的戏棚内演出的。由于建筑戏棚需要较广大的空间，故佛山神功戏演出大多在镇郊及附近乡村举行；有些庙宇能提供足够用地，并且常演神功戏，已成惯例，于是就建造固定戏台。清代以来，广府地区乡村市镇时常需搭建临时戏棚，逐形成搭棚行业。

据说，搭棚起源于远古时在树上筑巢为室。佛山早在东晋时有僧人搭棚讲经。到唐代，众人在塔坡岗上掘出三尊小铜佛像，这三尊佛像就是东晋所搭"讲经棚"倒塌后遗下的，传说中佛山即因此而得名。佛山南海罗行竹器行源于元末明初，至清朝康熙年间已经发展到相当规模，当时仅罗行一地就有一万多人靠竹器制作为生，有的村几乎全村都编竹器。罗行竹器行业分为九大类，其中"笪"类就是用来搭棚的。① 珠江三角洲一带盛产葵，以葵叶编织作为棚架上盖，也颇具广府特色。

搭棚通常用竹枝和茅草等材料，搭造的棚架为竹木结构，木为主柱，笏青（竹的表层开成薄条）为缚扎，木板或竹笪为间隔，上盖茅草、禾草，故曰茅棚、草棚。棚架的直杆或立杆称为"针"，横杆称为"轩"或"牵"，斜杆或斜撑则为"倡"，传统用竹笏捆绑固定。常见的棚架分双行竹棚架、外伸桁架式竹棚架或招牌竹棚架三类，戏棚、牌楼、神诞醮楼的主体棚架是在这些棚架搭建方式的基础上演变而成的。

① 麦凤庄：《三百载竹圩削篾声渐稀》，《佛山日报》2007年12月22日。

具有审美、仪式功能的戏棚往往会装饰鲜艳，在棚架上配各种美丽的棚面。棚面款式很丰富，描绘龙、凤、彩云等图案的大型对柱工艺复杂。棚面内容有屋宇、人物、山水、鱼虾、鸟兽、龙凤、对联、诗屏等，配件也很丰富，有栏杆、傍柱、主柱、傍脚、花边、花窗等。棚面大都以竹篾笪平涂，彩绘或描金。棚面所用的对联、诗屏往往邀请书法家写在宣纸上，再由师傅摹制编织在笪上；对联、诗屏的内容通常是庆祝神佛诞的吉祥语，或者夸赞参与演出的名班名伶，相当于宣传广告。

清末，搭建戏棚形成高峰期，搭棚行业形成规模。广府搭棚行业主要集中在省会广州、名镇佛山、顺德陈村、顺德逢简、东莞石龙及香港、澳门等地，这些地方交通便利，手工业和商业繁荣。其中顺德搭棚业在广府地区具有较为悠久的历史。清代的顺德有不少人从事搭棚行业，有些家庭数代从事搭棚。清中后期的佛山商贾云集，车水马龙，人口密集，演戏酬神长盛不衰，对搭建戏棚需求旺盛，佛山棚铺生意兴隆，发展壮大，形成专业管理的局面。佛山还制定了戏棚的搭建规矩：承搭棚铺与甲方签订合同，竹、枋、板、葵、笪等棚料运到现场后由甲方负责保管，若遇到意外损失，由甲方负责赔偿。若不赔偿，承搭棚铺会通知各处棚商行，今后不准再为该地方搭棚，以保障棚铺利益。[1] 佛山搭棚业对收学徒和到广州、佛山、顺德等地做棚工谋生等都有相关行规。佛山搭棚业的行规是：一般棚铺老板招收学徒，三年为期。三年满师后，需要帮老板打工两年，领半价工资。期满，若成为大工，则允许加入行头，入行交行费三元。每年师傅庆生祝寿，餐饮开支由棚铺老板从学徒工资抽出，每天贰分钱。学徒需在每天天未亮时就起床担水、煮饭、烧水，饭后搬运竹杉或到工地递竹杉，11点煮午餐，下午继续担水、煮饭、烧水。其余时间用于学习，往往到二更方可上床休息。学习技术的时间是不计工钱的。每年棚铺老板提供学徒一套衣服、手巾、木屐，热天、冬天的鞋需要自理。[2]

从明代后期开始，广东省内各地构筑庙台、戏台，演戏迎赛会，一时争尚。明末清初，佛山镇内祠堂、庙宇林立，祭祀活动日趋频繁，演戏酬神需求大增，在祠堂、庙宇内增建戏台为时势所趋。清代，佛山建有36座砖木戏台，以佛山祖庙的万福台最具规模。万福台建于清顺治十五年（1658），初名华封台，康熙二十三年（1684）改名为万福台。万福台是木石结构，前台有六根柱子顶着卷蓬山顶上盖，水腰瓦面，四戗背脊。四檐飞翘如翼，檐脊雕饰龙狮瑞兽，四檐各悬小铜钟。台口高度2.07米，宽

[1] 余慎：《五幅佛山老戏图 琼花丽影入画来》，《佛山日报》2009年6月20日。
[2] 余慎：《五幅佛山老戏图 琼花丽影入画来》。

12.73米，前后台进深11.8米，其中前台进深5.8米，三面敞开。台下有作为存放戏箱杂物的密室。前后台用镂空花贴金木雕屏风分隔而成。前台为演戏表演之用，前台四根柱子顶端镂花，中间两根柱子距离约7米。后台用三面墙壁密封，作演员化妆休息之用。木雕屏风分上下两层，上层雕有福禄寿三星拱照，两旁为麒麟、日月神，中刻"万福台"三个贴金大字。下层木雕中空四个门，"出将""入相"供演员上下场，"蹈和""履仁"供乐工和杂务人员进出；正中是《曹操大宴铜雀台》戏曲人物镂空雕像，右面是《曹国舅学道》和"降龙"雕像，左面是《铁拐李炼丹》和"伏虎"雕像。舞台前方是用长条白石板铺设的宽阔广场，供一般民众看戏用；舞台前两旁有两层长廊，上层专为达官显宦使用的"看厢"，下层是平民歇息及摊贩摆卖所用。

很明显，砖木结构的戏台比竹木结构的戏棚更加稳固，而且建于某个固定地点，建好后不用拆除，长年使用。清代以来，佛山镇内的固定戏台多建于庙宇内，据20世纪80年代佛山文物普查统计，固定戏台超过30座（表3.1）。

表3.1　清代佛山固定戏台统计

序号	所在建筑物	地点	建筑物性质	戏台名称	史料依据
1	琼花会馆	大基铺东胜街	戏行会馆及师祖庙		乾隆《佛山忠义乡志》地图中标有该会馆，1984年文物普查记录该会馆内有戏台
2	祖庙	祖庙内	神庙	万福台	方志载始建于顺治十五年，原称华封台，康熙二十三年改名万福台
3	盘古庙	富文铺盘古街	神庙		始建年代不详，方志载乾隆三十三年（1768）重修后已有戏台，碑记载有"舞榭歌台"
4	观音庙	上沙三官坊	神庙	凝福台	道光《佛山街略》有载
5	南擎观音庙	汾水铺善门街	神庙	古鑑台	道光《佛山街略》记载庙前有戏台
6	华光新庙	观音堂铺富路坊口	神庙	慧照台	道光《佛山街略》记载庙前有戏台

续表3.1

序号	所在建筑物	地点	建筑物性质	戏台名称	史料依据
7	国公古庙	丰宁铺新安直街	行业师傅庙		始建于明，历清康熙、乾隆、道光、同治及光绪等朝重修，同治年间重修碑记载庙前有戏台
8	山陕会馆	富文铺升平街	同乡会馆		始建于乾隆四十五年（1780），道光三十年（1850）重修碑记载重修"歌台"等项
9	江西会馆	富文铺豆豉巷	同乡会馆		又称万寿宫，道光《佛山忠义乡志》有载，1984年文物普查记录该会馆内有戏台
10	莲峰会馆	汾水铺长兴街	福建纸行同乡会馆		道光《佛山忠义乡志》有载，1984年文物普查记录该会馆内有戏台
11	颜料行会馆	汾水铺南擎后街	行业会馆		始建年代不详，内有戏台。道光《佛山忠义乡志》载，乾隆三十二年（1767）"会馆演戏失火，毙数百人"，多为旅居客商，"即其地建旅食祠以妥之"
12	太上庙	汾水铺安宁里	神庙		始建年代不详，内有戏台。方志载嘉庆十年（1805）该庙因演戏失火，毙二十二人
13	洪圣庙	富文铺长庆坊	神庙		方志载建于道光元年（1821），1984年文物普查记录该庙前有戏台
14	花王庙	普君铺禄丰直街	神庙		方志载建于乾隆六年（1741），1984年文物普查记录该庙前有戏台
15	潮蓝会馆	汾水铺东庆街	同乡会馆		始建年代不详，又称"潮梅会馆"，道光《佛山忠义乡志》有载，1984年文物普查记录该会馆内有戏台
16	医灵庙	观音堂铺莲花地	神庙		始建年代不详，嘉庆六年（1801）重修，1984年文物普查记录该庙前有戏台
17	三界圣庙	富文铺三界通街	神庙		始建年代不详，1984年文物普查记录该庙前有戏台

续表3.1

序号	所在建筑物	地点	建筑物性质	戏台名称	史料依据
18	舍人庙	福德铺舍人大街	神庙		始建年代不详,乾隆《佛山忠义乡志》有载,1984年文物普查记录该庙前有戏台
19	药王庙	社亭铺接龙大街	神庙		始建年代不详,道光四年(1824)重修,1984年文物普查记录该庙前有戏台
20	博望侯古庙	社亭铺接龙大街	兴仁帽绫行东家会馆及师傅庙		始建年代不详,道光《佛山忠义乡志》有载,1984年文物普查记录该庙前有戏台
21	博望侯古庙	社亭铺舒步街	兴仁帽绫行西家会馆及师傅庙		据有关碑记、文献记载,该庙始建于道光九年(1829),1984年文物普查记录该庙前有戏台
22	天后庙	栅下铺藕栏	贸易水运保护神庙		据有关碑记记载,该庙始建于明,原称"天妃宫",崇祯元年扩建,庙内院落中有戏台,每三月神诞,"歌舞累月而不绝"
23	油行关帝庙	汾水铺永兴街	行业师傅庙		方志载庙始建于顺治八年(1651),《佛山街略》载道光十年(1830)重修后作油行会馆及先师庙,1984年文物普查记录该庙内有戏台
24	医灵庙	医灵铺万寿坊	神庙		始建年代不详,道光五年(1825)重修,1984年文物普查记录该庙前大地堂有戏台
25	龙母庙	栅下铺蟠龙街	神庙		始建年代不详,同治十三年(1874)重修,1984年文物普查记录该庙前大地堂有戏台
26	关帝庙	祖庙铺协天胜里	神庙		始建年代不详,乾隆五十八年(1793)重修,道光九年辟前地堂,1984年文物普查记录该庙前有戏台
27	天后庙	丰宁铺通胜街	神庙		始建年代不详,1984年文物普查记录该庙前有戏台

续表 3.1

序号	所在建筑物	地点	建筑物性质	戏台名称	史料依据
28	陶师祖庙	石湾莲子坊	行业师傅庙		始建于明嘉靖七年（1528），清代多次重修扩建，1984 年文物普查记录该庙前有戏台
29	北帝庙	石湾镇岗坊	神庙		又名福善祠，始建于明，1984 年文物普查记录该庙前有戏台
30	天后庙	石湾三丫涌畔	神庙		始建年代不详，1984 年文物普查记录该庙前有戏台

根据表 3.1 统计，清代佛山各种岁时习俗、神诞庙会酬神演戏活动频繁，因此多个庙宇建有固定戏台，为本地戏曲繁荣发展提供了广阔的空间。

（二）演出场地的物质结构

演出神功戏的场合由不同的元素构成，其中之一是演出场地的物质结构。用竹枝、茅草及葵叶搭建的临时性戏棚里，棚身空隙多，缝隙大，密封性能低，声音较易分散到棚外四处。清末还没有扩音设备，拍和乐队需要使用音量较大的乐器，使声音传至远处。为了应付这些要求，声大的鼓及金属造的各类型铜锣和铁钹成为了其中的主要乐器。神功戏中，鼓乐喧阗，鼓是制造声音的主要媒介。鼓又分大鼓、文头鼓、沙鼓等。比大鼓腹部略矮，声音较阔些的叫文头鼓。沙鼓身高约五寸、上尖下阔，只蒙一面皮，作为点板时打眼用的。[①] 开演神功戏前要敲打发报鼓，鼓声一响，预示戏将开演，远处民众就闻声前来观赏。

鼓与锣常常同时使用，铜锣是神功戏的另一主要乐器。铜锣又分小锣、铛锣、大锣、高边锣。小锣也叫加官锣，在演"跳加官"时必用。铛锣叫扣锣，是配京锣鼓用的。大锣又叫文锣或苏锣，直径约一尺八寸，是文场戏用的。高边锣直径约一尺，周围的边覆起如盒，高约三寸，武场戏用。[②] 神功戏中还有一种叫"查"（广东话叫法）的乐器，就是用铁制成的钹，有大钹、中钹、小钹。武场用的大钹直径一尺七八寸，文场用的一

① 欧阳予倩：《试谈粤剧》，《粤剧研究资料选》，第 109 页。
② 欧阳予倩：《试谈粤剧》，第 109～110 页。

尺五六寸。广东叫中钹为"大髻铙"。小钹又叫铙仔或板铙，用途较少，演"八仙贺寿""天姬送子"和"小开门"等谱时，衬唢呐用，是代表拍板的。① 在打"一锤"锣鼓时，行内口诀念成"查撑"，是代表铁钹和铜锣齐打的声音。明清时期，佛山的铜铁铸件在省内最为精良，有"佛山之冶遍天下"② 以及"诸所铸器，率以佛山为良"③ 之称，这表明佛山铜铁器产量大，产品精良。佛山铁器制造业的行业分工相当细密，明清时期有铸锅、铸造铁灶、炒炼熟铁、打造军器、打拨铁锁、打造铁钉、打造农具杂品和铁钉等炒铸造七行，产品种类很多，制造工艺相当复杂。佛山制造的铜锣、铁钹声音嘹亮，声达远方，十分适合在热闹喧腾的神功活动场域使用。

由于戏棚、戏台主要建于庙宇、寺观、祠堂附近，以及市镇的近郊及邻近佛山的四乡，多远离人口密集住宅区，四周空旷，障碍物少。在没有现代扩音设备和无线电广播的时代，大锣大鼓的"喧嘈"声很容易传播到附近乡村，乡民们自然知道将有演出盛事举行。同时，对于乡民来说，这种从远处传来的锣鼓声并不过于"吵耳"，即使神功戏很多时演至夜深，远处的演戏声音也不会影响小孩和病弱老人的休息。

用于演神功戏的固定戏台也要考虑神功戏演出时声音的传播问题。以佛山祖庙的万福台为例，其建筑特点充分体现了在明代已经奠定的神庙戏台的基本样式，即把戏台纳入神庙的整体结构，直接利用戏台来构建庙中的一重院落。万福台与灵应祠遥遥相对，处在正殿—前殿—三门—灵应牌坊中轴线上，灵应牌坊、两侧廊房和戏台构筑起一个完整的四围空间，构成封闭式的观演环境。万福台两侧修有廊房，这样增加了侧向反射声，聚拢声音的效果好，使观众在每个角度都能听得清楚。从声音效果上说，在高处听戏的效果要好。④ 万福台的设计也侧重于高音的传播。这正适合于大锣大鼓的粤戏班演出。据说中华人民共和国成立后，有乐队曾在台上录音，反映出来的只有高音效果，后移至台下来录，中、低音效果才显出来。另外，台高2.07米，对于一般来看戏的百姓来说，视线显然太高了。这种戏台设计体现了"戏台多和宗庙有关，戏台的环境需求和观众视听感受不能决定戏台的形式，而礼制考虑是第一位的"规则⑤，恰恰说明万福台是专为演酬神戏，拜祭和酬谢北帝而建的。

① 欧阳予倩：《试谈粤剧》，第109页。
② 屈大均：《广东新语》卷十六《器语·锡铁器》。
③ 李调元：《南越笔记》卷五《铁》。
④ 燕翔：《戏台、礼堂注解中国声音传播史》，《新京报》2010年11月17日第D12版。
⑤ 燕翔：《戏台、礼堂注解中国声音传播史》。

传统上，戏棚、戏台前都有一空地，让民众聚集于此赏戏。这块空地通常既无上盖，也不设置座位。因为神功戏是酬谢神灵，即演出专供神佛观赏，而无须设置座位。故此，戏棚、戏台都建在神灵能看到的地方，即庙前空地，以便神灵欣赏。因而，佛山祖庙万福台就正对着灵应祠里的北帝像，这可让北帝面对着戏台，观赏戏剧而心悦，赐福民众。其他的戏棚、戏台也像万福台一样，务必要让神佛看见。若因地势或其他理由不便在庙前建筑戏棚、戏台，主会（演出活动主办方）便吩咐搭棚工人在戏棚末端搭一"神棚"，或在观众看戏空地上方筑一小架，以安放神灵像，这照样能让神灵观赏神功戏。即使后来发展到在戏棚、戏台前增设临时座位给观众，这种做法也没有违背神功戏是为神佛演戏的原意。

（三）演奏者与观众

清末，演神功戏是系列神功活动的主要项目，通常在正神诞日前一两天就开始有演出活动。例如，佛山祖庙每年的春秋二祭，出秋色后的酬神，都在万福台演剧；至于北帝诞，在神诞日前一天就设醮庆贺。故演酬神戏就不仅限于正诞日。具体来说，清代佛山在正月初六日就有北帝"坐祠堂"，直到三月三十日才逐间祠堂轮祭完毕，共达八十三天，其中出游第一天、二月二十五日（官祀日）、三月三日（北帝诞）这三天北帝要回祖庙出席醮会。[①] 清道光元年，"灵应祠神回庙，醮棚失火……众于戏台旁两门争出"[②]，这里指出当北帝回醮时，就有演戏酬神活动。被邀请演神功戏的戏班中，武生、小生、花旦、丑生等"台柱"（主要演员）负责夜戏及"正诞日"的演出；其他日戏或非神诞日或非传统节日的正日，就由次要演员担演。乐队方面也跟着演员的变化而更替拍和者：领奏职责只为"正诞日"演出的大老倌（名资深演员）拍和；非正诞日演出，乐队就弹性处理，常用较少的拍和者。

神功戏中的扮演者以奉献的戏剧形式作为祭礼，本身兼具敬拜者和祭师的身份。在《八仙贺寿》的演出中，当八仙说完一番贺寿词后，一对对面对观众在台口跪拜时，细心留意会发现台对面有"菩萨"像，可见"八仙"所跪拜的不是观众，而是戏台对面或戏棚另一端神庙内的"菩萨"。有时演员也被要求代表某方面，举行驱邪仪式。例如为一个新戏棚或戏台启用，或应某主顾的要求，演出《祭白虎》，此神功戏就有驱邪作用。在

[①] 肖海明：《中枢与象征——佛山祖庙的历史》，第103页。
[②] 吴荣光：道光《佛山忠义乡志》卷六《乡事》。

这里，演员们是为新启用的戏台、戏棚，即为一个群体或一个社区，不是为自己，像祭师一样。正如人类学家华德英在她的文章《伶人的双重角色：论传统中国里戏剧、艺术与仪式的关系》中所提及的，神功戏的演员"如道士一样"[①]。

演出时，拍和乐队常用锣、鼓、钹、板等音量较大的敲击乐器，演员也需要用较高调门和腔喉唱曲，还要提高声调说白。不论说白还是唱曲，任何角色的演员均用较日常说话时更夸张的咬字及吐字方式，务求使声音传至远处。20世纪初以前，没有扩音设备，戏班在用竹、木、茅草、葵叶搭建的临时戏棚里演出，生角、旦角均用声调较高的假嗓唱曲和说白，武生则用大喉，能传播至较远处，具有实效性。传统社会就喜欢大锣大鼓配上高尖声调的官话唱腔，营造出神诞日贺诞、酬神活动的热闹气氛。

清代的神功戏大多有固定的剧目，即后来形成粤剧例戏的《祭白虎》《跳加官》《八仙贺寿》等，还有就是"江湖十八本"，而且长年在佛山各乡各村循环演出，这就是各戏班演神功戏的惯例。演神功戏的艺人对这些剧目、角色、唱段可谓驾轻就熟，省去了编演新戏的准备时间。从佛山祖庙北帝诞的传统活动情况来看，酬神演戏前后还有巡游、烧大爆等贺诞活动，贺诞期间的演戏时间长短不固定，往往会配合其他神功活动的需要延长或缩短，这样演员就视情况把部分说白、唱段增加或删减。有时主办方会要求戏班增加演戏时间，戏班就可以临时增加一场戏、一个唱段，凸显了盛会活动中神功戏演出的机动灵活性。由此可知，演员在神功戏演出过程中运用即兴表演，除了回应神功戏场合的突发性需要外，也成为了粤剧演出的风格特征之一。

为了酬神演戏，戏班的敲击乐手还要在开始演戏前"发报鼓"，以便邻近乡民知道什么时候有戏演，这是演出前的"音乐提示"，可以视为演出的一部分。发报鼓在光绪年间是有四次：头报，约在上午十一时，是一种叫唤班中各人起床吃饭的讯号。分作两个鼓来打，一个由打鼓掌打，打的鼓名叫大鼓，位置是在上场门外。另一个由打锣师傅打，打的鼓名叫文头鼓，是比大鼓矮一些的同一类型的，位置在下场门外，在一长串鼓声之后击一下锣。二报，上边的人打头报鼓约至中午十二时正，那时节人人都吃过饭了，就由八手来接替了打鼓掌，继续打下去，打鼓掌就去吃饭。三报，时候已近下午一时了，鼓花加密，那就叫"三五七"，就是打的鼓花起初是三点一段，转而五点，再转而七点作一段。那时候，打鼓掌吃过饭赶回来了，又接替了打锣师傅的文头鼓打下去，放他去吃早饭。大鼓师傅

① 陈守仁：《香港粤剧研究》（下卷），第41页。

也接替打大鼓，加上大锣师傅来打响了大锣，鼓点加密，锣声亦密，越打越密，预示离正式演出的时候不远了。这时约是开演前十分钟。四报，到了这个阶段已不单是发报鼓，而是演神功戏了。① 前述的发报鼓最后一次是紧接《八仙贺寿》《跳加官》等的演出，前三次则扮演了"预告性"这种功能性演奏。

佛山有神功戏演出是明代开始的，一直持续至20世纪60年代。在这一段漫长的时期里，组织神功活动的执事者也经历了不少变化。现在先了解一下这种执事群体的变化情况。明代中叶起，南海士大夫集团形成。弘治、正德和嘉靖年间，随着珠江三角洲经济的发展和社会的稳定，在佛山及其周围的南海境内，接连涌现出科举鼎甲人物和权倾朝野的名宦大吏。这批士大夫中有：会试第一，登会元，官至内阁首辅、太子太师，文渊阁、华盖殿大学士，世居南海石啃的梁储；世居佛山黎涌，状元，官授翰林院修撰、侍讲的伦文叙；世居佛山石头，官至太子少保、礼部尚书协掌詹事府事的霍韬；世居佛山冈头，官兵部职司方员外郎的梁焯；世居佛山鹤园，官至南京刑部主事的冼桂奇；世居佛山弼唐，官至应天通判、南京刑部郎中的庞嵩；世居南海丹灶，官授御史、吏部侍郎、南京礼部尚书的何维柏；世居南海叠滘，官至浙江巡按、福建巡抚、左副都御史的庞尚鹏。② 明末，佛山又有金鱼堂陈氏宗族、官至户部尚书的李待问李氏家族等组成的新兴士绅集团。这些南海士大夫集团和新兴士绅集团构建的宗族、家族在佛山拥有很高的社会地位，也操控了佛山社会的祭祀权。

天启年间，李待问、庞景忠等共同建立了"乡仕会馆"，又称"嘉会堂"，是佛山第一个民间自治机构，其功能是处理乡事和决定地方公益款项的使用。③ 这个常设机构也控制着佛山祭祀中心祖庙，对祖庙的祭祀事务、善信款的使用有决定权。道光《佛山忠义乡志》指出，康熙年间，祖庙执事由十五人组成，他们是霍游凤、梁世美、霍宗光、陈绍猷、李锡瓒、陈世瑛、梁厥修、梁应球、冼元瑞、李象水、梁国珍、罗世彦、李炳球、李泮、陈一凯。④ 这些值事有明确祭祀任务，组织春秋谕祭、分胙肉、饮宴及酬神戏等事务。

清乾隆年间，大魁堂管理佛山合镇公益事务，下分祖庙和义仓两个主要系统⑤，掌握了祖庙、义仓等管理权，控制着合镇的祭祀。佛山的喜庆

① 欧阳予倩：《试谈粤剧》，第106~107页。
② 罗一星：《明清佛山经济发展与社会变迁》，广东人民出版社1994年版，第81~82页。
③ 罗一星：《明清佛山经济发展与社会变迁》，第158页。
④ 吴荣光：道光《佛山忠义乡志》卷十二《金石上·清复灵应祠祖杂记》。
⑤ 罗一星：《明清佛山经济发展与社会变迁》，第376页。

活动包括神功戏等都离不开由士绅组成的大魁堂值事,而灵应祠值事也需遵照大魁堂的规定。清代以来灵应祠值事都与大魁堂值事紧密联系,这些值事就是组织神功活动的策划人。正如三月三祖庙北帝诞的"会中执事者动以千计"①。佛山祖庙北帝诞的醮会贺诞由来自四方的人合力举办,"本庙奉醮宴贺,其为会首者不惟本乡之善士,抑有四远之君子咸相与竭力赞其成"②,说明灵应祠值事及其他外来君子合作,竭力组织贺诞神功活动。

就这些组织者而言,他们既是祭祀神功活动的发起者,本身就是神佛的敬拜者,同时自然也会观赏神功戏演出,成为观众。神功戏最初是为酬谢神佛而演出,充当民众奉上的"祭礼"。到清代,随着市镇的发展繁荣,人口增加,神功戏也从敬神、酬神发展为娱神,更为娱人了。在历史发展过程中人们逐渐从依靠神灵走向重视自我,更加强调自我意义,"人神共娱"正是人们对戏曲功能、对自身需要的一种新认识的结果。这种结果促成了神功戏的观演者从神佛扩展为人,人成为神功戏的"新观众"。

观众的主体是广大民众(非组织者),他们最初同样也是神佛的敬拜者。北帝是佛山合镇民众的至尊神灵,清代佛山有把北帝行宫抬到全镇各街铺的祠堂,供当街铺民众敬拜。不同的宗族都可以敬拜。清中后期,北帝巡游除了佛山二十二铺外,还有聚龙沙(太平沙)、鹰嘴沙、文昌沙、鲤鱼沙。明初北帝巡游仅在"古九社","乡之旧社凡九处,称古九社",即"古洛社、宝山社、富里社、弼头社、六村社、细巷社、东头社、万寿社、报恩社"。③ 清乾隆年间的北帝巡游虽有扩大,但也不过汾江河。随着佛山工商业发展,前述诸沙日益城镇化,北帝也"过海"了。④ 看来无论是明初还是清末,佛山的神佛敬拜者涵盖了士大夫、士绅、官商、手工业者,甚至疍民(水上居民)。

大批敬拜神佛的民众同时也是神功贺诞活动的参与者,屈大均也指出,"佛山有真武庙,岁三月上巳,举镇数十万人,竞为醮会"⑤。民众在拜祭后,又参与看神功戏等活动。就以祖庙北帝诞为例,北帝诞的仪式有赴祠拜祭、演神功戏、北帝巡游、烧大爆、祝寿开筵等内容。神功活动的内容在清末也发展为多元化,即演戏的同时有其他活动进行。从神功戏的演出场地来看,神功戏在庙宇的戏棚、戏台上演,而附近的空地也有醮棚举行活动,这些不同活动的场地之间是不设限制的,民众可自由进出其

① 陈炎宗:乾隆《佛山忠义乡志》卷十《艺文志·庆真堂重修记》。
② 陈炎宗:乾隆《佛山忠义乡志》卷十《艺文志·庆真堂重修记》。
③ 陈炎宗:乾隆《佛山忠义乡志》卷一《乡域志》。
④ 罗一星:《明清佛山经济发展与社会变迁》,第453页。
⑤ 屈大均:《广东新语》卷十六《器语·佛山大爆》。

间，故此观众与非观众之间没有明显的界线。换言之，观众与非观众在神功戏的场合里是非常模糊的，是开放式演戏场合的结果。

一方面，几乎每位善信，每位民众都有参与神功活动的权利及义务，这也反映了普罗大众从敬神、酬神，进而提高自我意识，从以神功戏作为"祭礼"的原意，进而与神共同赏戏，追求乐趣，达至人神共娱的变化。另一方面，神功戏的组织者与其他民众是不分彼此的，都是神佛的敬拜者，又是神功戏的观赏者。通过一齐参与赏戏活动，民众认为上演的神功戏是属于自己喜欢的戏，这样由士绅组成的活动筹划者兼管治方与普罗大众之间平时积累的矛盾也淡化了。可见，神功戏的开放式演出场合具有较强的调适社会秩序、团结安定民众的作用。

三、神功戏的演出习俗

民间宗教信仰是神功戏产生的根源，神功戏演出的习俗也与民间宗教信仰习俗一脉相连。在神功戏形成、发展的历史时期里，其演出积淀的观念、习惯、仪式、禁忌等根植于具有浓厚信仰的民间社会，形成了鲜明的文化特色。神功戏的演出习俗对演职员的演出习惯行为有很大的影响，也形成了传统的演出风格，粤剧的演出风格就是源自这些神功戏的传统习俗。清中后期，佛山的神功戏演出十分兴旺，不但演出频繁，而且形成了固有的世俗的形式，反映了佛山传统民间信仰的地方色彩。

（一）岁时性演出

广东各地早在明代就已开始常年演出神功戏，神功戏演出具有一定的岁时演出习惯。首先，神功戏的演出多与神佛诞有关。在神佛诞期演出神功戏是为酬谢神佛，是相关神佛诞期一系列贺诞活动中的主要内容。神佛诞期间，寺庙香火鼎盛，敬拜者特别多，这也是寺庙最热闹的时候，上演酬神戏是最符合民众愿望的，民众认为这可取悦神佛，赐福人民。后来，神功戏从最初的宗教性需要，演变成人神共娱的需要，隆重的贺诞日也成为民众喜乐、取乐的日子，无论从宗教的角度，还是从娱乐的角度来看，神功戏在神佛诞期里上演是必需的。

其次，神功戏演出也与中国传统节日相联系。我国的传统节日多与农时节令、历史传说等有关，如农历新春佳节、正月十五元宵节、五月初五端午节、七月十五中元节、八月十五中秋节等。在这些传统节日里，民间就会举行一些喜庆活动。由于有些传统节日与宗教信仰有关，如中元节、

乞巧节，也适合上演神功戏，加上神功戏有助于增加热闹气氛，民众就可以从中庆祝、许愿，一同喜乐。

清中后期，佛山是珠江三角洲神功戏演出最频繁的地区，佛山的历史文献中有不少演出神功戏的记录。根据《佛山忠义乡志》《南海县志》《顺德县志》等记叙的佛山及周围乡村一年中的演戏活动，现列表如下（表3.2）。

表3.2 清代佛山各地演戏活动

日期	神诞及传统节日	演出地点	演出情况	史料来源
正月十五	元宵节	佛山通济桥	一派笙歌彻夜迟	乾隆《佛山忠义乡志》卷十一《艺文·佛山四时杂记》
正月十五	元宵节	佛山祖庙	游人拥挤，栅圮，压死童子七人	民国《佛山忠义乡志》卷十一《乡事》
二月十五	老子诞	太上庙	演戏失火	道光《佛山忠义乡志》卷六《乡事》
三月初三	北帝诞	佛山祖庙万福台	各坊结彩演剧	乾隆《佛山忠义乡志》卷六《乡俗·岁时》
三月十三	三娘庙神诞	顺德龙山乡苏埠宋帝三娘庙	妇女之往祈祷者，华装炫服，照耀波间	民国顺德《龙山乡志·岁时民俗》
三月二十三	天妃神诞	佛山栅下天后庙	演剧以报	乾隆《佛山忠义乡志》卷六《乡俗·岁时》
四月十八	华佗诞	佛山突岐铺神庙	神欲演戏	同治十一年刻本《南海县志》卷二十五《杂录上》
四月二十	华佗诞期	南海九曜坊各街	各街赛神演戏	同治十一年刻本《南海县志》卷三《舆地略·前事沿革表》及卷二十五《杂录上》
六月初六	普君神诞	佛山普君墟	以次率钱演剧，几一月乃毕	乾隆《佛山忠义乡志》卷六《乡俗·岁时》

续表 3.2

日期	神诞及传统节日	演出地点	演出情况	史料来源
六月初六	天贶节	佛山琼花会馆	各班集众酬恩,或三四班会同唱演,或七八班合演不等,极甚兴闹	道光《佛山街略》"由正埠往大基尾路程"
七月初七	乞巧节	佛山乡中	七月七之演戏,良家子弟,不宜学习其事	明成化十七年《太原霍氏崇本堂族谱》卷三《太原霍氏仲房世祖晚节公家箴》
八月十五	中秋节	佛山各铺	种种戏技,无虑数十队,亦堪娱耳目也	乾隆《佛山忠义乡志》卷六《乡俗·岁时》
九月初九	重阳节	佛山祖庙	庆祝北帝崇升演出	《佛镇祖庙玄天上帝巡游路径》
九月二十七	陶师祖诞	石湾陶师庙	戏台演戏	清同治十一年刻本《南海县志》卷五《建置略二》
九月二十八	华光诞	佛山华光新庙慧照台	集伶人百余,分作十余队,与拈香捧物者相间而行,璀灿夺目,弦管纷咽,复饰彩童数架以随其后,金鼓震动,艳丽照人,所费盖不赀矣	乾隆《佛山忠义乡志》卷六《乡俗·岁时》;道光《佛山街略》"由接官亭西路至祖庙程"
十月	秋收	佛山祖庙万福台	乡人各演剧以酹北帝,万福台中,鲜不歌舞之日矣	乾隆《佛山忠义乡志》卷六《乡俗·岁时》

表 3.2 主要列举了明清以来佛山及周围乡村演出神功戏的情况,从中可看出佛山神功戏兴旺的一些情况。事实上,清代佛山及邻近地区岁时神功戏的演出远远不止该表粗略的统计。佛山清代至少建有 36 座戏台,这些戏台都建于神庙或行会会馆内,除了该表已列举的以外,还有山陕、福建、江西、潮梅、颜料行、钉行、纸行等会馆建有戏台,这些行业会馆都有敬拜行业神的习俗,建戏台的目的也是为献上酬神戏,因而这些会馆每

年至少举办一次行业神诞的神功戏演出活动。至于盘古、三界、舍人等神庙同样建有戏台，也肯定每年至少在神诞期间献上神功戏。南海其他地方也有这样的神功戏岁时演出习俗，如四月二十就有"各街赛神演戏"①。顺德也有类似各种岁时民俗中的"鼓吹演戏"。按历次编修的《顺德县志》记载，"正月：元夕，结彩张灯，管弦金鼓喧阗，游者达曙……五月：端午……乡村为龙舟迎神出游，鼓吹杂遝四五日……十月：十月傩，数十人绛衣鸣钲挝鼓迎神"②。又"正月：上元欢灯，或作秋千百戏。……五月：采莲竞渡，大率至五日乃止。惟大洲龙船高大如海舶，其鱼龙百戏积物力至三十年一出，则诸乡舟行以从，悬花球绣囊，香溢珠船，孙仲衍所云：'天香茉莉瑞馨国'是也。"③清末民初，顺德"每年七月盂兰节，邑中大乡多建醮坛……惟大晚乡三十年一届，建万人缘醮，烧真衣，每衣一袭费百数十金，以金钱彩缎顾绣为之，皆争妍斗靡，付之一炬，毫不吝惜，兼演戏剧助兴，耗费逾十数万金"④。

在神佛诞期和传统节日上演神功戏，一方面导致神功戏的经常性演出而形成固定的程式，这种演出常规化逐渐构成神功戏的流程，这将在稍后小节里详解。另一方面，神功戏可以说是每月都需上演，几乎每月多日都有神功戏，占民间地方戏演出的比例相当大。清代以来，民间地方艺人每年演出的大部分戏都属神功戏，为民间地方戏剧提供了广阔的发展空间。佛山的地方戏艺人由此逐渐发展了粤剧的演出形式，其中的例子便是先演具有宗教意义的驱邪祈福的短剧，即例戏，再演正本戏，这就是粤剧最初的演出形式。

（二）传统祭祀仪式

在传统社会里，神功戏具有"神圣"的特性，这源自神功戏敬神、酬神的性质。由于"神圣"，因而无论是组织者、参演者，还是普通民众，都对之十分重视，并有演出前后的敬拜仪式以示肃拜之心。岭南各地的神功戏都有相若的演戏流程，根据香港中文大学陈守仁教授的《神功戏在香港：粤剧、潮剧及福佬剧》记述，其流程大致为：请神—拜先人—拜地方菩萨—拜戏神—破台—丑生开笔—台口上香—例戏—拜先人—贺诞—还

① 郑梦玉、梁绍献等：咸丰《南海县志》卷三《舆地略·前事沿革表》，第101页。
② 陈志仪：乾隆《顺德县志》"岁时习俗"，转引自《顺德粤剧》，人民出版社2005年版，第6页。
③ 郭汝诚：咸丰《顺德县志》"岁时民俗"，转引自《顺德粤剧》，第6页。
④ 周之贞：民国《顺德县志》"信仰民俗"，转引自《顺德粤剧》，第6~7页。

炮—抽/抢花炮—问杯选来年值理—竞投胜物—分猪肉、红鸡蛋—封台（送师）—送神。① 香港是珠江三角洲粤剧繁荣的中心，保留了不少传统演戏习俗，而神功戏的演出从清代以来至今从未中断过，故此，香港神功戏的习俗对于探讨佛山清代神功戏演出习俗有一定的参考作用。

根据佛山的历史文献，清代佛山的神功戏演出前，艺人需要做的第一步与香港神功戏演出一样，就是"请神"。为神诞演戏，佛山的戏棚、戏台一般是正对庙里的神像；若因其他理由不能对着庙宇里的神像，就在戏棚一端搭"神棚"，以安放神像。在神功活动开始前，先安排"请神"仪式，把神像护送到神棚或神架，甚至神亭上。根据杨懋建的《梦华琐簿》描述，"伶人所祀为老郎神。（粤东省城梨园会馆，世俗呼为老郎庙。）……余每入伶人家，谛视其所祀老郎神像，皆高悬尺许，作白皙小儿状貌，黄袍披体。祀之最虔，其拈香必丑脚。……（广州佛山镇琼花会馆，为伶人报赛之所，香火极盛。每岁祀神时，各班中共推生脚一人，生平演剧未充厮役下贱者，捧神像出龛入彩亭。数十年来，惟武小生阿华一人捧神像，至今无以易之。阿华声容技击并皆佳妙，在都中岁俸盖千余金云。）区心庐言梨园会馆有碑载老郎神事甚悉，惜不记其文。"② 从此记载可知，其一，广州和佛山的演戏艺人有自己敬拜的行业神，叫"老郎神"，身披黄袍，面部为小儿样貌，艺人以上香虔拜该神灵。其二，佛山的琼花会馆也设有老郎神像，每到祭祀神灵时，就由小生阿华从神龛捧起神像，然后将老郎神像安放入彩亭，这就是进行了"请神"仪式。

琼花会馆的戏班艺人到祖庙万福台演神功戏，演出前也会对着祖庙灵应祠的北帝敬拜，尤其是主力艺人先上香敬拜。据《佛山忠义乡志》所载，祖庙"灵应祠为祖堂，是直以神为大父母也"③，因而戏班艺人就等于进行"拜祖先"的仪式；北帝是全镇民众尊崇的神灵，这又相当于"拜地方菩萨"的仪式。戏班艺人还要到戏台台口上香，祈求演出顺利及平安，这就是"破台"。如果使用的戏台不是新台，戏班中的丑生就被推举为提笔，俗称"开笔"的仪式是丑生在后台用红笔题"大吉"二字，其他艺人就可开笔化妆。化妆完后，就开演神功戏，贺诞。按照佛山祖庙北帝诞设醮肃拜的仪式，由于需增设醮棚，习俗上神功戏中会有《祭白虎》上演。演出《祭白虎》有其传统的习俗。陈守仁曾在香港观察了整个演出过程，他把演出分为几个阶段，其细节描述如下：

A. 在开始准备时，扮财神的艺人需要穿衣、画面谱及戴冠，演白虎的

① 张静：《升平戏乐·澳门戏曲》，文化艺术出版社2010年版，第80～81页。
② 杨懋建：《梦华琐簿》，转引自《广东戏曲史料汇编》（第一辑），第27页。
③ 陈炎宗：乾隆《佛山忠义乡志》卷六《乡俗志》。

艺人穿上虎衣，头带面罩。准备好后，静待于后台"杂边"（后台放道具箱处）的"虎度门"（演职员出入戏台的门）。

B. 在预先选定的时间将近时，拍和乐手步上戏台，在观众左边布幕后坐下。时间一到，鼓声、锣声大作，财神在杂边虎度门点燃缚在道具铁鞭上的炮竹，手执铁鞭急步上场，却匆匆在观众右边（行内称"衣边"，即放戏箱处）虎度门进返后台，绕过后台，再次回到前台。

C. 财神在台上演出"跳大架"功架，不一会，他先后用动作象征入睡及睡醒，而又发现所骑白虎失去踪迹，寻遍不见。他随后踏脚于木椅上，再踏上木桌，站起来，象征登上高山。这时，有一位后台工作人员蹲在木桌下把桌子扶稳。

D. 白虎此时上场。关于白虎的上场有两种说法，其一认为白虎在出场时必须背向观众，以减煞气；其二认为白虎可以面对观众出场，不应造成威胁。白虎步向猪肉，用手拿起它，丢到台底，象征白虎吃过猪肉。

E. 木桌上的财神此时跳下，与白虎打斗。一会儿，财神骑上虎背。此时后台工作人员把锁链交给财神，复把链捆过白虎口部。财神用左手拉着铁链，右手高举铁鞭，三人倒后步从观众右边虎度门退场。

F. 当财神及白虎抵达虎度门时，工作人员用拜神用的"衣纸"（或毛巾）给财神擦脸，习俗上认为擦脸后的毛巾具有驱邪功能。白虎迅速除掉面罩，以象征两人在祭祀完毕后，回复本来身份，才可回到后台。

G. 台上台下的戏班成员此时一起高呼一声，示意祭白虎仪式已经完成。后台工作人员点燃原先准备好的"衣纸"和"元宝"，作为"祭白虎"后的供奉。①

清代佛山的神功戏演出后，就有"烧大爆（炮）"的习俗。据《广东新语》载："佛山有真武庙，岁三月上巳，举镇数十万人，竞为醮会。又多为大爆以享神，其纸爆，大者径三四尺，高八尺，以锦绮多罗洋绒为饰，又以金缕珠珀堆花叠子及人物，使童子年八九岁者百人，倭衣倭帽牵之。药引长二丈余，人立高架，遥以庙中神火掷之，声如丛雷，震惊远迩。其椰爆，大者径二尺，内以磁礨，外以篾以松脂沥青，又以金银作人物龙鸾饰之，载以香车，亦使彩童推挽。药引长六七丈，人在三百步外放之。拾得爆首，则其人生理饶裕。明岁复以一大爆酬神。计一大爆，纸者费百金，椰者半之。大纸爆多至数十杖，椰爆数百，其真武行殿，则以小爆构结龙楼凤阁，一户一窗，皆有宝灯一具。又以小爆层累为武当山及紫霄金阙，四周悉点百子灯，其大小灯、灯裙、灯带、华盖、璎珞、宫扇、

① 陈守仁：《香港粤剧研究》（下卷），第44～45页。

御炉诸物，亦皆以小爆贯串而成。又以锦绣为飞桥复道，两旁栏楯，排列珍异花卉莫可算。观者骈阗塞路，或行或坐，目乱烟花，鼻厌沉水，簪珥碍足，箫鼓喧耳，为淫荡心志之娱，凡三四昼夜而后已。"① 这里描述了佛山祖庙三月三北帝诞演戏后"烧大爆"享神的热闹场面。其中以"庙中神火"燃爆后，"声如丛雷，震惊远迩"，接着"拾得爆首，则其人生理饶裕"，这又透露了"抢花炮"的习俗，认为抢得爆首者一年有福气。另外，抢到首爆竹者明年需还爆，即"还花炮"，有的人为还花炮而倾家荡产。

在神功戏演出后，艺人还要进行"封台"和"送神"仪式。"封台"一般是演戏完毕后再一次上香敬拜，并有预先准备好的果品供奉，以示酬谢神灵的保佑。"送神"则把神棚上的"菩萨行公"捧回寺庙，有些情况是把神像移到"神舆"（神轿），如佛山祖庙的北帝行公其后就会坐轿出巡。可见，佛山神功戏这一系列演出流程都与香港的神功戏相似，而形成的祭祀形式反映了岭南民间信仰的一致性。

（三）演出习俗

以民间演戏形式为主的神功戏占据传统民间社会戏曲演出的主导地位。在广府地域，长期以来的演戏积累了许多禁忌，其中包括与神功戏有关的禁忌。神功戏的演出习俗和形式具有强烈的宗教色彩，这些习俗、形式往往包含很多禁忌，也是参与演出群体意识形态的体现。这种意识形态产生自根深蒂固的地方民间信仰，对神功戏的演出习惯有着深远的影响。

在广府地区，演出神功戏《祭白虎》与民间信仰禁忌有关。相传白虎每年在惊蛰期间和之后开口，利用昆虫及人畜的口伤害人畜。戏班艺人尤其相信，白虎借人开口说话伤害别人，答话的人每每受到伤害，或间接引起火灾及疾病等祸害。在祭白虎之前，艺人之间只用动作沟通讯息，从而避免开口说话。白虎不仅威胁艺人，对地方筹办神功活动的乡民也能造成伤害，所以祭白虎的功能是为地方驱除白虎的威胁。根据一些老伶工所说，过去曾经在戏班中发生无数与白虎有关的灾祸，例如艺人在台上失声，忘记曲词，或突然哑口无言，严重的则有戏台倒塌、水浸戏棚、火烧戏棚，甚至戏班成员和地方村民离奇死亡等，这些均与违反祭白虎的禁忌有关。因为白虎具有无比邪恶的力量，传统地方习俗规定村民在戏班举行"祭白虎"仪式时留在家中，仪式结束后才出来活动。

清代，佛山发生多宗演戏时失火等事件，包括：乾隆十年（1745）

① 屈大均：《广东新语》卷十六《器语·佛山大爆》。

"锦香池悬灯，游人拥挤、栅圮，压死童子七人"；乾隆三十二年（1767），"颜料行会馆演戏失火，毙数百人"；嘉庆十年（1805），"安宁里太上庙演戏失火，毙二十有二人"；嘉庆二十四年（1819），"新填地演戏失火，毙二十有五人"；道光元年（1821），"灵应祠神回庙，醮棚失火，毙六十余人"。① 这类醮棚、戏棚失火事件就更使佛山艺人、乡民觉得要演《祭白虎》以驱走邪魔。故此，佛山祖庙北帝诞的祭祀仪式中就包括"祭白虎"的仪式。在演神功戏的过程中，也夹带禁忌。如在丑生开笔题字时，不能把"吉"字中"口"部的四画完全相连，以避"不开口"或"闭口"的不吉利意头。演《祭白虎》作为"祭台"或"破台"的宗教仪式，在仪式举行之前及过程中，戏班成员均不能说话，以保障每人的安全。当扮财神的艺人冠上的"红带"及一对金花装好后，所有戏班成员在台上必须严守不说话的禁忌。拍和乐手中负责掌板、大锣、大钹的三人均坐在戏台上观众的左边，前面另外摆放两张椅子，据说是为挡住煞气，免得乐师受到伤害。扮财神和白虎的两位艺人穿好戏服后，其他成员需要回避他们，若无特别理由，均不敢走近。当演至白虎步向猪肉，及白虎被铁链捆绑住嘴时，就象征阻止白虎开口伤人。"祭白虎"仪式完成时，台上台下的戏班成员此时一起高呼一声，以示闭口禁忌可以解除。

 戏班行业神有不少，这些戏神又称师傅，他们是戏行人奉祀的神灵。每次开戏前，艺人必先进行虔诚的膜拜；每逢师傅诞还要举行隆重的祭祀仪式，并演戏祝贺。这些戏神有华光大帝、田窦二师、张骞先师、谭公爷及林大姑等。华光被奉为祖师，本是个童子，亦是个火神。相传在唐代，唐明皇常召美女在殿前演戏，天上的玉皇大帝认为这是淫亵，便派华光下凡，把戏台烧掉。不料华光下凡后，也被演出所迷，便与唐明皇商量，在演戏前应先演《玉皇登殿》，以示尊敬玉皇大帝之意，让他好在玉皇面前代为说项。结果，华光此计使戏剧生存下去，艺人为感谢华光，于是便把他奉为祖师。每年农历九月二十八日是华光诞辰日，艺人便依礼祭祀。② 田窦二师是两个不知名的小孩。某次某戏班下乡演出，艺人们在田头练功，忽然见到两名小孩在田间嬉戏，手舞足蹈，吸蜻蜓，翻筋斗，玩出很多花式，于是大家也跟着学。学完后，艺人们正想上前问明底细，小孩忽然潜入田窦（田洞），不见踪影了。艺人感谢其指导之德，供奉为先师，但因不知其名字，故只称田窦二师，以每年农历三月二十四日为他们的诞辰。③ 张骞即传说中教人演戏的张五师傅，是从北京来到广东的戏曲艺人，

① 吴荣光：道光《佛山忠义乡志》卷六《乡事》。
② 《梨园菩萨》，《新生晚报》（天津）1959年1月14日。
③ 《香花山大贺寿的由来》，《羊城晚报》1961年12月27日。

在行当、演艺、武功等许多方面，都对粤戏班有所师授，他的诞辰在每年的农历三月二十三日。只要到行业神诞时，戏班就必须演出拜祭，这规矩必须遵照，否则戏班会有不幸事情发生。

神功戏中有些剧目会有台上抱婴孩的剧情，戏班人称该婴孩为"斗官"。这是因戏班人以斗官代表田窦二师。代表神的斗官是用木头刻制成人首、身、手、足各部分，外面以粗布包裹，弄成婴孩的模样。斗官平时放在一个专用戏箱的最上层，不容亵渎。放置斗官的的箱子就叫"神箱"，按传统规矩，旦角不能坐在这个箱子上，否则便是亵渎神圣，必招致灾祸。[①] 此外，当一个旦角演戏要抱起斗官时，要特别小心，切不可大意地让这个木刻斗官的首、身、手、足各部松脱，否则旦角就有某种灾祸了。因此，旦角最好在演出前，恭敬地打开神箱，检查斗官的各部分有无因时间过长导致腐朽的现象，以确保演戏抱斗官时不会发生部分松脱落地的尴尬情况，更重要的是不要让灾害发生在旦角自己身上。

利用祭祀仪式及惯例而形成的神功戏本身有很强的民间宗教色彩，艺人遵从的一些禁忌从主观上来说，是受到地方民间信仰的影响，但同时也受到客观因素的影响：在高度流动演出、赴各乡临时搭建的戏棚演出的背景下，艺人既担当以戏剧扮神拜神的角色，又肩负娱神娱人的重任，而且在传统社会中艺人地位较低，他们容易形成一种不安全之感，需要依靠宗教信仰获得安全。神功戏利用民间信仰祭祀的体制搬演故事，是形成地方戏剧的源泉，神功戏的各种特性、功能、内容、习俗也影响并推动了地方传统戏剧的发展。

① 《粤剧圈隐语记趣》之十五、十六（连载），《星岛日报》（香港）1955 年 4 月 2 日开始。

第四章 佛山红船班传演的兴衰及粤剧的形成

(清中后期至民初)

在中国戏曲的历史长河里,流动演出一直是主流。广府地区河网密集,清代以来,乘船赴各地演出逐渐成为粤戏班主要的演戏途径。其戏船又称"红船",常游弋各乡村传演,孕育了由红船弟子组成的本地戏班,其鲜明的演出特色是粤剧形成的基础。

第一节 红船时代本地班的发展情况

一、红船班的初始

乘红船赴各地演出的戏班称为"红船班"。红船班大约始于清乾隆、嘉庆年间,其赖以为生的是河道和红船。佛山、南海、顺德等地拥有不计其数的河道,佛山又是全省的内河运输中心,佛山工商业的发展带动了内河运输业,为红船戏班的出现提供了良好的客观条件。船艇不但是广府戏班载物的工具,也是戏班的载人运输工具。艺人发展了专门用来演戏的船,俗称"红船"。清嘉庆年间,红船已开始出现于佛山水域。

(一)优越的自然条件

清中后期佛山共计拥有涌段94号,长2814丈,[①] 这说明佛山四处布

[①] 吴荣光:道光《佛山忠义乡志》卷一《乡域志》卷终页。

满水道，船只是主要的运输工具。佛山作为广东内河运输中心，水利、桥梁等建设十分重要。根据道光《佛山忠义乡志》，清中叶以来，单在佛山镇内有桥梁19座、渡口28个，其中包括省城来往渡船停泊的汾水正埠，各县各乡白天渡船停泊的汾水埠、大基尾及栅下海口。① 佛山可以说是"以水为财"的名镇，由于水道环绕佛山，佛山的手工业原材料及成品货物可通过水路输入输出市镇，清代佛山的工商业繁荣也归功于水利建设。康熙年间《建茶亭记》碑记载："禅山（佛山），东南一巨镇也，其西北一带上溯浈水，可抵神京、通陕洛以及荆吴诸省，四方之来游者，日以万计。"② 吴荣光也指出，"水非徒福利之云，也以溉田畴以通舟楫挽运，于民生更为切要也"。③ 因此，水道不仅是工商业发展的需要，也是佛山农业及民生的重要之源。当有水道淤塞时，就要疏通水道。正如《佛山忠义乡志》所载，"西北上游沙口浅淤日甚，非遇潮汐则舟不可行，而杉簰木簰又塞其半，至汾水一带铺店栏尾占筑者，弥望皆然新涌口。太平沙之疍民搭寮水面以居，几占其半。下流入海于五斗口，汛亦颇浅狭，而大基尾天放街为尤窄。汾水势已浩瀚，每遇西潦暴涨，两岸船只层层排泊，束压仅余急溜中泓宽不数丈，横水渡冲浪而过，每覆没日以十数计，计一渡载至二三十人，覆十渡则二三百人之命休矣。现在大吏委员勘拆所占河道，不过去其太甚，而积重难返，事尚因循。佛山扼省之吭，河道壅塞，平时官船过往亦须守候多时。况西潦可虞，民命尤重，我辈何忍自私自利，而挤人于险也。"④ 由此可见，清代佛山的船舶业十分兴旺，河道淤塞狭窄不但关乎经济，也关乎民生，而佛山地处通往省城的重要水道咽喉，这更显得河道畅顺的重要性。故此，水利建设是佛山官府的重要事务。

南海的区域范围更大，河道更多。按同治《南海县志》所记，清中叶时，南海县有渡口38个，这些渡口分别有到香港、澳门、佛山、省城等地；桥梁有71条，其中有通往珠江的回龙桥等。⑤ 由于南海河道交错成网，南海人还依山筑堤，使水从高而下，发展了著名的"桑园围"。《南海县志》记载："惟地濒西北两江，居人农桑，以江防为命脉。邑内江防之最巨，无过桑园围。而桑园围形势与他围迥不同。他围形如碗，桑园围形如箕，东西两围皆从上游水势建瓴之地，依山筑堤，从高而下，顺水性送

① 吴荣光：道光《佛山忠义乡志》卷一《乡域志·桥梁、津渡》。
② 梁威：《粤剧源流及其变革初述》，广州政协文史资料研究委员会：《粤剧春秋》（《广州文史资料》第四十二辑），广东人民出版社1990年版，第5页。
③ 吴荣光：道光《佛山忠义乡志》卷一《乡域志·水利》。
④ 吴荣光：道光《佛山忠义乡志》卷一《乡域志·水利》。
⑤ 郑梦玉、梁绍献等：同治《南海县志》卷五《建置略·桥梁》，第125～127页。

至下流而止。下流之水较上流差四五尺，故围尽处甘竹龙江两口，其水从围外灌入围中，互相宣洩。盖治水有捍御法，无湮塞法，有疏通法，无壅遏法。余细观图绘，始叹前人深明水利建置得宜。"① 这透露了南海水道多，水利建设得宜，还以水导入堤围，既发展农业，又利于水路运输。据统计，南海在清代时建有各类桑园堤围有9条，其他堤围19条。② 这些堤围有不少是有识之士倡议建置，起到很好的防汛作用，也为水上运输业的发展做出贡献。

顺德原属南海，明景泰年间分出置县。咸丰《顺德县志》记载："按顺德去海尚远，不过港内支流环绕，抱诸村落而已。明以前，所谓支流者，类皆辽阔，帆樯冲波而过，当时率谓之海。"③ 故此，清代顺德仍有很多地方以"海"命名，如北潮海、锦鲤海、仰船海等，这也说明顺德境内支流众多、水道纵横交错的地理环境。顺德也有很多桥梁、渡口，"典史属之桥三十有五"，"丞属之桥五十有九"，"江村属之桥八十有一，存七十五"，"都宁属之桥六十有七"，"紫泥属之桥八十有一"。④ 由这些记载不难看出，顺德的桥梁确实很多。又据同一志书记载："顺德一县更号水乡，外海游波遍灌村落，经商服贾者恒在朝发夕至之地占额较广，而埠地适均有由来也。"⑤ 顺德水道遍布各村落，农工商都赖之以为重要的交通途径，因此船运十分发达，有近200个渡口，船运连接省城、番禺及佛山、南海、三水、江门、中山、东莞等地，⑥ 四通八达。

佛山、南海、顺德均位于珠江三角洲河网腹地，内河运输通往省城及附近县市，重视水利建设带来了农工商业发展，发达的水上运输促进了经济繁荣。对于戏曲行业来说，经济繁荣便带动文化繁荣，产生不少的演出机会，演出的地点更远更多，遍及水域各村镇。从事演戏的艺人也因珠江三角洲的市场不断扩大，艺人不但在本乡镇演出，也远赴其他乡村演戏。清代，佛山及附近发达的内河运输使船艇不但是民众外出的交通工具，也是戏班艺人赴异乡演戏的最佳运输工具。

（二）红船的解释及其出现时期

广府人喜欢把演戏专用的戏船称为"红船"。而按多位老粤伶说，清

① 郑梦玉、梁绍献等：同治《南海县志》卷七《江防略补·围基》，第149页。
② 郑梦玉、梁绍献等：同治《南海县志》卷七《江防略补·围基》，第149～155页。
③ 郭汝诚、马泰初等：咸丰《顺德县志》卷三《舆地略》，第271页。
④ 郭汝诚、马泰初等：咸丰《顺德县志》卷五《建置略二·桥梁》，第424～435页。
⑤ 郭汝诚、马泰初等：咸丰《顺德县志》卷五《建置略二·津渡》，第439页。
⑥ 郭汝诚、马泰初等：咸丰《顺德县志》卷五《建置略二·津渡》，第440～446页。

光绪以前所用的戏船，都是普通货船，船身多髹黑色。① 据麦啸霞解释，粤剧"草创之始，肇自戏船，便于涉江湖也。（粤剧戏船初用画舫曰紫洞艇者取其稳定，后改为帆船则欲其迅速也。嘉庆十八年云台师巡抚江西始制红船于藤王阁下，最稳亦最速，为当时艨艟之冠，粤伶仿为之，仍沿用'红船'之名，后人不知所本，乃误以'红船'为戏船专有之名。）"② 由此可以看出，红船最初源自江西藤王阁，粤伶将这名搬过来形容戏船。阮元（1764—1849，字伯元，号云台）调任江西巡抚，当时创制红船于藤王阁下，此种船在大江航行最稳定且最速，以后各地皆仿造。粤伶其后也即仿这红船名形容戏船，因此以后凡是在珠江流域专门用来载戏班和道具的船艇都称为"红船"。

麦啸霞也提到粤剧的红船最初用画舫名曰紫洞艇。历史上的"紫洞艇"是明末清初南海县紫洞乡人麦耀千在广州做官时，为方便出入特意请人造的。麦耀千原为广州衙门一名库仓小吏。顺治三年（1646），清兵杀入广州，他逃跑不及，怀里揣着几本账册，躲在暗角里等死。清兵把他扯出来，麦某灵机一动，编造谎言说：账册在我手里，正准备好献给王师，用它来赎我的罪。麦某献账有功，捡回一条小命，还升了官。此后衣锦还乡，威风得不得了，特地雇工造了一条大篷船，船体高大，造工阔绰，既是交通工具，又是饮酒作乐的场所。他乘坐这船来往于乡下紫洞和省城之间，成为当时当地的一则新闻。因为他是紫洞人，他的船后来就被专称为"紫洞艇"。其后富贵人家竞相仿效，你造我造，品类渐多，名不堪名，社会上干脆就把那些模样近似、功能相类的船，统统叫作"紫洞艇"。到了晚清，紫洞艇在广州又被归入范围更大的"花船"一类。③

道光二十六年（1846）周寿昌游历广东，他说在广东见到一种游船，"船式不一，总名为紫洞艇"，其气派之豪，规格之高，连苏、杭等地的游船都不能望其项背。为此他写了几首诗，如：

> 拉杂春风奏管弦，排当夜月供珍鲜。
> 流苏百结珠灯照，知是谁家紫洞船？
>
> 二八阿姑拍浪浮，十三妹仔学梳头。
> 琵琶弹出伤心调，到处盲姑唱粤讴。④

① 刘国兴（逗皮元）：《戏班和戏院》，广东省戏剧研究室编：《粤剧研究资料选》，第332页。
② 麦啸霞：《广东戏剧史略》，第25~26页。
③ 吴宝祥：《话说南庄紫洞艇》，《佛山日报》2010年10月23日B10版。
④ 吴宝祥：《话说南庄紫洞艇》。

从这两首诗的描述可以知道，紫洞艇较华丽，灯火高悬，船上有"珍鲜"供应，不愁饮食，而且船上有妙龄女子会唱曲、弹琴，还能吟唱粤讴，可见紫洞艇酷似画舫。历史上，画舫就是指装饰华丽的小船，一般用于水面上荡漾游玩，方便观赏水中两岸的景观，有时也用来宴饮。因此，画舫多为女子用来唱曲，品客观赏又听曲的华丽花船。

无论是最初称紫洞艇还是画舫，粤戏班艺人最终是把戏船称为"红船"。而且红船之名一直到民国仍使用。至于紫洞艇，则在晚清时停泊在广州珠江岸边，经营饮食的平底木船，其规模不算太大，一般有两层，下面一层可容筵席四桌左右，楼上则只容两桌（需留地方贮物、住宿等），另外艇头可容一二桌。其经营特点是必须预约，有生意才进鲜活品，有客才开炉灶。而画舫就比紫洞艇巨型高大，装饰华丽，属于清末风流女子卖唱的专用花船。清光绪年间，戏船船身多髹成绚丽的红色，故称"红船"，其船体比"花尾渡"略小而矮，以便通过桥下。较原始的红船装有桅杆，桅杆位置靠左舷。其后有了小火轮，就用小火轮拖带着行走，故此废弃了风帆，但其桅夹仍保存在前舱内。① 粤戏班使用的红船到了清末民初发展为天艇、地艇和画艇，这也显示了红船的发展情况。

佛山于明代时已有演戏，这些艺人是通过什么途径到各村演戏呢？明嘉靖三十五年（1556）来华的葡萄牙人克路士在他的《中国志》描述了我国南方戏班演出的情况，"老百姓都过大节，主要是新年的头一天……他们表演很多戏……演出期间必定有一张桌上摆着大量的肉和酒……如果一个人扮演两个角色，须换服装，他们就当着观众面前换……有时他们到商船上去演出，葡萄牙人可以给他们钱。"② 可以说，明代已有艺人在船上演戏了。明万历年间意大利耶稣会传教士利玛窦在他的《中国札记》也记载了当时中国有人组成旅行戏班③，这也说明明中后期已有民间艺人组班赴其他地方演出。根据佛山及其周围的地理环境，水道丰富的自然条件使水路成为艺人外出演出的必然选择。

根据历史文献，佛山民间使用船只演戏的最早记录在清乾隆年间。佛山的《太原霍氏族谱》就指出清康熙年间已有人乘渡船去看戏："各处近圩之横水渡，每遇圩期以及演戏，俱多赶快，争先下渡，至重沉亡，在在

① 陈卓莹：《红船时代的粤戏班概况》，广东省戏剧研究室：《粤剧研究资料选》，第308页。
② 李日星：《琼花会馆的建立不足以成为粤剧形成的标志》，《南国红豆》2011年第1期，第10页。
③ 李日星：《琼花会馆的建立不足以成为粤剧形成的标志》，第10页。

皆然，岁岁俱有。"① 又乾隆《佛山忠义乡志》记载"优船聚于基头，酒肆盈于市畔"②，描述了民间土优乡班乘用的船停泊于佛山大基头的情景。及至清嘉庆时南海人梁序镛所作的《汾江竹枝词》，"梨园歌舞赛繁华，一带红船泊晚沙；但到年年天贶节，万人围住看琼花"③，明确说明了演戏艺人乘用的红船停泊于佛山的琼花会馆附近，这也是佛山最早有关红船的记载。佛山以"红船"为戏船名，与麦啸霞所说的粤伶沿用"红船"为戏船乃出自清嘉庆年间江西藤王阁始制的红船，在时间上说是吻合的。

二、本地班乘红船赴四乡传演

经过长期的演出积累，民间戏班终于迎来长足发展的机会，琼花会馆的建立为本地戏班的扩展铺垫坚实的路基。在梨园行会的庇护下，佛山的戏班形成组织规模，采用熟悉的水路和船只奔赴四乡传演，逐步形成了以专用红船游走各乡演戏的红船班演出模式。清中叶以来，本地的红船班进入全盛时期，也是广府戏班进入红船时代。

（一）琼花会馆的建立与红船班的形成

明清之际，中国戏曲进入一个长足发展的黄金时期。在"康乾盛世"的社会背景下，佛山的戏曲开始步入繁盛阶段，出现了梨园界的会馆"琼花会馆"。麦啸霞的《广东戏剧史略》记载："雍正继位为时甚暂，戏剧潮流无大变易。时北京名伶张五号摊手五，因愤清廷专制，每登台辄发挥革命论调，以舒其抑塞不平之气，清廷嫉之，将置之于法；五逐易服化装，逃亡来粤，寄居于佛山镇大基尾。时广东戏剧，未形发达，内容外表，具体而微；摊手五乃以京戏昆曲授诸红船弟子，变其组织，张其规模。创立琼花会馆。"④ 琼花会馆在清初建立，其后张五扩其规模，佛山戏班开始有了相对较完善的组织，促成了佛山本地民间戏曲的大发展。

关于琼花会馆所在的具体位置，乾隆《佛山忠义乡志》的"佛山总图"列明了当时佛山新增的"大基铺"，标注"琼花会馆"位于大基尾处。该志书写道："乡之分为二十四铺，明景泰初御黄贼时所画也。……

① 《太原霍氏族谱．商有百物之当货》，清康熙五十九年，转引自谢彬筹：《顺德粤剧》，第7页。
② 陈炎宗：乾隆《佛山忠义乡志》卷六《乡俗志·习尚》。
③ 梁序镛：《汾江竹枝词》，吴荣光：道光《佛山忠义乡志》卷十一《艺文下》。
④ 麦啸霞：《广东戏剧史略》，第15页。

今于沿海外增大基一铺,为二十五铺云。"① 从"佛山总图"看出,琼花会馆所在大基铺地处靠近汾江的狭长地带,其北临绕城而过的汾江,南面与岳庙铺、社宁铺、福德铺相邻,西接汾水铺,是佛山面积最大的铺社。该铺的琼花会馆周边靠近汾水铺的小部分地区比较繁荣,东部大部分地区河道纵横,船只多停泊于大基头,即琼花会馆所在位置附近,这便有利于红船停泊(图4.1、彩图1),于是才有梁序镛在竹枝词里所描述的"一带红船泊晚沙"的景况。而"万人围住看琼花"表明琼花会馆成为佛山及周围民众欣赏戏曲的好地方。

很显然,琼花会馆的建立在佛山有一定的影响力。麦啸霞的《广东戏剧史略》说到张五建立琼花会馆,以京戏昆曲教授红船弟子,变革琼花会馆戏班组织,扩展其规模。张五固为湖北人,不特文武兼备,演唱皆妙,色色皆能,他以熟悉的汉班组织变革琼花会馆的戏班,分全行角色为十项,即末、净、生、旦、丑、外、小、贴、夫、杂。②

张五(摊手五)对琼花会馆戏班改造的效果不久就有所体现。杨懋建在《梦华琐簿》中描述:"广州佛山镇琼花会馆,为伶人报赛之所,香火极盛。每岁祀神时,各班中共推生脚一人,生平演剧未充厮役下贱者,捧神像出龛入彩亭。数十年来,惟武小生阿华一人捧神像,至今无以易之。阿华声容技击并皆佳妙,在都中岁俸盖千余金云。"③ 此描述透露了两点重要信息:其一,琼花会馆是佛山各戏班聚集处,而且戏班数目不少,"香火鼎盛"反映了从事演戏的艺人较多;其二,琼花会馆辖下的本地班艺人已有具体的角色行当之分,武小生阿华的脚色行当就属于粤戏班十大脚色的"生"角,而且"阿华声容技击并皆佳妙,在都中岁俸盖千余金云"也显示他的演出技击十分出色,演出收入丰厚。

清乾隆年间增设的大基铺因有琼花会馆的建立才出现"优船聚于基头"④的景象,也表明佛山的大基铺成为红船戏班汇聚中心。大基铺的大基头是佛山通往各乡的渡口,附近琼花会馆的本地戏班常常集中这里,乘红船出发分赴各乡各村演戏,非常方便红船班的演出扩展活动,艺人的收入也随之增加。佛山琼花会馆的建立可以说是本地戏班成熟发展的标志,也是红船班的集散中心,推动本地班繁盛发展。

① 陈炎宗:乾隆《佛山忠义乡志》卷一《乡域志·铺社》。
② 麦啸霞:《广东戏剧史略》,第15页。
③ 杨懋建:《梦华琐簿》,转引自《广东戏曲史料汇编》(第一辑),第27页。
④ 陈炎宗:乾隆《佛山忠义乡志》卷六《乡俗志·习尚》。

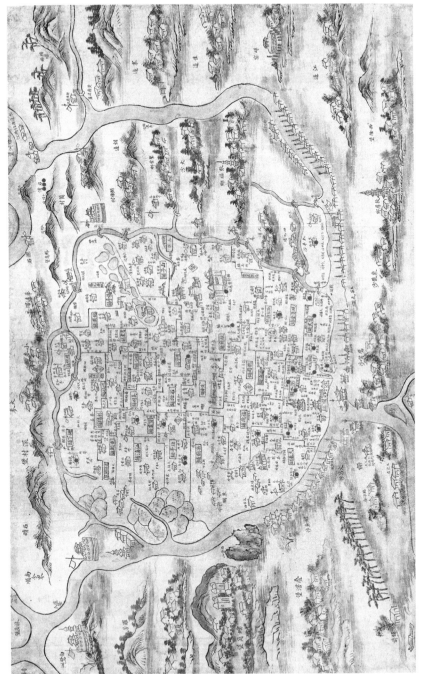

图4.1 明清时期佛山镇的琼花会馆在大基铺水道附近

资料来源：佛山市广东粤剧博物馆。

(二) 本地班乘红船赴四乡传演并进入全盛时代

红船班自清乾隆建制以来渐趋繁盛,乘红船演戏非常活跃,演出行迹遍及佛山、南海、顺德及四邑等珠江流域各乡。在广府地域里,红船班又以佛山、南海、顺德等地的市镇及乡村演戏为多。嘉庆二十四年(1819),南海叶荣华以唱戏度日,在红船宵夜时被梁广贤落毒药于粥而中毒身亡。① 此事虽出命案,但也揭示本地班已有乘红船赴各地演戏的习惯。清道光初年,佛山"东胜街:卖戏盆,有班馆。若戏船下乡演戏,不能承接,故设馆代之"②,这道出佛山已有戏船班馆;佛山民间戏班乘红船赴各地演出方式开始呈现繁盛景象,"琼花会馆:俱泊戏船,每逢天贶,各班集众酬恩,或三四班会同唱演,或七八班合演不等,极甚兴闹。"③ 这又证明,此时佛山的红船班数目众多,乘红船赴各地演戏活动频繁。

据前人所说,包括琼花会馆在内的佛山各本地班,在组班后的首场演出必在祖庙万福台举行,然后才乘红船分赴各乡进行演出活动。演出期间戏班成员的起居饮食都在戏船里,抵达各乡后就在临时搭建好的戏棚或戏台献演。对于在佛山组成的戏班来说,在祖庙万福台首演可达成两个目的:其一是求拜北帝图吉利,其二是检阅戏班演出阵容。这些本地班凭着红船的便利,穿乡过镇,演戏的锣鼓无处不闻,四邻八乡的民众也靠着渡船的方便,争先恐后前往观看演出。红船班除集中在佛山、南海、顺德演出外,还随着珠江水道分赴新会、广州、清远甚至电白等地演出。

乾隆三年(1738),新会知县王植写道:"余在新会,每公事稍暇,即闻锣鼓喧阗,问知城下河下,日有戏船,即出令严禁,构拿会首拘处。有谓不顺民情者,勿之恤它,久之,有以戏钱修桥道者,余出示奖许,此风逐衰,戏船亦去。"④ 此文证实红船本地班在新会演出风气太盛行,令知县要下禁令。

"道光三年正月内,有电白县人郭观陇带领戏班戏子逐日到各村演唱。是月二十三日,郭观陇因各村神戏都已演完,就令各戏子雇坐船自把戏箱运回籍。"⑤ 这是引自清代《成案备录》卷二的文献内容,此记载清晰地描

① 朱楛:《粤东成案初编》,清道光八年,转引自《粤剧研究通论》,(香港)龙门书店1982年版,第152页。
② 《佛山街略》"由正埠往大基尾路径"条,清道光十年,佛山怡文堂刻。
③ 《佛山街略》"由正埠往大基尾路径"条。
④ 《徐栋牧令书辑要》卷六,转引自《广东戏曲史料汇编》(第一辑),第22页。
⑤ 冼玉清:《清代六省戏班在广东》,第114页。

述了广东电白县有红船班雇船到该县逐日逐村演戏的情况。

清人杨廷桂《南北行日记》记载了道光十五年（1835）十月，广东清远有演戏活动。"十五日辰刻过春城，未刻过狮子岩，晚泊高冈杨公庙下。杨公者宋将杨延昭也，子舟过，适乡人演戏赛神，舟子欲往观，予不然。三鼓后，闻其以双声二弦和小旦清唱旖靡妖冶，舟子跃起立船头，举手足赴节不已。淫哇之感人如此，宜乎古人之放郑声也。"① 这里记述了乘船观戏的情景，并有小旦角色在弦乐声中唱戏的场面。

光绪初年，广州的波罗庙也有盛大的红船班演戏活动。《波罗外记》记载："波罗庙每岁二月初旬，远近环集楼船、花艇、小舟、大舸，连泊十余里。有不能就岸者，架长篙接木板作桥，越数十重船以渡。入夜，明烛万艘与江波辉映，管弦呕哑嘈杂，竟十数夕。……庙前作梨园剧，近庙十八乡各奉六候为卤薄，葳蕤装童女作万花舆之戏。自鹿步墩头芳园，皆延名优，费数百金以乐神。庙前搭蓬作铺店，凡省会佛山之所有日用器物玩好，闺阁所饰，童儿所嗜，陈列炫售，照耀人目。"② 这则文献不但描述了红船演戏的宏大、热闹场面，还指出耗资不匪来延请红船班名伶献演的繁荣景象，在一定程度上说明此时红船班演戏活动十分昌盛。

红船班至民国时仍十分兴盛，在佛山附近的水域，红船穿梭，络绎不绝。顺德《龙山乡志》记载了妇女在三月十二坐船参加苏埠宋帝三妃庙神诞看戏的情景："妇女之往祈祷者，华装炫服，照耀波间"③。这也显示水运兴旺促进红船戏班在佛山周围乡村演戏。民国时，红船班分别在佛山的三界庙，顺德的白藤乡、容奇、勒流、桂洲及南海九江等地献演，民国八、九年至十一、十二年期间，单在顺德一地便有一百个戏棚，还不计其他如南海、番禺、四邑等地方④。由于红船班演戏日益增多，以致"班之著名者，东迁西陌，应接不暇，伶人终岁居巨舸中，以赴各乡之招，不得休息"⑤ 的繁忙盛况出现。顺德籍的著名演员任剑辉早期也是红船班台柱，她也曾乘红船赴佛山、南海及四邑各乡轮回演戏，其中包括佛山的万寿宫，还有南海狮山及江门、斗门、海防甚至梧州等地。因而，进入光绪年至民国初，红船班最兴盛，佛山及周围乃至整个珠江流域都可见这种髹涂红色载着戏班的戏船穿梭游弋各乡镇演出。

① 杨廷桂：《南北行日记》卷二《北行日记》，清同治六年，芸香堂刊本。
② 崔弼：《波罗外记》，转引自《广东戏曲史料汇编》（第一辑），第4页。
③ 《龙山乡志·岁时习俗》，民国十九年，转引自谢彬筹：《顺德粤剧》，第7页。
④ 新金山贞：《"红船"规制及其禁忌》，黎键：《香港粤剧口述史》，三联书店（香港）有限公司1997年版，第18页。
⑤ 俞洵庆：《荷廊笔记》，光绪十年，转引自《广东戏曲史料汇编》（第一辑），第19页。

三、本地班减少红船传演

城市的经济发展为戏曲提供了广阔的发展空间。清末至民国，广东工商业发达的市镇如省城、香港、澳门、佛山等陆续建起数间戏院，成为本地班演出场所的新宠。同时，乡村河道日久失修，淤塞问题积累深，红船难以通往河道较窄的乡村，加之乡村治安日益严峻，本地班自然减少乘红船赴四乡演戏。近代剧场总比传统戏台、戏棚优胜，本地班为之吸引，喜爱逗留城市戏院演出。至民国后期，红船班逐渐消失。

（一）戏院出现并成为本地班新宠

清道光以后，广州工商业发达，资本主义经济萌芽，城市发展迅速，娱乐场所日趋新颖。这时广州出现了茶馆兼营戏院，根据清末倪鸿《桐阴清语》，"广州素无戏园，道光中，有江南人史某始创庆春园，署门联云：'东山丝竹，南海衣冠。'其后怡园、锦园、庆丰、听春诸园相继而起"[1]。庆春园位于今广州市教育路，由江南人史某开设，初为园林式茶园，道光年间兼营大戏。资料显示，戏园门前有一对联"东山丝竹，南海衣冠"，园内置方桌于台前，布方凳若干，边演戏、边卖茶，不收门票，只计茶资。《桐阴清语》还有"一时裙屐笙歌，皆以华靡相尚，盖升平乐事也"的描述，又张维屏《花地集》有咏庆春园诗："身似在皇州，笙歌助劝酬。岭南为创举，燕北想前游。富庶乃有此，去来皆自由。康衢传击壤，从古重歌讴。"[2] 这类诗咏叹当时戏班进园演出，兴旺一时。

清末，怡园、锦园、庆丰、听春诸类戏园也在广州相继出现。据《清稗类钞》载有汪芙生观剧诗序云："偶来顾曲，多惨绿之少年；有客吹箫，唤小红为弟子。人生行乐，半在哀丝毫竹之场；我辈多情，无忘对酒当歌之日者。"[3] 这描述了早期戏园文酒风流盛行一时之趋势。光绪年间，刘学洵在西关桥脚附近建广庆戏园，售票公演，是为广州西关有戏园之始，这也是近代剧场之始。清末民初，广州的南关、东关、河南亦各建有戏园。

河南戏院原称大观园，位于广州市河南南华中路，光绪二十四年

[1] 《番禺县续志》卷四十四，民国二十年刻本，转引自《广东戏曲史料汇编》（第一辑），第24页。

[2] 中国戏曲志编辑委员会：《中国戏曲志·广东卷》，第429页。

[3] 徐珂：《清稗类钞》第37册《戏剧》，转引自《广东戏曲史料汇编》（第一辑），第23页。

（1898）由潘、卢、伍、叶四大豪商集资兴建，为广州第一座永久性的公开营业的戏园，设座售票，售价依座位分白银三分六厘（半毛）、七分二厘（一毛）、一钱四分四厘（两毛）三种。光绪二十八年（1902）改名为河南戏院。为了方便戏班的红船搬运戏箱，特辟后门通珠江，红船可以直泊戏院后门。光绪二十八年，广州长堤大马路建成有五六百个座位的同庆戏院，光绪三十年（1904）改名为海珠大戏院，民国十五年（1926）改建成广州最具规模和影响较大的戏院。海珠大戏院中央顶部是倒"锅形"状的钢筋混凝土结构，拥有三层楼的观众厅共设1900多个座位，座位为活动式，座别和票价分五等。起初男女分座，后改为自由选位入座。由于地处闹市，交通便利，海珠大戏院生意十分兴隆，有多间公司资本家争相经营。

香港在开埠20多年后建有戏园。清同治四年（1865）建升平戏院，位于香港上环，是香港最早兴建的戏院。香港上环还有一间高升戏院，原名高升戏园，同治六年（1867）建成，位于香港荷李活道坑、皇后大道西、和风街、甘雨街与高升街之间。该院初期建筑简陋，后约于1890年改建为钢筋水泥建筑，可容纳1000多位观众；1920年再度改建后可容纳近2000人，由何萼楼经营，专门上演粤剧，并在戏院内附设一间高档次的武昌酒楼。由于地点适中，该戏院的演出一直十分兴旺。

1876年，位于香港上环普仁街的同庆戏园落成，后易名重庆戏院。这是一座设备简陋的旧式建筑物，楼高仅一层，院外砌红墙，院内墙壁髹成黄色，外表并不壮观，内部设木椅、木板（当时称为椅位、板位），全院可容纳几百名观众。正中有一舞台，舞台前的两条柱子挂着一对黑底金字的对联："锦幕千里，此地即为常乐院；霓裳一曲，众仙同咏大罗天"。重庆戏院票价便宜，只花一两文钱就可以买到一张"板位"戏票，只是座位没有编号，观众凭票入座，先到先入座。后来有人利用此机会先行"占座"，将最前那几排预先用绳围着，表示那几排座位已有人订了座。观众若肯多出点钱给"占位人"，就可以得到一个距离舞台较近的好座位。根据1874年8月5日《循环日报》，同治年间香港已有上述三间戏院。光绪以后，香港陆续建起更多戏院。

澳门较早建成的戏院为1875年落成的清平戏院，由澳门富商王禄、王棣父子兴建，后经改建，变成钢筋水泥建筑。按澳门戏迷忆述，戏院内座位有"贵妃床"（一等位）、"横便床"（二等位）和"对号位"（三等位）等。贵妃床票价最贵，每张3元；四等位的"木椅位"票价最便宜，每位3～5角。四等位座位占全院座位六成，多数坐的是平民百姓。前三等位

不分男女座，木椅位则分右男左女。① 20世纪20年代，澳门建成万家乐戏院，以后又陆续建成多间戏院。

佛山在清末时也建成一间丹桂戏院，坐落在佛山莲花路，民国初期拆毁。光绪末年，佛山筷子街动工兴建花园戏院，宣统年间改名"清平戏院"。② 之后在莲花路、升平路重新兴建清平戏院，民国十七年（1928）改名为清平大舞台，占地面积2600平方，设座位2000多个，民国三十四年（1945）后改名佛山大戏院。③ 辛亥革命后，顺德容奇、南海盐步也建有戏院。20世纪20年代，由于佛山两间戏院已不能满足观众需要，于是由万寿宫改建的万寿茶室也改为戏院。佛山戏班常在自己固定的戏院表演。此外，各中小城镇的商人先后在南海九江、顺德勒流及东莞石龙等地开设戏院，作为粤剧戏班演出基地，这样也减少了乘红船赴四乡演出的出班次数。

清末，珠江三角洲的工商业发达城市广州、香港和澳门率先掀起建戏院热潮。紧接着佛山各地也跟风建戏院，甚至江门、台山、开平、赤坎等地也于民国二三十年代开设戏院，粤剧戏班也慢慢地以集中到几个大中城镇演戏为主，红船戏班越来越少。

（二）河道淤塞与乡村治安问题令红船班却步

珠江三角洲虽有密集的水网，可供红船的往来活动，但若没有良好且持续的水利建设，河道淤塞是时有发生的，当中既有人为因素，也有客观环境因素。佛山拥有得天独厚的水网环境，然而，水患和河道淤塞自古已有，清代更出现沿河建筑、破坏水利设施的情况。民国《佛山忠义乡志》记述了问题的症结："按佛地内涌外河相为表里，河道淤塞亦既痛切之言之矣。而受病之源，莫甚于沿河占筑。当时亦曾请官勘拆，大率敷衍了事。百年以后益不堪问。同光间镇绅梁应琨、李应材设立清河局，大府檄令规复官河故道，会同委员量明丈尺，按段竖石次第兴工，遂开复平洲双树夹银河及三山木盘口两河。旋因捐款不继，拆铺尾之举亦停。而当日兴工程序碑记、界石尚存，爰就其关系河道者摘录十则，沿河界伐亦按址附载，使后之人有所考焉。""按清理河道莫善于筑坝，挖沙莫不善于隔水捞沙，诚为确论。然自道光丙申至同治季年，相距不过三十载，而淤塞如

① 李婉霞：《清平戏院见证清末民初澳门粤剧的繁荣》，《戏曲品味》2013年1月146期，第78页。
② 刘国兴（豆皮元）：《戏班和戏院》，第361页。
③ 中国戏曲志编辑委员会：《中国戏曲志·广东卷》，第430页。

故，自非开复故道、永禁占筑不能一劳永逸。"①

越靠近市镇发达地区的河道，"沿河占筑"的问题越多，造成河道淤塞，以致越来越窄（图4.2）。佛山有此问题由来已久，但缺乏足够资源进行清涌或复古道，使部分河道由宽变窄。这种情况也遍布珠江三角洲其他乡村。故此，清末至民国时，有不少的村落水路不通，而道路更少之又少，红船是无法到达这些乡村的。除了水道问题外，红船班还遇到农村治安环境差等问题。对于演戏艺人来说，治安问题远比河道问题更难应付。这点可以从一些文献史料和艺人回忆录得到证实。

红船戏班到达某个地方演出时，首先就会找住馆。若到小市镇就会有客栈可住，或可找些空闲的旧会场、大屋。若在乡村里，就多借用庙宇祠堂或学校作住宿。大老倌每人一副床板；其余下栏，每人禾秆草一担，作打地铺之用。每人每日米若干两、油若干两，当然还有鱼肉蔬菜若干。例如，民国三年（1914）十月七日的吉庆公所合同写着："立合同增邑张何沙头乡定到颂太平班，……每日中宵白米二石六斗要官斗、鲜鱼一十六斤、猪肉一十三斤、豆腐十斤、青菜三十斤、姜盐糖各二斤、生油七斤、干柴七百斤，以上俱用司码秤足，每日开箱利是、戏桥纸、打面油颜色、溪钱脚、香茶叶共银八毫正。"② 有时祠堂等地方也未必够全班人员居住，一戏班常有六七十至一百六十人之间，那只好分散借住在农民家里，接着要借床板、铺禾草等。由此可看出红船戏班艺人过的生活还是蛮清苦的。

① 冼宝干：民国《佛山忠义乡志》卷二《水利·外河》。
② 李婉霞：《吉庆公所合同》，《戏曲品味》2010年8月117期，第76页。

图 4.2　1970 年代琼花会馆附近水道情景
资料来源：佛山市祖庙博物馆。

本地戏班乘红船下乡演戏，最怕是出意外。处于民国年间社会动荡不安的时代，乡村匪徒猖狂，戏班艺人的生命屡受威胁。顺德籍的著名粤剧艺人任剑辉早年的红船班演戏生涯里，也遇到过"枪林弹雨下演戏"的情况①。她忆述：当年南海狮山附近匪徒凶悍异常，一向觊觎狮山乡民的财物。一晚，她们正在狮山演戏，匪徒们混入狮山之后，发动了打家劫舍。有一个匪徒从台下跳上舞台，他左右手都持手枪，分别用两枪先后向天空开枪。任剑辉等艺人慌忙躲避。这时外面的枪声越来越密了，有时竟如连珠炮响，这是狮山自卫队向匪徒开枪还击的声音。很快，在舞台上的匪徒被击毙。后来匪徒被驱走了。因为这一次的洗劫，狮山的人财损失甚大，县兵和自卫团与匪徒正面驳火，双方死伤不在少数。因为流弹横飞，无辜的民众也有不少伤亡。幸而戏班艺人只是受了惊吓，没有人受伤，这可以说是叨天之幸了。

由于乡村治安危机四伏，民国时名气大的戏班和大老倌都尽量留在城市里演戏，不愿到乡邑传演，他们长期在省、港、澳三地演出，组成"省港班"，这时形成了广州和香港两大粤剧营运中心。同时，红船班渐趋不景，少数不能长期立足于省港的，或是不具名气的戏班，只好冒着风险仍然来回于农村圩镇演出，勉强维持生活。最终红船班消失了。

① 任剑辉：《任剑辉自述》，《文汇报》1956 年 8 月 7—9 日，连载之"四十六"至"四十八"。

第二节　红船戏班的规制和习俗

一、红船戏班组织的内部结构

红船班常栖身于戏船内，戏船也按戏班业务的需要而特制，船内组织结构颇为庞杂，其行政及演出组织构成完整的戏班。由本地艺人组成的红船戏班自清乾隆嘉庆建制以来，经过百多年的发展，至清光绪和民国初期，建立起较成熟完善的组织结构，这便构成了初期粤剧戏班的组织系统。

（一）红船的形制

清末，粤剧戏班组织庞大，通常的建制有140～160人，需要分住两条船。红船（图4.3、彩图2）由专门出租船只的"船挡"按戏班业务的需要特制，通常两条船为一组。因此，拥有两条红船的戏班称为"全班"，只有一条红船的戏班称为"半班"。两条红船分别称为"天艇"和"地艇"。后来由于布景、道具的增加，需要另一条船运送，这第三条船称为"画艇"。"天艇"和"地艇"两条船大小相同，长五丈七八尺，宽一丈六七尺。船内的铺位和间隔是按戏班的需要设计的。

两艇的设备大体相同：船头都有一龙牙，龙牙左右各置一锚；两锚之间，装置一门自卫用的土炮。船头有一缆索舱，泊船系缆后，即在舱位上装置木桩，供艺人练武；船航行时，则在舱内米柜头装木桩，使艺人不致中断练功。

船上各卧铺都有特定名称。自船头起，船舱入口的蓬檐下，左边的铺位名"大箱头"，其铺位下是堆放衣、杂箱的船舱，每班有戏箱16个，天艇、地艇各放8个。右边的铺位称为"下手位"。入舱门以后，除船舱正中空出一条纵贯全舱，宽约二尺，名为"沙街"的走道以外，两旁密布铺位，各分上下二层，统称高低铺。每铺长约六尺，宽约五尺；每铺高度，上铺约二尺八寸，下铺约二尺六寸。这些铺位是艺人休息、存放日用品的场所，也是他们起居、活动的唯一空间。从入舱门起，舱内各高低铺的名称具体如下：①左边的低铺顺次为青龙位、睡铺舱面、垃圾岗、舱口低铺；②左边的高铺顺次为鞋箩位、睡铺高铺、揸（抓）琏位、舱口高铺；

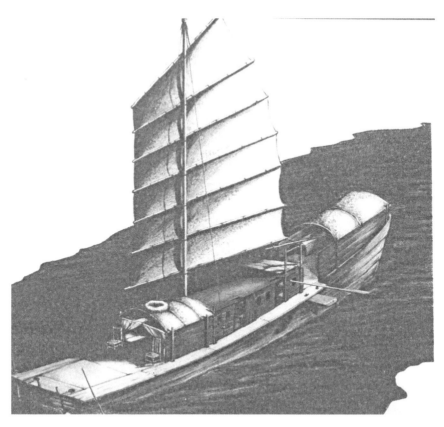

图4.3 红船模型

资料来源：佛山市祖庙博物馆。

③右边的低铺顺次为白虎位、扯埋（归）位、蚊窦（闷热多蚊）位、舱口低铺；④右边的高铺顺次为托衫位、扯埋（归）高铺、疴（撒）尿位、舱口高铺；⑤十字舱内，左边低铺顺序为舱口低铺、神前低铺，高铺顺序为舱口高铺、神前高铺（该铺位后的舱壁供有神位）；⑥十字舱内，右边低铺顺序为舱口低铺、水舱低铺，高铺顺序为舱口高铺、水舱高铺（水舱铺位之后是水舱）；⑦隔着一条侧通船舷的侧路后，左右复置高低铺各一，左边低铺为睡铺、高铺为太子铺，右边低铺为米柜位、高铺为米柜头。

靠近船尾位置，舱面铺内有"大姑神"和"睇（看）寮""揸（拿）刀"等人专用的"大姑位"。出舱门后，即船尾舱面，堆放什陈，是炊事人员专用场所，其下就是柴仓，炊事人员若遇雨即挤进仓底过夜，空气恶浊，闷热多蚊。天艇、地艇的硬篷上，均有炮楼，是炮手守望和住宿的地方。炮楼之后有"一字棚"和"晒衫棚"各一，是衣箱、杂箱及"衫手"等勤什人员休息和工作的场所。天、地两艇唯一的差异是：天艇自舱口高

低铺之后,不复设铺位,设为"柜台"办事处,艇内亦不设练功用的木桩。① 红船结构如图 4.4 所示。

总之,红船的形制体现了戏班人员的分工,船内各铺位及其人员的活动专用空间在一定程度上反映了戏班组织及各部门的划分。

(二) 红船班的组织

红船班的组织大致可分为行政管理和演出两部分。行政管理有:①"坐舱",即戏班司理,兼管数(出纳);②"接戏",掌握对外营业大权,非有三十年以上艺龄、从未拖欠过任何人债务的老艺人不能担任;③"行江",受"接戏"指挥,与各乡"主会"联系,熟知各处有哪些神诞和大宗祠在什么日子会演戏;④"柜台",管理用人、行政、理财(会计)等,后来由于银业势力及恶势力渗入,要求戏班安置他们的人做"柜台"工作;⑤"米柜老鼠",管理公众伙食,后来变为专管米柜;⑥"掌班",班子里的杂务,负责扎制台上用具,如演出用的马头、虎头等,并照料患病的艺人;⑦"走趯",负责与同善堂联系、雇请拖轮等事务;⑧"柜台中军",即账房杂役;⑨"督水鬼",红船船工的泛称,其内分梢公(又叫船尾或船尾叔)、下手(艇头帮梢)、睇寮(即驶入)、上馆梢公(装卸衣箱)、掌篙,各船工平均分配在两条船上,即天艇、地艇各半;⑩"衣箱",管理戏班从衣箱店租用的戏服,工资由箱主供给,航行时兼负责天艇的开饭工作;⑪"杂箱",管盔、胄等杂物,工资由班主供给,兼负责地艇的开饭工作;⑫"衫手",负责洗衣及管理艺人日用衣物,还要替全班人保管铺盖;⑬剃头师傅,天艇、地艇各一,每日按艺人登台先后,为艺人剃须、梳辫,辛亥革命后改称"理发";⑭"伙头",除炊事头目"正印伙头"外,下分"大盘脚"(煮饭)、"日煲头"(煲汤及日间煲粥)、"夜煲头"(料理夜宵,班主只供给白粥,配料由艺人自备)、揸刀(负责切肉)、"揸锅铲"(负责烹调"众人菜"及艺人自备的菜)、洗"大棚"碗、洗碗仔(私人碗)及机动使用的杂工等,分工极繁琐且严格,丝毫不能相互逾越;⑮"扯画",负责布景;⑯"睇机",管理发电机;⑰"教灯",管理舞台灯光;⑱炮手,负责船只安全,由军阀下属的"保商卫旅营"派兵下船保护。②

演出部分分为"棚面"(即音乐员)和演员。首先,音乐员有:①打

① 刘国兴(豆皮元):《戏班和戏院》,第 335～337 页。
② 刘国兴(豆皮元):《戏班和戏院》,第 332～333 页。

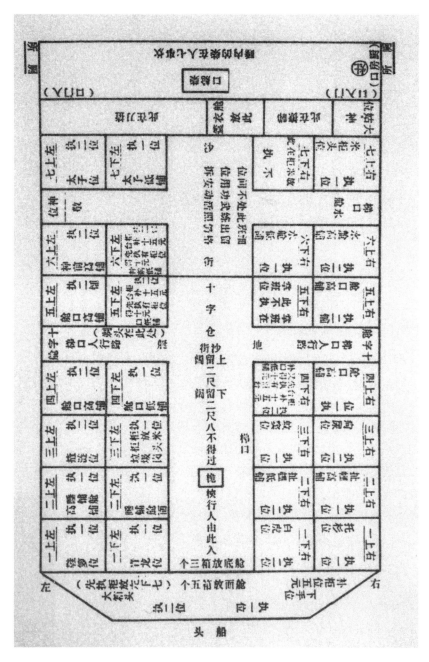

图 4.4 红船结构

资料来源：黎键：《香港粤剧口述史》，第 16 页。

锣，夜间演出头戏时，拿鼓竹打锣；②打鼓，地位很特殊，除在日场正本戏及《六国封相》《天姬送子》《玉皇登殿》等剧目担任打鼓外，还需在演唱工戏时参加帮腔，具有"棚面"和唱角两重身份；③大锣，日间打高边锣，夜间打文锣；④大鼓；⑤三手，日间打大钹兼拉二弦，出头夜戏拉

头架二弦；⑥上手，吹箫笛；⑦二手，帮箫笛。① "棚面"在清光绪至民国之间的几十年内不断增加，光绪年间增加一名"八手"，在夜戏中打大钹及拉提琴，民国以后，每班"棚面"已增至14人，甚至20人以上。

其次，演员名额视班型的大小各异，内分做戏行当与打武行当，行当的排列次序极其严格，故行内有"朝廷论爵，戏班论位"的谚语。普通戏班的各种行当及排列次序大致为：武生—小武—花旦—小生—男丑—女丑—大花面—二花面—正旦—贴旦—总生—正生—夫旦—大净（红面）—拉扯—六分；打武行当下分：打武旦—打小武、打六分—打拉扯—头尾。②其中，男丑行当在光绪初年另设文、武拉扯各一人，光绪后期取消武拉扯，另立帮男丑。而女丑后因名女丑子喉七以诙谐手法演《嫦娥奔月》的杨贵妃，获得成功，将女丑改名为顽笑旦。

从戏班组织划分（图4.5）可见，红船班各个组成部分的人员分工细致，职责分明。经过数十年的完善发展，已形成粤剧戏班的初始系统。

二、红船戏班的管理制度

本地红船班的戏班制度始于行当脚色的划分。清乾隆以来，红船班开始建制。行当脚色不但在演戏中戏份的轻重有等级之分，在红船内形成的休息生活执位制度也有等级的体现。艺人的演艺能力和水平当然是吸引观众的主要因素，但要扩展戏班演戏业务，还需要较完善的班政制度，而班务发展需要行政管理上的配合。本地戏班在红船内慢慢形成制度，至清末民初，建立起一套严谨的管理制度。

（一）执位制度

按惯例，本地戏班乘船巡回到各乡镇演出，需增补足够成员，组成新班，一般在十五天内找齐合适的成员，十五天过后便有不成文规例，进行"执位"。所谓"执位"就是由戏班里公认选出的"四大头人"主持，包括花旦、武生、小武、小生各一人。这四大头人必须熟悉戏班里各种规矩。大老倌和司理负责推选工作。四大头人选出后便开始执位（分床铺）。分床铺的做法是，先列明几十个床铺位，如"青龙"、"白虎"、上铺（高铺）、下铺（低铺）、"十字舱"、"大箱头"等，每个铺位名分别写在一张

① 刘国兴（豆皮元）：《戏班和戏院》，第333~334页。
② 刘国兴（豆皮元）：《戏班和戏院》，第334页。

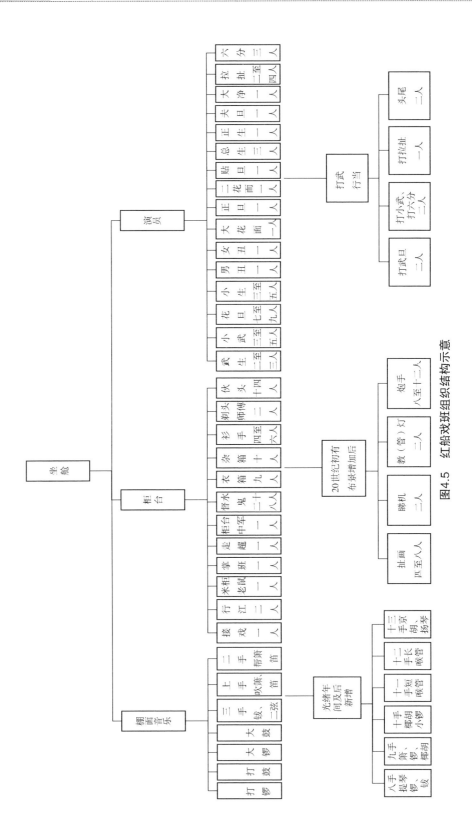

图4.5 红船戏班组织结构示意

纸上，再把纸搓成一团，放在"饭斗"内，参与执位的艺人与音乐员用筷子拈一纸，交给"四大头人"宣读所拈得纸上写着的床位名①，这意味着该艺人或音乐员得到的床铺位置。

按规定，执位既定后，一般由两人合占一个床位的，就进行协商，协商后就用小型屏门把应占的位置间隔成为一个小卧室。②戏班成员们要在这里度过一年的时间，总难免带有衣服等日常用品，但又受地方所限，这就不得不制造一个像书柜大小的"槓柜"，放在自己铺位之前、"沙街"之上。

这种制度意味着即使是大老倌也需要"夹纸"执位。然而，大老倌执到劣位也是常发生的事，这时他可以用钱来交换较好的床铺位。也就是说，如果大老倌执到如"大箱头"等不合己意的铺位时，他就跟另外的执到"十字舱"的两个下级艺人协商，除了把自己的床位调换之外，还要出重资多买一个床位给那个本来同样执得"十字舱高铺"的艺人，好让他自己独个儿全部占有整个"十字舱高铺"；甚至不惜重资，把在高铺和低铺的"十字舱"四个床位都收买过来，就可以把整个"十字舱"打通成为一间可以站起来走动的卧室。极少数大老倌（如靓元亨、赛子龙、新周瑜林、靓就等）更是不惜花巨资在红船上布置起华丽的房间，装上铜纱窗、红毛镜、壁柜、洋瓷面盆、水喉等。③

戏班成员中，"衣杂箱""船尾"等部分的起居住处基本上在舱面，他们不能参加"执位"。另外，有一些学徒和下层的"跑龙套"等艺人通常因被大老倌等主要艺人"协商"后，失去了自己应分配到的铺位，往往睡在"沙街"或船面。"执位"制度对于他们来说，只是虚设的制度。可见，执位制度既体现了红船班艺人的等级地位，也反映了戏班红船生活的艰辛。

（二）班政制度

从红船本地戏班的组织结构中，"柜台"这部分是指红船里总管一切行政事务的办事处，也是指在那里的办事人员。在柜台中有一套工作制度，确保戏班坐红船赴演顺利进行，也帮助戏班扩展演出业务。红船时代，戏班组织庞杂，班务工作繁琐，班政制度便把各办事人员分配到各种

① 新金山贞：《"红船"规制及其禁忌》，第16页。
② 陈卓莹：《红船时代的粤班概况》，广东戏剧研究室编：《粤剧研究资料选》，第310页。
③ 刘国兴（豆皮元）：《戏班和戏院》，第338页。

工作，使整个戏班所有的工作人员各司其职。以下就是各项工作的具体安排。①

1. 班政核心业务的制度安排

"坐舱"负责全班行政，并专责"行头"，即是戏班出外演戏时的司理。"坐舱"不但熟悉业务，甚至具有演员或乐师的一般水平。在聘约之前若干天开始的十五天内，"坐舱"对戏班成员是否需解约起决定作用。故此，这十五天内，他需要坐在打鼓长后，注意演出中全班艺人和音乐员的技艺质量。"坐舱"对于广东省内的地理情况尤其是水路都了如指掌。例如红船班到哪些地方没有河溪可通，必须舍舟登陆，步行多少里路才到达演出地点，他会预先派人前去与当地的主会接洽，找好住馆。又如哪条内河有一木桥，什么时候潮水涨退——水位过高，红船会被木桥阻碍，戏船过不了，水退了，红船可能搁浅——等等情况，他也掌握。船开始航行时，他就待在舵位旁边，不分昼夜风雨，同"梢公"一起监视航行行情。"坐舱"必须逐级升迁，在通晓各种事务之后，才能胜任这一职位。

在"坐舱"下，有"接戏""行江""管数"等若干职务和工作。红船班里安排"接戏"一职，其职责是和各乡的主会（演戏活动主办方）商洽演戏业务，专门出差到四乡招揽生意，向乡村的主会售卖戏班的剧目等，是为戏班开拓演戏市场的先行者。"接戏"的协助人"行江"也有一定的特殊作用。"行江"会被委派在戏班到下一站演出前的空档期里，找到临时演出地点，帮助戏班利用无演戏任务的清闲日子仍能有短暂的演出机会，增加戏班演戏收入，使戏班常年都有不间断的演戏任务，促进戏班高效运作。还有"走趯"，其任务也很重要，工作范围包括往返四乡及城镇传送演戏合约，若红船泊岸处离演戏的戏棚超过八里路程时，主会要为全班演职员提供住馆，"走趯"要预先做好床铺设备等准备，好让整个戏班来到住馆时，马上能安顿下来，并即时做好演出前的准备。总之，戏班与各乡主会之间的许多事务就由这些分工细致的职位负责。

柜台里还设有正、副管数各一名，负责财政数目。正管数管财政，副管数的事务也很复杂。因为每一台戏的银码、开支，全都要有清晰的账目。另外还要兼顾许多收支。例如，要把艺人每月的工资寄返他们家里作家用钱；艺人添置戏服，就由管数代支付；艺人下乡往往赌博，赌输了要戏班代垫赌款……红船时代，戏班演戏的一般规矩是逐晚收钱，或隔晚收

① 褚森：《红船"坐舱"与班政制度》，黎键：《香港粤剧口述史》，第24～26页；陈卓莹：《红船时代的粤班概况》，第314～318页。

钱，另外，也要考虑到主会也需要时间收集筹募的款项，因而收款也是较艰巨的职责。按传统习惯，戏班需要演完夜戏才能收取戏金，可是，下乡演戏往往很晚才开演，因演戏前照例要赌博，所以开场时间先要照顾赌客，不能太早，通常到晚上10时才开锣，每晚演戏至少4小时才能完成，等到演戏完，便是午夜2时了。旧时从戏船上或住馆往戏棚，夜间行走往往会路过墓地，有时住处是祠堂，祠堂后又有寄停的棺木，确令人有点害怕，所以管数有时候只得在戏棚附近独坐，直到深夜，才到主会办事的地方收款。

2. 配合艺人演出的制度安排

戏班里专门管理服饰冠履的人员称为"衣箱"，又叫"神箱"，班里人都尊称他们为"衣箱伯父"。他们不但管理戏服，而且还精通各种脚色（角色）人物装扮，不能混乱。夏天，穿过的服装给汗水浸透了，"衣箱伯父"自会把它晾干；演员穿过的水衣，他要主动交给"衫手"洗涤。第二天，他又负责把晾干的服装收回来，用烫斗烫平，才整齐地收回衣箱内，以备日后随时可供使用。

"杂箱"则专管一切行头道具，包括勾画花面的颜料设备，人们尊称他们为"杂箱叔"。"杂箱叔"有"头杂""二杂""三杂"之分，包括由场内到场面上的一切杂务。他们不仅熟悉什么人物角色使用的是什么刀枪剑戟等把子，直至什么人物身份使用哪一种马鞭，都有规定的一套知识。例如，在场内，只要某一位艺人的装扮是某一种身份，当他走近"虎度门"上场前，"杂箱叔"就会知道他是要乘马，自然会给他一根马鞭。在场外，"杂箱叔"从场内挂着的那张"出场提纲"，就知道这一场戏场面上的台椅摆法如何，绝少搞错的。

戏班在演出时，"衣箱伯父"和"杂箱叔"常睡在后台，还要负责避免失窃、水火灾等保安责任。整个戏班有行头服饰十六个大箱，后来更发展到二三十个戏箱，他们要在几十分钟内把戏服道具铺开或收拾好，不能遗漏，不容拖延。红船在航行时，他们只能群集舱面，万一遇风雨，也只能躲在油布下。

戏班成员经年累月地困在船中过日子，即使在小市镇上，他们也是来去匆匆，大多不愿到市镇上的理发店剪发。班里备有"剃头师傅"两人，经常替他们免费剪发、剃须。有时因演戏的需要，两名剃头师傅就要马上到来赶剃须。另有"督水鬼"，又称"地方鬼"，是负责依时催促艺人上台的。戏班到乡村、市镇演出时，他必须摸清这个地方的情况，哪里有茶楼，甚至哪里有鸦片馆或赌馆，都需要全面掌握，以便演出前，他可以及

时到那些地方找到要找的艺人，以保证及时上台。就这种工作来说，演日戏时还好办，演夜戏时，往往要在晚上通过没有路灯的田野破烂路，越过池塘洼地，手拿一盏暗沉晃荡的小油灯，走到红船停泊处的水边，催促艺人上台。

艺人使用的戏箱也需要有专人负责搬运，这项工作属于"船尾叔"的部分职责。他们的具体工作安排是：红船到达演出地后，他们把全部戏箱、行头抬到戏台；演出完毕离开时，把戏箱、行头搬回船上。整个戏班的全部服装道具分装在十六个大箱内，体积很大，每个箱有二百多斤重，配备了"船尾叔"的红船班因而无需临时找当地的搬运工了。在演出期间，他们每天还要把一大桶的热水和菜汤挑到船头或戏台上，给艺人盥洗和喝用。

3. 伙食等福利制度安排

戏班里"掌班"负责各项小型物品购买，老倌病了，要负责送去医疗、负责煲药，凡此类繁琐的事都由掌班料理。还有"中军"，负责"柜台"茶水、开饭，甚至宵夜等事务。如"柜台"有事离开，"中军"便要临时看顾柜台，不能离开寸步。

至于戏班的伙食问题，则有"伙食部"承担解决。伙食安排中，领衔执行职责的是"刀头叔"和"大盘脚"，专煮大锅饭。船上戏班人员众多，要煮100多人的饭菜。"刀头叔"即"揸（拿）刀叔"，又分"日间刀头""夜间刀头"。"日间刀头"负责切好菜类。传统上红船老倌都各设私伙伙食，刀头便要把集体买回来的肉菜分别切好，并分配好各人菜式的搭配。"夜间刀头"则专管众人的"宵夜"。另有一人名为"四不正"，是伙食部的后备，上述诸人假若病了，这"四不正"便要补上工作。每一顿饭，弄饭时必定通过的第一站就是"揸刀叔"，他除了先把"大盘"菜（如猪肉炒大豆芽或猪肉蒸梅菜）调弄好之外，班里每顿饭有人加菜时，这些加菜一般也由"揸刀叔"统计好后，补充调弄。"揸刀叔"经过砧板、菜刀的处理，应该蒸的，就调好味转交给"煮饭叔"；应该炒的，就把原材料交给"锅铲叔"；应该煲汤的，则交给"煲汤叔"。开膳时间到了，他们就按名字把各式各样的加菜交由"船尾叔"分别送去，还没有听说过搞乱了的。晚上，伙食部的主力人员全体休息了，又另有一个名为"二手"的炊事员负责全戏班人员的夜宵饭菜。

伙食安排工作里，有一些像学徒的小伙，名叫"洗碗仔"，每船四五名。"洗碗仔"最重要的职责是在午餐前，到船舱里催人起床吃饭。大约在饭前半小时，他就在舱内由头到尾高声大叫："老倌师傅起身（起床

食（吃）饭，第一轮！"所谓师傅就是指音乐员。一般相隔约十分钟，又高声叫"第二轮"和"第三轮"。他们的另一主要职责当然就是等待众人开饭后，到各处分别把碗碟收集回来洗涤。洗碗处按常例除了"船尾叔"之外，其他旁人无需到那里去。

（三）管理制度的功效作用

红船戏班的管理制度基于红船，围绕红船形成或建立的规例有其一定的功效。

1. 突出了艺人地位的重要性，一切事务围绕演戏的需要进行，透过"执位"等规例发挥协作的团结精神

全体戏班成员在红船里的居住活动安排需要有较合理的分配，才能使戏班内部运作顺利。从船体的形制上看，船舱属于主要部分，船头、船尾则是船面位置，属次要部分。因而戏班的主体部分，即艺人、音乐员的起居活动位置安置于船身的主体部分。为了体现公平原则，这些成员通过"执位"制度获得铺位。然而，其中也有主要艺人和次要艺人的分别。主要艺人可以花钱与次要艺人协商调换床铺位，甚至占用多些床铺位。这样，作为主要艺人的大老倌可获得位置较好、较舒适的床铺位作为起居活动空间，有利于他们在舞台上更好地发挥；次要艺人收入较低，凭借让位于大老倌而获得金钱补偿，也是心甘情愿的。对于双方来说，这是公平合理的交换结果。

2. 班政核心业务的制度发挥了拓展演戏业务的主动性，从而获得更多的演戏任务

以"坐舱"领衔的"柜台"业务员的一系列分工安排，正体现这种能动作用。"坐舱"即戏班的司理，除了熟悉掌握红船能否安全到达的地域外，还派出专人预先探明情况，并联系、游说当地乡村的主办方（主会），从而为戏班卖出更多戏，这样就能够增加演戏任务，使戏班收获更多。这种主动联系演戏业务的方式是多层次的。首先是由"接戏"受戏班司理的委派，前往接洽乡村的主会，成功取得演戏任务。其后经戏班司理审定，查出戏班演戏的空档期（即开赴乡村演戏期当中没有演戏任务的日子），"行江"又被委派去寻找临时、短暂的演出任务，这可使戏班在演戏空档期里仍可挖掘演戏机会，增加戏班的演出收入。

3. 演出管理制度既体现专业性，也具有时效性，使演出做到高效顺利

"衣箱"人员在演戏前需要预先选取合适的戏服，使艺人出场时能够很快地穿好适当的服装。"杂箱"人员会根据每场戏，把艺人需要的道具如马鞭、兵器等准备妥当，并递给即将出场的艺人，确保艺人出场时及时取得应携带的道具。除了这些临出场前的装备需要预先准备好外，在更早的场外准备方面，"督水鬼"就被委派前往当地乡村的茶馆、酒馆、烟馆等各处，找到戏班艺人，通知他们很快要上台演出，使艺人能及时到场演戏。在演出后，有关人员还需要在短时间内收集戏服、道具，把这些物件"对号入座"，放置回戏箱，以便管理和再次使用。这些专业的管理和运作是戏班能及时且顺利演出的保证。

4. 饮食等福利制度令戏班成员有归属感，使戏班成员团结一致，互相帮助，发挥团队精神

戏班成员常年在红船内生活，期间若有成员生病，便有专人为他找医生，买药送药，平时起居所需的用品也有专人帮助购买。至于饮食方面，戏班也安排了一大队"伙头军"伺候。"伙食部"的工作人员除了每天准时做好饭菜外，也照顾一些艺人加菜的要求，把饭菜连同各种加菜送到各位成员手里。由于戏班常有夜戏演出，而且演至夜深，"伙食部"就会做夜宵。无论日饭、夜饭还是夜宵，伙食专职人员都准时完成，无需戏班艺人及其他职员操劳。这些措施使全体戏班成员都感到大家生活在同一条船里，红船内就像一个大家庭一样，彼此互勉，倍感温暖，即使遇到困难，众人都精诚团结，迎难而上。

总体而言，红船戏班的这些管理制度标志着本地戏班繁荣发展，是本地戏班成熟阶段的体制。该体制不但根据红船游弋于珠江三角洲水乡的特色而制定，也按照戏班发展的业务而确立，是本地班取得成功的关键。从地方戏曲发展的角度来看，红船班所采取的管理措施是本土艺人走向地方化、专业化，迈向商业营运的雏形。粤戏班的发展正是基于这些规例，这些规例也是粤剧组织的母版。

三、红船戏班的习俗

珠江三角洲的水乡是红船戏班传演的地域，这里的民情风俗充满岭南水乡文化特色。红船班由本地艺人组成，欣赏他们演戏的观众也是以珠江三角洲的地方民众为主，粤戏班的习俗属于粤俗习尚，与珠江三角洲地方文化相通互融。红船本地班长期积累而衍生的行事习例可视为一种岭南文

化现象。

（一）祭祀习俗

红船班的人有拜谭公的习惯。谭公本是水上之神。传说某一次，有一戏班在船上演戏时突告失火，但旋即火又无端熄灭。后来有人发现在船桅顶上有一枚谭公铃印，于是便认为是谭公救了戏班人。为盛念其恩德，凡是戏班在船上演戏者都奉祀谭公。习俗相传，每年农历四月初八日为谭公诞。[①] 林大姑也是戏班的行业神，她与水上演戏有关，每年农历二月十八日是她的诞辰，戏行人在此日拜一回她便行了。另外，每年的农历三月二十三日为天后诞，班主们也要为之贺寿，因天后也是水上之神，可保出船平安。红船内，"神前位"是专奉田窦二师的神位[②]，这是戏班成员经常祭奉的神位。

谈到红船班的禁忌亦有不少，例如不能让女人跨过跳板就是其一。若有妇女走过跳板，便要用元宝香烛拜过。另外，鲤鱼跳上船是最不吉利的兆头。有一次在新会，有两条鲤鱼跳上船头，还出了血。船上管事的立即把鱼放回海里，并马上用元宝香烛拜祭。起初无事，但船到了江门便被贼行劫，有两个船家被匪徒枪杀，一死一伤。反而船上的"兄弟"没事，因为戏班的管事拜祭了。两条鲤鱼出血，预兆了有两人死伤。[③] 红船中人没有吃鲤鱼的，都相信鲤鱼是由龙化身而成的。

（二）出行及演出习俗

红船班起班，"开身"（开始出船赴演）时，习例上有挂招牌的仪式。规矩由正印武生捧着"班牌"（刻有戏班名的木牌）上船拜师傅，正印武生"骑龙头"，后头便是"上手""二手""打鼓掌""文武锣""坐舱""管数"等演职员。一路上烧爆竹、打锣鼓，吹起了《大开门》（曲牌），非常热闹，围观人也非常多，极其隆重。稍后，"火船"（拖船）"开身"，船便开了，这时爆竹仍烧个不停。这样做的原因，主要是祈求一年顺遂，戏班一年都有好日子过。[④]

粤戏班的红船船身巨大，相当于来往佛山与广州之间的拖渡和米埠的

[①] 《梨园菩萨》，《新生晚报》（天津）1959 年 1 月 14 日。
[②] 新金山贞：《"红船"规制及其禁忌》，第 17 页。
[③] 新金山贞：《"红船"规制及其禁忌》，第 19～20 页。
[④] 新金山贞：《"红船"规制及其禁忌》，第 19 页。

紫洞艇，吃水甚深，而有些水域水流浅，红船不能行驶。因此，戏班人员与衣箱必须移至较小的船只，以便能到达目的地演戏。据说有些地方的小船只名"盘艇"，因而戏班人称这种"转驳"为"过盘"。①

本地班乘红船下乡演戏，船上必有"花红鸡"，有专人饲养，这个职务是由"五军虎"负责的。红船上每天拜师傅，打武家便跑着出来，随着下船，由他在鸡冠上取出血来，把血点在"班牌"上。到"上水牌"（挂上戏班演出的剧目牌），开锣鼓，演出《贺寿》时，"花红鸡"又被正印武生捧出，用鸡血点了招牌，之后由武生把鸡交予"贺寿头"（演出《贺寿》的头人），并由"贺寿头"捧出"贺寿"。"贺寿"完毕后，方把鸡捧回到船上，交回饲养它的"五军虎"。② 整个戏班的"好运"与否，全赖这只"花红鸡"，这是戏班的习俗信仰。

戏班乘船到省城和市镇演出，途中都有海关，海关对交通工具的往返例需检查，而且若到省城广州检查尤为严格。检查员会翻箱倒柜地逐一细检，要是戏班的戏箱、杂箱多，戏班管杂务的人就够忙了。即使戏班无偷税漏税或为非作歹的行为，这种"依法"检查也很麻烦。广州租界的海关就更麻烦，因有海关人员借助洋人的威势，居然伸手向戏班要钱。戏班为免被加上无中生有的罪名，不得不交出一笔冤枉钱，称之为"心口银"。③戏班交付了"心口银"，才能顺利到达目的地演出。

红船泊岸后，搭架跳板原是"督水鬼"的工作，但如果船只离岸稍远，一条跳板不够长，又不便跳越，需加搭一条跳板。这时艺人不能直接向"督水鬼"提出，必须告诉掌班；掌班同样不能直接交代"督水鬼"，必先转告梢公；梢公亦不能越级指挥"督水鬼"，必须转告"下手"；然后由"下手"命令"督水鬼"执行。艺人从红船到戏棚的途中，遇到不能逾越的水洼，则只能请掌班背负，不能随便请人帮忙。④

清末民初，红船班为了推销戏班的剧目，连艺人也要亲自赴各村镇推介自己的剧目。通常戏班先备好一份剧目单，叫作"招帖"。若戏班想到某地演出，一般是先由戏班的老倌带两个马旦到"会主"（后称主会）——当地雇请戏班演出的主事者那里，呈上招贴，请他点戏。因求人请自己戏班演出，老倌等人见面时要打躬作揖，尽管有些会主态度较温和，但多数会主都有"高等阶级"的气派，若会主有翰林、太史背景，老倌们还得叩头，以示尊敬，这样谦卑的态度往往能得到好结果，会主就与

① 拼命三郎：《粤剧圈隐语记趣》（连载四），《星岛日报》（香港）1955 年 4 月 2 日开始。
② 新金山贞：《"红船"规制及其禁忌》，第 20 页。
③ 拼命三郎：《粤剧圈隐语记趣》（连载十）。
④ 刘国兴（豆皮元）：《戏班和戏院》，第 342 页。

戏班签约演戏。①

清末红船戏班演出时，每出戏分多少场，每场戏出场的人物有多少，每场戏用的锣鼓、音乐，剧中人由何人扮演，等等，全由"提纲"来分配、指导。不少传统戏都是通过这种形式流传下来，这便是"提纲戏"。提纲戏以武打为主，唱为辅，通常用"硬弓组合"的乐器，故多为威武、激昂的剧目，如古老的"江湖十八本"中的武打戏。提纲是由"提场"（即类似现在的舞台监督）编写的。提纲一般写在普通的粗纸上，写好后张贴在后台杂箱角，靠近华光祖师神位附近。提纲上的内容有固定的格式，通常在右边写戏名，戏名以左分若干格。每一场戏占用一格，八场戏就有八格，场次顺序从右起开始，第一格填写第一场的内容，以此类推。在每一格里又有四行内容：第一行是锣鼓、音乐或排场的名称，属于排场的还有出场人物名及其出场次序；第二行写上剧中人物；第三行写上饰演这个角色的艺人名，但用缩写形式。② 这样，提纲的每一格都需列明前述的四项内容。从前粤剧戏班的人每日看看提纲，便知是日需否演出、演出先后和演出内容。至于曲白，基本上都是艺人临场编撰的。

本地班演出时艺人化妆、休息都有一定的位置。通常艺人化妆都是靠近舞台后面的一列方台上；等候演出期间，都坐在一定位置的戏箱上休息。小武和武生在休息期间，是坐在后台"杂箱角"（舞台左面的出入口处）的两个戏箱上。在这两个戏箱前面，有一安放刀枪的容器，叫"把子笠"。把子笠的右边，有一个"开面架"，是专门用来给大花面等开面（画脸谱）使用。在小武、武生坐的戏箱右边，并排放四个戏服箱，这四个戏服箱的上面，是小生和丑生休息的地方。小生和丑生休息的戏箱右边，有一个叫"网勾"的衣架，用来挂戏服，特别是用来挂入场休息一会儿，再等候出场艺人的戏服。在网勾的右边，有一张叫"夹台"的桌子，整理或熨烫戏服就用这张桌子。在夹台右边，有四个戏箱，两个一行，分成两行，两行中间有一条小通道，所有花旦都在小通道中坐立休息，这通道叫"狐狸洞"。狐狸洞右边，戏箱摆成曲尺形，大花面等其他艺人便坐在上面休息。这些规定到后来有所变化，有名气的艺人自携帆布椅坐卧休息。再往后，发展到有名气的艺人在后台用布隔成一个小房间，在内化妆和休息。③

① 拼命三郎：《粤剧圈隐语记趣》（连载十二）。
② 陈非侬口述：《陈非侬粤剧六十年》，第83~84页。
③ 陈非侬口述：《陈非侬粤剧六十年》，第83~84页。

（三）生活习俗

按戏班组成旧例，戏班于每年农历六月十九前陆续组成，六月后开班，此后在各乡流动演出，至次年五月散班。新班组成后，人员以"三台为交"，即从戏班出发演出起，十五天内倘若有其他原因不愿留班，可以自由退出；次年戏班散班时，所有人员都可另投别班。① 还有一种情况，戏班组班后不需一年时间就散班，即戏班在六月后开班，演到农历十二月二十三四日便散班，这称为"小散班"。在十二月散班后到农历新年前的短暂散班期里，有时艺人会被解雇，艺人就可争取加入同是散班后需组建的新班，或其他需要补充艺人的戏班演戏。而戏班在小散班后寻觅要补充的艺人，到开班时就有新入班的艺人演出。即使多年连续使用同一班名的戏班，每年或每半年组班时人员必有更换。故红船戏班租期一般为一年或半年，艺人多在船上起居饮食，非至散班，不再更动。

红船班的艺人居住在船内的铺位需通过"执位"来分配。他们向来相信，倘若执着船头的大箱位和下手位，便认定是年必定极不吉利，演出时，观众和同行人会喝倒彩。故无论多大的老倌，临到"执位"时，往往精神紧张得手指发抖。② 所以，他们千方百计要把劣铺位交换出去，以金钱作交易条件，这算是补救措施，希望能趋吉避凶。

清末，地方上的"恶人"喜欢租凭一艘小型的货船，设成一个"摊局"（赌摊），泊在红船一旁，招徕红船中的赌客，这种船叫"一索艇"。"一索"是指赌番摊的荷官拈着它拨"摊皮"的那支小棒，极像麻雀牌那只"一索"。红船中人，有赌博的，没有行当职务之分，跨过艇去"自投罗网"的不少。他们输光后会把衣物、棉被等拿去抵押（叫作"赶注"）。至于名演员若赌输了，其后果也不堪设想，要被迫签订"师约"，不是要替"恶人"白演若干年的戏，就是干脆订明在若干年月内清偿欠款若干元。③

清代至民初，红船班到各乡演出，惯例由"主会"供给食物，称为"中消（宵）"。其项目繁多，不论戏班大小，一律每日供应：白米二百斤，瓜菜一百斤，柴二百斤，鱼三十斤，猪肉二十斤，油五斤，糖、盐、茶叶、豆粉各二斤，火水（煤油）五斤（红船照明用），手灯油（艺人上落

① 中国戏曲志编辑委员会：《中国戏曲志·广东卷》，第437页。
② 刘国兴（豆皮元）：《戏班和戏院》，第338页。
③ 陈卓莹：《红船时代的粤班概况》，第320～321页。

台用）若干斤。另一次过给开台钱一两银，点心钱二钱银。① 民国十八年以后，"寰球乐"的班主何浩泉托词改善艺人生活，首次取消中消，除油、盐、糖、茶叶仍供应外，其余统由"主会"折发现金，不分大小班，一律每日发给38元，由班主转交"正印伙头"包干。

船内炊事员有严格的分工，通常艺人自备的副食、炖品等，必须按序先交给"揸刀"切配并标上名字，然后分别交给"揸锅铲"或"日煲头"煎炒或煲炖，逾越了程序或错交，都会自讨没趣。至于自备的夜宵，却又不能按照上述程序处理，必须交给"夜煲头"代办，否则同样会被拒绝。②

旧时由于生活艰苦，卫生条件差，故凡红船中人，几乎每人都会得一种传染性皮肤病，艺人名之曰"华光癞"。据说，初习为优，华光师傅固未知之，习之既久，华光已承认其为徒，故赐之以癞，俾有认识。尽管患者为此忍受着肉体和精神的双重痛苦，但因为是华光师傅所赐，故"此种苦，伶人则甘受之，沾沾自喜，以为华光师傅对之已有认识，否则断不赐予以癞也。"③ 有些音乐行会组织也以华光命名，以示敬意。如清末专在酒楼、妓寨为歌姬教唱工及伴奏的音乐人员，就组织了一个堂口，名为"藉华堂"，取藉华光神吃饭之意。

在船上，艺人如需托人买东西，也有一套传统习惯。如买日用杂物，日间可差遣"督水鬼"，但必须俟船只泊定，"督水鬼"开好葵笪以后；夜间则需找值班的"下手"或看更的"衫手"。如买药物，无论何时，都只能找掌班，因为捡药是一件不吉利的事，不能随便请人代替。④ 此外，红船班还有很浓厚的传统，凡盲公、麻风病人及妇女，都不得上红船。艺人的家属来探班，亦只能另雇小艇，远离红船停泊，由艺人到艇上会面，不得擅自上船探望。

第三节　粤剧的形成

一、本地班与外江班的盛衰过程

清代，本地班开始定型，从小规模的地方戏班游走乡村演出，到逐渐

① 刘国兴（豆皮元）：《戏班和戏院》，第363～364页。
② 刘国兴（豆皮元）：《戏班和戏院》，第341页。
③ 西北：《红船外话·华光癞》，《广东商报》1947年12月4日。
④ 刘国兴（豆皮元）：《戏班和戏院》，第342页。

吸收本土养分成长，并融汇外江班的元素，发展成大型的地方戏曲戏班。同时，外江班盘据省城广州，既结成联盟，雄霸一时，又与本地班相互依存，后于清末逐渐退出广府戏曲市场。粤剧形成过程中，本地班与外江班盛衰交替，其中佛山的本地班非常活跃。

（一）本地班受压于外江班

明清交替时，广东省内演出戏剧不断，传演于广府地区的本地班经历改变。清初，省城广州官绅外贾较多，随着客商涌来广州，长江以南的外省戏班在广州发展、兴盛，结成"外江梨园会馆"。与此同时，湖北籍名伶张五把弋阳腔、昆腔的技巧和少林武功教授给佛山本地艺人，参照汉剧角色等定制，使本地班开始定型。但此时本地戏班被外来官绅鄙视，故出现本地班"仅许赴乡村搬演"[①]的情形。

清乾隆年间，在广州省城的外江班挤压本地班，本地班转向四乡发展。外省戏班集中于广州，各种外省戏剧百花齐放，现存于广州博物馆的11块"外江梨园会馆"的碑记足以反映这种繁荣景象。以下将这批碑记汇总（表4.1），以便对之进行统计和研究。[②]

表4.1　外江梨园会馆碑记戏班统计

序号	碑记名称	年代	具体戏班	戏班属性及数量
1	建造会馆碑记	乾隆二十七年（1762）	文聚班、文彩班、太和班、保和班、庆和班、六合班、朝元班、瑞祥班、永盛班、豫鸣班、陆盛班、永兴班、丹桂香、金成班、福和会	总班数：15个 总人数：384人 徽班1个：保和班
2	不知名碑记	乾隆三十一年（1766）	集唐班、华合班、集湘班、洋行班、红雪班	总班数：5个 总人数：107人 湘班1个：集湘班 姑苏班1个：红雪班

① 杨懋建：《梦华琐簿》，转引自《广东戏曲史料汇编》（第一辑），第18页。
② 中国戏剧家协会广东分会、广东文化局戏曲研究室：《广东戏曲史料汇编》（第一辑），第36～65页。

续表 4.1

序号	碑记名称	年代	具体戏班	戏班属性及数量
3	外江梨园会馆碑记	乾隆四十五年（1780）	文彩班、祥泰班、文秀班、上陞班、保和班、翠庆班、集庆班、上明班、百福班、春台班、右江江易班、贵华班、荣陞班、集秀班	总班数：14 个 总人数：349 人 湘班 1 个：祥泰班；姑苏班 1 个：集秀班；江西班 2 个：右江江易班、贵华班；徽班 8 个：文秀班、上陞班、保和班、翠庆班、上明班、百福班、春台班、荣陞班
4	重修梨园会馆碑记	乾隆五十六年（1791）	贵华班、宝名班、祥泰班、胜春班、文彩班、祥福班、清音班、阳春班、上陞班、瑞华班、升华班、普庆班、大观班、集秀班、春台班、添秀班、百福班	总班数：17 个 江西班 2 个：贵华班、上陞班；徽班 2 个：祥泰班、瑞华班；姑苏班 3 个：清音班、集秀班、添秀班；徽班 5 个：宝名班、胜春班、升华班、春台班、百福班
5	梨园会馆上会碑记	乾隆五十六年	保庆班、悦普、天庆班、集秀班、万胜班、极乐天班、双福班、彩云班、胜春班、升华班、华秀班、贵和班、瑞麟班、玉秀班、庆云班、万福班、宝名班、贵和班、阳泰班、荣陞班、吉升班、上陞班、凝福班、五福班、清音班、庆春班、连陞班、添秀班、春台班、大观班、集秀班、福寿班、嘉庆班、祥麟班、直庆班、瑞华班、普庆班、祥福班、春星班、庆芳班、庆余班、景星班、丽华班、文华班、吉祥班、绮春班、绣春班	总班数：47 个 徽班 7 个：保庆班、胜春班、宝名班、贵和班、荣陞班、祜陞班、春台班；湘班 19 个：悦普班、天庆班、集秀班、万胜班、双福班、彩云班、贵和班、瑞麟班、阳泰班、凝福班、连陞班、大观班、福寿班、瑞华班、普庆班、庆芳班、庆余班、丽华班、文华班；姑苏班 11 个：升华班、庆云班、万福班、五福班、清音班、庆春班、添秀班、集秀班、嘉庆班、春星班、吉祥班；江西班 4 个：华秀班、玉秀班、上陞班、绮春班；江南班 1 个：景星班

续表4.1

序号	碑记名称	年代	具体戏班	戏班属性及数量
6	重修会馆碑记	嘉庆十年（1805）	贵华班、瑞华班、绮春班、瑞麟班、长春班、贵和班	总班数：6个 江西班2个：贵华班、绮春班；湘班3个：瑞华班、瑞麟班、贵和班
7	财神会碑记	道光三年（1823）	瑞麟班、福寿班、长春班、庆泰班	总班数：4个 湘班1个：瑞麟班
8	重起长庚会碑记	道光十七年（1837）	贵华班、绮春班、福寿班、福寿班、洪福班	总班数：5个 江西班2个：贵华班、绮春班
9	重修梨园会馆碑记	光绪十二年（1886）	尧天乐班、锦福班、连喜班、荣华班、日升班、艳福班、凤喜班、来陞班、连福班、翠华班、高陞班、连陞班、同福班、升平班、全升班、如意班	总班数：16个 与本地协会相关的堂：善福堂、籍福堂、福如堂

从表中可看出，清乾隆年间广州的外江班非常多：乾隆二十七年在广州的外江班达15个，艺伶384人；乾隆三十一年，新登记的外江班有4个，艺伶107人；乾隆四十五年成立的外江梨园会馆，其碑记载有安徽班、江西班、湖南班等外江班14个、349人；到乾隆五十六年，外省戏班组织更加庞大，多达47班。外江班在广州增加的主要原因有：经济上，乾隆二十四年（1759）高宗下令限广州一口通商，广州成为中外贸易的唯一集散地，全国各地出口货物集中在此地出口。安徽、江西、浙江、福建等地商人云集广州，外省商人来广州掘金，歌舞娱乐也随之兴盛，盛演戏剧的有关省份的戏班大量涌入广州；政治上，乾隆十一年（1746）两广总督衙门由肇庆迁移到广州，广州成为广东乃至两广的政治经济中心，官员由外省派驻来广州的也有不少。外来官绅自然爱看自己家乡的戏剧，外江班地位也随之提升，雄霸省城。

清乾隆三十一年，广州已有姑苏班、湖南班等。其后徽班极盛，乾隆四十五年来粤徽班有8个，共238人。乾隆五十六年，来广州的徽班有7个，湘班19个，江西班4个，姑苏班11个，湘班占40.4%，超过徽班近2倍，也几乎是姑苏班的2倍。湘班占有的优势非常明显。因湖南靠近广东，而且陆路运输比同是靠近广东的江西省更多一条路，一条是靠近粤北

的郴州，它从来是广东手工业品和湖南农产品交换的要冲之区，另一条是湘潭，中国丝茶之远销外国者，必先在湘潭装箱，然后再运广东放洋。①故此，"湘潭及广州间商业异常繁盛，交通皆以陆，劳动工人肩货往来于南凤岭者，不下十万人"②。可见，湘班的突然增加跟湖南与广东之间的货运增多有直接关系。

在这些外江班中，主要有姑苏戏班、安徽戏班、江西戏班和湖南戏班。其中，姑苏班以唱昆腔为主；安徽班属于皮黄系统，但也有相当昆腔存在；江西戏班是唱弋阳腔的赣剧；湖南戏班亦属皮黄系统，以衡阳和祁阳班为主。查证其他文献，其实广东的外江班中除了以上隶属"外江梨园会馆"的几个外省戏班外，还有广西戏班和河南戏班。据《粤游纪程》记载："广州府题扇桥，为梨园之薮。女优颇众，歌价倍于男优。桂林有独秀班，为元藩台所品题，以独秀峰得名。能昆腔、苏白，与吴优相若。"③乾隆二十七年《建造会馆碑记》提到的豫鸣班属于河南戏班，唱河南梆子戏。另外，据沈复《浮生六记·浪游记快》所载："喜儿亦豫产，本姓欧阳，父亡母醮，为恶叔所卖。"她可能是唱梆子腔的。④

至于佛山方面，在清乾隆四十五年已开始有外省会馆。富文铺升平街建有一山陕会馆，说明外省商人此时已在佛山形成一定的行业规模。作为全省手工业中心，佛山吸纳了不少外省人进驻。清道光年间，佛山还有位于升平街的楚南会馆、位于汾水长兴街的福建莲峰会馆、位于富文铺豆豉巷的江西会馆等。⑤ 经 20 世纪 80 年代佛山市文物普查查证，在前述几家外省人的会馆中，山陕会馆和江西会馆有戏台，说明这两间会馆也有唱戏的习惯。按理来说，他们多欣赏家乡话的戏剧，这也说明外江戏剧在佛山有一定的市场。

外江班在广州有较大的会馆组织。根据全汉昇《中国行会制度史》，"技能方面：各地人更各有其特殊的技艺或性能……这些同业者跑到他乡经商或劳动的时候，为着应付当地土著的压迫而保护自家的利益计，遂组织成'帮'并建立会馆"⑥。由于大量外省客商南迁广州，以演戏娱乐为职业者也应运而生并逐步增多，为维护自身行业的利益，也组成职业性会帮。在广州建立的"外江梨园会馆"属于伶界团体，并且是与广州当地伶

① 冼玉清：《清代六省戏班在广东》，第 108 页。
② 容闳：《西学东渐记》，转引自冼玉清：《清代六省戏班在广东》，第 108 页。
③ 录天：《粤游纪程》，清雍正十一年，转引自《广东戏曲史料汇编》（第一辑），第 17 页。
④ 冼玉清：《清代六省戏班在广东》，第 114 页。
⑤ 吴荣光：道光《佛山忠义乡志》卷五《乡俗·会馆》。
⑥ 全汉昇：《中国行会制度史》，（台北）食货出版社有限公司 1986 年版，第 100～101 页。

人区别开来的梨园职业行会。根据著名文献学家冼玉清的研究，广州"外江梨园行会的组织是严密的，分总会与小会。凡戏班和个人，都要受行会章程的限制，不能自由行动，违犯章程就要受处罚了。"① 以下就是冼玉清对"广州外江梨园会馆"的行会制度的具体分析。

1. 外江总寓（当时简称，即总会，是以戏班为上会单位）

（1）组织。先说戏班组织。根据梨园会馆碑记综合研究，知道一个戏班有班主、管班、众信（指场面人）、子弟（指杂役）以下至管箱（专管衣箱）。由各省戏班组成外江梨园会馆，是一个总行会。道光七年（1827）《梨园箱上长佛会碑记》载："盖闻梨园总会，向有长生、长庚、长庆、长聚等会，惟箱上原有福和会……"总会之外分为若干分会，总会设有会首、看管人（住持）、值事、首事簿公职人员等，管理会馆一切对内对外事宜。

（2）上会与会费。"会馆的设立，以增加同乡或同业间的感情为宗旨，所以在通例上，只要来会馆所在地的同乡或同业者，不论哪省、哪一戏班都有入会的资格。但会馆是同乡或同业的行会，有事业独占的作用。故为保护原有戏班的利益计，不能不对新来戏班上会有所限制。"乾隆四十五年《外江梨园会馆碑记》订立行会规条十六款，刻石示众，清规戒律很严。

上会："凡来粤新班，俱宴客上会。如有充官班不上会，则官戏任唱，民戏不挂。"限制新班要公宴和交会费若干金。但官戏可以例外，民戏若不公宴不能入会，不得任唱，这是戏班行会排他性的地方。戏班入会后，方准在会馆挂班牌。新班到广东，先交会费银一百两，入会开台酒三席。但据乾隆五十年（1785）《梨园会馆上会碑记》，入会戏班题名四十三班，上会有出五十两者，也有少至十两者。

限制：关于新班的管班，其活动也有限制。"凡新班到穗，管班先上会银十两，然后方可出名拜客投手本，如无不准。"

公费：会费之外，又有公费。"各班下乡，每场提花钱一元，在城每本（戏）一钱，充入会馆以作公费，此项各班公派。"

（3）各戏班的关系。"各班邀请角色及场面人等，须凭会馆言明，两班各自情愿方可，不得私自刁唆。凡包者须一年，分者公议。还清公账，方可出班。如有本人私自投别班者公罚，各班不许收留。"还订立了戏班人员守则，以及会馆的管理"规条"等，如："两班合演，有赏则公分。

① 冼玉清：《清代六省戏班在广东》，第120页。

恐唤各班另赏，仍归与本班"。"官差误下定，听其定家另调别班。本班送往别班可也。""班内有事，赴会馆理论，先备茶点，理亏者凭公处罚。""倘有在各衙门主东处谈论别班长短者，查处听罚。"

（4）定戏。"各班招牌，俱挂入会馆。凡赐顾者，必期至会馆指明欲定某班，定戏付钱。""各班不许私自上门揽戏，查处戏金充公，管班罚戏一本。"城乡戏价不同，"老城内外，每台戏抽十二元，加箱四元。新城外每台戏十二元，加箱四元。下乡则加开台四元。""各乡到城定戏，以先后为主。价钱高者可做。如不依，其戏银尽罚入会馆。""定戏鞋金：除本城衙门及士商各行等，俱无鞋金。"

2. 分会（各会）

会馆内另有分会，如长生、长庚、长庆、长聚等会。其性质是保障各班内场面各人的利益。

（1）长庚会。这是戏班乐队人员的行会组织。据道光十七年《重起长庚会碑记》可知，长庚会是包括场面和八音两种人。"接班人以一年为期，如班主开发不用，其工银照一年算足。如自己未满辞班，其工银亦照一年赔还，方许搭别班。""凡新来场面做班者和八音做班者，都要向长庚会交会费（一个月工资）。""凡新收徒弟，要交会费和一个月工资。""年老不能做班者，帮助回乡盘费四元。死亡者亦帮助四元。"长庚会包括贵华班十人，绮春班七人，福寿班八人，洪福班九人，福华班八人，天福班八人。

（2）长佛会。这是管理戏班戏箱人员的行会。戏箱内的戏服道具，是戏班的重要财产。戏服价值高，要严防失窃。班主组织行会管理是必要的。"倘有归箱物件遗失，理应赔还"；"失漏服色物件，照例于开箱时间管戏箱人赔还"；"如有生面之人入戏房，招呼乱坐箱上者，一应箱上失去物件，问招呼之人赔还"。

（3）财神会。这是梨园会馆的经济互助组织，供奉"福德财神"。以个人为单位入会，会馆众人必须加入。道光三年还订立《财神会碑》，订约八条。

上会："本行朋友，来粤若搭那班，限半月上会。见十扣一，问班主实问。""会众上会费，由班主在工资内见十扣一。""所收银交值持僧管理，锁匙交四季头人管理，倘有失误，头人是问。""会存银照典行息，倘有私图利息，查出重罚。"

分配："年老身衰不能做班者，救济公议。""会员五年以上，须归家者，给与路费。""若有本行红白喜事，送花银。""会员中有人借银，会齐

各友方可借出,若无到齐,不得私借。倘有私借,查出重罚。"

如上所述,无论管班人、会员,都有严格的规条管理。像这样完整的戏班行会制度,在任何史书、方志及私人笔记中都没有记载过,是研究清代广州行会制度的绝好材料。它和当时的银行会馆、十三洋行,可称为清初广东三大行会。①

外江梨园会馆的封闭性、狭隘性和排他性,把广东大多数本地班排斥在会馆之外。反过来,与会馆的外江班区别出来的就称本地班,而本地班不断扩大发展,这样也就为外省戏班在广东的生存发展带来了极大的障碍和威胁。其后,来自广东的本地班也向城镇的外江班势力发起冲击。

(二) 本地班与外江班并立

从清乾隆末至道光三十年(1850)太平天国起义期间,是本地班与外江班并立的时候。雍乾时期佛山的琼花会馆创立,本地班已接受外省戏剧的影响,从湖北籍的张五那里吸取了汉班组织形式,也吸纳弋阳腔、昆腔的技艺,此时的本地班与外江班互相影响,互相发展。同治《南海县志》记载:"自道光末年,喜唱弋阳腔,谓之班本。其言鄙秽,其音侏离,几令人掩耳而走。而耆媪逐臭,无地无之。"② 这里指唱弋阳腔十分盛行,戏班使用的班本是弋阳腔,这种外省唱腔在广府各地流行。因而,本地戏班受到外省戏剧的影响很大,并从中成长起来,在佛山及广府其他乡村演戏中,逐渐形成规模。

道光年间,杨懋建所作的《梦华琐簿》提及:"广州乐部分为二,曰外江、曰本地班。外江班皆外来,妙选声色,伎艺并皆佳妙。宾筵顾曲,倾耳尝心,录酒纠觞,各司其职。舞能垂手,锦每缠头。本地班但工技击,以人为戏。所演故事,类多不可究诘,言既无文,事尤不经。又每日爆竹烟火,埃尘障天,城市比屋,回禄可虞。贤宰官视民如伤,久申厉禁,故仅许赴乡村搬演。鸣金吹角,目眩耳聋。然其服饰豪侈,每登台金翠迷离,如七宝鸿台,令人不可逼视,虽京师歌楼,无其华靡。又其向例,生旦皆不任侑酒。其中不少可儿,然望之俨然如纪渻木鸡,令人意兴索然,有自崖而返之想。间有强致之使来前者,其师辄以不习礼节为辞,靳勿遣,故人亦不强召之,召之亦不易致也。大抵外江班近徽班,本地班近西班,其情形局面,判然迥殊。本地班非无美才,但托根非地,屈抑终

① 冼玉清:《清代六省戏班在广东》,第118~119页。
② 郑梦玉、梁绍献等:同治《南海县志》卷二十,第327页。

身，如夷光不迁〔遇〕范大夫，三薰三沐，教之歌舞，则亦苎萝山下，终老浣纱，虽有东施，并乃无颦可效，不亦惜哉。"① 这段文献描述了本地班和外江班的一些情况：其一，本地班以乡村演出为主，不愿侍奉权贵而"不任侑酒"，技艺以武为特长；其二，外江班唱做俱佳，专在城中登正规舞台，且入官商府邸唱戏；其三，本地班较多似皮黄体系中的西秦戏班，外江班则以徽班为主，在广东徽班从最初的未定型，唱弋阳中仍存昆腔的阶段发展，到在省城中称霸一时；其四，无论本地班还是外江班，都受到当时流行的各种腔调影响，只是演出场所有区别，一城一乡，各领风骚。

本地班在清乾隆道光年间，唱戏结集了京腔、弋阳、乱弹，乃至不昆不广等诸腔调。雍正时，广府内"榴月朔，署中演剧，为郁林班，不广不昆，殊不耐听。探其曲本，止有白兔、西厢、十五贯，余但不知是何故事也。内一优，乃吾苏之金闻也，来粤二十余年矣！犹能操吴音，颇动故乡之怆"②。这里指的郁林班是来自广西郁林（今玉林）的戏班，由于郁林班的变腔，腔调变得"不广不昆"，能适合广东农村的乡民听觉。及至道光初年，"电白县人组织郁林班，雇请桂剧艺人吴老晓，易阿金作班底，在广东南路一带农村流动演戏"③，这就显露清初及其后广府本地班流行的"戏棚官话"的源头了。同时，杨懋建也指出广府本地班"鸣金吹角，目眩耳聋"④，颇似一般草台班所演的"乱弹戏"。故此，本地班是不断吸收外江班的腔调成长起来，在广阔的广东农村有着很大的市场，并渐趋向城镇演出。

乾隆年间，来粤的外江班也有数种不同之分，按冼玉清的解析，外江班有外江班、本地外江班、洋行外江班、落籍外江班四种。⑤ 从外省来粤演戏的戏班固然可称作"外江班"，这些戏班艺人若定居下来，或传授下一代，就变成"落籍外江班"。另乾隆三十一年的《不知名碑记》载有"洋行班"，班主江丰晋、陈广大，师傅李文凤，管班沈岐山，以及众信八人、子弟十四人。又根据乾隆二十七年《建造会馆碑记》，该班的李文凤师傅原是文聚班成员。洋行商人中大部分是福建人，来粤定居日久，便落户广东，其中与同行有关的大商人潘仕成是福建人，而落户南海籍。⑥ 因班主是洋行商人，这戏班就是"洋行外江班"。洋行商人中十之八九为福

① 杨懋建：《梦华琐簿》，转引自《广东戏曲史料汇编》（第一辑），第18页。
② 录天：《粤游纪程》，转引自《广东戏曲史料汇编》（第一辑），第17页。
③ 《成案备录》卷二，转引自冼玉清：《清代六省戏班在广东》，第114页。
④ 杨懋建：《梦华琐簿》，转引自《广东戏曲史料汇编》（第一辑），第18页。
⑤ 冼玉清：《清代六省戏班在广东》，第115页。
⑥ 冼玉清：《清代六省戏班在广东》，第115页。

建人,十三行早期的领袖人物、同文行的创办人潘振承,十三行中后期的首领伍秉鉴等都是福建人士。他们世居广州,在其家中都建有规模较大的戏台。如潘振承家,建有能容纳百名演员登台的戏台,家中妇女足不出户就能看到戏剧演出。伍家也建有私人大花园,园中建有大戏台一座,雕梁画栋,金碧辉煌,面积宽广,可供数百人看戏。同时,还有早期的盐商组成的"昆腔班"。这些洋行班是早期本地外江班,亦不断地方化,逐渐同外江班分离。

有些艺人因行会衰落而退班,另在广东组织外江班,成为"本地外江班"。如俞洵庆的《荷廊笔记》载:"嘉庆季年,粤东鹾商李氏,家蓄雏伶一部,延吴中曲师教之。舞态歌喉,皆极一时之选。工昆曲杂剧,关目节奏,咸依古本。咸丰初,尚有老伶能演《红梨记》《一文钱》诸院本。其后转相教授,乐部渐多,统名为外江班。距今数十年,何戡老去,笛板飘零,班内子弟,悉非旧人。康昆仑琵琶已染邪声,不能复奏大雅之音矣!犹目为外江班者,沿其名耳。"① 嘉庆年间,李氏组成的戏班是幼童昆腔班,拜苏州昆曲师傅,后来幼童长大就"转相教授",即成为任教师傅了,因而该戏班是在广东组成的"本地外江班",数十年后仍统名为"外江班"而加入"梨园会馆"。

无论这些外江班属于何种具体类型,他们的上一代乃至数代前在刚来广州发展时,就已经要与广州当地的戏班争观众。虽然,随着来粤的外省官商增多,外江班也发展良好,但为巩固地位,这些不同省份的戏班不分彼此,结成帮会,建立会馆,成功霸占省会广州的演戏市场。相对来说,经过数十年发展的本地班也在广东乡村发展迅猛,从道光时的历史文献也可查出本地班成为广州乐部的一部分,说明道光时本地班在广州府已有一定地位。另外,从道光年间的《财神会碑记》和《重起长庚会碑记》来看,这时广州的"外江梨园会馆"仍继续发挥作用,使外江班结成的联盟在与本地班对立竞争中站稳脚跟。

(三) 本地班独盛

清光绪中叶,本地班振兴,不但把禁演积弱颓势扭转,日益壮大,很快便超越外江班,把广东观众都吸引过来,不但在四乡盛行,广州省会剧坛也由本地班操控,而外江班自此以后难以在广州立足。俞洵庆的《荷廊笔记》描述本地班"专工乱弹、秦腔及角抵之戏。脚色甚多。戏具衣饰极

① 俞洵庆:《荷廊笔记》,转引自《广东戏曲史料汇编》(第一辑),第19页。

炫丽。伶人之有姿首声技者，每年工值多至数千金。各班之高下，一年一定，即以诸伶工值多寡，分其甲乙。"① 这显示本地班在光绪年间已发展很快，脚色多，戏服华丽，演技好，演员薪酬高，证明本地班已成长起来，并有很好的演出市场。

本地班长期以来都在广府乡村演戏为主，与乡民、村民等社会基层接触较多，对清官府以及自己受限于乡村演出有不满情绪。咸丰四年（1854）天地会首领陈开在佛山响应洪秀全起义，佛山的粤戏班名伶李文茂率领本地班的不少梨园弟子加入反清，结果失败。清政府下令解散本地班，禁止其演出。这使本地班的势力大为减弱。本地班被迫解散，而外江班仍可演出，于是本地班伶人挂起外江班招牌，以演京戏为名继续演出，也趁机吸纳融汇各省的戏剧艺术，其演戏艺术从中得到提升。难怪俞洵庆也说："咸丰、同治年间，屡经有司张示申禁，乃官府之功令虽严，而优孟之衣冠如故，非得关心民事者，别设良法，以转移之，不能泯此厉阶也。"② 本地班的发展势头确是镇压不了，被禁了六七年，终于在同治十年（1871）开始解禁，于是本地班重新振兴。

光绪十二年的《重修梨园会馆碑记》载有本地班组织吉庆公所捐款，赞助外江梨园会馆，其中吉庆公所的普福堂、籍福堂及本地尧天乐班都有捐款。③ 这又说明本地班已经影响了外江班组织，或可以说是外江班中有不少已本地化了。当然，这是由于本地班曾被迫解散，借用外江班之名而蓄势待发的先兆。关于本地班如何从外江班吸收演出艺术，以及融汇本土与外地的唱腔元素而成熟发展起来等具体内容，将在以后的章节中详解。无论如何，本地班其后设立的吉庆公所便是粤剧本地班发展壮大的标志，是本地班于"村市演唱，万目共瞻"④ 引出强大效应的结果。

同治光绪年间，本地班已超过外江班，成为广州受欢迎的戏班。《特调南海县正堂日记》记述："同治十二年（1873）正月十八日，将'普丰年'移入上房演唱。……中堂太太不喜看'贵华外江班'。十八日又请中堂太太去看广东班。五月十三日，预备第一班'普丰年'，第二班'周天乐'，该两班适在肇庆清远等处，将'尧天乐'（第三班）又名'普尧天'班留住。五月十二日在豫章会馆演挂衣班。（玉清案疑即弋阳腔班）我们

① 俞洵庆：《荷廊笔记》，转引自《广东戏曲史料汇编》（第一辑），第19页。
② 俞洵庆：《荷廊笔记》，转引自《广东戏曲史料汇编》（第一辑），第20页。
③ 《重修梨园会馆碑记》，清光绪十二年，转引自《广东戏曲史料汇编》（第一辑），第64页。
④ 俞洵庆：《荷廊笔记》，转引自《广东戏曲史料汇编》（第一辑），第20页。

两县……共送本地班，演戏四日。"① 从这日记记述中，可以留意到中堂太太不喜看贵华外江班，而把本地班普丰年移入上房演唱，随后又预备第一班普丰年、第二班周天乐。又因这两本地班适逢在肇庆、清远等处演戏，只好留下第三班尧天乐，显然本地班受到中堂太太的喜爱，而不看外江班。最后本地班演戏演足四日，而豫章会馆的外江班挂衣班只在一天演出，这就是清末本地班的受欢迎程度超过外江班的一个缩影。

粤剧专栏作家陈铁儿先生曾考明，清光绪中叶时广州外江班规模很小，一班仅有十余人，只能演一些折子戏，但当时的人喜欢看整本戏，具规模的粤戏班达约一百五十人，外江班的观众，主要是驻广州的满人官吏。② 虽然外江班处于劣势，但在满人官吏中仍有市场。清同治光绪年间曾驻广州的满人杭州将军杏岑果尔敏写有咏广州戏班的古体律诗。其中咏本地班的诗云："普天乐与丹山凤，到处扬名不等闲，牛鬼蛇神惊客眼，看来不及外江班。"又咏外江班的诗云："外江班子足温柔，几个优伶艳粉头，不即不离昆与乱，酒阑灯炧亦风流。"③ 从中可看出，这时外江班在广州仍有演出，未完全退出广州。随着本地班势力不断扩充，外江班在满人官史眼中的优胜处也逐渐被扭转。

光绪中叶，外江班已经没有立足之地，广东的绅士官商们也爱看本地班。原有的外江籍艺人或落籍本地的外江班，更有不少充任本地戏班的龙虎武师，这时有些文人帮助本地戏班编新剧，或修改旧剧本，这个时期粤戏的说白唱词尤其像丁长仁所说的由"鄙俚"一变而成为非常文雅。例如《黛玉葬花》《宝玉哭灵》《小青吊影》《琵琶行》等都是很工致文雅的，那时便有些听过粤剧的人说，广东戏的词句比京戏雅得多。④

李文茂事件之前，本地班为首的广东戏班活跃繁盛，也是融汇花部诸腔和昆剧的一个重要发展阶段。其后有数年时间被禁，本地班托名外江班，模仿吸纳更显成熟。解禁后，本地班便后来居上，超越外江班，迫使外江班退出广州。本地班综合各省戏剧艺术，建立以梆黄为主的唱腔和南北做打技艺，已达至成熟时期。

二、本地班成熟发展

在广阔的珠江三角洲农村土地上，本地班逐乡逐村演戏，慢慢形成自

① 杜凤治：《特调南海县正堂日记》，《羊城寄寓日记·总日记》第24册，转引自《广东戏曲史料汇编》（第一辑），第21页。
② 梁沛锦：《粤剧研究通论》，第165页。
③ 杏岑果尔敏《洗俗斋诗草》，香港大华出版社1977年版，第77~78页。
④ 欧阳予倩：《试谈粤剧》，第122页。

己的特性。本地班的地方性、包容性和顽强抗争性使其茁壮成长，并于清末民初进入成熟发展阶段。广府乡村是本地戏班的滋养土壤，促成其成长，外省戏剧艺术辅助其定型、发展及成熟，经历了官府排斥以后，更见成熟发展。清末民初，本地班演戏旺盛，戏班规模不断扩大，称雄于珠江三角洲水乡。

（一）本地班的特性

1. 本地班的地方性

本地班充满地方色彩，乘红船开赴珠江三角洲各村各乡，甚至连一些不太宽的河道也以小型船只接驳，可谓深入接触乡村乡民。以本地艺人为主组成的戏班选择乘船进行流动演出，既是客观条件决定的，也是主动全面地与乡民交流接触的推广及传演行动。由于深入各乡演出，本地艺人对当地乡民的风俗习惯非常了解，甚至互相影响，本地艺人也入乡随俗，不少地方乡村的习俗就带进本地班。这种亲切热情的态度当然得到乡民的欢迎。这也是本地班在乡村演戏兴旺的原因之一。

从清初至民国，本地班赴各乡演戏的主要目的是为当地的神诞节令而演出，故此，清人杨懋建写出本地班的演出特色是"每日爆竹烟火，埃尘障天"[1]。事实上，以佛山为例，佛山祖庙万福台从清初建造以来，一直是本地班演出神功戏的主要场所。此外，民国时"单在顺德一地便有一百个戏棚"[2]，这些戏棚都是为本地班前来上演神功戏而搭建的。神功戏就是本地班献上酬谢神灵的戏剧，彰显了很强的地方性，本地班的一些表演形式及习俗也是源自神功戏。

根据《清稗类钞》，"全本戏专讲情节，不贵唱工，惟能手亦必有以见长。就其新排者而言，如雁门关、如五彩舆，皆累日而不能尽。最为女界所欢迎，在剧中亦必不可少。然以论皮黄，则究非题中正义也"[3]。本地班的全本戏又称正本戏、整本戏，所指者为白天演出的日戏。全本戏是有头有尾、故事完整的长剧，一般多为武生、小武担纲的历史戏。正如丁长仁《番禺县续志》谈本地班："逐日演戏，皆有整本，整本者全本也，其情事联串，足演一日之长；然曲文说白均极鄙俚，又不考事实，不讲关目，架虚梯空，全行臆造。或窃取演义小说中古人姓名，变易事迹；或袭其事

[1] 杨懋建：《梦华琐簿》，转引自《广东戏曲史料汇编》（第一辑），第18页。
[2] 新金山贞：《"红船"规制及其禁忌》，第18页。
[3] 徐珂：《清稗类钞》第37册《戏剧》，转引自《广东戏曲史料汇编》（第一辑），第28页。

迹，改换姓名，颠倒错乱，悖理不情，令人不可究诘。"① 广东人喜欢看整本戏，这些整本戏只要情节贯穿，唱做动人，而不必拘泥于史实和小说，但以做功和武功见长。本地班需要演整本戏（正本戏），即演日场戏②，这也适合乡村的劳作时间；只讲情节和做功、武功，也符合本土乡村民众的审美情趣。

　　清末民初，本地班开始加入自创的小曲，同时采用广东土生土长的民间说唱曲调，如在佛山孕育的木鱼、龙舟、粤讴和南音等，继而很快传演到广府其他地区。本地班丰富了曲调唱腔和戏剧故事内容，也增加了一些新曲牌，突出了地方性风格和地方色彩。在场白发音上，清末以后逐渐以广府话的地方言取代中州音来说唱，这加强了地方情调。由于广州话是本地方言，有不可否认的亲切生动特色，以广州话说唱的戏剧更能细致刻画，声韵齐备，每一字能辨九声调或更多韵调，语音内涵充实，语法变化极大，鼻音、音变和变调十分丰富，词汇多且表达力强，本地班用于戏剧曲文和说白上的效果令人满意，尤其在露字（咬字吐音）方面，准确贴切传神，只要谱曲配字时用心，莫不自然妥切，绝少有强奸工尺的毛病。③此外，本地班也开始自行编剧，拣选一些当地流传的人物故事，尤其是民间流行的木鱼书题材作为编本，如《梁天来》《周氏反嫁》《陈姑追舟》《客途秋恨》《观音得道》等，都是广东民众最熟悉、最喜爱的故事题材。本地班的这些剧目不但广泛受到乡村民众的欢迎，也是城镇居民所期待的。本地班的表演艺术具有极强的乡土味道，显著的地方性能使之更亲切动人，有助于其演戏业务迅速发展。

2. 本地班的包容性

　　以广东艺人组成的本地班具有对外兼收并蓄的特性，善于吸纳不同的剧种、剧目、音乐、乐器、唱腔、舞台形制等表演艺术。近代史上，广东人是中国古为今用、西为中用的先锋队。清代有南海九江朱次琦发扬宋明儒学等精神，顺德的简竹居朝亮也继承明代理学而出名，他们的成就不只限于吸纳中原固有的儒学，还受到清代岭南学的陶冶。南海康有为学治今文经，进而谓孔子托古改制。广东人也较早接触西方文化，洪秀全融会基督教义和儒学义理，进行太平天国运动，这是西方的宗教和文化科学透过广东而传扬中国的具体例证。晚清广东经受中西文化的冲击，加之清政府

① 欧阳予倩：《试谈粤剧》，第121～122页。
② 日场戏开演时间：接近下午一时，戏班发第三报鼓；下午二时后，发第四报鼓，戏班首先演出例戏《跳加官》《天姬送子》《玉皇登殿》，然后才演正本戏。
③ 梁沛锦：《粤剧研究通论》，第7页。

腐化，西方思想影响巨大，广东人提倡新学、新文化运动，这些都对本地班有直接的影响。

清乾隆至道光年以来，本地班先后吸纳了昆山腔、弋阳、乱弹等外省腔调。不少文献反映，以佛山为首的本地班说唱包涵了诸种腔调。清初南海陈子升的《昆山绝句》，雍乾时张五教授京腔、昆曲及汉剧组织给佛山琼花会馆的本地班，道光年间在南海备受欢迎的弋阳腔班本……这些都是本地班集弋阳、京腔和昆山诸腔调之大成的具体例子。在戏剧形制上，本地班曾吸纳宋代的南戏、元代杂剧、明清传奇，以及各省剧种乃至话剧。本地班演的粤戏一般都是大团圆结局，正是南戏的特有风格之一。① 存留的金院本剧目中，广府本地班改编成粤戏的有《张生煮海》《苏武和番》《庄周梦》（粤戏名分别为《张羽煮海》《苏武出使匈奴》《庄周蝴蝶梦》）等。明杂剧《卓文君私奔相如》和明传奇《举鼎记》也经由本地班改编为《卓文君夜奔》及《举鼎记》。本地班也从徽剧、桂剧吸收剧目，从徽剧吸收了《黛玉葬花》《沙陀借兵》《罗成叫关》《虹霓关》等剧，从桂剧吸收了《晴雯补裘》和《独占花魁》等剧目，本地班的《杀四门》《三娘教子》《三堂会审》等老本子也与京戏老本子相差不多。

乐器方面，本地班除了使用传统的大鼓、云板、钹、锣、大笛子外，还有苏锣、京锣等外省乐器；化妆、戏服方面，本地班的脸谱多向京剧脸谱学习总结而来的，还吸收了北派的丝带、水袖等；武功方面，本地班更是汇集了京剧、徽剧、河南梆子剧的武打艺术，清末不少外江班的师傅都被吸纳为本地班的武功师傅，民国时本地班的龙虎武师向罗汉门的孙玉峰、邵汉生，北派龙虎武师鲍士英、袁小田、小老虎等学习，使本地班大演北派武技，敏捷巧妙。本地班可以说是包含古今南北精华，融合四面八方的戏剧艺术，勇于采用南北舞台技术，其包容性展露无遗。

本地班也较易接受新思想。清末民初，名伶蛇仔利演出的《蛇仔利怕老婆》和《蛇仔利临老入花丛》等就已采用时装作为戏服，开创了广东戏剧使用时装的先河。近代以来，本地班对西方音乐、文学、电影及舞台技术也"一一拿来"。乐器方面，本地班除了用传统乐器外，也增入洋乐，如小提琴、吉他、色士风、班祖②、爵士鼓等，所以本地班在民国初年的"棚面"已分为中乐部和西乐部。舞台灯光方面，本地班由原先使用简陋的点燃松火或煤油灯作照明，民国初就应用西方技术，在舞台口上方悬挂

① 陈非侬：《陈非侬粤剧六十年》，第45页。
② 班祖是一种西洋乐器（译音），因琴面上有一蝴蝶状铜板，故又称作蝴蝶琴，形状、音色、功能与秦琴差不多。

四支大"焗纱灯"①，这是一种充气煤油灯，可让观众看清舞台上的景物和人物，比松火和煤油灯优胜得多。清末，本地班开始使用布画配景，这也是借用了西方话剧的舞台布置技术，背景常画一些象征外景，包括花园、山水、茂林等②，提升了舞台背景效果。

3. 本地班的顽强抗争性

本地班定型前后，其中的戏班艺人就已有强烈的反抗意识。例如明末清初时，郑成功参谋陈永华逃来广东，混迹广东梨园中谋反，不少本地班子弟也有参与。③ 清初，本地班刚定型，而外江班雄霸省会广州，本地班唯有游走珠江三角洲其他乡镇求存。长期以来，备受官方鄙视的本地班非但没有气馁，反而更加奋斗追赶，不断深入乡村市镇，吸收当地的戏曲元素，也不失时机地向外来戏班学习。例如张五因躲避朝廷追捕而来到佛山，本地艺人就向他学习京腔昆曲、武打技术及汉班组织，进而迈向定型和发展。

咸丰年间，广东爆发太平天国运动，佛山的红船弟子李文茂率领本地班艺人加入起义队伍，结果起义失败，清政府下令解散本地班，禁止演出。然而，本地班并没有因这重大的打击而销声匿迹，他们灵机一动，以京班名义进行演出活动。本地班艺人声称演京戏，其实是演粤戏，这样本地班不至于停止演戏。他们一边演戏，一边设立自己的会馆组织"吉庆公所"，以帮助戏班练习和找演戏业务。同时，本地班艺人也利用机会成功说服清廷官员奏请朝廷，解禁粤戏。至同治年间，本地班重新振作，并且进入辉煌发展时期。

从历史文献中，可以见到本地班以演京戏为名，与主会签订演出合同。在粤戏被禁演时期，本地班若要演戏，就需从吉庆公所处签订合同，这些合同都会注明"演京戏"，这样的演出才能获得批准。其中民国三年（1914）十一月七日所订的吉庆公所合同写着"立合同增邑张何沙头乡定到颂太平班，庆贺共和万岁京戏四本，共戏价银九百八十大元，不折不扣"，另一份公所合同也注明"民国六年咏太平班接到堤田乡，庆祝天后千秋，京戏三本，言明共戏价银一千四百六十元"。④ 这两份合同所称的"京戏四本"和"京戏三本"，实际上指的是粤戏。颂太平班和咏太平班都是清末民初时著名本地班，他们演戏仍沿用演京戏旧名的习俗。

① 汪容之：《六十五年粤剧戏迷杂忆》，《粤剧研究文选》（二），第419页。
② 雁雁：《配景之退步》，转引自《广东戏曲史料汇编》（第二辑），第23页。
③ 梁沛锦：《粤剧研究通论》，第8页。
④ 李婉霞：《吉庆公所合同》，第76页。

清末，广东社会也剧烈震荡。清政府正垂死守护政权时，以孙中山为首的民主人士在广州、香港、澳门等地宣扬民主革命，深入戏院、戏班，很多本地班艺人接受了民主革命思想，本地班组织的领头人邝新华所领导的戏班中有不少艺人加入同盟会。一批报馆记者、教师、受过新学教育的学生、革命活动家、店员、工人等联合部分本地班艺人，组织"志士班"，志士班最多的时候不下十几二十班，他们除了在广州附近四乡演出外，也在广州有名的戏院演出。① 清末黄鲁逸创优天影剧社，编演了不少反清和袁世凯的剧本，如《太平天国》《云南起义师》《粉碎姑苏台》《温生才炸孚琦》《火烧阿房宫》《怒碎党人碑》，在澳门、广州、香港及其附近乡村演出。志士班实际上属于一种专演改良粤剧的戏班，是本地班艺人面对社会危机所采取的一种民主抗争路径。经过演出改良粤剧后，本地班也变得更成熟，演出内容和形式更丰富，更迎合社会的需求，所表现出的顽强精神也推动本地班达至兴旺发展阶段。

（二）本地班的兴旺发展

本地班的各种特性有助于其逐渐取得演戏优势，在光绪末年分化为过山班和广府班，过山班是在广阔的小城镇、乡村演出的戏班，广府班则是在广州和珠江三角洲演出为主的戏班。过山班因演出活动地区不同，又分为粤北的"北路班"、粤西的"阳江班"和"下四府班"、粤东的"惠州班"等。② 其中，粤西的阳江和下四府戏班的老艺人多是参加过佛山李文茂起义的战士，他们富有尚武和斗争传统，武艺颇高强。他们招收了较多贫家子弟为徒，要求严格，培养出不少具有深厚武技功底的青年艺员。粤西艺人生活在粤西广阔的山乡地面，生活艰苦，不能演戏时被迫闯荡江湖，或做零工杂活度日；有人组班演戏时，就从四面八方聚集起来。其戏班规模较大，组织完备，行当齐全；班中行规完善，亦建有粤剧行会组织；在艺术上，也具有丰富鲜明特色的传统技艺，在武打和特技方面尤为出色，保留了丰富的粤剧南派武功艺术。

广府班主要活动于广佛地区和珠江三角洲一带，因此称为"广府班"，又因有别于"下四府班"，故又称"上六府班"。本地班于广府各地的演戏业务在这时达至高峰鼎盛时期，很多戏班艺人纷纷组班，同一时期演戏的戏班多达几十班。这些戏班通过各种各样渠道演戏，其中更多的是通过吉

① 谢彬筹：《近代中国戏曲的民主革命色彩和粤剧的改良运动》，广东省戏剧研究室：《粤剧研究资料选》，第260~261页。

② 赖伯疆、黄镜明：《粤剧史》，第282页。

庆公所卖戏，挂上自己戏班名的水牌，与相中者签订演戏合同。民国时期，著名的"两仪轩"药房在广州、佛山、香港等地都设有店铺。为了增加知名度，药房多次派人到吉庆公所，把当时各班班牌和各戏班的老倌、行当抄下来，用石印印成一张"真栏"，并宣传"两仪轩"的药品，一年出版若干次，成为民国初年至抗战前夕唯一的戏班组班宣传报刊。从一些"真栏"刊登的组班信息，可看出当时本地班组班的情况，例如有一张缺年号的"真栏"刊载当时演出戏班有新中华、新中原、乐其乐、春夏秋冬、民乐先声、颂好景、统一中原、汉中兴、冠中华、中山乐、新春秋、国风剧团、大南天、华国之风、人寿年、觉先声、大精神、天上天、一统太平、新青年等。① 当然，每期"真栏"所登演戏的班牌也有不同，可见本地班的数量非常多。本地班在清末民初的演戏活动十分兴旺，现将部分名伶、戏班的演戏活动情况做粗略统计（表4.2）。

表4.2　清末民初名伶、戏班演出活动情况统计

序号	名伶	戏班	演出活动地点	演出技艺情况	资料依据
1	勾鼻章	广东班	广州两广总督府	演堂戏中的杨贵妃很成功，使瑞麟总督上奏解禁粤剧	《粤剧名旦勾鼻章》，香港《新晚报》1959年4月24日
2	崩牙启	兆丰年班	广东高要金利	演《再生缘》	赖伯疆、黄镜明《粤剧史》之"早期粤剧著名演员传略"
3	朱砂痣		南海九江	演《夜送寒衣》小生行当	20世纪50年代香港《华侨日报》之"红船掌故"（红倌人专栏系列）（以下简称"红船掌故"）
4	正生璜		顺德桂州	在《七贤眷》中饰演皇帝	
5	小生甜		佛山	《山东响马》中吹笛	
6	余秋耀		佛山清平戏院	《刘金定斩四门》《杨八妹取金刀》中的扎脚技艺	《民初男花旦余秋耀客串佛山秋色》，《戏曲品味》2011年11月132期

① 李婉霞：《粤剧组班消息刊物"真栏"》，《戏曲品味》2010年6月115期，第75页。

续表4.2

序号	名伶	戏班	演出活动地点	演出技艺情况	资料依据
7	少白菜	咏太平班	广州、香港	善演武生工架	"红船掌故"
8	太监荣		顺德容奇	《贵妃醉酒》中饰演高力士	
9	靓仙	乐同春班	顺德勒流	演《山东响马》，大打五色真军器	
10	靓少凤	新中华班	顺德	善演文武生	
11	周瑜亮		顺德乐从	开创以"首板内唱"而大受欢迎	
12	白驹荣	天演台班	广西梧州	演《贼仔升官》	《粤剧艺术大师白驹荣》
13	牡丹香	嫦娥艳影全女班	南海官窑	生菜会中演例戏《天姬送子》	"红船掌故"
14	金山枝	祝华年班	广州	演《斩二王》中的"关城门"	《粤剧艺术大师白驹荣》
15	蛇仔寿		佛山	演堂戏《呆佬拜寿》	"红船掌故"
16	扎脚文	民寿年班	广州附近乡村	演《仕林祭塔》《闺留学广》	《粤剧艺术大师白驹荣》
17	靓少凤	国丰年班	广州西关	演戏班卖座戏	"红船掌故"
18	周瑜林	汉天乐班	广东新会	演例戏《六国封相》	《粤剧艺术大师白驹荣》
19	小生伦		广府乡村	演古老排场戏《分妻》	"红船掌故"
20	郑锦涛	大广东班	四邑新昌	华光诞中演神功戏	
21	崩牙昭		顺德容奇、陈村	演三出头戏	
22		国中兴班	白藤乡	演《祭白虎》	
23	千里驹 白驹荣	周丰年班	澳门清平戏院	演《再生缘》大获成功	《粤剧艺术大师白驹荣》
24	靓少华	大中华班	顺德容奇北帝庙	演神功戏中的文武生行当	"红船掌故"
25	金山贞		佛山清平戏院	演《太白和番》	

续表4.2

序号	名伶	戏班	演出活动地点	演出技艺情况	资料依据
26	任剑辉		佛山万寿宫、清平戏院	演文武旦行当	1956年6月《文汇报》之"任剑辉自述"（连载）

表4.2反映了解禁后，粤戏本地班在珠江三角洲演戏的一些情况。清末民初，本地班演戏已畅通无阻，他们演戏时，若到城镇附近的四乡演出，仍以红船作为交通工具，尤以佛山附近水乡的演出活动较多。佛山是本地班的孕育重地，有着深厚的民众基础，随着本地班增加流动演出，本地班足迹踏遍了省、港、澳和粤西梧州等地，逐渐培育了一些名伶和名戏班，更使本地班广受欢迎。本地班演戏兴旺也促使更多人组班，甚至一些商家看见这种有利可图的机会，也不惜重本组建大型戏班，聘请名伶，编写新名剧。此时出现了名班大班多集中于大城市演戏，小班或不出名的戏班赴四乡演戏的新局面。

三、本地班发展的粤剧

粤剧是本地班艺人经过漫长的表演积累，慢慢地综合南北戏曲成分，在接受外来戏剧艺术的同时也吸收本土民间的表演习俗，再经过有意识地改造，渐渐演变而成的。不同戏曲艺术的融合，往往需要悠长的时间，粤剧的源流与变迁又跟本地班的演出情况变化紧密相联，本地班发展的演戏特色形成广东一大型地方剧——粤剧。研究粤剧的形成就需从其戏班组织、唱腔和主要剧目的发展和演变进行分析。

（一）粤戏班组织的发展

本地班由粤艺人组成为主，故又称"粤戏班"，戏班的组织与红船有密切的关系。本地班在开始定型时是以角色行当的分配为基础，加上乐师、班务人员等，组成一个戏班团体。戏班有演戏任务时，就乘红船走水路赴异地演出，形成了流动演出的习惯。故此，本地班以戏船即红船为根据地，其最初的组织就是依红船的建制而建立的。据麦啸霞所说："故班中最高领袖谓之坐舱（相当司理），办事干员概称柜台，演员优伶统称大舱，乐师谓之棚面。"[①]

① 麦啸霞：《广东戏剧史略》，第26页。

按照麦啸霞对粤戏班组织的划分，初期的粤戏班是由演出人员和行政管理人员两部分组成。① 演出人员包括"大舱"和"棚面"，与前述红船班组织结构相似。每个戏班最初的演员有末、净、生、旦、丑、外、小、贴、夫、杂共十行当；"棚面"的乐师有上手（箫笛月琴）、二手（三弦、箫笛、打铮及吹螺）、三手（日戏打大钹，夜戏奏二弦）、四手（后称打鼓，日戏掌板，夜戏打鼓）、五手（后称打锣，日戏打锣，夜戏掌板）、六手（后称大鼓，日戏大鼓及副二弦）、七手（后称大锣，日戏发报鼓及大锣）、八手（提琴，夜戏打小锣及大钹）、九手（横箫、大钹）、十手（日戏打小锣及后备）；行政管理人员就由坐舱及司理为统帅，下辖中军、伙头、什箱、衣箱、梢公（笃水鬼）、洗衣、管数、卖戏、掌班和开戏。至于演员人数就视戏班规模大小有所不同，"棚面"起初只有七人，后来逐步增加，演员中后来又分为做戏行当和打武行当，而每个大班的行政管理人员约达九十人。

随着本地班规模逐渐扩大，本地班艺人演出越来越粤俗化和地方化，民初便发展为现代粤戏班，其组织体制也日趋完善，同时变得日益复杂庞大。除了"大舱"演员没太大变化（只是各行当多了些副职）外，戏班领导添多一个"总司理"，"柜台"的行政管理人员分成三个部，即剧务部、总务部和宣传部。剧务部负责演出和编剧工作，总务部负责戏班的"柜台"（即行政事务工作），宣传部负责对外宣传工作。"棚面"乐师分成中乐部和西乐部，中乐部人员分工由十手至十三手，西乐部分有梵哑呤、木琴、文德连、吉他、色士风和班祖。因此，这时本地粤剧戏班的规模扩张至大，一般来说，一个大班的演职员多达一百六十人，难怪麦啸霞形容本地班组织"其始也简，其继也繁，组织规模遂有初期后期之别"②。

自从佛山琼花会馆建立后，本地班以十大行当角色进行演员分工，戏班开始建制定型。至民初，本地班渐变成纯演粤剧的戏班，其组织规模扩大，人员越来越庞杂，天艇、地艇已不能容纳整班成员，不少大型戏班发展到雇请第三只红船。本地粤剧班的组织规模化也促成建立新型体制，粤戏班的业务和活动非常繁盛，经营戏班也需根据兴盛的业务而变化，这就出现新的经营体制。戏班越需要争取更多的演戏活动，经营的戏班业务就越商业化，这便是清末民初时本地班的走向趋势。很快地本地班就倾向于商业化，其组织体制与"公司"接近，也说明商业化与地方化、粤俗化的密切关系，是粤剧形成的推动力。

① 麦啸霞：《广东戏剧史略》，第 27 页。
② 麦啸霞：《广东戏剧史略》，第 26 页。

（二）粤戏班唱腔的演变

粤剧本地班的唱腔既吸收弋阳腔、昆曲，又发展融合梆子、二黄等外来腔调，还以独有的粤方言和民谣为标识，可谓集合古今南北腔调之大成。其腔调的变化发展，也是华南大型地方戏曲形成的写照。就从本地班开始定型算起，其唱腔发展阶段可分为：其一，以弋阳高腔与昆曲为底调；其二，发展了梆子和二黄的主体唱腔；其三，加入粤方言的民谣小曲为成熟标志。

1. 以弋阳高腔与昆曲为底调

佛山琼花会馆的创建也是本地班开始定型的旗帜。清雍正乾隆年间，从北京潜逃而来的张五就教授佛山本地班艺人"弋阳腔昆曲"。乾隆年间的李调元在《雨村话剧》中写道："弋腔始弋阳，即今高腔，所唱皆南曲。又谓秧腔，秧即弋之转声。京谓京腔。粤俗谓之高腔。楚、蜀之间，谓之清戏。向无曲谱，只沿土俗，以一人唱而众和之。亦有紧板慢板。"[①] 这显示本地班接受的京腔实际是高腔，或弋阳腔，因张五来佛山时北京称弋阳为京腔。本地班所称的高腔是弋阳腔中的一支，在弋阳腔中特别出名，成为弋阳腔的代名词。录天著的《粤游纪程》谈到"此外俱属广腔，一唱众和，蛮音杂陈，凡演一出，必闹锣鼓良久"[②]，这"广腔"实指广东化了的高腔，"一唱众和"与前述《雨村话剧》中的"以一人唱而众和之"相同，是高腔特有的演唱形式，"蛮音杂陈"则指加入了本地艺人的语调土音。高腔的另一特色就是弋阳腔喜用的锣鼓乐，十分适合本地班艺人在乡村旷野搭竹铺葵的戏棚唱出，假嗓唱曲，其演唱的腔调比较高，声音能传至远方。

相对高腔而言，昆曲腔调较低，是明代中叶经过著名曲家魏良辅等人的革新，成为明末流行一时的戏曲。昆曲在明末清初传入广东，主要在士大夫阶层流行，影响很大。冼玉清指出："（昆腔）在明末已经成为广东官场和士大夫阶层所爱听的文戏。当时博罗张萱家蓄姬人黛玉轩，能以《太和正音谱》唱曲，张萱为刻《北雅》一书。天启二年宛陵（安徽宣城县）梨园以汤宾尹书至，乞他以《北雅》唱昆腔，由此可知他对昆腔的精

① 李调元：《雨村话剧》，转引自《广东戏曲史料汇编》（第一辑），第10～11页。
② 录天：《粤游纪程》，转引自《广东戏曲史料汇编》（第一辑），第17页。

熟。"① 唱昆腔的外江班在清初的广州也有不少，就连佛山南海的陈子升也作了《昆腔绝句》，而张五亦教授佛山本地班艺人昆曲。可见清初昆腔在广东颇为流行，本地班艺人也将其吸收为唱腔之一。

2. 发展了梆子和二黄的主体唱腔

西北梆子的秦腔也有高亢粗犷的演唱特色，从明入清，流行不断。1979年，河北省印的《河北梆子简介》有这样一段话："山陕梆子腔在清代的有关戏曲记载里，又称'西部'，亦称'秦腔'，也叫弋阳梆子腔。"②这正说明梆子腔又是秦腔。早在明末清初，西秦已经传入广东，是由来粤演出的西秦班传入的。最早入粤的西秦班名"顺太平班"，当时传入广东的西秦戏班有些在海丰县落籍，成为广东的一个剧种。③ 清乾隆二十七年的《建造会馆碑记》记录有"豫鸣班""太和班"等在广州演出。"豫鸣班"是西秦戏班传播至河南，成为河南梆子班；"太和班"是陕西班，也被认为把梆子腔带来广东。西秦戏是在清乾隆年间由徽班带给广东艺人的，至道光年间，本地班已接受了西秦戏。杨懋建的《梦华琐簿》写道："大抵外江班近徽班，本地班近西班，其情形局面，判然迥殊。"④ 外江班近徽班，是因徽班在此时已有发展，专于城中司"宫筵顾曲"；本地班近西班，即西秦戏，多赴乡村演出。故两者情形、局面不同。本地班唱梆子腔的时期还有咸丰年间李文茂的实例。佛山本地班名伶李文茂以唱梆子腔为主，他著名的剧目《芦花荡》原是昆曲《西折图》的一折，但所唱曲调除有两段昆曲牌子外，其余为梆子。

二黄腔清初流行于安徽、湖北两省，在湖北形成汉剧，在安徽形成徽调。二黄腔形成的过程，赣、皖、鄂三省艺人都有功劳。江西宜黄腔发展为胡琴腔，经浙江流入安徽，与安徽四平腔（吹腔）结合，产生了平板二黄，这是板腔二黄的最早板式。再经徽、汉艺人共同努力，在平板二黄的基础上创造出板式齐全的二黄。⑤ 清代徽商势力雄厚，把二黄腔传播到各地。特别是道光以来，徽班发展徽调皮黄，一般称为"徽调二黄"，江西、湖南、广西、广东等地都受到徽调二黄的影响。"外江班近徽班"指的是

① 张萱：《西园存稿》卷十五《北雅序》，转引自冼玉清：《清代六省戏在广东》，第109页。
② 赖伯疆、黄雨青：《梆子、二黄真是清中叶才先后形成的吗？——也与莫汝城同志商榷》，广东省戏剧研究室：《粤剧研究资料选》，第387页。
③ 陈非侬：《陈非侬粤剧六十年》，第49页。
④ 杨懋建：《梦华琐簿》，转引自《广东戏曲史料汇编》（第一辑），第18页。
⑤ 莫汝城：《关于粤剧梆黄源流问题——与〈粤剧源流初探〉作者商榷》，广东省戏剧研究室：《粤剧研究资料选》，第384页。

外江班都像徽班一样唱徽调二黄，而本地班艺人也从外江班学习一些皮黄腔。到了咸丰年间因李文茂起义，粤戏被清政府禁演时，本地班更不得不挂外江班之名演戏，此时更直接接受徽调皮黄的影响。

存留至今的一些早期粤剧曲本中，凡有梆子曲牌都标识了慢板、中板、滚花等，二黄腔就标识二黄腔、二黄扫板、二流等。例如百代公司第一期《广东戏考》的曲本里，收录有《东坡访友》（上卷）及《辨才释妖》《杏元敬酒》《流沙井》《困南阳》《仕林祭塔》《李陵碑》……①该曲本的序言说明，所收录的都是清末时故曲唱腔，因此这曲本里的曲目就是清末本地粤剧班的唱本，其中唱梆子腔的是《东坡访友》（上卷）及《杏元敬酒》《流沙井》《困南阳》，唱二黄腔的是《辨才释妖》《仕林祭塔》《李陵碑》。这又说明清末时粤戏班在唱某一首曲时，只唱梆子腔，或只唱二黄腔，很少把两种腔混在一起唱；同时也反映出清末梆子腔和二黄腔在本地班已处于主导地位。

3. 加入粤方言的民谣小曲为成熟标志

清末民初本地班由于竞尚新奇，以资号召，属于商业行为；有的为着便利于使用粤语，加重地方色彩，使观众听得格外亲切——如木鱼、南音、粤讴、龙舟之类；还有重要的一点就是遇到新的情节，或需要表达比较复杂的感情的时候，感觉到单是梆子、二黄不能胜任，为着不够用而寻找新的曲调。② 这是粤戏班此时声腔的变化。最先使用粤语唱戏的是"志士班"。粤语的声调比较低，它的阳平比北方的阳平低八度，高亢的腔调不适宜于广东的语音，他们最初只在韵白中加入粤语，逐渐在唱词中增多粤语发音。"志士班"中，佛山南海籍的黄鲁逸就创作了白话文的戏剧，如《火烧大沙头》《虐婢报》等都带有粤方言演出。1921年，"寰球乐"班的名伶朱次伯在《夜吊白芙蓉》中使用平腔和"广爽"，即广东口音唱法。③ 在唱曲中的粤语发音称为"广嗓"或"广爽"，即广州话的唱腔。本地班用广嗓唱法始自清末，到了民初，广嗓已经基本取代桂林官话和中州韵，成为粤剧唱念的基本语言，这是本地班唱腔成熟发展的标志。

晚清时期，粤戏班已常用一些小调，这些小调又称"小曲"。例如著名小调《石榴花》《贵妃醉酒》《仙花调》《恨忆情郎解心》《寡妇诉冤》等④，这些小曲多用于在唱曲中插入，或自成一段唱曲。如这时著名的

① 百代公司第一期《广东戏考》第一册，1920年代初，3～39页。
② 欧阳予倩：《试谈粤剧》，第136页。
③ 李婉霞：《从〈夜吊白芙蓉〉看民初粤剧新趋势》，《戏曲品味》2007年7月80期，第79页。
④ 百代公司第一期《广东戏考》第一册，第1、19、26、30、32页。

"八大曲本"①便有小曲加入，这"八大曲本"唱腔源自粤戏的班本。还有一些小调是唱某一出戏的，如《陈姑追舟》《桃花送药》等。小曲小调的使用也丰富了本地班的唱腔。

说唱体木鱼最早在佛山生根，由它发展的龙舟、粤讴、板眼、南音等最有广东地方色彩的曲调，民初被本地艺人吸收入粤剧，成为粤剧声腔的组成部分。香港著名编剧人区文凤指出："木鱼、龙舟、粤讴、南音被吸收入粤剧音乐的时期，应该是1902年之后，因为粤剧的地方化过程，应该是1921年至1927年之间完成；事实上，据香港所见的战前粤剧剧本，1920年之前的粤剧剧本，基本上只有梆黄音乐。"② 在20世纪二三十年代，很多粤剧都加插这些粤调民谣。粤剧吸收了这些曲调后，不但乡土气息更加浓厚，也丰富了唱腔的表现手法。

平喉把粤语发音发挥得很好，其唱法风靡一时，梆子、二黄的格律渐被突破，于是罗罗腔、海南腔、梵曲等也被采用。本地班用广嗓演唱，即唱"平喉"，促进了粤剧的发展，使粤剧成为一个完全独立的剧种，其声腔吸收了许多不同的曲调。可以说，本地班的唱腔从建立以来，变化很大，而且接连不断一直在变，在加入广嗓的平喉唱法后，地方色彩更浓，受到广大本土民众欢迎，粤剧遂成为全国颇有影响力的地方剧种。

（三）粤戏班演出剧目的变化发展

元明杂剧、明清传奇等剧目很早就在全国各地传播，广府一带的本地班也受这些剧目影响。张五到佛山后，就以其首本戏江湖十八本教授给佛山红船弟子。江湖十八本是选取古戏曲中最流行于时者所定的剧目，麦啸霞的《广东戏剧史略》记述："乾隆末年扬州画舫录叠云'钱云从，江湖十八本，无出不习'。'熊如山精江湖十八本'。又乾隆年间黄振撰石榴记序凡例有云'牌名虽多，今人解唱者，不过俗所谓江湖十八本与摘锦诸杂剧耳'。可知所谓江湖十八本者，为乾隆年间最流行之剧本也。"③ 这江湖十八本是许多地方剧种共有的剧目，后经张五教授，佛山本地班就吸纳为常用剧目。清代初期的江湖十八本具体如下：

（1）《一捧雪》（又名《搜宝镜》）；
（2）《二度梅》；

① 八大曲本，即《百里奚会妻》《六郎罪子》《辨才释妖》《弃楚归汉》《鲁智深出家》《附荐何文秀》《雪中贤》《黛玉葬花》。
② 区文凤：《木鱼、龙舟、粤讴、南音等广东民歌被吸收入粤剧音乐的历史研究》。
③ 麦啸霞：《广东戏剧史略》，第35页。

(3)《三官堂》(一说是《三观塘》,又名《陈世美不认妻》);

(4)《四进士》;

(5)《五登科》(一说《五仇报》);

(6)《六月雪》(又名《邹衍下狱》《六月飞雪》《窦娥冤》);

(7)《七贤眷》(又名《全家福》);

(8)《八美图》(一说《八宫仙》);

(9)《九更天》;

(10)《十奏严嵩》;

(11)《十一□□》;

(12)《十二道金牌》;

(13)《十三岁童子封王》;

(14)《十四□□》;

(15)《十五□□》;

(16)《十六□□》;

(17)《十七□□》;

(18)《十八路诸侯》(又名《三英战吕布》)。[①]

清同治年间,本地班演戏得到解禁,本地班自己也创作了一批"正本戏",将老戏中一些常见的情节重新组合,编成了"新江湖十八本"。其具体剧目如下:

(1)《再重光》;

(2)《双国缘》;

(3)《动天庭》;

(4)《青石岭》;

(5)《赠帕缘》;

(6)《困幽州》;

(7)《七国齐》;

(8)《侠双花》;

(9)《九龙山》;

(10)《逆天伦》;

(11)《和为贵》;

(12)《闹扬州》;

(13)《双结缘》;

(14)《雪仲冤》;

① 麦啸霞:《广东戏剧史略》,第36~37页。

（15）《龙虎斗》；

（16）《西河会》；

（17）《金叶菊》；

（18）《黄花山》。①

同治光绪年间，有本地文人参加编撰剧本，出现了一批新戏，称为"大排场十八本"，为广东梨园主要剧目，其具体名称如下：

（1）《寒宫取笑》，公脚、正旦首本戏；

（2）《三娘教子》，公脚、正旦首本戏；

（3）《三下南唐》（即《刘金定杀四门》），花旦、花面首本戏；

（4）《沙陀借兵》（又名《石鬼仔出世》），总生首本戏；

（5）《六郎罪子》（即《辕门斩子》），武生首本戏；

（6）《五郎救弟》，二花面首本戏；

（7）《四郎探母》，武生首本戏；

（8）《酒楼戏凤》，小生、花旦首本戏；

（9）《打洞结拜》（即《送京娘》），花面、花旦首本戏；

（10）《打雁寻父》（即《百里奚会妻》），公脚、正旦首本戏；

（11）《平贵别窑》，小武、花旦首本戏；

（12）《仁贵回窑》，小武、花旦首本戏；

（13）《李忠卖武》（即《鲁智深出家》），二花面首本戏；

（14）《高平关取级》，小武首本戏；

（15）《高望进表》，二花面首本戏；

（16）《斩二王》（即《陈桥兵变》），二花面首本戏；

（17）《辨才释妖》（即《东坡访友》），公脚、花旦首本戏；

（18）《金莲戏叔》（即《武松杀嫂》），小武、花旦首本戏。②

同治光绪年间，本地班已开始复兴并发展起来，形成了一定的演戏习例，以一些常用的神功戏剧目为例戏之首。粤戏班此时每台戏必演例戏，例戏率有成规，大小各班一致奉行。清末，有吉祥意蕴兼避邪的神功戏常用剧目成为本地班演日场、夜场戏的首演例戏。在这些日场戏和夜场戏的演出中，本地班已形成一整套定例：A. 日场例戏演出顺序，发报鼓→八仙贺寿→跳加官→天姬送子→玉皇登殿（又称开叉）→副末开场（俗称进宝状元，又称打头场）→昆剧→粤调；B. 夜场例戏演出顺序，祭白虎→八仙贺寿→六国封相（俗称开台）→昆剧三出→粤调文静戏三出（剧本无

① 中国戏剧家协会广州分会：《粤剧总纲目录》（初稿油印本），1959年版，第3～4页。

② 麦啸霞：《广东戏剧史略》，第37页。

定，在当时流行的江湖十八本中选取）→成套（又称开套，属武剧，剧目无定，当时流行如《全忠孝》《有义方》《双状元》）→古尾（剧情多为插科打诨之戏剧，大致有《送灯》《卖胭脂》《嫁女》《戏叔》）。①

按这演戏顺序，本地班第一晚例戏节目共十一项。第二晚以后则减去第一至第六项，不必演封相及昆剧三出，开锣鼓便演粤调头出，三出已完则继续演开套和古尾。以往各班在乡村演戏，一般由晚间八九时开台，演至第二天早上八九时始演古尾，至巳时（九至十一时）才演完。在这系列的剧目里，除了神功戏的《跳加官》《八仙贺寿》《祭白虎》《玉皇登殿》《天姬送子》《六国封相》等常用来图吉利和驱邪外，其他的粤调文静戏等又有"出头"和"全本戏"之分。"出头，谓出人头地也。粤人于简短之戏，谓之出头。殆以戏虽简短，而为精华所聚，且以出而讹为尺欤。"② 广东所谓"出头"，是指一般的折子戏，每晚上演出的戏叫"出头"，每晚由八时起演至天亮，演出三出头、四出头、五出头不等。出头可以是独立的短剧，也可从正本戏中截取一段作为出头演出。后来，本地班观众把看一晚短剧叫作"三出头"。至于"全本戏"，即正本戏，是白天演出的日戏，也就是日场演例戏中最后的戏目"粤调"。

粤剧剧目的发展过程是从全本戏到出头，又由出头演变发展到恢复全本戏。从清末至1919年五四时代，粤戏班舞台上出头与全本戏还是地位同等；但自此以后，全本戏占了上风。以前出头由各行当的专属演员演出，即使一些非重要行当的角色，在这些短剧里戏份也不轻，故此演员在每行当角色必有自己的戏才可成名。例如，《平贵别窑》小武的"单脚车身"、花旦的"筛头"都是精彩的出头，造就了不少名伶。五四运动以后，粤剧的正本戏是全本戏的简写版，如正午十二时演至六时，晚上演出头，例由八时演至天亮，四出头、五出头不等，其特色是具有完整结构，往往演六小时。由此可见，粤戏班晚上演第一出虽是出头，而实际上是全本戏，为全本戏重新发展的开端。这时好的全本戏大部分是由出头串连而成，如《燕子楼》是由"盼盼守节"、"青衫湿"（琵琶行）、"访楼题诗"、"盼盼堕楼"、"出征"、"主要瓦约"、"凯旋"等情节串连而成的。

后来，各本地戏班以新编全本戏为号召，争奇斗异，剧目日新月异；演员注重不断提升表演艺术，涌现出不少新名伶。粤剧进入了发展的黄金时期。

① 麦啸霞：《广东戏剧史略》，广东省戏剧研究室：《粤剧研究资料选》，第30～34页。
② 徐珂：《清稗类钞》第37册《戏剧》，转引自《广东戏曲史料汇编》（第一辑），第28页。

第五章　佛山戏曲中心地位的转离

（清末至民国）

晚清以来，广东梨园风潮迭起：李文茂率领的红船弟子起义失败，导致佛山琼花会馆毁灭；本地粤戏班被禁演六七年后重新振作，八和会馆的建立使粤剧中兴；清末民初省港班形成，先后出现广州、香港两大粤剧营运中心。这些都标志着广东戏曲中心从佛山移至省港。粤剧伴随省港班的扩展，进一步传播至远方，发展成最具影响力的大型地方剧种之一。

第一节　清末广州八和会馆的建立和"粤剧中兴"①

一、粤戏解禁前后

清咸丰年间，为响应太平天国运动，李文茂带领佛山红船弟子与陈开汇合起义。起义失败后，清政府禁止本地班演戏。本地班沉寂了一段时间，期间不断努力争取演出，于同治年间得到解禁。粤戏解禁后，本地班恢复粤戏名义演出，粤剧正式复苏。

① 李文茂率领梨园弟子起义前后的本地班演出的戏一般惯称为"广腔""粤戏"（即广府人演的戏）。清同治年间本地班演戏得到解禁后，特别是广州成立了八和会馆后，广东人习惯上称之为粤剧的行会组织，其后也出现本地班演戏的繁荣，习惯称之为"粤剧中兴"。而清末民初的"志士班"习惯上称为粤剧的戏班，因此，清末后的本地班（粤班）演出的戏也称为"粤剧"。

(一) 李文茂起义与粤戏班被禁

当皮黄在广东兴盛，本地班日益增多时，在粤剧史上发生了三大事件，这些大事源于李文茂起义。清道光末年（1850）洪秀全起义于广西金田，建立太平天国。咸丰四年（1854），佛山粤戏班伶人李文茂响应太平天国运动，在佛山率领红船弟子起义。《南海县志》记述："会城罕京戏，所谓本地班者，院本以鏖战多者为最，犯上作乱，恬不为耻。李文茂者，优人也，素骁勇，善击刺，日习焉。咸丰四年，竟率其党倡乱，及败，竟无确耗，岂果学雪窦禅师耶？乃潴其馆曰梨园者，严禁本地班，不许演唱，不六七年旋复，旧弊之难革如此。"① 这里简述了这一时期广东梨园界发生的三大事，即李文茂起义、粤戏被禁、粤剧复苏。

李文茂，广东鹤山县人，清道光末年至咸丰初年粤戏凤凰仪班著名"打武家"，出生于梨园世家。李文茂"体雄力健，声若洪钟"②，继承父业，成为著名的"二花面"（武净），以演《芦花荡》中的张飞、《彦章撑渡》中的王彦章和《挡谅》中的陈友谅著称。他平时为人"轻财仗义，颇有江湖侠义，又精武技，遂为班中打武家领袖"③。他也是天地会有名的拳师。响应太平天国时，他会合佛山陈开起兵，把戏班中会武功的伶人编为三军：小武及武生编成文虎军，二花面及六分等编成猛虎军，五虎军及打武家编成飞虎军。李文茂更穿起粤班戏服中的蟒袍甲胄，亲任三军统帅。所有参加起义的伶人都穿粤班戏服，以恢复明朝衣冠。正如广东总督叶名琛所记："文茂穿班中蟒袍甲胄称三军主帅，梨园子弟俱衣冠戏服从之，济济跄跄，居然文官武将，花旦女角则戴七星额着女蟒袍为女官，盖谓反清复明，当先复明衣冠也。"④ 当戏服不足时，便一律以红巾扎头代替冠盔，因而李文茂起义军又称"红巾军"。

咸丰四年六月，李文茂率红巾军围攻广州，久而不克，率为总督叶名琛、参将卫佐邦、肇罗道沈隶辉及南海顺德团勇谢效庄等所败。⑤ 李文茂等退到珠江南岸，与清军苦战了一个时期；又退到肇庆，为清军所攻，再退入广西，曾攻梧州，破藤县，过平南，到达太平天国革命发源地浔州（即桂平）。攻下浔州后，在那里建立大成国，陈开称镇南王，后改称平浔

① 郑梦玉、梁绍献等：同治《南海县志》卷二十六《杂录下》，第442页。
② 麦啸霞：《广东戏剧史略》，第21页。
③ 麦啸霞：《广东戏剧史略》，第21页。
④ 麦啸霞：《广东戏剧史略》，第21页。
⑤ 麦啸霞：《广东戏剧史略》，第22页。

王。李文茂率水陆大军先后攻克武宣、象州、平南、贵县等县城，不久又攻下柳州，文茂便称平靖王，封官设职，有丞相、都督、将军等，声势浩大，甚至开炉铸造钱币，称"平靖胜宝"。此后又占领庆远、雒容、榴江、柳城、罗城等县。他在攻克庆远后，为祝捷盛典三日，演戏娱民酬神，命令禁止赌博和斗殴，严明纪律。所到之处，传播粤戏种子。据《罗城县志》记载："一时政治聿新，民风为之一变。"① 李文茂的部下平日从不扰民；文茂的妻子光着脚提着篮子上街买菜，老百姓叫她大嫂。可见李文茂的政治措施颇得民心。李文茂曾发出谕告（图5.1）：

> 平靖王李　谕：
> 照得王师镇柳，连克府州县城。
> 要救百姓水火，贪官财主杀清。
> 大成国威远振，大齐共享太平。
> 人人安居乐业，雄兵拱卫秀京。
> 而今又克庆府，特令唱戏酬神。
> 王恩与民同乐，街巷晚头通行。
> 睇戏不准开赌，如违罪责非轻。
> 盛典限行三日，打较滋事必惩。
>
> 　　　　　　　　大成洪德三年十月十五日②

1858年春，李文茂率军攻打桂林，受伤退回柳州。清军按察使蒋益澧统湘军大举攻之，柳州、融县诸根据地相继尽失。李文茂一再败到怀远山中，在1861年呕血而死。

李文茂既死，余众投奔陈开。陈开慷慨誓师为文茂复仇，屡与清兵鏖战。1861年，蒋益澧得广东碣石总兵李杨升率舟师助战，水陆夹击，陈开不支，败于平南县，旋失浔州。这时太平天国翼王石达开西征军到达贵县大圩，陈开欲投之，率残部突围逸出。谁料翼王闻湘军将至，急引军退入思恩境。陈开遂进退失据，于横州大滩被俘，英勇就义。两年后，起义基本上被镇压下去。

李文茂起义被镇压后，两广总督叶名琛在广东进行残暴的屠杀，株连丧命的上万，伶人被杀的很多，同时把佛山的琼花会馆毁掉，禁止本地班演出，即粤戏被禁演。佛山的老人回忆，大屠杀后若干年，在酱园工场（即今佛山酒厂所在地）搬出的骸骨，装满四十个大箩筐（周围要两人合

① 梁沛锦：《粤剧研究通论》，第154页。
② 中国近代史编写组：《近代中国史稿》，人民出版社1975年版，第136～137页。

图 5.1 李文茂在广西建立大成国后发出的谕示
资料来源：佛山市广东粤剧博物馆。

抱的箩筐）。人们把骸骨合葬于石湾附近的金龟岭。粤剧艺人一向称此墓为"铁丘坟"，借薛家将故事，以喻葬于此者尽是忠良之意。（由于各种原因，此墓现已不存。）李文茂响应太平天国革命起义，虽然也与其他农民起义一样遭到失败，但他在粤剧史上留下了光辉一页。1956 年，中国戏剧家协会广东分会成立时，田汉同志曾写下这样的贺诗：

> 百花齐放百鸟歌，岭表风光倍丽和，
> 饶有海珠供采撷，竟将红豆作干戈。
> 宋元明代源流远，东北西江传统多，
> 反清革命李文茂，千古英雄足楷模。[①]

① 郭秉箴：《粤剧的沿革和现状》，广东省戏剧研究室：《粤剧研究资料选》，第 398 页。

(二) 粤戏终得解禁

李文茂起义失败后,清廷随即下令禁止本地班演戏。艺人不能登台,不能卖艺维生,生活困难。他们中的少数能够加入属于广州梨园会馆的外江班继续演戏为生;大多生活无着,只好结队偶尔在街头巷尾演出,也被官差干涉禁止;个别艺人生活实在无法解决,被迫在戏服的衣领上,挂上"借衣乞食"的字条,四处巡行,谋求一饱。

粤戏艺人的悲惨境况幸得当时一位名叫刘华东的广东举人同情,他想出妙计帮助他们脱困。刘华东是南海人,清道光二十六年举孝廉,因冒犯权贵被革,逐以"奉革举人"标榜。[①] 刘华东知道粤戏和刚在北京正式形成不久的"京剧"同源,它们演出的剧目和唱做等表演艺术有不少类同,于是他叫粤戏班挂"京班"名衔,所演粤戏剧目称作京剧剧目。由于北京广州相距很远,当时尚未有京班到广州演出,也就真假难分。就这样,凭着刘华东的移花接木的妙计,粤戏班得以避过禁令,变相恢复演出,粤戏艺人不致沦为饿殍。

粤戏能以京戏名义变相演出,客观上也因当时在广东粤戏差不多是唯一娱乐,无论神诞、年节、喜庆日子,官民都需要演戏娱乐。另外,随着时间的消逝,太平天国事件已平定,清政府对粤戏的禁令已渐不太严格执行,有些官员即使明知所谓京班即是粤班,也睁一只眼闭一只眼,不太深究。在这段粤班被禁公开演出却又得以喘息的时期,也成就了三件事:一是粤戏艺人凭借入外江班,学取了一些外省戏剧的表演艺术,从而丰富了粤戏的表演手段;二是李文茂率领的粤班子弟兵,在转战各地时,把粤戏先后传入广西和云南,孕育和滋养了邕剧和壮剧;三是部分粤班艺人被迫赴海外,到南洋或北美等地继续以演戏谋生,促使粤戏向海外传播和发展。

太平天国运动被镇压后,人心厌乱,官府也想粉饰天下太平,平息民怨,早已放宽庆典宴会、乡社酬神的演戏娱乐,这为粤戏得到解禁营造了较好的社会气氛。同治年间,清廷终于准许粤戏班恢复演出。关于解禁过程,麦啸霞的《广东戏剧史略》有详细的描述:

> 同治七年,海内粗定;人心厌乱,官民上下竞相粉饰太平。两广总督瑞麟为母祝寿,巡抚以次诸官,除纷搜珍宝献贺外,又

① 麦啸霞:《广东戏剧史略》,第49页。

争选戏班,送府助庆。时粤班经多年培养,生气勃然,人才蔚起,冠于客班。名角如武生新华,花旦勾鼻章,小武大和,小生师爷伦,男丑鬼马三等,俱一时之彦。是时应征入府,会串堂戏,以各地戏班云集,无殊竞赛锦标,盖以满座皆是贵宾,敢不落力表演。开场"贺寿""加官"之后,继续三出头。(是时尚未有六国大封相)剧目为寒宫取笑,太白和番和苏武牧羊。太白和番为新华首本,自饰太白,师爷伦饰唐明皇,鬼马三饰高力士,诸伶声容并茂,唱造俱佳,大得贵宾赞赏,总督太夫人大悦,赏赉有加。及勾鼻章登台,饰杨贵妃,仪态万方,一座倾倒,总督太夫人注视有顷,忽然攒眉叹息,继且涕泪交流,速起归房,传命罢演,群官咸大惊愕,诸伶相顾彷徨。正扰攘揣测间,忽内谕传勾鼻章,章大骇,然自念无罪,亦不规避,既入,内复传谕各伶先退,独留章于邸中,众以吉凶难卜,咸惊疑不定,惴惴而归。翌日新华率师爷伦大和鬼马三等入府探问,章出见则已易弁而笄,变作总督府之千金小姐矣。新华等诧且骇,问其故,据谓总督有妹早丧,貌与章同,总督之母见章而忆女,乃收章为螟岭,使饰闺服为女儿以慰老怀,从此坐享富贵,不再落班演戏矣云云。闻者诧为千古奇遇。新华夙有志恢复粤班,至是乃央勾鼻章向总督请求解禁,章允之,其后瑞麟果向清廷奏准粤剧复业,章之力也。①

可见,邝新华早有愿望恢复粤戏演出,勾鼻章成了"假千金"之后,趁瑞麟有求于勾鼻章,勾鼻章又有机会接近瑞麟,请瑞麟出面奏请清廷准予恢复粤班的活动。瑞麟不像之前的总督叶名琛那样经历过与李文茂红巾军对抗,也出于安慰老娘,就默许了勾鼻章的请求,向朝廷上奏,粤戏得以解禁。

二、从琼花会馆到八和会馆

本地戏班组织的行业联盟是从佛山的琼花会馆开始的,琼花会馆于清咸丰末年被毁后,粤戏班的行会就变为吉庆公所,最后过渡至八和会馆。清末成立的八和会馆更具规模和专业化管理,在一定程度上反映粤戏的发展情况,是粤剧中兴的明证,也说明广东戏曲中心由佛山迁移至省城。随

① 麦啸霞:《广东戏剧史略》,第23~24页。

着八和会馆在海外分馆的设立，粤剧也随之进一步扩展到海外，东南亚及美加更成为粤剧的传播区。

（一）琼花会馆的毁灭和吉庆公所的建立

前述已提及李文茂起义失败后，清政府毁掉了佛山琼花会馆。行内人有说，未有"八和"先有"吉庆"，"吉庆"之前还有"琼花"。① 琼花会馆被毁后，咸丰年间，有位名叫李从善的老先生同情粤戏艺人遭禁演的处境，把自己在广州黄沙同吉大街（现大同路口）的房屋用作粤剧艺人活动之地，开设"吉庆公所"。② 同治六年（1867），以吉庆公积金及众筹之款在黄沙购置空地，当时已有独脚英、梁清吉、林三等在广州首开慎诚接戏寓，设于吉庆公所，悬"承接大小京戏"招牌，依琼花旧例接戏买卖。光绪年间，经两广总督批准，李从善卖了一间屋给米埠，另筹措了一笔款项，购置了一块空地，拨作建筑艺人会所。当时该处是沙滩地，只有一间郑家祠，后面是"修元精舍"。其后在该处建八和会馆。

吉庆公所是昔日戏班卖戏的地方，无论哪个戏班到哪里演戏，都会到吉庆公所签订演戏合同，因此该所成为以前戏班买卖交收粤戏合约的重要场所。各戏班必须在吉庆公所挂出水牌（又称货单），标明某某班有哪些演员，有哪些首本戏。凡订戏的都经过吉庆公所订立合同，写明某年某月某日演出，保证负责上演和不欠戏金。订金交到吉庆公所后要到演出后才能拆订。凡有某些村镇拖欠戏金未支清的，则在公所内挂牌写明，提醒大家不再去该处演出。总之，按照行规，吉庆公所主要是作为买戏方和戏班的中介，监督买方和戏班演戏合约的订立和执行情况。

（二）八和会馆成立和粤剧进入中兴时期

光绪八年或九年（1882或1883），粤戏艺人在吉庆公所的基础上扩建戏行会馆，即"八和会馆"正式落成，名为"八和"，乃取和翕八方之意。当时八和会馆隔着一条青云巷就是吉庆公所。随着会馆业务增多，原有空间不敷应用，需在附近另觅地建新会馆。光绪十年（1884）始，历五年时间，在邝新华、崩牙启（张启）、小生伦（杨伦）等艺人的多方努力下，至光绪十五年（1889），一座规模宏大的八和会馆屹立于黄沙河畔。

① 黄君武口述、梁元芳整理：《八和会馆馆史》，广州市政协文史资料研究委员会：《广州文史资料》第四十二辑（《粤剧春秋》），1990年，第28页。
② 李婉霞：《吉庆公所合同》，第76页。

八和会馆内组织由八个以"和"字命名的堂口（分会堂）组成，这八个分会堂及其行当分别是：

兆和堂——由演文戏为主的总生、小生、正生、公脚等组成，宅址右侧和福和堂相连，门对横巷。

庆和堂——由净行中的花面、六分等组成，宅址在总会馆后面，左与新和堂相连。

福和堂——由旦行中的花旦、武旦等组成，宅址在吉庆公所后面，中间隔了一条横巷，右侧为青云巷。

新和堂——由丑行中的男丑、女丑组成，宅址在总会馆后面，左与永和堂相连，右与庆和堂紧接。

永和堂——由生行中以演武戏为主的武生、小武组成，宅址在总会馆后面，门对青云巷。

德和堂——由五军虎等武打演员组成，内设銮舆堂专为练习武技把子之用，宅址在海傍街附近的昌善街处，后改为銮舆堂。

普和堂——由棚面音乐人员组成，宅址在总会馆附近保安里处，后改为普福堂。

慎和堂——由负责接戏等经营管理事务者组成，后改为慎诚堂。

这是按八和子弟一段口头禅排序的咏唱："八和八个和，分设八个堂（堂读仄声，下同）。首设兆和堂，统属公脚小生行；第二庆和堂，二花面六分同执掌；第三福和堂，聚集了旦行；第四新和堂，男丑和女丑同拍档；第五永和堂，小武武生聚一堂；第六德和堂，打武家人人是硬汉，因为师傅诞抬神轿，所以又称銮舆堂；第七普和堂，棚面师傅济济一堂；第八慎和堂，坐舱接戏大权掌，统理戏班嘅（的）事务，水陆交通都在行。"[1]

按麦啸霞所记，各堂内均设有宿舍以为会员寓所；又设养老院，凡会员六十岁，无倚无靠无奉养者，均得入享膳食权利。[2] 馆内还设有各种机构：①方便所，相当于现在的医疗室，聘有一个医生给艺人看病，并配备专人代购药物；②养老院，一些年过六十而没有儿女供养的会员，可以入院宿食；③一别所，是处理老艺人身后事的机构，雇有一名专职工人，负责送死者上山埋葬，平时则为这些老人洗衣、煲药；④八和小学，共有两间，教会员子弟；⑤何益公司，光绪末年，为反抗戏箱主对艺人的欺压，艺人自行投资成立的戏箱行，专门处理艺人戏箱事务；⑥粤剧养成所，学员年龄多在十五六岁以下，除一部分是粤剧艺人的子孙外，多为城镇中下

[1] 高富莱：《粤剧传承和发展的大靠山——广东八和会馆在粤剧史中的作用（二）》，《戏曲品味》2012年3月第136期，76页。

[2] 麦啸霞：《广东戏剧史略》，第25页。

层人家及农民子弟。①

八和会馆的资金来源，主要有三方面：①在全行艺人年薪收入中提取5%作为会费，辛亥革命后艺人多达2000人，会费收入颇为可观；②资方和演员订合同也要订约，其工钱2%交到八和会馆做会费，保证资方不欠工钱，演员不得逃跑或跳到别的戏班演出；③各戏班在吉庆公所订戏，订金交到吉庆公所后要到演出后才能拆订，公所通常收2%佣金，由订戏一方和戏班各付1%。

在管理方面，八和会馆实行行长制，由全体会员推选德高望重的演职员担任行长。行长在行内具有至高权威，因戏行中一切几乎由行长控制。如组织新班要经行长认可，方能"挂水牌"（即公开卖戏）；又如老倌收徒弟，也要行长同意方行，与新人签订师约更要行长作公证。

八和会馆对戏班也有规定。根据名艺人及艺术性质等又将戏班分为大型班、中型班、过山班和古琴班（又称八仙班）。② 会馆规定，要有120人以上，且有16个大戏箱才能算大型班，若是半班只有12个或8个戏箱，行会要派约20个艺人，称"会派艺人"；中型班约85人，会派艺人约12人；过山班约60人，会派艺人6至7人；古琴班，会派艺人约4人。分派到各种戏班的会派艺人，是一些戏行下层人士，没有私伙衣箱，或年迈体弱，没有戏班落订，由会馆强制派下，以保证他们有工作、有饭吃。

从八和会馆的管理体制和附设机构来看，会馆具有两大功能：一是协调演出，规范市场，同业会馆团结同业，同时规范同业的商业行为，以维护同业的利益，保护粤剧艺人的合法利益；二是帮护救济，襄助兴学，组成一个兼顾生老病死的戏班大家庭，是粤剧艺人的依靠。

广东梨园界能够成立"八和会馆"这个行会组织，说明粤剧已发展成熟繁荣，且具规模。从行会组织的机构、管理及功能等情况分析，组织专业化，分有各专项分馆，管理制度化，戏班架构庞大，演职员众多，买卖戏合约化，这都可证明粤剧进入中兴时期。为了纪念粤剧中兴，八和会馆特聘南海籍"奉革举人"刘华东，编撰纪念剧《六国封相》。③ 这部戏原是粤戏班常演的神功戏之一，经刘华东改编后，不但寓意富贵吉祥，还隐含联合大众团结精诚、打倒专制暴君之意。该剧规模宏大，过去演出达百多人，且有严谨的固定程序和所有角色行当的专长专技，被认为是对整个戏班的大检阅。会例规定，所属各班，于开台首夕必须点演《六国封相》，

① 高富莱：《粤剧传承和发展的大靠山——广东八和会馆在粤剧史中的作用（二）》，第77页。
② 黄君武口述、梁元芳整理：《八和会馆馆史》，第34页。
③ 麦啸霞：《广东戏剧史略》，第25页。

此例奉行历久。

俞洵庆在《荷廊笔记》中记载了当时粤剧戏班演出的盛况:"伶人之有姿首声技者,每年工值多至数千金。各班之高下,一年一定,即以诸伶工值多寡,分其甲乙。班之著名者,东迁西陌,应接不暇,伶人终岁居巨舸中,以赴各乡之招,不得休息。惟三伏盛暑,始一停弦管,谓之散班。"① 从这段描述可看出粤剧戏班演出频繁、名伶薪金昂贵、终年忙于演戏的繁荣景象,粤剧也从复业逐渐走进中兴的时代。

随着粤剧中兴,继而向各地发展,广东八和会馆也成立了不少分会,遍布世界各地。新加坡八和会馆前身为"梨园堂",清咸丰七年(1857)创建,光绪十六年(1890)始更名为南洋八和会馆,馆址历数度迁徙,现设于恭锡街 20 号,经数代同仁不畏艰辛、苦力耕耘,使粤剧的种子在新加坡开花结果。早在清代粤剧已在香港演出。长期以来,省、港、澳、禅等地的粤剧艺人有着密切的交往,广东八和粤剧协进会在香港设有分会。1953 年,香港八和会馆正式成立,统理粤剧整体事务。清末民初,粤伶组班前往美国演出大受欢迎,粤剧也远赴重洋,在美国占有一席之地,旧金山八和会馆随之建立。至今,八和会馆在世界 18 个国家和地区设有分会,都视广东八和会馆为母会。

第二节 省港班的形成和发展

一、公司经营戏班与省港班的出现

清末民初,广东的粤戏市场进一步繁荣发展,粤戏班演出中心由佛山等乡镇移至省港等大城市,出现了一种以在省港澳流动演戏为主的新型粤戏班、本地班,俗称"省港班"。省港班多由民族资本投资组成,即组建公司戏班,实行公司制的管理模式。而由公司经管的戏班对粤剧发展产生了重要影响。

(一) 有利于公司经营粤戏班的社会背景

粤戏开禁以后,可谓扶摇直上,演出的地域一天天扩大,戏班数量和

① 俞洵庆:《荷廊笔记》,转引自《广东戏曲史料汇编》(第一辑),第 19 页。

演出剧目都快速增加。邝新华等发动粤班艺人筹建"八和会馆",大家同心同德,协力在全省掀起一番本地班演戏的高潮。

广东的民族资本主义在清末已走在全国的前列,广州作为全国唯一对外通商口岸也吸引大量国内外商人汇聚。在广州有著名的"十三行",是各金融资本的聚集地,行商都积累了雄厚资本,而广州等沿海城市商人得到的平均利润非常高。[①] 广州及附近地区的商人在此时有不少变成富商巨贾,投资各行各业活动十分活跃;拥有中小资本的商人也欲在各种兴盛的行业中分一杯羹。

粤戏在同治年间得到解禁,本地班演出再没有官府的阻扰,更出现珠江三角洲各地争演粤戏的现象。毫无疑问,看大戏(粤戏)已成为此时民众最爱的享受,甚至成为城市居民和乡邑村民唯一的娱乐。一些富商看到粤戏市场大有可为,投资本地班肯定能获得很好的利润,于是就有海味行老板、煤油公司买办、地主及华侨资本家等出资成立公司,经营戏班[②]。这也促使粤戏班数量日益增加,粤戏进一步繁盛发展。

(二) 公司操控粤戏班的概况

从清光绪末年开始出现了经营粤戏班业务的资本商业组织,称为"公司"。粤戏班的经营在光绪末年前是由吉庆公所负责统管的。光绪末年,由于戏班开始繁多,业务兴盛,一些商人直接投资戏班,成为班主或老板,他们直接与顾客接洽业务。粤戏班开始按照商业化的模式运作,从多种途径增加知名度以争取更多演戏机会,并纵横省港澳等主要大城市,演变为"省港班"。这些公司直接负责至少一个戏班的宣传和洽谈演戏等业务,一些大公司还拥有几个著名戏班。其中部分公司管理的戏班及其一些名班角色构成情况如下:[③]

(1) 宝昌公司:拥有周丰年、国中兴、华人天乐、人寿年等班。其中,人寿年班的演出阵容有武生靓荣,小武靓新华,花旦千里驹、嫦娥英、小绛仙,小生白驹荣,男丑新少帆、薛觉先。

(2) 怡和公司:拥有乐同春、新中华等班。其中,新中华班的演出阵容有武生靓显,小武大眼顺,花旦肖丽章、罗觉非,小生白玉堂,男丑黄种美、神经六。

(3) 华昌公司:拥有梨园乐、大中华等班。其中,大中华班的演出阵

① 郝延平:《中国近代商业革命》,上海人民出版社1991年版,第89页。
② 赖伯疆、黄镜明:《粤剧史》,第299页。
③ 李婉霞:《公司辖下的粤戏班》,《戏曲品味》2011年3月第124期,第70~71页。

容有武生靓东全，小武靓仙，文武生靓少华、花旦新苏仔、胡小宝，小生少林，男丑巢非非，顽笑旦子喉七。

（4）耀兴公司：拥有乐中华等班。其中，乐中华班的演出阵容有武生新外江来，文武生靓昭仔，小武靓润苏、靓升仔，花旦小晴雯、月桂华，小生靓奇，男丑新马鬼元、靓蛇仔。

（5）兴和公司：拥有乐天秋等班。其中，乐天秋班的演出阵容有武生声架桐，小武周少保，花旦苏小小、刘少英，小生风情锦，男丑貔貅苏。

（6）宝兴公司：拥有寰球乐、共和乐等班。其中，寰球乐班的演出阵容有武生曾三多，小武周瑜良，古装艳旦新丁香耀，花旦小丁香，小生靓少凤，男丑樊岳云、朱宝泉；共和乐班的演出阵容有武生梁少平、陈爱剑，小武林卓芳、林自强，花旦西丽霞、黎凌仙，小生宋竹卿、张克克，男女丑颜雪卿、蔡炜廷、鬼马好、婆姆扁。

（7）宏顺公司：拥有祝华年、祝康年、祝尧年、周康年等班。其中，祝华年班的演出阵容有武生新珠，小武靓雪秋、靓大卓，花旦小红、苏州耀，小生少华，男丑蛇仔利；周康年班的演出阵容有武生新外江玲，小武鲍金福、陈玉麟，花旦五星灯，小生正新北，男丑生鬼容，顽笑旦自由钟。

（8）太安公司：拥有颂太平、咏太平、祝太平等班。其中，颂太平班的演出阵容有武生靓新标，小武铁牛，花旦小莺莺、靓广仔，小生靓全，男丑骆锡源；咏太平班的演出阵容有武生少白菜，小武福成，花旦瑶仙女、京可信，小生亚福，男丑新水蛇容。

（9）宜安公司：拥有大荣华、乐荣华等班。其中，大荣华班的演出阵容有武生赛子龙，小武新周瑜林，花旦肖丽康，小武张文侠，男丑千岁鹤；乐荣华班的演出阵容有武生新靓显，小武靓少英，花旦余秋耀、苏小玲，小生新细伦，男丑新蛇仔秋。

（10）联和公司：拥有大环球、大舞台等班。其中，大环球班的演出阵容有武生镜华，小武新少华，花旦新苏苏、龙涎香，小生太子卓，丑生陈醒汉，男丑何少棠、林叔香；大舞台班的演出阵容有武生声架罗，小武小罗成，花旦杨洲安，小生郑锦涛，男丑文明作、生蛇仔。

（11）一乐公司：拥有正一乐等班。其中，正一乐班的演出阵容有武生靓芬，小武周瑜荣，花旦冯敬文、解语花，小生亚沾，男丑蛇公礼。

（12）怡顺公司：拥有乐同春、永同春、宝同春等班。其中，乐同春班的演出阵容有武生东坡安、曾三多，丑生豆皮庆等。

（13）兴利公司：拥有乐千秋、永千秋、祝千秋等班。其中，乐千秋班的演出阵容有武生单雄飞，小武靓三凤，花旦杨洲安，小生风情锦，男

丑刘海仙。

（14）汉昌公司：拥有汉天乐、汉维新等班。其中，汉天乐班的演出阵容有小生白驹荣，武生靓荣等。

（15）海珠公司：拥有觉先声、锦添花、胜利等班。其中，觉先声剧团的演出阵容有小武及丑生薛觉先，丑生半日安，花旦上海妹，文武生罗品超等。

上述这些公司拥有一至几个戏班，由一个老板投资或两个老板共同投资组建。拥有几个著名戏班的宝昌公司的老板是何萼楼；宏顺公司的老板是邓瓜两兄弟；怡顺公司的老板先是矮仔森，后是由海味行大老板何寿南及其妻大姑继任；太安公司是由煤油公司的买办源杏翘投资；兴利公司的老板是南海县一个姓王的地主；汉昌公司的老板是一个华侨投资商；宝兴公司的投资人是何浩泉，他曾在民国元年首办男女班共和乐。正因有这些商人投资粤剧，使20世纪一二十年代的省港澳出现阵容鼎盛的粤戏班群体。

（三）公司经营粤戏班的策略和管治方式

1. 主动联系演戏

这些公司组建戏班后，为旗下的戏班联系演戏业务的方式便是他们积极主动出击，联系所有主会（各地负责邀请戏班演戏业务的人）；接到上演合约之后，纵观全年上演的"台期"（演出期）和地点，如发现某些地区没有订戏班前往演出，就立刻派出卖戏人员前往这些地方，上门卖戏。[①] 原来吉庆公所的做法是把要演戏的戏班挂上水牌（广告牌），由各地主会前来吉庆公所，在水牌上挑选自己喜爱的戏班，订立演戏合约。公司戏班却改变了这做法，把候客上门买戏变为主动上门卖戏。这种由被动变成主动的联系演戏方式肯定有效地为戏班争取到更多演戏机会，盈利也相应上升。

2. 经营戏院

清末民初，广州、香港和澳门等地开始营建多间戏院，以容纳更多粤戏观众。经营戏班的公司往往接手各地戏院，经营设施好、较大型的戏院是他们追求的目标；他们甚至投资兴建戏院，派亲信或代理人主事戏院。清末，何萼楼组建了申记公司，租用香港高升戏院，全权安排名戏班在戏院表演。何萼楼还组建宝昌公司，其兼营的戏院也有广州的乐善、海珠、

[①] 赖伯疆、黄镜明：《粤剧史》，第300页。

河南、东关等四大戏院,还有澳门的清平戏院。① 著名戏行公司太安公司经营的戏院有九龙的普庆戏院和香港太平戏院,宏顺公司其后也主持广州乐善戏院和香港九如坊戏院。② 戏行公司经营戏院,可直接安排自己的戏班在戏院表演,省却了较麻烦的申请租用戏院演戏的手续,同时也为戏行公司与其他公司协商安排相关戏班前来戏院演戏创造有利条件。

3. 商业化宣传

清末,公司戏班开启了使用宣传单做广告,向观众宣传戏班演戏的模式。迄今为止,发现最早的粤戏班表演宣传单是清光绪二十九年(1903)和三十一年(1905)的"戏园戏桥"。"戏桥"是戏班演出大戏(粤剧)时,向观众简明介绍是次演出粤剧的剧情和演员饰演的角色等相关信息,在开演前发给观众的单张,含有戏班与观众间交流之意。"戏园"则是当时戏院的通用名称。戏桥(即宣传单)上通常印有戏院名、戏班名、剧名、主要的名伶角色,除文字内容外还有"广告图",可见戏桥的出现反映了公司戏班的商业意识。有些公司在一张戏桥上列出数个名班,按生、旦、丑等行当详细列出各班主要演员阵容,以显示公司强大的演出实力。还有些公司如太安公司为旗下戏班赴各地演戏印行宣传品横头单(也是早期一种形式较简单的戏桥),列明演出时用电机画景,以显示表演的先进技术来吸引观众③;公司也陆续为旗下戏班出版特刊和在报纸上刊登广告④。戏班公司经常全盘筹划旗下戏班的宣传策略,发动一系列的宣传攻势,以争夺演戏市场。

(四)公司经营粤戏班的利弊

1. 获利方面

大型公司拥有雄厚资金,可以用高薪罗致演技出色的演员,聘请各行当角色最适合的演员,合理配置戏班各职位,组建出来的戏班往往较有优势,容易出品名剧名戏,献演给观众。故此,一些名演员都乐意到有实力的公司戏班,公司也会因应演员擅长哪一行当的演技配置和组建戏班,这

① 白驹荣口述:《艺海沉浮》,中国戏剧家协会广东分会:《粤剧艺术大师白驹荣》,1990年版,第15页。
② 梁沛锦:《粤剧研究通论》,第255页。
③ 邱松鹤、区文凤:《三栋屋博物馆粤剧藏品》,香港区域市政局1992年版,第149页。
④ 关瑾华:《源氏粤剧经营文件钩沉》,《省港澳大众文化与都市变迁学术研讨会论文集》,2012年9月,第180页。

样强强联合,组建强大的演出阵容,其影响力自然大大增加。这样,公司戏班、演员和观众三方都获利:从公司戏班角度来说,能聘请名伶,易出品名剧,演出吸引的观众更多,戏班获利也丰厚,公司戏班的名气亦得到显扬;从演员角度来说,能尽情发挥演技的精彩表演不但使自己名气增加,也带来薪酬上升;从观众角度来说,最赏心的是能看到名伶名剧的表演。

公司经营表演场所,参与兴建或接管戏院,方便安排旗下戏班的演出台期。大戏行公司宝昌公司、太安公司、宏顺公司等都分别兴建和接管有广州、香港和澳门的戏院,首先是安排属下戏班在公司掌控的戏院表演,然后才在演戏空档期向其他公司戏班出租①,这可充分利用占有演出场所的优势,优先安排旗下戏班表演,增加其演出机会。大戏行公司采用一体化经营,即把演员、戏班、剧场全面掌控,在资金、戏班和演出各个环节上紧凑相连,操作顺利自如,具有强劲的影响力。其结果是大戏行公司的戏班在人口较多的市镇粤剧市场称雄,竞争力较弱的小型戏班就游走四乡巡演。

2. 弊端方面

公司对戏班演职员的管理模式是班主派司理管辖某个戏班,通过与演职员签订聘用合约,规定演职员服务戏班的各种演出职责。司理为帮助班主节约成本,常常对艺人进行压制薪酬,通过骗取艺人的"班领"和"师约",把艺人变成长期受其支配的"奴役"。"班领"是指艺人收到班主聘请的定金,与班主签订收执的文据。艺人若由于赌博输钱或购置演戏用品欠下债务,便以这些物件作押,为班主演出若干年。②"师约"则是指新入行的艺人要拜师学艺,签订协约,决定需免薪服务戏班的名伶师傅若干年。名艺人金山炳因欠班主"班领"太多,在邓瓜的宏顺公司演了19年,眼看其他名气与自己相仿的艺人年薪提高到万元以上,他自己仍不得不按所欠的旧"班领"以年薪三千元的低价为宏顺公司卖命。③ 对于新扎起的艺人,戏班的司理往往利用新艺人重视私伙戏服戏箱装备,都尽量借钱给新艺人,透过签订债务借据,班主便能压制艺人薪金。总之,这种"剥削"和"被剥削"的矛盾使班主与演职员处于长期的对峙中。

民国初期,港澳及珠江三角洲的粤剧市场发展成熟,戏行公司间的竞争越来越激烈。戏班公司施行的行政管理与专业演出全然分割的管理模式显露出弊端。一些公司戏班一方面不惜以"重金礼聘"为号召,有意抬高

① 关瑾华:《源氏粤剧经营文件钩沉》,第179页。
② 刘国庆:《戏班和戏院》,第343页。
③ 刘国庆:《戏班和戏院》,第345页。

一些较受欢迎的大老倌的薪酬，以争取观众；另一方面则为节省开支，大刀阔斧地砍掉不起眼、不时尚的行当角色，宝兴公司的何浩泉组织寰球乐班时，就率先取消了大花面、二花面、公脚等行当。① 同时，由于班主多是兼营其他行业或从其他行业转行过来，他们在戏班演出的改良上碌碌无为，而演职员的收入与戏班演戏的收入无关，长此下去，对于粤剧的发展极为不利。当戏班公司的管理漏洞逐渐扩大，银业界势力也渗入戏班，戏班甚至需由银铺派出一至二人到戏班任出纳，篡夺营业权，透过戏班借入银铺现款，银业界提高月息（10%～15%），剥刮戏班收入。② 显然，戏班开支的成本越来越大，不少戏班公司感觉难以支撑。

（五）公司退出经营粤戏班

1. 20年代中后期至30年代初粤戏班的经营困境

从20世纪20年代中后期起，粤戏班处境困难，成本上升，威胁戏班的存在和艺人的饭碗。正如1934年6月3日《越华报》所描述，"近十年来，吾粤戏班业之衰落，已达极点，闻本届各班完全崩溃，且多已提前散班……现伶人失业者居其97%以上，一般失业伶人已改业。"③ 粤戏班经营上的困境主要体现在两个方面：一方面，粤戏班经营费用高。成本大幅上升的主要原因是大老倌的年薪甚高，如1932年，薛觉先加插于月团圆班演出，年薪6万元，廖侠怀、肖丽章年薪是4万元，李翠芳、新马师曾各1.8万元，曾三多年薪1.4万元……④另一原因是戏班表演一出粤剧，一般需要3小时以上，戏院的商业经营者是依使用时间来收费的，租用时间越长，戏班支付也越高。比较仅不到2小时的电影播映时间，戏班租用戏院的成本较高，在竞争中处于劣势。

另一方面，粤戏班的演出场地相对减少。民国中期起，珠江三角洲各地的戏班不是遇上政局动荡或自然灾害而减少被邀演戏，就是戏班所持的营业地点因经费重而减去七八成。20年代末，各间戏院开始添加设备，播映电影，且随着越来越多人看电影，以营利为目的的戏院增加放映电影时段，这样便使戏班租用演出粤剧的时段相对减少。电影业不但夺去了部分戏班的演出场地，也抢走了不少观众。此时不少粤戏班的成本费用高于收

① 刘国庆：《戏班和戏院》，第348页。
② 刘国庆：《戏班和戏院》，第351～352页。
③ 张方卫：《三十年代广州粤剧盛衰记》，广州市政协文史资料研究委员会：《粤剧春秋》（《广州文史资料》第四十二辑），第77页。
④ 张方卫：《三十年代广州粤剧盛衰记》，第86页。

入，亏本经营在所难免了。

2. 难以抵挡电影的魅力和竞争力

20世纪20年代中后期以来，中国电影业在广东、上海等地蓬勃发展，一日千里，国产片已有声有色，兼娱视听。电影以其改良的拍摄和放映技术、生动的影画，给人新奇的视听感觉。电影片形式多种多样，有记录片、动画片、故事片，取材范围广泛，社会人士都认为电影能灌输知识，开拓视野。这些好处确实吸引了不少观众。当时只要戏院放映一部影片，人们就争相前往观看。以时间金钱来计算，放映电影比表演舞台粤剧更经济，因此电影业给粤剧带来最强的冲击，也是戏班最大的竞争威胁。

电影的影响风头强劲，就连粤戏班的艺人也跃跃欲试。早在1924年，薛觉先因在人寿年班薪水低，离开广州赴上海，与唐雪卿组成"非非影片公司"，合拍《浪蝶》一片①，这是粤剧艺人与电影初结的一份情缘。马师曾也在1931年远赴美国，次年就与人合伙投资组成"明星电影公司"，想把自己演过的粤剧搬上银幕，但因合作不欢而关闭公司。② 从1933年起，薛觉先、马师曾等纷纷把舞台粤剧搬上银幕，薛觉先的《白金龙》和《毒玫瑰》、马师曾的《野花香》及白驹荣的《泣荆花》都是粤剧艺人将粤剧由舞台向银幕发展的成功例子。可见，粤戏班擅演的舞台粤剧难以抗衡电影的广泛传播，在电影业的冲击导致粤剧被看衰的形势下，不少公司戏班的班主不愿继续经营粤戏班，放弃粤戏班成为他们的最终选择。

3. 公司退出经营和粤戏班的改革

粤戏班以公司形式经营的情况一直持续至20世纪30年代初。粤戏行公司为时最长的是宝昌公司和宏顺公司两家，从清末至30年代初才解散。30年代初，各种娱乐特别是电影等对粤剧造成很大打击，粤剧出现了严重的危机，商家纷纷结束对粤戏班的投资。1932年8月11日出版的《伶星》第四十一期的一篇题为《蠡测今后各班之盈亏》的文章说："从前粤班组织，完全为班主（老板）一人搞起，盈利亏本，悉为班主一人之事，与班中等兄弟无涉也。近来班业难捞，营班业者个个都蚀到怕，故仍肯拿偌大资本出而搞班者，已寥寥无几矣……"③ 文中既指出此时粤戏班经营困难的根源，又说明公司戏班的班主不愿再出资经营戏班的现实。

在公司离开戏班，缺乏资金的情况下，戏班成员只好自己集资组建戏

① 沈纪：《一代艺人薛觉先》（连载五），（香港）《新晚报》1956年11月23日。
② 余伯乐：《马师曾的戏剧生涯》（连载九十五），（香港）《新晚报》1956年5月29日。
③ 李婉霞：《公司辖下的粤戏班》，第71页。

班，称为"兄弟班"。换言之，这种"兄弟班"就是戏班中的大老倌自己做班主，使戏班演职员的表演与演戏收入直接挂钩。为了降低经营成本，一些戏班还取消"公司"制，到1933年夏新班组织前夕，各组班者大多主张不设公司而只设代表一人。同时，为进一步减少演职员，使成本下降，戏班把原需配置的行当脚色大幅减少。30年代初，粤戏班的行当体制由十大行当脚色变为"六柱制"，"柱"是指戏班的台柱、主要演员，"六柱"是武生、文武生、小生、正印花旦、二帮花旦、丑生。[①] 行当体制的变化令之前各戏班需要的演员60人以上，减少至30多人。裁员节支便是粤戏班改革的重要措施，可为组成的"兄弟班"铺垫改革之路。30年代，粤戏班摒弃"公司制"，改为"兄弟班"后扭转了局面，而其后的"薛马争雄"使粤剧在省港澳辉煌发展。

粤戏班在清末演出解禁后能够给人焕然一新的面貌，就是因为大量民间资本进入粤剧行业。广东的民族资本主义快速发展，为民间资本家投资粤戏班提供了必要的前提和基础。公司经营和管理的粤戏班采用了更具商业竞争力的模式运作，这不但使粤戏班达至前所未有的繁荣，也使粤剧在珠江三角洲和港澳各地进一步盛行。民国初年经历了商业竞争的洗礼，粤戏班为粤剧的成熟发展刻上了商业化的烙印，形成了粤剧的显要特性。粤剧在此期间及其后进行的题材、唱腔、编剧、服饰装扮等方面的变动和改革都离不开这个轴心。

二、省港班称霸下佛山的演戏情况

省港班的形成和发展与社会变迁息息相关。在清光绪末年至民国这段时期里，广东的政治、经济、社会急剧震荡，直接影响了省港班演戏的发展和风格，突显了粤剧多变善变的特征。擅于适应社会变化的省港班称霸珠江三角洲的戏曲市场；佛山失去广东戏曲中心地位后，佛山戏班承受了巨大冲击，更被省港班所挤压。

（一）省港班发展与珠江三角洲社会变迁

从光绪末至民国初期，中国社会经历了"戊戌变法"和八国联军入侵后被列强瓜分，广东省内反政府事件频频发生，孙中山领导的民主革命运动极其壮烈，这个时期也是省港班形成和发展时期。广东不少知识分子鼓

[①] 中国戏曲志编辑委员会：《中国戏曲志·广东卷》，第297页。

吹革命的同时，也投入话剧式粤剧演出，推动了粤剧在反清方面的宣传，使粤剧戏班兴起改良运动。在民主革命时期里，广东艺人又开始参加政治活动。当时出现了"志士班"，配合革命宣传。其中有南海籍的黄鲁逸等创办的"优天影"，佛山籍陈铁儿与友人陈少白等共同创办的"振天声"等粤剧戏班。而黄鲁逸对粤剧的改进，更尽了最大的力量，他提倡白话（粤语）唱曲，以平喉演唱，可以说"优天影"是第一个改用平喉唱粤剧的班子。① 早期的省港班"人寿年"班的台柱蛇王苏、豆皮梅、新白菜等也是相继响应革命活动，"就中最有力者为'人寿年班'主角梁垣三（蛇王苏）、豆皮梅、新白菜等所演《岳飞报国仇》一剧"②。

　　由民族资本家投资组建的省港班是从光绪末年开始形成，省港班的商业运作也决定了其最重视的是大众的认知和共鸣。清末，资本主义思想和新文化运动使珠江三角洲社会的思想文化发展变化，西方的文化艺术为大众认识和接受，省港班也需要改变古朴的粤剧艺术风格，演出要变为具有时代特性，方能引起大众的共鸣。省港班除了在唱法上仿效"志士班"平喉粤语唱法外，在内容形式上也显得反映社会动向，前述人寿年班当年演出《岳飞报国仇》时，"梁垣三饰宋徽宗后，豆皮梅饰李若水，新白菜饰岳飞，均能表扬忠义，唤起一般遗民之民族观念，其收效之速，较新剧团之宣传，有过之无不及。中国日报赏赠梁垣三等以'石破天惊'横帏，用旌其功，洵非虚誉"③。这就拉开省港班在剧目题材和编剧方法的创新、广泛、多样化的序幕了。在题材上，以反映近现代市民生活和思想感情的写实性题材为多，甚至编出外国题材的剧目，前者如小生聪和千里驹领衔的国中兴班《拉车被辱》、白驹荣和千里驹领衔的周丰年班《声声泪》④，后者如《白金龙》《贼王子》等。新编剧目学习话剧分场分幕，把一出戏从传统的冗长繁琐的太多场次改成集中在几幕或十场中表现，戏剧语言也接受"志士班"通俗化、大众化的理念，真实地抒发感情，表达思想。

　　省港班出于自身经济利益要求，在布景和服装方面也趋于时尚。清光绪末年，小生聪和其妻晴雯金合演《水浸金山》于澳门清平戏院，开始以真水配景，轰动舞台。其后蛇王苏在周丰年班排演《血战榴花塔》于香港普庆戏院，以小型火车登台，一时传为佳话。⑤ 粤戏班戏服初期与秦皖京班无异，后来尚顾绣，金碧辉煌；自欧美胶片输入，光耀如镜，省港班也

① 梁沛锦：《粤剧研究通论》，第172、174页。
② 冯自由：《广东戏剧家与革命运动》，转引自《广东戏曲史料汇编》（第二辑），第7页。
③ 冯自由：《广东戏剧家与革命运动》，转引自《广东戏曲史料汇编》（第二辑），第7页。
④ 白驹荣口述：《艺海沉浮》，第29页。
⑤ 麦啸霞：《广东戏剧史略》，第47页。

开始采用胶片戏服,群芳艳影班的李雪芳还使用灯泡服饰,"民国初年,余观李之《黛玉葬花》,甫坐椅上,数十电泡,立时射出光芒"①,这便是粤剧戏服开创帽冠放出电光的最早例子。省港班也利用清装便服,开始使用平民时装,使陈旧的舞台有一种新的面目。发展至抗战时期,粤剧名伶关德兴演出时,"完全用话剧装置,台上没有戏箱,音乐放在台下,这些装置布景道具,又与普通的粤剧有很大的距离。大概粤剧因为时间与空间,都受革命影响,又受西洋文明的影响,故一切都是在求变,求进化,求现代化,而不为原有的范畴所拘束。"② 可见,这一切使省港班演出的粤剧在清末民国政局更革和新文化运动中是有所表现的,它本身也随之引起巨大的变化,包括剧本、音乐、语言、布景、服装乃至舞台组织和效果等都呈现出新面貌。

(二) 省港班发展给佛山粤戏班的冲击

佛山琼花会馆被毁后,吉庆公所在省城广州设立,成为整个珠江三角洲粤戏班尤其是省港班买卖戏的主要交易场所。随着省港班兴旺发展,八和会馆的吉庆公所成为粤剧的营运中心。清末民初,省港班都是通过签订吉庆公所合同来确定演戏日期和演出地方。从存留下来的吉庆公所合同来看,省港班的早期发展阶段仍活跃于珠江三角洲乡镇演出。香港文化博物馆和日本东京大学东洋文化研究所收藏了源杏翘经营的太安公司在粤港经营粤剧的契约、钱银往来、人员流动等方面的文件,内容涵盖1910—1940年代省港粤剧班演戏的方方面面。34份订戏合同中,所订戏班有颂太平、咏太平、祝太平、一统天下、新纪元、永寿年六家,订戏主会遍布南海、顺德、番禺、东莞等地城乡,订戏缘由多为各类神诞,如"三界春秋""大后元君春秋""上帝千秋""北帝春秋""龙母千秋"等。③ 这部分合同所列的戏种为"京戏",其中民国三年颂太平班赴顺德演戏的吉庆公所合同和民国十一年咏太平班赴顺德为"上帝千秋"神诞演戏的吉庆公司合同,④ 说明仍沿袭粤戏被禁时挂用京戏名义演出的习惯。由此可见,清末民初佛山有不少省港班来演戏,这段时期仍保留了很多粤戏传统形式。

随着省港班的发展,对演戏的环境也有新要求。省港班的班主首先看中人口多的市镇,民国以来,省港澳三地经济发展蓬勃,故此,省港班也

① 徐慕云:《粤剧》,转引自《广东戏曲史料汇编》(第二辑),第157~158页。
② 梁沛锦:《粤剧研究通论》,第173页。
③ 关瑾华:《源氏粤剧经营文件钩沉》,第176~177页。
④ 关瑾华:《源氏粤剧经营文件钩沉》,第181页。

喜欢在这三地演戏。其次，这时城镇粤剧观众已喜爱新编剧、新舞台布景、新颖戏服等富有时代感的粤剧艺术，省港班要发展这些求新的粤剧表演形式才能满足观众口味，赢得市场。然而，这些粤剧表演新形式也需要有较好的演出条件，新型的戏院便是省港班演出的理想场地。不少省港班的班主也经营戏院，掌控戏院，以便为自己经营的戏班优先安排台期。戏行公司中属较小规模的兴利公司，曾因老板辛耀文投得海珠戏院，其所组的"乐秋千""祝秋千""永秋千"等名班才能在广州演出。[①] 但很快地，遇到大戏行公司宝昌公司在河南戏院常演所组的戏班（如"人寿年""周丰年"等）与之对抗，并占用海珠戏院，使兴利公司的戏班不得再在海珠戏院演出，只能落乡演戏了。佛山人口相对没有广州密集，且兴建戏院比广州迟，戏院数量少，规模也较省港两地为小，20世纪20年代在佛山演戏的粤剧班多是在广州、香港难找到台期的省港班。

民国时期，广东城乡政治腐败，盗贼蜂起，社会不安，很多艺人跟随戏班下乡演出常遭抢劫勒索，艺人人身安全没有保障。粤剧名伶任剑辉早年跟随戏班来佛山演戏，就曾在南海狮山碰到过"枪林弹雨下演戏"的境遇，因此很多艺人不敢下乡演出。任剑辉早年还未成名，所跟随的戏班也不算有名气。若是省港名班的艺人，一般要求班主只同意演出地点以广州、香港为主；如果要下乡演出，就要派出武装人员保护。如宏顺公司聘请著名艺人外江玲、朱次伯、周少保、靓雪秋、肖丽湘、小生权、豆皮元等人组成祝康年班时，艺人们就提出这样的要求。[②] 20世纪二三十年代前后，时局已发展到有武装人员保护也不能保障人身安全，有名气的艺人和戏班干脆拒绝下乡演戏，只在广州、香港、澳门三大城市演出。当然，佛山各地乡村所处位置不同，吸引省港班来演戏的档次也不同。有些地方还由警察局发出演戏执照，"执照"是戏班在主会所在县所缴纳的警费收据。[③] 如有两份演出执照，一份是民国六年咏太平班的，另一份是民国七年咏太平班的，由"南海县兼警察长"发出。这间接反映南海由警察当局保护来演戏的省港班，警察长收取治安费，确保戏班演戏顺利。

面对演戏舞台条件、人口密度等客观环境都不如广州、香港，以及清末民初时省港班称雄珠江三角洲粤剧市场的情形，佛山本地班的演出很受影响。审视那时在佛山演出的粤剧戏班，能看出佛山本地戏班受到的冲击。现列举民国时在佛山演出的部分粤剧戏班的情况（表5.1）。

① 铁布衣：《广州黄沙八和会馆》（连载六），香港不详名报纸"省港澳风水猎奇"专栏。
② 赖伯疆、黄镜明：《粤剧史》，第33页。
③ 关瑾华：《源氏粤剧经营文件钩沉》，第177页。

表 5.1　民国时在佛山演出的部分粤剧戏班情况

年代	戏班或剧团	演出地点	主要演员	演出情况	参考文献
1914 年	颂太平班（省港班）	顺德龙山官田乡	靓新标、小莺莺、铁牛	挂用京戏三部，庆贺"洪圣千秋"	民国三年10月11日《吉庆公所合同》，存于香港文化博物馆
1917 年	咏太平班（省港班）	南海堤田乡	少白菜、福成、瑶仙女	挂用京戏三部，庆贺"天后千秋"	民国六年9月23日《吉庆公所合同》，香港梁沛锦教授收藏
1922 年	咏太平班（省港班）	顺德大塱乡	京可信、亚福、新水蛇容、	挂用京戏三部，庆贺"上帝千秋"	民国十一年5月28日《吉庆公所合同》，存于香港文化博物馆
1923 年	咏太平班（省港班）	顺德昌教	少白菜、福成、瑶仙女	未详	民国十二年5月16日咏太平班给昌教的演戏账单，存于香港三栋屋博物馆
1925 年以后	大康年剧团（佛山戏班）	佛山	未详	未详	《佛山粤剧史展》
1925 年以后	禅宫剧团（佛山戏班）	佛山	未详	未详	《佛山粤剧史展》
1928 年	新纪元班（省港班）	南海冲霞村	赛子龙、陈铁英、小莺莺	庆贺"太尉千秋"，演出粤剧三本	民国十七年8月13日《吉庆公所合同》，存于香港文化博物馆

续表 5.1

年代	戏班或剧团	演出地点	主要演员	演出情况	参考文献
20 年代初	未详名全女班	佛山万寿宫、清平戏院	任剑辉、李若兰	大排场十八本	《任剑辉自述》,《文汇报》1956年8月2日
1932 年	真相剧社（广州戏班）	佛山	何少雄、陈非非、伊秋水	粤剧《庄子试妻》和白话剧《烂赌二气县官》《亚懒卖猪》	《佛山粤剧史展》
1934 年	未详名省港班	佛山清平戏院	余秋耀	《刘金定斩四门》《杨八妹取金刀》	《余秋耀客串佛山秋色》,《戏曲品味》2013年11月
1938 年	天上天戏班（广州戏班）	佛山	伦有为、骚韵兰、嫦娥英、谭炳庸	《凤娇投水》《荷池影美》《可怜女》《三气周瑜》《大闹黄花山》《薛刚打烂太庙》	《佛山粤剧史展》
1939 年	升平剧团（佛山戏班）	佛山	欧慕芬、彭凤鸣、王千秋、倩小云、名驹扬、岑倩筠	《钟无艳》《济颠》《孟丽君》《西河会》《暴雨折寒梨》《三春审父》《黄飞虎反五关》《木兰从军》	
20 年代	未详名全女班	佛山清平戏院	陈皮梅、关影伶	传统排场戏	《祖庙万福台及其戏曲史评析》,《大众文艺》2012年第23期
20 年代	未详名全女班	佛山万寿茶室	女马师曾、蝴蝶女	传统排场戏	

表 5.1 反映了民国时期佛山演出戏班的特点：

其一，民国前期，多由公司经营的著名省港班演戏，且以南海、顺德的乡村庆贺神诞演出为多。以 1928 年为界，之前的省港班有太安公司经营的"颂太平""咏太平""新纪元"等名班在南海、顺德演贺诞戏，表中列举的吉庆公所合同已清晰阐明，而且这些演粤剧的戏班仍挂用"京戏"之名。另外，香港的梁沛锦教授还藏有南海银杏市银封、顺德大鳌乡银封、咏太平班给顺德金斗乡演戏账单和咏太平班给顺德昌教的演戏账单等①，进一步印证了这一点。

其二，20 世纪 30 年代，少有省港名班来演戏，即使有像余秋耀的省港班来演出，也只在佛山清平戏院演戏，因其演出的舞台条件和环境较乡村戏棚优越。真相剧社原来由兴中会的黄大汉在槟城组织南洋华侨成立，主要从事革命活动②，但到 20 世纪 30 年代时，该剧社已几度更换艺人，而且这些艺人不是那时当红的艺人。另一个天上天戏班的艺人嫦娥英、骚韵兰等是民初的名伶，到民国中后期已不再是炙手可热的艺人，该戏班也不是名戏班。升平剧团成立于 30 年代末，艺人也没有名气。

其三，30 年代以来，全女班在佛山非常活跃，承接了在广州衰落的全女班。粤剧全女班源自 20 世纪初，至 20 年代很繁盛。此时也是省港班全盛时期，省港班是全男班，占据了广州、香港等地的主要演出场所，而全女班被排挤在广州的天台剧场演出居多，但至 30 年代逐渐退出广州、香港等地，转移至佛山及附近乡镇。

省港班称雄省港两地，其改革的粤剧艺术代表整个珠江三角洲粤剧市场的主流。佛山原有的粤剧传统模式开始受影响，一些名气较大，具有较高、较新演出水平的戏班和艺人也主要集中在广州、香港、澳门等地演出。佛山虽受新粤剧艺术的影响，但仍维持粤剧的演出传统。随着省港班之间的竞争越来越激烈，被排挤的省港班来佛山演戏，也同时要求佛山改善演出环境。因此佛山也兴建或改建多间戏院，在一定程度上跟随发展新型粤剧艺术。此时，佛山粤剧既保存传统，又跟随省港班发展一些新的演出风格。

① 邱松鹤：《三栋屋博物馆粤剧藏品》，第 150 页。
② 梁沛锦：《粤剧研究通论》，第 172 页。

第三节　佛山艺人在省港班

晚清时，广州洋行充斥，贸易商业十分繁荣，粤戏班集结于八和会馆对开的黄沙口岸，准备新的演戏任务。佛山一直是孕育本土戏曲的重镇，民间尤其喜爱粤剧，乡民常到省城或赴南洋创业谋生，当中不少加入当地戏班。随着省港班进一步发展，吸纳更多有才艺潜质的艺人，一些佛山籍艺人进入省港班而走红，还建立起自己的戏班剧团，纵横省港澳。

一、佛山粤剧艺人寻出路

戏曲繁荣总与社会经济相配，清末形成的粤剧也与广府地区的社会经济相互联系。岭南农工商业的背景条件是优厚的，面向大海，背负五岭，物产丰饶，交通便利，人民勤劳，而且富有冒险性。清末，广州洋行贸易根基稳健，香港发展起对外贸易，故省港贸易总额仍列全国前茅，广州的大宗茶丝出口生意畅旺。而珠江三角洲工业方面大都停滞在手工业时期，著名的有顺德、南海的丝业，南海、石湾等地的陶瓷业，佛山的织布也较出名。然而，佛山各地农村的手工业发展空间有限，新式工业主要在大城市开始出现，一些乡民只能到邻近的广州，有的到香港甚至南洋谋生。由于生活在沿海地区，加上对外贸易交通的便利，每遇国内政治、经济发生变动，佛山人跟珠江三角洲其他乡镇人一样，举家移民或由家中男子出外谋生。

粤剧自复兴以来，组班或组团都活跃于省港，广州八和会馆的吉庆公所成为粤剧营运中心，很多戏班都在这里组建，对开的黄沙口岸取代了以往佛山的琼花水埗，红船集结于此，然后才开赴珠江三角洲其他地区演戏。省港班的发展也带动整个粤剧市场的兴旺，产生了不少著名戏班和名伶，粤剧艺人的收入也跟随戏班及本身的名气提高而提高，他们总想能加入省港名班。结果，无论已移居广州还是在佛山各乡，粤剧艺人为赚钱谋生，便自然争取加入在广州组班的省港班，一旦成名，也是他们绝佳的谋生机会，名利双收。清末至民国，不少佛山籍粤剧艺人通过各种方式，最终加入省港班，其中有些人后来成为粤剧界重量级名伶，在粤剧发展中发挥了重要作用。现介绍部分佛山籍粤剧名艺人入行的情况及其成名作。

黎凤缘　又名黎奉元，1867年生于佛山镇书香世家，有较好的文学基

础，喜与粤剧艺人交往，对戏剧有浓厚兴趣，曾与靓元亨结拜兄弟。清光绪末入澳门黄鲁逸创办的优天影志士班，与少白菜、周少保等同班，逐步熟悉粤剧艺术后，进而尝试编剧并获成功，后成为著名的粤剧编剧家。[①] 他编写剧本时，只详细写出唱词，道白则由演员自由发挥，长处是安排戏中情节不落俗套，有戏未完场观众都不知如何结局的精巧的处理手法，老倌都争着请他执笔写剧本。1921 年，他发起组织"剧学研究社"，对剧本创作有一定的贡献。曾为靓元亨撰写《分飞燕》等剧，也为驰名省港澳的祝华年班的蛇仔利编撰《怕老婆》，成为后者的首本戏。黎凤缘根据李海泉擅演"烂衫戏"的特长，特别为他编了喜剧《甩绳马骝》，使李海泉的丑生才华发挥得淋漓尽致。

黄鲁逸（1869—1929）　号冬郎，笔名鲁一，南海九江人，是晚清广东著名学者朱次琦的外甥。19 世纪中叶，其先祖移居顺德龙山。1869 年，黄鲁逸在龙山出生，七岁时，全家迁居澳门。鲁逸自小好读书，更喜爱招子庸的粤讴歌谣，也喜读龙舟、南音，遇上不懂，其母邓氏略作解释。少儿时，常常依靠其母膝下听讲解的鲁逸渐渐变得精通歌谣，后来又以讴诗取悦母亲。[②] 光绪年间从事报业，在香港任编辑。辛亥革命前夕，他提倡以白话唱曲，常撰写粤讴、编写剧本，并于 1907 年与友人在澳门组织优天影社，是第一个粤剧志士班，演出黄鲁逸撰写的剧本（1908 年被迫解散），宣传反清革命。辛亥革命后，曾两次重组"优天影"，但戏班维持不久即告解体。其后继续在报章上发表杂文、粤讴等终其余生。他的作品较有影响的有《火烧大沙头》《虐婢报》《贼现官身》《盲公问米》等。

姜魂侠（1871—1931）　男，粤剧演员，工丑生，佛山人，家境富裕。年少时曾师从朱次琦，后进入广州两广高等学堂学习文科。平时就喜爱粤剧、粤曲。1907 年，在黄鲁逸的邀请下，不顾家人的反对，在澳门参加组建了优天影志士班。"优天影"解散后，转入粤剧职业戏班"祝华年"，该戏班常在省港澳演戏，从此他便成为专业的粤剧演员，为戏班五大台柱之一。[③] 他的旦角、丑角都演得相当出众，做到谐趣而不庸俗，能发出多种动物声音的口技功夫也很出色，在粤剧丑行的表演上影响很大。[④] 另外，他还善于吸收文明戏的化妆技术，对所演的角色扮相穿戴均有所革新。首本戏主要有《盲公问米》（饰盲公）、《时迁偷鸡》（饰时迁）、《武大郎卖烧饼》（饰武大郎）、《梁天来》（饰张亚凤）等。

① 中国戏曲志编辑委员会：《中国戏曲志·广东卷》，第 501 页。
② 李婉霞：《讴歌之王黄鲁逸》，第 76 页。
③ 中国戏曲志编辑委员会：《中国戏曲志·广东卷》，第 503 页。
④ 连民安：《粤剧名伶绝技》，香港懿津出版企划公司 2006 年版，第 45 页。

张始明（1883—1947）　男，有说其名为张始鸣，又名张雷公，佛山人。民国初年的粤剧编剧。出身于有产家庭，好交结江湖人士，结识福万年班正印男花旦新白蛇满后为其写戏。他的处女作是与罗剑虹合作编写的《云南起义师》，这是宣传民主革命的志士班的剧目，因新鲜好看，大受欢迎。后来应怡记公司老板何南寿之聘，为该公司乐同春戏班编剧。先后为太安公司、宝昌公司所属戏班写剧，这些戏班包括国中兴、人寿年、新中华、颂太平等。① 为陈非侬等所写剧本有《文太后》《三十年苦命女郎》等，白玉堂所演的首本《劈山救母》《鱼肠剑》等也是他的剧作。他后来改为班政家，专门从事戏班经营工作。他有文才，写剧多反映当代重大事件，戏班喜欢演他编撰的时事新剧。

千里驹（1888—1936）　男，原名区家驹，字仲吾，1888年生于顺德乌洲乡。父亲区星朝是一个饱学而不得志的穷秀才。千里驹在年幼时，其父过早去世，以致生活困顿。千里驹12岁时投奔堂舅父开设的木器店当一名小伙计。因从小喜爱粤剧，不久，他就经人介绍，改学演戏，曾经跟随当时著名男花旦扎脚胜学艺，后又拜惠州班的小生架架庆为师。正式登台演出时，他充当小武的脚色，架架庆给他取艺名叫"大牛驹"。他所在的戏班是"过山班"中的"八仙班"，这是粤剧戏班中规模最小、演出和生活最艰苦的一种戏班。② 后来，千里驹所在戏班偶然到广州演出，他得到宝昌公司的班主何萼楼的赏识，被聘到宝昌公司属下的"凤凰仪"班任三花旦，18岁在人寿年班任名旦肖丽湘的副手，21岁在国中兴班任正印花旦，与小生聪合作。此后的20余年，千里驹成为宝昌公司属下戏班的顶梁柱，先后在周丰年班、人寿年班任正印花旦，经常演出《舍子奉姑》《再生缘》《风流天子》等名剧，有"花旦王""滚花王"之称。首本戏有《金叶菊》《舍子奉姑》《夜送寒衣》等。千里驹戏德高尚，培养了不少人才，如著名艺人薛觉先、马师曾、白驹荣、靓少凤等。

靓少凤（生卒年不详）　原名罗叔明，顺德大良人。出身书香世家，自小受父亲影响，喜爱音乐与戏曲。初学演戏时为男花旦，早年在南洋参加平天彩班，后来因嗓音的变化，改演小生，同时改艺名为靓少凤，从南洋转回香港后还出演过文武生和丑生。20世纪20年代先后入人寿年、大罗天等班，30年代初组建义擎天剧团。③ 擅唱"中板"，享有"中板王"之美誉。他演出的首本戏主要有《文太后》《危城鹣鲽》《花落春归去》

① 赖伯疆、黄镜明：《粤剧史》，第136～137页。
② 赖伯疆：《近代粤剧界一代宗师千里驹》，广州市政协文史资料研究委员会：《粤剧春秋》（《广州文史资料》第四十二辑），第174页。
③ 粤剧大辞典编委会：《粤剧大辞典》，广州出版社2008年版，第924页。

《燕归人未归》《西厢待月》《梁山伯与祝英台》等。

白驹荣（1892—1974）　男，1892年出生于顺德大良勒流乡龙潭村一个贫苦家庭。原姓陈，名荣，字少波。父亲陈原英是个粤剧小演员，收入低微，因发妻天生无生育，再取李氏为妾，生下白驹荣。白驹荣14岁时便失学，最初投靠勒流乡亲戚，在他们经营的纸扎店当小工。1909年，他从勒流到广州，在一家鞋店站柜台。1911年，他失业在家，由友人介绍到"天演台"戏班，拜郑君可为师。① 1912在吴友山组建的民寿年班任第二小生，不久升为正印小生，1913年又转进国丰年班任正印小生。1917年进入周丰年班任正印小生，20世纪20年代转到同属宝昌公司的省港大班人寿年班。1925年，白驹荣受聘到美国旧金山演出，与合作的新珠、子喉七改革提纲戏"爆肚"（指艺人在台上忘记词曲或不知剧本的唱词，临场随便乱唱或乱说）的陋习。1937年患眼疾。1938年，他与薛觉先首次合作，在香港组成觉先声剧团。1945年回广州。白驹荣有"小生王"之誉，他改革小生的唱腔，创造了"八字二黄"，二黄与道白声情并茂，吐字如珠，荡气回肠。他完成了把用假嗓唱官话改为用真嗓唱方言的变革，使白话平喉在粤剧唱腔中得到普及、定型和发展，从而形成"白腔"流派。首本戏有《再生缘》《风流天子》《泣荆花》《选女婿》《二堂放子》等。

新珠（1894—1968）　男，原姓朱，名植平，1894年生于南海县大沥一个贫农家庭。他出生才8个月，母亲就离世了。8岁时跟父亲过活，做看牛仔，学耕田。14岁那年，有个亲戚对他父亲说，广州梯云东有间戏馆招生，不如让植平去试试。新珠从小爱看戏，逢有戏班来乡演出，他没钱买票，就爬上戏棚顶看。听到戏馆招生的消息当然很高兴，于是父亲就和他去广州报名。这个戏馆是清光绪三十三年（1907）在梯云东成立的，班名"新少年"，专招收10岁以上、18岁以下的少年儿童，又称"童子班"。新珠入班后，师傅叫他先练武功，后来叫他演武生。新珠学了5年多后，"新少年"散班，后经介绍加入"国山玉"班。辛亥革命后，他到南洋暹罗，拜名伶外江伶为师，后在新加坡的"永维新"等戏班演戏。② 1920年（一说1921年）回国，在香港先后参加祝华年、周丰年、人寿年、月团圆等戏班，任正印武生。抗战时期，与叶弗弱、黄新雪梅等组团到美国演出，至抗战胜利结束后才回国。1953年加入广东粤剧团，1958年入广东粤剧院任艺术指导兼二团副团长。1960年被调配到广东粤剧学校。新珠

① 白驹荣口述：《艺海沉浮》，第1～2页。
② 西洋女口述、范细按整理：《"生关公"新珠》，广州市政协文史资料研究委员会：《粤剧春秋》（《广州文史资料》第四十二辑），第242～245页。

擅演关公，有"生关公"之誉。他演戏善将京剧的北派武打和南派武功结合起来，独具一格，丰富和发展了粤剧的表演艺术。首本戏有《关公送嫂》《月下释貂婵》《水淹七军》等。

马师曾（1900—1964）　男，广东顺德人，字伯鲁，曾用艺名关始昌、风华子。他的曾祖父曾做洋商，祖父在沙面"的建洋行"做买办，兄弟四人，马师贤、马师爽、马师洵和他，还有一个妹妹马师姒。马师曾从小过继给他的伯父马应奎（晚清的秀才）。的建洋行在马师曾7岁时便关闭了，他的祖父为了躲避洋债，带着一家大小前往武昌，马师曾也在曾叔祖马桢榆执教的两湖书院读书。不久，辛亥革命爆发，马家辗转到香港。马师曾在香港敬业中学毕业，其后他乘船回广州，入住黄沙清平路牛奶桥附近的戏馆，从此踏入粤剧界，后经八和会馆戏班的大牛叶介绍赴新加坡演戏。① 1918年随新加坡庆维新班到新加坡当马旦。不久离开庆维新班，又先后参加过尧天彩班、金宝庆维新班、平天彩剧团等，改艺名为风华子。21岁在新埠遇靓元亨并拜其为师，同时开始尝试学戏编戏，以一出自编自演的新戏《古怪夫妻》在南洋成名。1923年马师曾回到香港，加入人寿年班。1925年离开人寿年班前把《古怪夫妻》改成《佳偶兵戎》，吸纳北派排场，唱词诙谐通俗，在港澳演出大获成功，开创亲近社会低层、通俗易懂的演剧风格。其后又组建大罗天班（后改名国风剧团）。国风剧团解散后，马师曾一直在越南、柬埔寨、新加坡、美国等地辗转演出，直到1933年春才回到香港，加入并主持太平剧团，进入了"薛马争雄"时代。抗战时期，马师曾先后组建抗战剧团、胜利剧团。1950年率领红星剧团回广州演出《珠江泪》，并参加抗美援朝宣传活动。1955年底正式回广州工作，历任广东省粤剧团团长、广东粤剧院院长。1964年4月21日因患气管癌病逝。马师曾擅演丑生戏，表演通俗、诙谐而生动，尤善演旧社会的底层人物。根据自己的嗓音条件，他扬长避短，对年轻时所创的"乞儿喉"不断发展和完善，形成一种旋律跳跃、顿挫分明、吐字短促有力、行腔活泼滑稽的"马腔"。他对粤剧的改革有过不少贡献，广纳音乐、话剧、电影等的长处，是粤剧的一代宗师。代表戏有《刁蛮公主戆驸马》《野花香》《搜书院》等多部名剧。

廖侠怀（1903—1952）　男，新会荷塘人，后随父移居南海县西樵，父亲是一个贫苦农民。廖父母早丧，约12岁便离乡到广州濠畔街鞋店当学徒，后转卖报纸。从小酷爱粤剧，但又无钱买票看戏，经常跑到附近的海珠戏院后台外面听戏，或用买菜的竹箩垫高，从窗缝中偷看，久而久之，

① 余伯乐：《马师曾的戏剧生涯》（连载二、三），（香港）《文汇报》1956年3月。

便学会踩着身影唱几句。不久，由于生活所迫，他离开广州，漂洋过海，到了新加坡附近的一个小埠谋生。廖侠怀20岁时，名小武靓元亨到新加坡公演。一天，靓元亨偶然到工人剧社看业余演出，见廖侠怀演戏才华过人，即收他为徒，认为他适宜演丑生，给他改艺名"新蛇仔"。不久廖侠怀便在当地颇有点小名气。① 1924年加入梨园乐班。1925年，他应马师曾之邀，回到广州加入大罗天班，在《贼王子》一剧中饰黑人王子，初露头角。后加入新景象剧团与薛觉先合作，因扮演《毒玫瑰》一剧中的病院院长而名声大噪。三四十年代，廖侠怀还在钧天乐、新春秋、日月星、胜利年、大利等剧团担任第二丑生、正印丑生等。抗战时期率领胜利年剧团来往港澳演出《大闹广昌隆》《本地状元》《银河得月》等名剧。40年代初又与楚岫云、黄千岁、冯侠魂、赵兰芳、吕玉郎、梁国风、黎孟威、谢君苏等人组建了新日月星剧团。抗战胜利后，组建大利年剧团演出《花王之女》等剧，期间更以演出新编的《甘地会西施》一剧令人耳目一新，广受欢迎。廖侠怀演唱时善用鼻音，行腔流畅雄浑，尤以唱"中板""滚花""木鱼""板眼"等为最，人称"廖腔"。擅演各种人物，特别是对于下层劳苦大众，廖侠怀均能刻画入微，形象传神，故有"千面笑匠"之名，并与半日安、李海泉、叶弗弱四人合称为粤剧界的"四大名丑"，以其独特的唱腔和新颖的表演成为粤剧五大流派之一——廖派，也被时人称为"伶圣"。其代表剧目为《花王之女》《大闹广昌隆》《火烧阿房宫》《甘地会西施》等。

薛觉先（1904—1956）　男，字作梅，号平恺，又名章非，生于广东顺德龙江乡一个中落秀才的家庭，生活困苦。父恩甫，兄弟姊妹有9人之多，他居第五，人多称他为"五哥"。薛觉先出世后不久，他父亲便举家搬迁至香港。他的父亲开馆教学兼行医，维持一家生计。他的姊姊觉非嫁与当时的著名小武新少华，薛家从此与粤剧界结下亲缘。薛觉先幼年很聪明，后来入读香港一间英文书院，当时喜爱参加学校的戏剧活动。13岁时家庭经济困难，在一班亲友的推荐下进入九龙绍昌皮革厂当工人。1920年他在皮革厂工作，利用空闲时间跟人习唱粤曲，其后他改行学戏。当时新少华在寰球乐班任正印小武，介绍薛觉先加入寰球乐做跟班学徒，开始了他的舞台生涯。② 不久，进入人寿年班并得千里驹赏识，在省港澳以演出《三伯爵》一举成名，1923年又转进梨园乐戏班。1925年，在广州演出时遭人袭击，逃往上海。1927年又回到广州，先后参加天外天、大江东

① 陈江枫口述：《千面笑匠廖侠怀》，广州市政协文史资料研究委员会：《粤剧春秋》（《广州文史资料》第四十二辑），第273～274页。
② 沈纪：《一代艺人薛觉先》（连载二、三），（香港）《新晚报》1956年10月18、19日。

等剧团。1929年自组觉先声剧团，至30年代，演出《胡不归》《白金龙》《花染状元红》等数十部剧。1941年香港沦陷后，薛觉先潜回内地重组觉先声剧团，在广东、广西、湖南、云南等地流动演出。抗战胜利后剧团转回广州和香港。1954年举家回广州定居，参加广东粤剧工作团，任艺术委员会主任。1956年当选为中国剧协广州分会副主席。1956年10月30日晚上，他在广州人民戏院演出《花染状元红》至第四场，突发双脚麻痹，仍坚持演出至剧终，送医院检查诊断是脑溢血，救治无效，次日逝世。薛觉先戏路宽广，早年工丑生，后演文武生，反串花旦以至净、末行当样样皆精，获"万能老倌"之誉。他的做功干净洒脱，唱腔精练优美。他以梆簧曲调为主，吸收地方小曲，突破唱词格律音调的局限，创出著名的"薛腔"，流传甚广，影响深远，在国内外享有极高声誉。他改良化妆技巧、戏服等，又引入京剧武打技艺等，对粤剧改革贡献很大。首本戏有《白金龙》《姑缘嫂劫》《胡不归》《花染状元红》等。

桂名扬（1909—1958）　男，祖籍浙江宁波，后落籍广东南海。11岁开始学戏，师从优天影戏班的男花旦潘汉池。后进入崩牙成戏馆，去到南洋演戏，改攻小武。回国后又加入了真相剧社。省港大罢工时，转进重乐乐剧社。不久入大罗天剧团、国风剧团任第三小武，大罗天解散后又应大中华戏院的聘请到美国旧金山演出。20世纪30年代，加入日月星剧团，演出闻名省港澳的《火烧阿房宫》等剧。抗战胜利后，桂名扬在香港与马师曾、红线女等人组建大三元剧团，后又与廖侠怀、白玉堂等合作组建宝丰粤剧团。1952年，桂名扬加入红星粤剧团，与卫少芳、谭玉真等人合作，在广州、佛山等地进行为期一个月的演出。不久因双耳失聪离开舞台。1957年从香港回广州定居，因病未能登舞台，次年去世。桂名扬功架独到，动作爽快豪劲，有"金牌小武"之称。善以平喉和霸腔相结合，融薛、马、白派之唱腔精华于自己的唱法中，创出"桂派"唱腔风格。[①] 首本戏有《赵子龙》《火烧阿房宫》等。

前述这些佛山籍粤剧艺人都是省港班形成和发展中各阶段的代表性人物，他们有的是著名的编剧家，有的在改革粤剧说唱做打艺术方面起关键的推动作用，有的是行当角色的极具代表性的先驱，还有的是民国时粤剧五大流派的始创者，更有20世纪30年代"薛马争雄"，并多方面改进粤剧艺术的伟大粤剧艺术家。他们从小就在粤剧兴起的社会氛围中长大，其父母辈在佛山土生土长的粤剧土壤里得到滋润，加之天赋的艺术潜质，故投奔粤剧界后能取得杰出的成就。佛山籍的粤剧艺人还有不少也在这段时

① 赖伯疆、黄镜明：《粤剧史》，第200页。

期里通过努力，成为当红的粤剧艺人，他们同样也在省港粤剧界中名噪一时。现将民国时其余的佛山籍粤剧名伶列表如下（表5.2）。

表5.2 民国时佛山籍粤剧名伶概况

序号	姓名艺名	性别	生卒年	籍贯	戏班剧团	行当	代表作
1	冯镜华	男	1894—1977	顺德	大中华、义擎天、碧云天、太平、花锦绣、太上等剧团	武生	《伍员挖目》《林冲》
2	李海泉	男	1902—1965	顺德	笑尘寰班、新中华班、国丰年班、兴中华剧团、锦添花剧团	丑生	《打劫阴司路》《烟精扫长堤》
3	梁冠南	男	1903—1975	顺德	国中兴班、太平剧团、花锦绣剧团、光华剧团、非凡响剧团	武生	《情僧偷到潇湘馆》《九件衣》
4	罗家权	男	1904—1970	顺德	人寿年班、兴中华、大龙凤等剧团	小武	《龙虎渡姜公》《鱼肠剑》
5	林超群	男	1906—1955	南海	大富贵班、祝华年班、大罗天班、人寿年班、胜寿年班、兴中华剧团	花旦	《龙虎渡姜公》《煞星降地球》
6	半日安	男	1906—1970	南海	大罗天班、国风剧团、太平剧团、觉先声剧团、平安剧团、大中华剧团	丑生	《胡不归》《嫣然一笑》《姑缘嫂劫》《前程万里》《西施》《大闹梅知府》

续表5.2

序号	姓名艺名	性别	生卒年	籍贯	戏班剧团	行当	代表作
7	靓少佳	男	1907—1982	南海	乐荣华班、梨园乐班、人寿年班、胜寿年剧团	小武	《西河会》《三帅困崤山》《十奏严嵩》《赵子龙拦江截斗》
8	关影怜	女	不详	南海	群芳艳影全女剧团	花旦	《金莲戏叔》《蛋家妹卖马蹄》
9	徐若呆	男	1908—1952	顺德	胜寿年剧团、觉先声剧团、兴中华剧团、新声剧团、非凡响剧团	编剧	《火树银花》《乞米养状元》《再折长亭柳》《晨妻暮嫂》《红楼梦》《情僧偷到潇湘馆》
10	陈皮鸭	女	1908—1978	顺德	镜花艳影剧团、复兴剧团、安华公司天台的全女班、前程剧团	女丑	《何非凡卖报纸》《夜出虎狼关》《重渡落花江》《薄幸情郎》
11	陈卓莹	男	1908—1980	南海	花锦绣剧团、广东民间音乐团	编剧	《钟无艳》《表忠》《选女婿》《红楼二尤》
12	梁醒波	男	1908—1981	南海	太平剧团、花锦绣剧团、海龙剧团、新东方剧社	丑生	《紫钗记》《帝女花》
13	南海十三郎	男	1909—1984	南海	觉先声剧团、义擎天剧团、新春秋剧团、国风幻境剧团	编剧	《燕归人未归》《花落春归去》《寒江钓雪》《心声泪影》《梨香院》
14	少昆仑	男	1910—1989	南海	郑碧影剧团、锦添花剧团、	武生小武	《王彦章撑渡》《水淹七军》《醉打蒋门神》《张飞审瓜》

续表5.2

序号	姓名艺名	性别	生卒年	籍贯	戏班剧团	行当	代表作
15	李雪芳	女	不详	南海	群芳艳影全女班	花旦	《仕林祭塔》《黛玉葬花》《曹大家》《夕阳红泪》
16	罗品超	男	1911—2010	南海	觉先声剧团、义擎天剧团、光华剧团	文武生	《罗成写书》《平贵别窑》《山乡风云》《荆轲》
17	任剑辉	女	1912—1989	南海	群芳艳影全女班、镜花艳影全女剧团、新声剧团	文武生	《帝女花》《牡丹亭惊梦》《紫钗记》《蝶影红梨记》《九天玄女》《西楼错梦》《再世红梅记》
18	梁荫棠	男	1915—1979	南海	胜利剧团	小武	《霸王别姬》《智女戏槽王》《九件衣》《赵子龙催归》等
19	新马师曾	男	1916—1997	顺德	觉先声剧团、胜利年剧团、凤凰剧团、新马剧团	文武生	《万恶淫为首》《光绪皇夜祭珍妃》《卧薪尝胆》
20	冲天凤	男	1917—1954	顺德	兴中华剧团、乐同春剧团、大众剧团、日月星剧团、宝石剧团、大荣华剧团、大光华剧团	小生	《美人关上美人家》
21	望江南	女	1918—1979	顺德	南方剧团、大江东剧团	编剧	《荆轲》《粤海忠魂》
22	谭玉真	女	1919—1969	南海	白驹荣剧团、新世界剧团、大四喜剧团	花旦	《琵琶记》《红楼二尤》《拉郎配》

续表5.2

序号	姓名艺名	性别	生卒年	籍贯	戏班剧团	行当	代表作
23	凤凰女	女	1925—1992	三水	复兴剧团、大春秋剧团、大龙凤剧团	花旦	《花木兰》《燕归人未归》《枭雄虎将美人威》《百战荣归迎彩凤》《女帝香魂壮士歌》《痴凤狂龙》
24	关海山	男	1925—2006	南海	新青年剧团、新声剧团、花锦绣剧团、巨红天剧团	小生	不详
25	邓碧云	女	1926—1991	三水	义擎天剧团、碧云天剧团	花旦	《虹霓关》《小青吊影》《绿珠坠楼》《大闹梅知府》《孟丽君》《武潘安》

二、佛山籍粤剧名伶组建的省港班及剧团

省港班发展中后期出现"公司制"的危机，后来发展到班主退出，"公司制"消亡。这时，一些颇具实力的名伶开始自己组班，即"兄弟班"，他们既做班主又做班中台柱，粤剧戏班也从此改称"剧团"。以马师曾、薛觉先为首的佛山籍粤剧名伶也开始自己组班，组成自己领衔的剧团，并着手一系列的改革，使剧团深受欢迎，赢得观众，赢得市场。薛觉先和马师曾组建自己的剧团后，要求破旧创新，改革粤剧：引进西洋乐器；借用外国题材、异域人物生活，反映当地中国人的思想感情和意志愿望，开拓粤剧题材新天地；借鉴电影化妆艺术和舞台装置、灯光、布景等，使粤剧更接近时代生活和民众，从而显得更加丰富多彩，新鲜活泼。

从1925年起，马师曾和刘荫荪、陈非侬合作，组建大罗天班，取得很好的成绩。[①] 接着薛觉先也开始尝试组建天外天班，后与其妻唐雪卿组建

① 余伯乐：《马师曾的戏剧生涯》（连载六十三），（香港）《文汇报》1956年5月。

觉先声剧团，该剧团很受欢迎，成为30年代最长寿的剧团。① 而马师曾在30年代也组成威震香江的太平剧团，该剧团后来还率先开创男女合班的潮流，打破了粤剧全男班的局面。薛觉先的觉先声剧团也随之启用男女演员合班。两剧团都在粤剧各方面进行改革创新，争取观众，形成了著名的"薛马争雄"的新格局。在薛、马的牵头下，其他名伶（包括不少佛山籍名伶）也开始自己组建剧团。以下将逐一介绍这些佛山籍名伶组建剧团的情况。

大罗天班 1925年下半年组建，由刘荫荪出资，马师曾和陈非侬主办，该戏班自建班以来主要在广州、香港和澳门三地轮回演出。大罗天首批成员，即第一届成员包括：武生曾三多，小武叶弗弱、新靓就（关德兴）、罗文焕、靓远芬、小生靓少凤、李瑞冰、冯侠魂、花旦陈非侬、林超群、林坤山、金枝叶，顽笑旦谭猩猩、丑生马师曾、黄寿年、伊笑侬（后改名为伊秋水）、廖侠怀、王中王。1926年下半年，大罗天班的成员有所变化，戏班的台柱包括武生靓荣，小武增加桂名扬、小生陈醒章、新细伦、何维新、花旦陈非侬、林超群、小莺莺、美中辉、黄笑侬、丑生马师曾、半日安、鬼王佳、伊秋水、余非非等。1927年下半年开始，戏班成员又变为武生桂名扬，小生陈醒章、新细伦、何维新，花旦苏韵兰、小莺莺、美中辉、黄笑侬，丑生叶弗弱、半日安、鬼王佳、余非非。分别由陈天纵、冯显洲、黄金台、麦啸霞等为专业编剧，演新编剧为主，较出名的有《红玫瑰》《贼王子》（上下集）、《女状师》《轰天雷》《呆佬拜寿》《赢得青楼薄幸名》等。② 1929年下半年，刘荫荪以高价把戏班转让给香港高升戏院经营，改名为国风剧团。1935年11月，马师曾接受香港太平戏院院主源杏翘建议，与陈非侬重组大罗天剧团，加入了小珊珊、冯侠魂等演员，开赴省港澳演戏，演出《龙城飞将》《粉墨状元》等新剧，还重演名剧《佳偶兵戎》。马师曾提出改良粤剧，要配真景，减少锣鼓等，受到文人及部分观众欢迎。剧团至1930年代末停演，1947年又重组演戏，至1948年后剧团解散。

觉先声剧团 1929年下半年，薛觉先亲自组建于香港。主要演员先后有薛觉先、唐雪卿、李艳秋、谢醒侬、廖侠怀、上海妹、半日安、叶弗弱、嫦娥英、李翠芳、麦炳荣等。演出的时装剧、古装剧达120多部，著名剧目有《三伯爵》《白金龙》《今宵重见月团圆》《奇女子投江记》《毒玫瑰》《风流皇后》《姑缘嫂劫》《还花债》《璇宫艳史》《王昭君》《花染

① 沈纪：《一代艺人薛觉先》（连载五），（香港）《新晚报》1956年10月22日。
② 李婉霞：《马师曾的大红大紫的大罗天》，《戏曲品味》2008年2月89期，第77页。

状元红》《西施》等。① 所演剧目体现薛觉先"和南北剧于一家，综中西剧为全体"的艺术主张，演出风格庄重典雅、矩矱严谨，形成"薛派"艺术。1931年至1936年6月间，剧团多在广州、香港和澳门演出。1941年12月，日军占领香港，次年下半年剧团先转往澳门演出数月，演出名剧《归来燕》《嫣然一笑》《胡不归》《王昭君》《西施》等。其后薛觉先、唐雪卿逃回内地，在广西重建剧团，流动演出于桂、粤、湘、滇四省。抗日战争胜利后剧团转回广州和香港，这时剧团的主要成员有薛觉先、楚岫云、小飞红、冯侠魂等，曾演出《杨八妹取金刀》《狄青》《金翠翘》《神女会襄王》《妒雨酸风》等剧。剧团约于40年代末解散。

日月星剧团 1930年由廖侠怀、肖丽章发起组建。1930—1936年，班中主要演员先后有廖侠怀、肖丽章、桂名扬、曾三多、黄千岁、李翠芳、李自由、陈锦棠等。主要剧目有《火烧阿房宫》（连台本戏）和《棒打薄情郎》《皇姑嫁何人》《冷面皇夫》《同室操戈苦娥眉》《第四重天》《风流辩护》《阳光随处》《血战榴花塔》等。② 剧团擅演袍甲戏，以场面宏伟、气氛炽烈吸引观众。日月星后期的主要演员是曾三多、卢海天、谭秀珍、车秀英、胡铁铮、王中王、林冲。该班后期的演出风格有两个特色：其一是专演历史武戏，如《七擒孟获》《群英会》《鱼肠剑》《三鞭搏两锏》《张飞战马超》等，场面热闹、醒神，大锣大鼓；其二是以武生（确切地说是花脸）为主的做工戏，专演大花脸的就是曾三多，他所演的花面角色如秦始皇、张飞、尉迟恭等，均是粤剧式的花面，粤剧式的功架，他的做功夸张大迈，连念白也有自己的一套，很受观众欢迎。抗日战争期间剧团曾一度解散，1942—1944年重建，剧团成员屡有变动。20世纪50年代初，日月星剧团与花锦绣合并为花（锦绣）日（月星）大联合剧团，半个月后散班。

义擎天剧团 20世纪30年代初，当时靓少凤拟组新班，与千里驹商量。千里驹原准备退休，出于情义，乃支持靓少凤牵头组班，故取团名义擎天。主要演员有靓少凤、千里驹、靓新华、李艳秋、叶弗弱、罗品超、李自由。③ 演出的多是南海十三郎编撰的剧目，主要有《燕归人未归》《香车行》《花落春归去》《苦狱两青莲》《教子逆君王》《万劫红莲》《皓月泣残阳》等。该团为省开支，由演员兼任行政、业务工作，因而在当时粤剧不景气的环境下，能够坚持并有所获得。四十年代，靓少凤、何芙莲等曾

① 沈纪：《一代艺人薛觉先》（连载十五），（香港）《新晚报》1956年11月3日。
② 李楚云：《先父曾三多梨园忆述》，广州市政协文史资料研究委员会：《粤剧春秋》（《广州文史资料》第四十二辑），第287页；《中国戏曲志·广东卷》，第380页。
③ 粤剧大辞典编委会：《粤剧大辞典》，第754页。

带领义擎天剧团活跃于港澳，其后剧团解散。

胜寿年剧团 1933年创建。人寿年班散班后，由靓少佳与除罗家权外的人寿年班原来成员组成，班名改名为胜寿年，有取胜于人寿年之意。主要演员先后有靓少佳、蛇仔利、林超群、李翠芳、庞顺尧、靓次伯、曾三多、朱少秋、郎筠玉等。骆锦卿、邓英等为剧团编剧，主要剧目有《孔明借东风》《午夜盗璇宫》《怒吞十二城》《虎将拜陈桥》《粉碎姑苏台》《金粉英雄》《花溅泪》《白毛女》《红巾客》等。后来，曾以靓次伯、靓少佳、庞顺尧等为主要演员在广州、香港和澳门表演。① 1938年广州沦陷，剧团应华侨领袖司徒美堂的邀请，远赴美国演出。1939年靓少佳由美国经香港返回澳门，不久，何芙莲正式加入胜寿年剧团。后来曾到越南演戏。1950年剧团演出《白毛女》，轰动一时。至1952年，主要演员靓少佳、郎筠玉、林小群、庞顺尧分别参加新组建的新世界、珠江、太阳升等剧团，胜寿年剧团解散。

太平剧团 由马师曾与太平戏院老板源杏翘协商，于1933年4月组成。主要演员由马师曾领衔，先有花旦陈非侬，丑生半日安，武生梁冠南，小生冯侠魂、男花旦李艳秋等，后有谭兰卿、上海妹加入，成为首个实行男女合班的剧团。几年后更有楚岫云、卫少芳、王中王、欧阳俭、梁醒波、黄鹤声、麦炳荣等补充。编剧卢有容、冯显洲、黄金台，常演的名剧有《刁蛮公主戆附马》《野花香》《斗气姑爷》《流氓皇帝》等，多属轻松谐趣剧，演出生动活泼，特别受社会中下层观众欢迎。② 剧团在1933年末组成男女班后首到澳门演戏时，连晚满座，极受欢迎，进一步反映了30年代中期前男女合团演戏已受青睐的新趋势。剧团组建以来，一直雄霸香港剧坛。1937年"七七卢沟桥"事变，剧团先后编演一些政治性较强、宣传抗日救国的戏，如在港澳演出《爱国是农夫》《汉奸的结果》《秦桧游地狱》《洪承畴》《救国怜香两深情》《还我汉江山》《最后胜利》等。至1941年太平洋战争爆发，剧团演戏处于停顿状态，马师曾避走澳门，后至广州湾（今湛江）另组抗战剧团，由马师曾带领历时近十年的名剧团终告解散。

胜利年剧团 约于20世纪30年代中后期成立。剧团由廖侠怀领衔，主要演员还有新马师曾、谭玉兰等，40年代开始又有陈锦棠、金翠莲、韦剑芳等加入。剧本题材多由廖侠怀搜集，分场后交编剧人撰曲，演出的名剧有《大闹广昌隆》《本地状元》《银河得月》《花落又逢君》等。③ 剧团

① 中国戏曲志编辑委员会：《中国戏曲志·广东卷》，第380页。
② 余伯乐：《马师曾的戏剧生涯》（连载101），（香港）《文汇报》1956年6月。
③ 梁沛锦：《粤剧研究通论》，第178页。

多在港澳登台演出，由于廖侠怀注重剧本风格，成为30年代以来涌现的名剧团之一。40年代，由廖侠怀、新马师曾、邓碧云、张舞柳、陈铁英、白衣郎等构成的胜利年剧团在港澳演出。50年代初（1952年）随着廖侠怀离开人世，剧团成员各奔前程，剧团遂告解散。

光华剧团 光华剧团于1943年5月组建，主要演员罗品超、靓次伯、余丽珍、李海泉等，间歇地维系至1944年3月。抗战胜利后，更名为雄风剧团。[①] 1948年剧团恢复原名即光华剧团，演出剧目有《双艳朝皇》《狄青三取珍珠旗》《胭脂虎》等。50年代，剧团主要在广州演戏，散班时间不详。

新马剧团 1943年组建，由黄花节邀请新马师曾组建，其他主要演员包括半日安、上海妹、颜思德、陈铁英、白衣郎、张醒非、白浪人等。剧团主要在澳门清平戏院演出，新马师曾文武皆能，上海妹的做工、唱功绝对一流，无论是《吕布与貂蝉》《黄天霸大破连环寨》《黄天霸打擂台招亲》《穆桂英》，还是《嫣然一笑》《胡不归》等上海妹首本戏，都反响不俗。上海妹还在根据澳门青楼女子柳如冰真实故事改编的《老举中状元》中反串演出女主角。该年演出后，剧团解散，新马师曾等演员转到澳门其他剧团。[②] 多年后，1949年9月新马师曾、廖侠怀、罗丽娟再次组成新马剧团在香港演出。50年代后，因新马师曾又组建其他剧团，新马剧团再次解散。

新声剧团 1943年底由澳门名绅何贤出资，任剑辉、陈艳侬、欧阳俭在澳门组建。1945年性质改为"兄弟班"，该团主要演员先后有任剑辉、陈皮鸭、紫云霞、徐人心、梁小平、花飞侬、车秀英、谭兰卿、陈艳侬、欧阳俭、郑碧影、白雪仙、靓次伯、金山女、关海山、白云龙等。剧务（编剧）徐若呆。演出多是文场戏，或武戏文做。[③] 剧目有《红楼梦》《萧月白》《晨妻暮嫂》《私探营房》《唐伯虎点秋香》《海角红楼》《十载相思梦》《银灯照玉人》《再折长亭柳》《司马相如》《风流天子》等。《晨妻暮嫂》和《红楼梦》是剧团名戏宝，其中以演出徐若呆编剧的《红楼梦》最为轰动，剧本发挥演员所长，刻画人物较好，演员配合默契。剧团制作了大观园、怡红院、潇湘馆的立体布景，辅以灯光效果的配合，很能吸引观众，演出十分卖座。[④] 其后该团又继续编演了《红楼梦》下卷和《黛玉魂归离恨天》，同样受到欢迎。抗日战争期间，澳门没有被日军侵占，新

① 梁沛锦：《粤剧研究通论》，第259页。
② 张静：《升平戏乐·澳门戏曲》，第42、61页。
③ 粤剧大辞典编委会：《粤剧大辞典》，第756页。
④ 张静：《升平戏乐·澳门戏曲》，第24、25、43、48页。

声剧团以澳门为基地,坚持演出。新声剧团在澳门的多年演出,成为任剑辉、白雪仙等成名发展的重要阶段。抗日战争胜利后,该团移师香港,演出于港、穗、澳等地,并曾赴越南演出,该团至1951年解散。

胜利剧团 1944年由马师曾在抗战剧团的基础上组建,主要演员有张瑛、梅绮、梁少声、高容陞、白龙珠、红线女等,后来还有朱伟雄、谢婉兰、马少英、甘燕鸣、黄婉兰、陈醒章加入。乐师中有色士风高容陞,梵铃麦少峰、刘兆荣,吐林必胡遂,洋琴余天棚,结他杨忠,班嘈阮业,喉管邓潮,中乐板李福全,大钹劳文源,大锣谢庆,大笛谢广。剧团起初在广东西江一带各埠演出,1945年8月日本投降后返回广州,12月到香港演戏,1946年3月到澳门及珠江三角洲等地演出。演出新编剧有《还我汉江山》《艺苑狂夫》《金鼓雷鸣》及《丹凤落谁家》,此外,还演出马师曾在太平剧团时的名剧。而新剧《我为卿狂》更是胜利剧团最卖座戏宝,从1946年下半年演至1947年下半年,演足一百多场。① 1948年初,马师曾因抗战胜利已过了一段时间,加上有不同的乐师和演员更换,就把剧团改名为飞马剧团。

飞马剧团 1948年2月由马师曾组建,剧团主要演员有马师曾、影剑影、陈燕棠、谭玉真、刘克宣、白龙珠等,后期还有红线女加入,黄炎任经理,杨子静任剧务,乐师有中乐潘苏,西乐尹自重、高榕陞。② 剧团主要在香港演出,也曾赴澳门演戏,演出的剧目多为马师曾以前的名剧,新编剧有《炉火焚琴》《桃花依旧笑将军》《虎口胭脂》《夫妇妄断肠》《铁胆佳人》等。1950年,剧团也因改名为红星剧团而解散。

大龙凤剧团 组建于1949年夏,由新马师曾、冯镜华、芳艳芬组成。剧团组建后主要在港澳演出,著名剧目有《桃花扇》《宝玉惜晴雯》《啼笑姻缘》等。1950年曾赴澳门莲溪庙演戏,颇受欢迎。至1951年时剧团又有薛觉先、白玉堂、任剑辉、马师曾、靓次伯、欧阳俭、余丽珍、罗艳卿等先后加入,演戏十分卖座。1952年,剧团主要成员再次变动,由麦炳荣、凤凰女领衔的"大龙凤"仍十分受欢迎。③ 大龙凤剧团是一个长期班,在港澳名气大,剧团演戏至1970年代后才解散。

三、粤剧五大流派的形成及其影响

省港班时期,粤剧在不断改革和创新中继续发展,形成了由佛山籍名

① 朱侣:《马师曾的戏班——由抗战到胜利》,《戏曲品味》2006年8月69期,第89页。
② 朱侣:《马师曾的戏班——飞马剧团》,《戏曲品味》2006年12月73期,第82页。
③ 梁沛锦:《粤剧研究通论》,第188、263~266页。

伶为代表的薛、马、桂、廖、白五大流派。薛觉先、马师曾、桂名扬、廖侠怀和白驹荣都是佛山籍名伶，他们各有一套完整的、具有特别个性包括唱腔的表演技艺，备受赞赏，在省港澳及海外的粤剧艺坛影响很大。

（一）"薛腔"——薛觉先

薛觉先戏路宽广，早年工丑生，后演文武生，反串花旦以至净、末行当样样皆精，获"万能老倌"之誉。他的做功干净洒脱，唱腔精练优美。他对粤剧改革贡献很大，改良化妆技巧、戏服等，又引入京剧武打技艺。在唱腔方面注重文采，循字取腔，深情婉转，韵味浓郁，不仅行腔表演非常得体，而且打破了曲调中句格及板眼的传统唱法。他以梆黄曲调为主，吸收地方小曲，突破唱词格律音调的局限，创出著名的"薛腔"，流传甚广，影响深远，在国内外享有极高声誉。粤剧文武生学习"薛派"艺术者甚众。

（二）"乞儿腔"——马师曾

马师曾擅演丑生戏，表演通俗、诙谐而生动，尤善演旧社会的底层人物。根据自己嗓音条件，扬长避短，演出了首本戏《苦凤莺怜》，借鉴在街边卖柠檬的小贩叫卖声，独创"乞儿喉"，并不断发展和完善，形成一种旋律跳跃、顿挫分明、吐字短促有力、行腔活泼滑稽的"马腔"。这种唱腔顿挫十分鲜明，半唱半白，并且还掺入了地方方言，显得非常幽默，给观众一种耳目一新的感觉，为人所喜爱。他对粤剧的改革有过不少贡献，广泛吸收如音乐、话剧、电影等的长处，是粤剧的一代宗师。马腔的继承者众多。

（三）"薛腔马形"——桂名扬

桂名扬功架独到，动作爽快豪劲，有"金牌小武"之称。善以平喉和霸腔相结合，融薛、马、白派之唱腔精华于自己的唱法中，创出"桂派"唱腔风格，被称为"薛腔马形"，即唱腔带薛觉先的韵味，做手台型则肖似马师曾。他的舞台形象高大威猛，开扬撒泼，表演具有节奏感，顿挫分明，气势威武。他特别擅演袍甲戏，所扮演的赵子龙，无论是气势还是风度上，都远远超过了马师曾。他在代表剧《赵子龙》中自创了一种用高亢急骤的锣鼓音乐配合上场身段的程式，名为"锣边花"，一直沿用至今。

桂派表演艺术为后人所称颂，延续桂派的有任剑辉、梁荫棠、罗家宝等粤剧名伶。

（四）"白派"——白驹荣

白驹荣有"小生王"之誉。他改革小生的唱腔，创造了"八字二黄"，二黄与道白声情并茂，吐字如珠，荡气回肠。完成了用假嗓唱官话改为用真嗓唱方言的变革，使白话平喉在粤剧唱腔中得到普及、定型和发展，从而形成"白腔"流派。白腔行腔婉转圆润，吞吐跌宕，自然流畅，尾音拖腔，一气呵成，回肠悦耳。他的准确细腻、生动传神的舞台表演，深受观众欢迎。

（五）"廖腔"——廖侠怀

廖侠怀擅演各种人物，特别是对于下层劳苦大众，均能刻画入微，形象传神，故有"千面笑匠"之名，并与半日安、李海泉、叶弗弱四人合称为粤剧界的"四大名丑"。他演唱时善用鼻音，行腔流畅雄浑，尤以唱"中板""滚花""木鱼""板眼"等为最，人称"廖腔"。廖腔特色近似马腔，面部表情尤其丰富，表演艺术独树一帜，饮誉省港达20年之久。

第四节　粤剧在佛省港澳[①]的传播

民国以来是省港班发展鼎盛时期，原在佛山等广府乡村常演的粤剧从广州、香港到澳门先后繁盛，在不断改革创新中进一步从这几个中心散发，传播四面八方。清代粤剧早已在佛省港澳生根发芽，受到经济、人口和社会政局的影响，粤剧在不同的历史时段分别在这些地方繁荣，粤剧从佛山、广州发展后，逐步在港澳繁盛。

清初，佛山建成的琼花会馆表明粤戏演出汇聚佛山附近乡镇，佛山是广东省的戏曲演出中心。清末，广州建立的吉庆公所及八和会馆取代了佛山的琼花会馆，广州成为粤剧的繁荣演出中心，粤剧进入中兴时期，随后形成了粤剧的第一个营运中心。到民国时，粤剧在港澳也发展繁荣起来，

① 佛省港澳指佛山、省城（广州）、香港、澳门。

粤剧的第二个营运中心在香港形成。后来，第二次世界大战给整个华南地区带来巨大震荡，促使澳门成为粤剧延续繁荣的优良之地。

一、香港承接粤剧发展

香港在开埠（1840年）前只是广东省内的一个小渔村，仅有2000多村民。村民在闲暇时的消遣不外唱唱木鱼民谣，少数举办神功戏演出，甚或参加宝安县城每年举行的神功戏演出。[①] 早在1777年，香港元朗"十八乡"大树下天后庙就有演戏了[②]，这也是香港最早的演戏记录。香港开埠后，由于人口增加和经济发展，开始有戏班演出。保存于香港东华医院的《征信录》（1877—1945年）记录了1877年同庆戏院有戏班演戏，这也是香港最早有戏班演出的记录。简要地说，香港开埠不久，人口与经济有了长足发展，便可维持广府大戏经常上演，戏班主要来自广州，像珠江三角洲的四乡订戏形式那样，戏班多由红船来演出[③]。

清末民初，香港粤剧逐渐繁盛，已超越四乡，直追广州。1880—1920年，在香港演出的戏班达40多个，包括丁财贵、瑞麟仪、人寿年、国丰年、谱群芳、兆丰年、琼山玉、乐同春等（其中1896年，有"省港第一班"之称的人寿年班第一次到香港），这些戏班演出的剧目已达3000个。[④] 20世纪20年代，香港粤剧的发展颇盛，省港班在高升、太平、和平、新戏院每日均有献演，著名戏班轮回在香港和广州演出；全女班也陆续增加，除了李雪芳领衔的群芳影外，张淑勤领衔的琼花影以及梨园艳影、嫦娥艳影等全女班频繁在香港登台献演。

1930—1940年，可以说是香港粤剧的黄金时代，香港成为继广州之后的又一个粤剧营运中心。此时，内地战乱频仍，而香港社会政局比较稳定，商业有所发展，人口与日俱增。同时，香港的粤剧班政已能够自主[⑤]，由于香港华洋杂处，较为西化，观众好新爱奇，乐意接受新鲜事物，所以30年代粤剧的变革多在香港试行。30年代初，粤剧的两个代表人物薛觉先和马师曾，就各以广州和香港为基地，展开粤剧艺术竞赛，即"薛马争雄"。马师曾于1933年初从美国演出回到香港后，组织太平剧团。太平剧团在香港称雄的十年间，演出了许多新编剧目，有揭露旧社会积弊、惩恶

① 梁沛锦：《粤剧研究通论》，第251页。
② 1938年《重修天后庙记》。
③ 梁沛锦：《粤剧研究通论》，第253页。
④ 梁沛锦：《粤剧研究通论》，第254页。
⑤ 梁沛锦：《粤剧研究通论》，第255页。

劝善的,有宣扬爱国思想、激发爱国抗日精神的,等等。1933年由高升戏院经理吕维周等人发起,经罗文锦爵士等人向香港总督提出取消男女合班的禁令之后,马师曾首先起用女花旦,开创了粤剧男女合班的先河。在服装方面,把粤剧原有的平口窄袖袍褂改为大袖汉装,又把电影的硬景和射灯搬上粤剧舞台,舞台上出现了星月、雷雨、闪电及天色的变幻情景。在宣传上也有创举,如在戏院设宣传橱窗,陈列舞台剧照,悬挂演员巨幅剧照等。① 薛觉先的觉先声剧团也经常来往于广州和香港,为促进粤剧发展,并与太平剧团争妍,也进行了一系列革新的尝试。剧团演出了取材外国生活的西装粤剧《璇宫艳史》,穿外国服装,舞台上运用影片中的化妆,接近真实生活。从1935—1938年间在香港上演戏班的记录看,省港的著名戏班主要演出地点已移到香港。到1938年间,内地因被日军侵占,造成难民纷纷逃到香港,香港人口增至160万,市面繁荣,粤剧业务蓬勃,当时一流的粤剧艺人,差不多全部集中在弹丸似的香炉峰下,当时经常在港演出的有觉先声、太平、锦添花、兴中华等,而苏州丽剧团、新大陆剧团、镜花艳影班亦有在港演出,戏迷眼福不浅。② 显然,此时成了香港粤剧发展的高峰期。

　　1941年12月1日,日本公开表示决心消灭英美在东亚的势力,日军便由伊藤少将率领,离开广州向香港边界深圳推进,12月8日日机突袭启德机场,在边界的日军冲入英界,12月25日香港沦陷于日军之手。自日军占领香港后,香港居民锐减,有的人逃往国外,有的人死于战火,百业萧条,经济颓蔽,也极大地影响了香港的粤剧。这期间的粤剧可以说是"一年不如一年"③。日军为了粉饰太平,鼓吹大东亚共荣宣传,威逼利诱,希望戏剧界顶角登台演出其所需的戏剧。但大多数的粤剧团和粤伶不为所动,或虚与周旋,先后到澳门,再转入中国大后方;当然,也有部分剧团无奈地留下来生活,有所演出。这时,香港的普庆戏院、高升戏院仍有上演粤剧,东乐、中央和北河等戏院上演粤剧兼放映电影。粤剧团多由于伶人变动,没有长期名班,多是临时组合演出。留下来的临时组合剧团较有影响的有采南声男女剧团、大中华剧团、义擎天剧团、锦添花剧团、顺利年剧团、兴中华剧团、光华男女剧团、新中华剧团等。上演的剧目除少数较为曲折地表现爱国抗暴思想的剧目外,大多数是一些政治色彩不浓,属于男女爱情、家庭伦理、历史故事、侠客义士之类的戏,如《胡不归》《泣荆花》《一命救全家》《乞米养状元》《客途秋恨》《广州一妇人》《冷

① 赖伯疆、黄镜明:《粤剧史》,第339～341页。
② 梁沛锦:《粤剧研究通论》,第257页。
③ 梁沛锦:《粤剧研究通论》,第258页。

面皇夫》《钟无艳》《金镖黄天霸》《夜送京娘》《赵子龙》等。①

1945年日军宣布投降后，香港光复至50年代中期，是香港粤剧的复苏和恢复时期。这时离港居民逐渐迁回，国内局势未稳，各省人纷纷到港，人口不断增长，粤剧尚有可为，除了胜利、花锦绣和大光华等剧团仍有演出外，其他很多剧团纷纷回港演戏，如觉先声剧团、日月星剧团、黄金剧团、新马剧团、女儿香剧团、大荣华剧团、大凤凰剧团等。至50年代，粤剧名伶新人冒起，新马师曾、陈锦棠、任剑辉、何非凡、秦小梨、芳艳芬、红线女等所在剧团演出最叫座，而专演粤剧的戏院主要有高升和普庆、中央共三间、太平、利舞台以放映电影为主，形成戏院少剧团多的现象，是粤剧碰上电影竞争的明证。

香港在20世纪30年代中期起发展成又一个粤剧营运中心，并承接了粤剧的进一步发展，至四五十年代其粤剧比广州繁荣。香港粤剧名伶在面对社会娱乐方式变化的挑战时，常赴东南亚、美洲、澳大利亚等地演出，也进行改革粤剧的尝试，如缩短演出时间、降低票价、演出新编剧目、培训接班人等。从20世纪最初几十年香港的粤剧发展来看，粤剧一直不断在改变和应变中，使粤剧至今在香港仍有一定的市场。

二、抗战中后期粤剧在澳门繁荣

澳门位于珠江口南，距离佛山、广州八九十里，原属广东省中山县管辖，旧名濠镜澳，又名香山澳、濠江、濠湖、濠海、镜海等。明嘉靖十四年（1535）葡萄牙人贿赂地方官吏，获得在濠镜居留；嘉靖三十六年（1557）葡萄牙人开始在澳门定居；天启三年（1623）首任澳门总督获葡萄牙政府委派到澳门就职。明清时期，戏曲演出在澳门的中国人生活中占据重要地位，明末时澳门已有神功戏演出，来到此地的西方人士，戏曲演出屡次进入他们的视野，在其游记、信件、画作中记录了中国戏的有关情况。②

清康熙乾隆年间，澳门神功戏演出开始活跃。至道光年间，澳门议事会、澳门总督出台的相关规定有：华人唱戏打醮搭盖戏棚，需先赴议事会花银十元领取牌照；城内只许在妈阁庙前及新渡头比较宽阔的地方搭棚，在两城门之外，也需报官批准后方可搭棚；设立巴罗士，俗名亚非，充当华民政务厅差役，兼管华人戏棚建醮酬神庆贺棚厂事；每晚11点至翌日7

① 赖伯疆、黄镜明：《粤剧史》，第345页。
② 张静：《升平戏乐·澳门戏曲》，第3页。

点，严禁燃放烟花爆竹，唯华人聚居地的戏院或戏棚演戏的时候，不受此禁令约束；华人如在城内演出木头戏，到晚上12点钟必须停止；公开演出用的戏台必须按工务司规定的条件以帆布搭造；等等。①

19世纪末20世纪初，澳门粤剧兴盛，戏班演出频繁。这一时期，受西方民主思潮影响，主张社会变革的一批中国知识分子认识到大众喜闻乐见的戏曲具有高台教化和社会启蒙的功能，于是"志士班"开始在澳门出现，如黄鲁逸的"优天影社"成立后，一年三两次在广州、香港、澳门等地演出，很受欢迎。20世纪一二十年代，省港班也频频赴澳演出，这些戏班包括人寿年班、国中兴班、国丰年班、周丰年班、颂太平班、大荣华班、祝华年班、梨园乐班、寰球乐班、新中华班、大中华班等。②清末民初几大公司包括宝昌、宏顺、怡记等参与经营澳门戏院，使众多粤剧戏班频频现于澳门舞台。民初宝兴公司的投资人何浩泉还想组建新班，横扫省港澳，各间公司的粤剧戏班纷纷争赴澳门演出。

踏入20世纪40年代，由于广州、香港相继沦陷，大批艺人避到澳门中立自由区，他们亲率戏班或在澳门自组剧团继续演戏生涯，澳门的粤剧团体发展达到前所未有的繁荣。澳门本来同一时段只有一两个剧团同时演出，此时已变成多达五六个戏班同时演戏，大量涌现的粤剧专业团体不但集中在清平戏院演戏，更把平安、国华、域多利等戏院转变为粤剧演出场所。抗战后期，"花锦绣""新声"和"太上"在大大小小的戏班中脱颖而出，先后成为澳门的班霸。这些在澳门演出的剧团还编出具有白话剧风格的新剧，一些口白具有话剧台词的特点。20世纪一二十年代用上软画布景装置，30年代以后，粤剧演出舞台上大量使用硬景、立体布景，同时机关布景也在澳门戏台逐渐兴起，引起了观众的极大兴趣，戏班开始以布景堆头的大小作为炫耀和竞争的手段。40年代的抗战时期，澳门粤剧演出空前繁荣，戏班都以精湛的舞台布景作为争取观众的重要手段。1943—1945年，在澳门的新声剧团演出《红楼梦》一剧里聘请名画师用工笔画绘制大观园、怡红院及葬花等立体布景，而在"大观园"一幕的池水，可以清楚地看到真的鸭子在戏水，这是用镜面折射的特殊效果做出来的，使剧团在与其他剧团较量中取胜。太上剧团演出《猪八戒大闹盘丝洞》，马骝精明明被捆在一个大锅上，但一瞬间，竟在台前的座位上冒了出来，连掩眼法

① 张静：《升平戏乐·澳门戏曲》，第5页。
② 李婉霞：《清平戏院见证清末民初澳门粤剧的繁荣》，《戏曲品味》2013年2月147期，第76页。

的魔术都用上了，使该剧团成为当时在澳门唯一能与"新声"争胜的剧团。①

抗战胜利后，原在澳门演出的剧团恢复港澳两地来往。50年代初，澳门面临环境变化，经营困难导致专业剧团开始走下坡路。近年来澳门粤剧恢复兴旺，这跟其近年来经济飞速发展有极大关系。

因明代葡萄牙人的到来，澳门于晚明至清初就成为中外贸易港，经济的发展使其戏曲也蓬勃起来。清末至民国时澳门成为粤剧省港班演出重地之一，抗战后期更由于澳门中立而享有相对和平，也成为各大粤剧剧团躲避战争的演出圣地，粤剧演出达至空前繁荣。大概可以说，澳门粤剧一直与省港粤剧戏班紧密联系，连成一片。

三、粤剧的传播特性

从本地班及粤剧在不同的历史时期发展繁盛的情况来看，粤剧的繁盛中心从佛山→广州→香港→澳门逐步扩展，形成了其繁盛发展的传播路线（图5.2、彩图3）。

在数十年传播的过程中，粤剧不断吸收当地草根文化和外来文化养分，受社会、政治、经济的变动影响至深，由市场经济支配，构成粤剧传播的融汇组合性、持续变革性、经济政治性和市场导向性等特点。粤剧一边传播一边发展，以广东珠江三角洲本土为依归，借助粤籍华侨向海外扩展，成为海内外甚具吸引力的地方剧种，不断传演。

（一）融汇组合性

清末本地班演出的戏剧以形成粤剧中的例戏为特色之一。这种例戏都是明清以来佛山等乡镇的神功戏常演剧目，其后在不断传演过程中，逐渐发展为粤剧例戏。南海"奉革举人"刘华东把吸收的本土文化改编《六国封相》，成为审阅戏班的例戏，并"大小各班，一致奉行，至今勿替"②，是粤剧在传演过程中地方化发展繁荣的例证。及至20世纪初，粤剧又吸收新文化运动的思想，南海籍黄鲁逸提倡粤语唱曲，创作粤语剧本，他本人还在广州的"采南歌班教授在优天影时所编定之剧本"③，粤语曲目就是省

① 苏翁：《粤剧编剧艺术流变——从提纲戏到唐涤生的剧本》，黎键：《香港粤剧口述史》，第84~85页。
② 麦啸霞：《广东戏剧史略》，第29页。
③ 李霞举：《黄鲁逸遗著》第壹集，启明印务局1929年版，序二。

图5.2 清代至民国粤剧繁盛发展传播路线

佛山：清初—清末粤剧形成中繁盛演出中心
广州：清末—20世纪20年代粤剧繁盛演出中心
香港：20世纪30—40年代粤剧繁盛演出中心
澳门：20世纪40年代粤剧繁盛演出中心

资料来源：佛山市祖庙博物馆。

港澳"志士班"的演出风格。显然，新文化运动促使粤剧采用粤语（白话）唱曲，也是粤剧演出中心从佛山移向广州的同时进一步向粤本土文化发展。

清代本地班接受了佛山张五传授的汉剧组织后，就开启了孕育粤剧的模式，使佛山成为粤剧原始组织的铺垫地。粤剧形成以后，其民初繁荣演出地移向广州时，也碰上没落的外省戏班，有些来自京剧、徽剧、河南梆子戏班的艺人，拥有北派武打艺术，省港班就吸纳他们为武功师傅，使粤剧本地班融汇北派武功艺术。20世纪二三十年代时，薛觉先、马师曾等融合不少京剧表演艺术精粹，如使用京锣，京剧的长绸舞姿等①，使粤剧演出中心移到广州后，其表演艺术得到丰富。推动了粤剧吸收外省戏曲的优秀表演艺术。

清末以来，广州洋商聚集，随之西方文化艺术也被刚在广州繁荣的粤剧所吸收。外国艺术在粤剧舞台装置上呈现，如20世纪初周丰年班以小型火车登舞台、20年代梨园乐班使用立体布景②、30年代粤戏班已使用水银灯泡照明等，麦啸霞也说"竟成中西合璧今古奇观"③。外国题材的粤剧如《贼王子》《白金龙》等便追随欧美文化进步。当粤剧的繁荣移向港澳后，外来电影艺术也应用上，30年代马师曾改编自电影《蓝天使》的粤剧《野花香》在后来还制成电影④，很受欢迎。这也体现了粤剧在传播中继续融汇外来文化艺术的特点。

（二）持续变革性

粤剧于清末形成以来，在佛山繁荣时，其音乐以梆子、二黄曲调为主，集合弋阳腔、昆腔、古腔以及粤讴、龙舟、木鱼等。其演出中心移至广州后，逐渐减少弋阳腔、昆腔、古腔，昆曲只在过场的排子里出现，左撇霸腔很少用；一些原有曲调加以变腔，如滚花采用秦腔的滚板而变成禾虫滚花，二黄也模仿汉调而变成反线二黄，南音又变为苦喉南音等。⑤ 20世纪30年代，当粤剧演出中心趋向香港时，在上海流行的小曲（早期时代曲）、舞曲和电影插曲都加入粤曲行列，这从30年代发行的粤剧粤曲唱

① 陈非侬：《陈非侬粤剧六十年》，第7页。
② 陈非侬：《陈非侬粤剧六十年》，第60～61页。
③ 麦啸霞：《广东戏剧史略》，第47页。
④ 余伯乐：《马师曾的戏剧生涯》（连载七十九、一百四十二），（香港）《文汇报》1956年5月、6月。
⑤ 梁沛锦：《粤剧研究通论》，第179页。

片的曲本可证实。新曲能混合小曲,和梆子、二黄结合起来唱,就把粤曲的梆黄格律突破了,是粤剧传播发展中的一种变革。

粤戏班组织在粤剧传播过程中也有很大变动。清末,在佛山及广州的红船戏班角色分类较多,各有专长,不相混乱。当时红船戏班常有80~160人,演职员各有相应行当角色和职务,正如麦啸霞的《广东戏剧史略》所说,"角色职务之分配,戏班规例之颁布,俨如法律,不容紊乱"①。粤剧演出中心移至广州后,阵容强大的粤戏班开始面临成本上升问题,至20世纪30年代初,一些名伶的薪酬达二三万元。为了控制成本,一些戏班班主开始削减次要角色,最后把原来的十大行当角色变为"六柱制",即只剩下武生、文武生、小生、正印花旦、二帮花旦、丑生,实际上只有武生、文武生、花旦和丑生四个行当。②

然而,粤戏班行当角色的减少带来了传统舞台功架表演艺术的流失。清末时,粤戏班严密分工的行当角色属于群体性的合作配合演出,各行当特有的舞台表演艺术是其早期在佛山等乡镇演出的积累,是基于十大行当上丰富起来的表演特色。民国以后,粤剧营运中心在广州形成,出于"生意经"形成"六柱制",使粤剧早期古朴严谨的艺术受到严重破坏。文武生打破了小武只演武戏、小生只演文戏的分工,成为能文能武而以武戏文唱为主的表演形式,从此真正的武打戏便成凤毛麟角;再如丑生,原来男丑称"网巾边",女丑称"顽笑旦",均以滑稽擅长,现又把丑与小生的戏路融合起来,也逐渐转为以唱为主;文武忠奸,老少男女,均可任意串演。③ 因此,在粤剧传演过程中,早期粤戏班的一些基本功、排场和传统功架逐渐流失,传统的表演艺术被废弃。

(三)经济政治性

从清光绪年间到民国时期,粤剧繁盛演出中心由佛山、广州、香港至澳门逐步移动,可以说是由于这几处地方的经济政治情况不断变化。首先,就广州来说,广州历来是对外贸易中心,佛山则是手工业中心。当珠江三角洲还处于手工业时期,粤戏班往往较多在人口集中的手工业重镇演出,故佛山是清代广东戏曲中心。晚清时,广州的商业发达,带动珠江三角洲其他市镇的商业发展起来,这时广州人口稠密,中外商贾汇集,粤戏班的演出自然集中在拥有更多观众的省会,并在这个繁华城市继续发展壮

① 麦啸霞:《广东戏剧史略》,第29页。
② 中国戏曲志编辑委员会:《中国戏曲志·广东卷》,第297页。
③ 郭秉箴:《粤剧的沿革和现状》,第403页。

大，形成粤剧营运中心。20世纪30年代中，由于日本发动全面侵华战争，广州的粤剧演出也开始受影响，日趋低落。1938年广州沦陷，粤剧演出可谓跌至低谷。

民国时香港是粤剧省港班常演之地，这源于其人口和经济有长足发展，以及与广东省各地受军阀割据等不稳定政局相比，香港一直处于较稳定的社会局面。30年代中期后，香港受日军侵华的影响较小，粤剧也发展良好，形成了新的粤剧营运中心。1938年广州沦陷，大批粤剧艺人和戏班迁移至香港，粤剧名戏班的主要演出地点由省港两地改变为港澳。[①] 香港粤剧的黄金时期，自日军于1941年12月1日攻占香港后即告终止。香港沦陷时期，原在香港演出的粤剧名班或纷纷解散，或移到澳门，甚至转入内地大后方演出。1945年8月15日日本宣布无条件投降，六日后香港便告光复，离港居民逐渐迁回，粤剧又在香港复苏。

明末清初，澳门是对外贸易港，经济发展起来，神功戏演出也较活跃。清末民初，澳门也是省港班辗转演出的传统大埠。近代史上，澳门在葡萄牙管辖下相对疏离清廷，政治环境较宽松。约1905年，粤剧志士班的剧社采南歌曾到澳门演出。1907年，黄鲁逸、黄轩胄、欧博明、卢骚魂等在澳门组织了优天社，是比较正式的粤剧志士班。[②] 20世纪三四十年代，澳门因特殊的政治环境，在"二战"时保持中立，成为中国后方堡垒，其粤剧演出也较繁荣。当日军攻陷广州、侵占香港后，很多粤剧名戏班都来到澳门演戏。抗战后期，粤剧的繁盛演出中心移至澳门，澳门粤剧在整个珠江三角洲可谓独领风骚，众戏班云集，名伶争艳。抗战胜利后，粤剧戏班逐渐迁回香港，这时粤剧团体仍不时从香港过来演出，港澳粤剧联系较密切。

（四）市场导向性

地方戏曲最早的需求来源于神功宗教仪式，粤剧在佛山等地形成和繁荣时，神功戏一直是粤戏班生存和发展的主导力量。清末以后，尤其民国建立时，民间对宗教仪式的需求减少，粤剧的演出则开始注重有较多观众的大城市。另一方面，广州、香港等大城市兴建了多间戏院，戏院容纳的观众比乡村戏台、戏棚观众多得多，粤剧演出场所也逐渐以戏院为主。20世纪二三十年代，广州、香港两大都市再添建多间戏院，粤剧戏班剧团常

[①] 梁沛锦：《粤剧研究通论》，第256～257页。
[②] 赖伯疆、黄镜明：《粤剧史》，第23页。

驻这些戏院，先后形成两个粤剧营运中心，粤剧演出迁移的市场性显而易见。因此，粤剧演出繁盛中心受到城市粤剧市场的扩大所推动，由清末的佛山移至20世纪二三十年代的广州、香港。

粤剧市场的兴旺也引致粤戏班组织形式的改变发展。清末，粤剧中兴使粤戏班演戏迅速繁盛起来，这时开始形成经营戏班业务的商业组织，一些大班班主或资本家自己成立公司，直接和顾客接洽业务，它们一般都拥有几个著名戏班。这是粤剧演出繁盛中心移至广州后，粤戏班出现"公司制"的营运方式，也是受戏班业务繁多，演戏市场兴盛所引出的商业形式。"公司制"的戏班常在广州或香港等大城市建立，因大城市资本集中，演出市场庞大，班主设立公司后掌控戏班在城市演出场所，收效最佳。此外，公司制的戏班还根据城市以外的珠江三角洲的演出市场，在雄霸城市粤剧市场后，还出发分赴珠江三角洲的乡镇演戏，形成粤剧戏班围绕广州、香港的城市演出中心，向四周扩展的传播圈。

20世纪20年代以前，粤剧是岭南地区最时兴的娱乐项目之一，观赏粤剧戏班演出在珠江三角洲更成为民众的唯一娱乐方式。民国中期起，广东的娱乐市场大为改变，电影和各种游艺活动充斥城市娱乐场所，而粤剧市场被大幅挤压，戏班班主纷纷退出经营戏班，粤剧戏班只好取消公司制，转型为"兄弟班"，即由主要演员自己组建剧团。30年代时，电影普及珠江三角洲各地，只用不到两小时就吸引大部分观众，针对这一娱乐市场的变化，粤剧团体也将原本需要三四小时以上的粤剧缩短到两小时八幕剧的形式。一方面，这可减少粤剧团支出成本；另一方面，也迎合观众生活和娱乐节奏的改变。故粤剧在民国中后期的传播过程中，不但演出中心发生了转移，演出形式上也有所变化发展。

第六章 中华人民共和国成立后佛山粤剧的曲折发展

第一节 中华人民共和国成立至"文革"前（1949—1966年）的佛山粤剧

中华人民共和国成立后，从全国范围来看，旧戏和艺人都按照相关政策被改造，即"改人""改制""改戏"。[①] 经历了戏曲界纠偏和"五五"指示[②]之后，为了准备参加全国戏曲会演的剧目，1952年6月中南区在武汉举行了戏曲观摩演出，广东省选送的剧目是《三春审父》和《爱国丰产大歌舞》，《爱国丰产大歌舞》受到大会好评，《三春审父》却受到了严厉的批评。《三春审父》改编自民间说唱木鱼书的故事，因其情节曲折，行当齐全，很受欢迎，是粤剧多年演出的流行剧目，在会演中反映却很不好。名家评论该剧虽然表演不错，但剧本不好，因为它不是反封建而是维护封建，且演出中使用发光胶片制作戏服，使用金碧辉煌的布景，离开了传统和剧情的需要。田汉发言说："我们今天明确的是我们需要的反封建的戏曲，而不需要维护封建道德，鼓吹封建意识的戏曲。像《三春审父》这样一个节目，作者主观上应该是企图反封建，但表现出来恰恰相反。我们主要地反对什么？赞成什么？批评什么？歌颂什么？对此，各剧种都要

[①] 1948年11月23日的《人民日报》社论《有计划有步骤地进行旧剧改革工作》已为1949年以后的"旧剧改革"工作制定了基本方针。1949年7月27日，中华全国戏曲改进委员会筹备委员会就已经开始办公。同年11月1日，经政务院文教委员会批准改称为戏曲改进局。11月3日，戏曲改进局成立，对传统戏剧进行改造，包括三个主要部分：改人，改制，改戏。

[②] 1951年5月5日，中央人民政府政务院由总理周恩来签发《关于戏曲改革工作的指示》，后来简称为"五五指示"。该指示基本上继承了戏曲改进委员会的建议内容，它与此前戏曲改进委员会的建议之区别，主要在于这是一份以政务院名义颁布的政府法令，拥有法律效用，为此后十多年的戏剧发展确定了基本方针。同时它也有很强的现实针对性，尤其是指示中明确指出"经励科"等严重侵害人权与艺人福利的旧科班制要取缔。

有足够的注意。"他认为《三春审父》"从反对封建家庭，到反'黑暗朝廷'，都是不严肃不彻底的。说明作者没有能够集中主题，解决一个问题。因为追求一些世俗效果，某些地方反而成了封建说教的东西，这是我们必须加以反对的"①。1952年10月6日—11月14日，文化部举办第一届全国戏曲观摩演出大会。在这次大会上，出人意料，粤剧受到严厉的批评。周扬在会演闭幕式上公开批评了粤剧："资产阶级则由于它在文化上比政治上还落后，又加以本身所沾染的封建性、买办性，它对发展中国戏曲艺术的事业就从没起过任何独立的积极作用，而更坏的是，它竟使某些戏曲丧失了原有的民族传统，而染上商业化、买办化的恶劣风气，把艺术变商品，竞尚新奇，迎合小市民的落后趣味，将艺术引导到堕落的道路。粤剧在音乐上是有创造的，在舞台艺术上也有不断勇敢的革新，但它的整个艺术倾向却有极不健全的地方。剧本创作粗制滥造，追求离奇的情节，每个剧中都要凑足六个主角同时登场，并不适当地以奇装异服相炫耀，这一切不但不是艺术，而且恰恰是破坏艺术。粤剧艺人中有不少有天才的、有创造性的、富有爱国心的，他们应当起来彻底改造这种恶劣风气，而建立一种适合人民需要和艺术发展的新的、健全的风气。"② 从来没有一种地方戏受到如此严厉的批评。针对批评意见，广东省戏剧界于1952年12月1日举行有2000人参加的大会，会上宣布成立专门的"参加全国戏曲会演传达学习委员会"，对会演期间受到的批评极其重视，极力整改。1953年8月3日《人民日报》刊登《全国戏曲会演以来的粤剧界》一文，指出粤剧界经过学习，已初步重视粤剧的优良艺术传统和美丽的地方色彩，并认识到粤剧遗产的重要性，这场学习运动才结束，粤剧演出才逐渐恢复常态。

　　广州与佛山，从地理分布来看有地缘关系，从文化传承来看有血缘关系。从历史上的广府同源到当下的广佛同城，二者相互浸润濡化，有文化个性，也有群落交集；有城市势能的强弱，也有广府文化的亲疏。岭南三大民系——广府民系、福佬民系、客家民系，以方言为区分，同处南粤而各有文化特征。广府话（粤语）是广府地区的通行语，也是孕育、传播广府文化的符号。从文化归属来看，广府文化中，广州与佛山两个重镇缺一不可。两座城市语言相通，文化同源，共饮珠江水，汤粥同食，共唱粤剧、粤曲，文化传播与交流无任何屏障隔阂，甚至就是一体二身。广州与佛山有着太多的相似之处，都有着传统与现代并置、外来文化与本地文化

① 转引自林榆：《记半个世纪我与粤剧的不解之缘》，《新中国地方戏剧改革纪实》下册，中国文史出版社2000年版，第878～880页。

② 周扬：《改革和发展民族戏曲艺术——1952年11月14日在全国戏曲观摩演出大会上的总结报告》，《中国戏曲志?北京卷》。

杂糅统一的特征；当然，"和而不同"最终彰显了二者各自的城市个性。晚清以来，广东梨园风潮迭起，李文茂率领的红船弟子起义失败，导致佛山琼花会馆被毁，本地粤戏被迫向广州转移。八和会馆的建立使粤剧中兴。清末民初省港班形成，先后出现广州、香港两大粤剧营运中心。伴随省港班的扩张，粤剧促成了广佛之间不分彼此的文化共同体。以粤剧为例，我们看到的是广佛城际之间文化的双向传播与影响。但在众多粤剧研究的成果中，研究者往往将两座城市分而治之，或者忽略粤剧的源头佛山。广府文化同根同源，就粤剧而言，广州与佛山休戚相关，如省港班在戏班组织、演员调度等方面都不分彼此。中华人民共和国成立初期，在"百花齐放、推陈出新"双百方针的激励下，佛山粤剧舞台有了新的气象：艺人社会地位提高，传统剧目得到挖掘整理，粤剧艺术不断创新。在这期间，一批好戏纷纷出台，《血溅金沙滩》《卖马蹄》《四只肥鸡》等在观众中引起强烈反响，其中《四只肥鸡》得到了周恩来总理的肯定，演出团体还得到了周总理的亲切接见（图6.1）。佛山粤剧迎来了辉煌的历史时期。

图6.1　1963年周恩来总理在广东迎宾馆小礼堂观看佛山专区青年粤剧一团
演出《四只肥鸡》以后与演员合影

资料来源：佛山祖庙博物馆。

这一时期，佛山管辖的地域较大，甚至包括珠海、中山等地，几乎各县市都设有粤剧团，涌现出一些较著名的粤剧团和演员。

一、粤剧团

（1）娱乐粤剧团。娱乐粤剧团始建于广州，1956年后归属佛山市管理。该团主要的演员有冯少侠、梁冠南、庞顺尧、蝴蝶女、郑培英、李剑

豪、石燕明、苏小妹等，演出了《佛山胜天堂》《社会主义好》《二进宫》《一张白纸告青天》等优秀剧目。

（2）佛山专区青年粤剧团。享有"南国新花朵，粤剧小蓓蕾"美誉的佛山专区青年粤剧团成立于1957年，是一个教学与演出双结合，以培养粤剧接班人为目的的剧团，梁冠南任团长，梁荫棠、张盛才任副团长，曾三多曾任名誉团长。该剧团先后培养了大批德才兼备的粤剧新秀，是中华人民共和国成立后佛山培育粤剧人才与推进粤剧改革创新的基地，在粤剧界颇有影响。

（3）佛山粤剧院。佛山粤剧院成立于1959年，陈兴中任院长，萧志刚任党委书记，梁冠南、梁荫棠、庞顺尧任副院长。粤剧院下设九个演出团体及一个粤剧训练班，并建有舞台美术制作工厂、艺术创作室。主要演员有梁冠南、梁荫棠、庞顺尧、冯少侠、叶弗弱、紫兰女、蝴蝶女、黄新雪梅等，编剧有陈璐、陈梦、劳雪鸿、李燕庭等。粤剧院的成立促进了演出人才的优化组合，拓展了粤剧改革的成果。1961年夏粤剧院撤销。

（4）佛山专区粤剧团。1961年，佛山粤剧院撤销，剧院所属剧团的部分人员组建了佛山专区粤剧团，主要演员有梁荫棠、庞顺尧、黄炎工、小神鹰等。

（5）佛山专区所辖各县粤剧团体。1956年2月，佛山专区成立，辖南海、顺德、三水、鹤山、开平、恩平、花县、番禺、中山、新会、高明、台山、珠海13县和佛山、石岐、江门三市。专区的每个县、市都成立有自己的粤剧团。此期间，市、镇戏院日夜开场，好戏连台，乡间是"锣声响十里，相邀看大戏"，是佛山粤剧最为盛行、繁荣的岁月。

二、著名演员

庞顺尧（1902—1968）　番禺人，早年在南洋演马旦、小生等行。回国后，参加人寿年班，后改演丑生戏。首本戏有《孤雁引仇缘》《龙虎渡姜公》等。1957年以前曾加入娱乐粤剧团，后转到佛山粤剧院一团。

梁冠南（1903—1975）　原名梁秉南，顺德人，20岁拜当红名武生声架罗为师。他擅长花脸、白须武生戏，曾参加国中兴、太平、非凡响等剧团。首本戏为《情僧偷到潇湘馆》《九件衣》等。1951年加入娱乐剧团，1957年任佛山专区青年粤剧团团长，并致力于培养粤剧后辈人才。

梁荫棠（1913—1979）　著名粤剧演员、表演艺术家，佛山人。幼时由堂兄梁秋引荐到红船班学音乐。他投身粤剧艺坛后，师承桂名扬，以武功见长，素有粤剧"武探花"之称。他亦学过小明星、徐柳仙的唱腔，

唱功老到。1952—1958年为新世界、冠南华等班台柱，1958年加入佛山专区青年粤剧团，1959年进入佛山粤剧院。主演剧目有《赵子龙催归》《武松》《闹海记》《周瑜归天》等。

冯少侠（1916—1988） 原名冯定章，顺德人。20岁随表兄醒魂觉进入粤剧团学艺，工小生行当，后拜邝山笑为师。与蝴蝶女合作演出的《花蝴蝶》一剧，使其一举成名。曾参加过大龙凤、锦添花、太上等剧团。1954年回国，加入佛山娱乐剧团，主演剧目有《一张白纸告青天》《偷掘状元坟》《劈山救母》等。

紫兰女（1917—1991） 原名卢绮文，南海人。12岁入行，18岁成名，年轻时在美加走埠，30年代在胜寿年等省港名班任正印花旦，以演武戏著称。她善于将西方开放自由的舞台表演融入粤剧，是一位勇于创新的粤剧演员。主演剧目有《冷面皇夫》《金莲戏叔》《武松醉打蒋门神》等。

蝴蝶女（1921—1989） 原名余秀琼，南海人。童年时开始拜师学艺。1933年赴美国献艺，以一曲《霸王别姬》赢得金牌。香港沦陷时，在港自组"蝴蝶剧团"。1955年底加盟佛山娱乐粤剧团。她以苦情戏见长，主演剧目有《包公三勘蝴蝶梦》《望江亭》《一张白纸告青天》《偷掘状元坟》等。

蒋世芬 1953年组织南方、平安、大江南等剧团，任团长兼文武生演员，1959年加入佛山粤剧院，1961年调到珠海剧团，擅演海青戏。主演剧目有《三姐下凡》《孙悟空大闹天宫》等。

徐人心 十六岁在美国担任正印花旦，扮相俏丽。1946年回国，1959年加入佛山粤剧院，曾与何非凡、任剑辉合作。其在《金莲戏叔》中饰潘金莲，在《追鱼》中饰鲤鱼精，皆深受观众赞誉，有"再世潘金莲"之称。

三、粤剧教师

佛山粤剧之花得以盛开、繁荣，离不开诸多前辈艺人的辛勤耕耘。"南派武探花"梁荫棠、"粤剧四大名丑"之一叶弗弱、"粤剧四大名旦"之一钟卓芳，以及著名演员梁冠南、紫兰女、黄新雪梅、梅兰香、萧月楼等先后在佛山担任粤剧教师。在他们的悉心教授、精心栽培下，粤剧后起之秀茁壮成长，一批批学有专长、技艺精湛的粤剧演员走上舞台，甚至蜚声海内外。

叶弗弱（1905—1979） 原名叶真光，宝安人。早年就读于香港英文书院。自20世纪20年代起，先后加入大罗天、觉先声、万年青、义擎

天、大龙凤等剧团，擅演丑生，有"四大名丑"之誉。主演剧目有《璇宫艳史》《燕归人未归》等。60年代后在佛山专区粤剧团粤剧训练班任主任，在佛山专区青年粤剧团二团任团长。

黄新雪梅（1912—1979）　原名黄珍，出生于新加坡，十三岁便在新加坡登台演戏，主演过《刘金定扎脚斩四门》《钟无艳》《十三妹》等武功戏。她基本功扎实，是当时新加坡著名的武旦之一。抗战胜利后回到广州，先后在光华、娱乐、义擎天、平安等剧团和佛山专区青年粤剧团任演员。1961年被聘为佛山专区粤剧团粤剧训练班艺术教师。

梅兰香　七岁在南洋从艺，九岁开始任主角，主演《杨八妹取金刀》等剧。抗战胜利后回国，1960年任佛山粤剧院三分团团长，后调到佛山专区青年粤剧团任教，直至退休。

萧月楼　天津人。原为京剧龙虎武师。1937年应觉先声剧团之邀，南下献艺，先后在觉先声、锦添花、非凡响等省港班任首席龙虎武师。1959年起在佛山专区青年粤剧团任教，先后培养了罗君超、曾慧、李雄珏等优秀演员。他也是著名编剧家，1957年与梁冠南等著名粤剧艺人创建了佛山专区青年粤剧团，出任编剧并兼艺术老师。其编写的粤剧剧目有《偷掘状元坟》《包公三勘蝴蝶梦》《七状词》《红孩儿》《革命的火花》《卖马蹄》《巾帼辨奸》等。

梁荫棠　不仅以精湛的演艺称誉粤剧舞台，在授艺育人方面亦不惜辛苦。1958年，身为名演员的梁荫棠，甘为人梯，毅然出任佛山专区青年粤剧团的副团长兼艺术老师。在演出上他放下架子为学生配戏，教学时一招一式皆严格要求，其品格深为学生敬重。梁荫棠可谓桃李满天下。

第二节　"文革"及改革开放后的佛山粤剧

"文革"期间，"四人帮"在戏剧舞台上唯"样板戏"独尊，佛山粤剧舞台一片凋零。传统剧目与中华人民共和国成立后创作的优秀剧目一律被斥之为"封、资、修"而被禁绝，各剧团一度停止活动。"文革"十年动乱使佛山粤剧人才出现青黄不接的断层，佛山粤剧的发展遭到严重破坏。

"四人帮"倒台后，佛山粤剧逐步走上复苏之路。1979年，佛山地区粤剧团、佛山地区青年粤剧团恢复演出，佛山市粤剧团成立。佛山粤剧团体上演了《苗岭风雷》《凌波仙子》《穆桂英大战洪州》《三凤求凰》《光

绪皇夜祭珍妃》等优秀剧目,并多次赴港、澳、东南亚及美洲等地演出,所到之处,广受赞誉。佛山粤剧揭开了辉煌的新一页。

一、粤剧团

(1) 佛山地区粤剧团。1969年佛山专区粤剧团恢复演出,1970年更名为佛山地区粤剧团,主要演员有小神鹰、罗君超、陈小华、叶碧云等,演出了《苗岭风雷》《风雪皐田院》等剧目。

(2) 佛山地区青年粤剧团。1979年,佛山地区青年粤剧团在原佛山专区青年粤剧团基础上成立,地市合并后,更名为佛山青年粤剧团。该团精英荟萃、充满活力,上演了《凌波仙子》《三凤求凰》《光绪皇夜祭珍妃》《穆桂英大战洪州》等优秀剧目,颇受观众欢迎。

(3) 佛山市粤剧团。1979年,佛山市粤剧团成立。1985年,佛山市粤剧团与佛山地区粤剧团合并,取名佛山市琼花粤剧团,1986年更名为佛山粤剧团。该剧团主要任务是从事粤剧创作、研究及演出,其编演的《三看御妹刘金定》一剧,在1985年全国戏曲作品评比中,获戏曲作品鲁迅奖。该剧团曾赴香港、澳门等地演出,广受欢迎。

(4) 佛山地区所辖各县粤剧团体。1970年,佛山专区更名为佛山地区,辖南海、顺德、三水、高鹤、开平、恩平、番禺、中山、新会、台山、珠海、斗门12县和佛山、江门两市。全区的每个县、市亦建有自己的粤剧团。这些粤剧团努力进行艺术实践、培养粤剧人才,不断取得丰硕成果,为粤剧添姿增彩。

二、著名演员

司马剑琴　1934年生,从小喜爱粤剧。1957年参加佛山专区青年粤剧团,擅演须生和丑生,主演剧目有《汉宫秋月》《春草闯堂》等。1960年,在广东省青年会演时,其在《百里奚会妻》一剧中饰百里奚,获优秀青年演员奖。

陈小华　1935年出生,东莞人。1947年从艺,曾参加大江东、南方等剧团,后调到佛山地区粤剧团担任演员及团长。主演剧目有《苗岭风雷》《赵子龙催归》等。

叶碧云　新会人,1936年生于马来西亚,1948年回国,1959年加入佛山专区青年粤剧团,后调到佛山地区粤剧团,戏路宽广。主演剧目有《鸳鸯灯》《红色娘子军》《苗岭风雷》等。

陈效先（1936—2002） 东莞人。1955年，加入义擎天粤剧团。1957年后，参加佛山专区青年粤剧团、佛山专区粤剧团。曾主演过《金陵残梦》《南唐李后主》等剧目。

罗君超 1957年加盟佛山专区青年粤剧团，戏路宽广，能演各类型不同行当的角色。主演剧目有《巾帼辨奸》《赵子龙催归》《红色娘子军》等。

白凌霜 1956年由新加坡回国，加入广州东方红粤剧团；1959年加入佛山粤剧院；后抽调到佛山地区粤剧团，担任正印花旦。主演剧目有《周瑜归天》《赵子龙催归》《山乡风云》等。

文玉峰 文武生。1956年自新加坡回国，参加义擎天粤剧团、新华粤剧团，1963年加入佛山地区粤剧团。主演剧目有《荆轲》《碧血扬州》《节振国》等。

黄炎工 20世纪40年代拜梁荫棠为师，尽得真传，功架扎实，善演武生角色。1959年调入佛山粤剧院，后到佛山专区粤剧团。主演剧目有《赵子龙保主过江》《金镖黄天霸》等。

小神鹰 原名梁锦伦，1939年生。出身粤剧世家，九岁随父学艺，天资聪颖，有神童之称。十六岁起担任文武生。1960年加入佛山粤剧院，后以文戏为主。主演剧目有《风雪卑田院》《人面桃花》《凌波仙子》等。1983年调到广东粤剧院三团。

石燕明 1957年在佛山娱乐粤剧团当小生，1959年后，先后在佛山粤剧院一团、佛山专区青年粤剧团任小生，1963年调到南海剧团。主演剧目有《凄凉雨夜唤莺归》等。

三、演出情况

为了清晰说明前文所介绍的中华人民共和国成立后佛山粤剧团及主要演员的演出情况，特列出相关统计表（表6.1）。

表6.1 中华人民共和国成立后佛山所辖各粤剧团演出剧目统计

序号	演出剧名	主要演员	年份	演出剧团
1	《偷掘状元坟》	李剑豪、冯碧瑶、庞顺尧、梁冠南		娱乐粤剧团
2	《凤还巢》	王剑鸣、黄汉升、何宝珍、冯小婉、殷景棠		

续表6.1

序号	演出剧名	主要演员	年份	演出剧团
3	《凄凉雨夜唤莺归》	蝴蝶女、冯少侠		娱乐粤剧团
4	《百里奚会妻》	梁冠南、叶弗弱		
5	《素月孤舟》《二进宫》	冯少侠、蝴蝶女	1959	
6	《荔枝换绛桃》	蝴蝶女、冯少侠		
7	《一张白纸告青天》《风月救风尘》	蝴蝶女、金缕衣	1958	
8	《审知县》	当自强、文玉峰、冯孟婉、伍海清、小神鹰、白凌霜		佛山专区粤剧团
9	《教子逆君王》	吕雁声、曾三多		佛山专区南方粤剧团
10	《金娥恨》	梁菁、司马剑琴、叶碧云		佛山专区青年粤剧团
11	《铡赵王》《包公三勘蝴蝶梦》	霍锦全、梁菁、吕施、梁冠南；陈江沛、梁菁、霍锦全		
12	《血战金沙滩》	霍锦全、梁荫棠	1959	
13	《七状词》	梁荫棠、紫兰女	1958	
14	《七状词》	刘少波、陈江沛、蒋兰	1959	
15	《春草闯堂》	罗君超、叶碧云		
16	《孙悟空三打白骨精》	罗君超、司马剑琴	1962	
17	《雨打莲花并蒂开》《英娥救嫂》	刘少波、陈小华	1963	
18	《罗成下孟州》	卓芳、黄露霜、郑美翘、曾彩姬		佛山专区南海县好景象粤剧团
19	《红楼二尤》《教子逆君王》	梁铁峰、钟卓芳、钟汉鹰		
20	《大闹城隍庙》	黄玉明、蓬莱燕、新非凡、白玉崐		佛山专区顺德县新龙凤粤剧团

续表 6.1

序号	演出剧名	主要演员	年份	演出剧团
21	《拜月记》《梅开二度》	陈剑声、何素梅、陆碧云；何素梅、严觉天、张百慧		佛山专区顺德县农丰乐粤剧团
22	《告亲夫》	苏惠芳、彭冰冰、关少山		
23	《薛刚醉打紫金冠》	郭如虹、廖少文		
24	《刘金定智取南唐》	关少山、苏惠芳		
25	《蛟龙宝扇》《夜过平天寨》	区荣佳、梁若兰、关少山	1959	佛山专区中山县锦添花粤剧团
26	《巧媳妇》	何丽芳、陈少芬		
27	《夜战马超》	廖少文、梁梦觉		
28	《风雪卑田院》《阮良水底擒兀术》	陈飞燕、何丽芳	1958	
29	《英勇王挂印封金》	罗瑞龙、许雪裴		
30	《菱花宝镜》	罗瑞龙、许雪裴	1963	佛山专区中山粤剧团
31	《五指山》	罗瑞龙、许雪裴		
32	《黄巢怒反长安》	吴小兰、罗瑞龙等		
33	《孙成骂殿》	林伟扬、梁少棠		佛山专区开平县永和平粤剧团
34	《将相和》	梁家凤、林伟扬、潘丽仙、林雪芳	1963	
35	《屈斩李文忠》	黎锦棠等		佛山专区番禺县锦天粤剧团
36	《钟离钊》	王上王、蔡锦棠		
37	《燕燕》	莫锦泉、王上王		
38	《乱世雌雄英烈魂》《此子何来问句妻》	婉笑梅、梁鹤鸣等	1957	佛山专区花县大利年粤剧团
39	《钟无艳母子闹宫庭》	婉笑梅、卢绮云		
40	《乱世雌雄英烈魂》《此子何来问句妻》	卢绮云、张汉升	1957	
41	《穆桂英破天门阵》《苦凤莺怜》	陈小华、冯侠魂	1959	佛山专区东莞县大江东粤剧团
42	《审知县》	陈斌侠、罗君超		

续表6.1

序号	演出剧名	主要演员	年份	演出剧团
43	《袁崇焕怒斩毛文龙》《刘金定斩四门》《白蛇传》	陈小华、冯侠魂	1959	佛山专区东莞县大江东粤剧团
44	《阳光重照大岭山》	陈小华、叶碧云		
45	《山乡恩仇记》	杜锦郎、霍锦全、黎少冰、黄紫		佛山专区宝安粤剧团
46	《红灯记》	霍锦全、郭丽英		
47	《八寨图》《红色海陆丰》	罗子汉、蒋世芬	1959	佛山专区惠阳县平安粤剧团
48	《李逵扮新娘》	高子凌、冯展图	1960	佛山粤剧院第二团
49	《丁香雨后开》		1961	佛山粤剧院第三团
50	《巧对红绣鞋》	霍锦全、谢笑凡		
51	《花木兰》	郎筠玉、小飞红	1963	佛山粤剧院第四团
52	《三家福》	霍锦全、吕施		佛山粤剧院青年实验粤剧团
53	《燕燕》	吕施、司马剑琴		
54	《红云岗》			佛山地区粤剧团
55	《凤雪卑田院》	小神鹰、谭少英、文霞		
56	《蛇蝎一美人》	伍海青、邵朝阳		
57	《济公智斗霸王蟀》	罗君超、莫燕功		
58	《悲歌凤凰台》	谭少英、小神鹰		
59	《赵子龙催归》	梅冰、何维忠、罗君超	1978	
60	《花街节妇》	雷爱莲、梁耀安		
61	《人面桃花》	谭少英、朝阳	1981	
62	《新春大吉》	梅冰、伍海清等	1983	
63	《人面桃花》	小神鹰、谭少英	1981	
64	《妙善公主》	小神鹰、邵朝阳	1983	
65	《三交黄金印》	伍海清、朝阳	1984	
66	《南阳郡主闹喜宴》	小神鹰、杨淑萍	1981	

续表6.1

序号	演出剧名	主要演员	年份	演出剧团
67	《三凤求凰》	曾慧、余海燕、朱华芳、朱振华、梁超英		佛山地区青年粤剧团
68	《包公三勘蝴蝶梦》	刘少波、陈亮卿		
69	《凌波仙子》	曾慧、刘燕清、小神鹰	1980	
70	《光绪皇夜祭珍妃》	彭炽权、曾慧	1982	
71	《南海神镖女》	曾慧、彭炽权	1982	
72	《三凤求凰》	曾慧、朱华芳		
73	《拉郎配》	彭炽权、陈亮卿		
74	《穆桂英大战洪州》	曾慧、彭炽权	1983	佛山地区青年粤剧团
75	《啼笑因缘》	曾慧、彭炽权	1982	
76	《烈女英魂》	曾慧、余海燕等		
77	《虎帐鸳鸯》	刘燕清、陈克强		
78	《三凤求凰》	曾慧、朱振华		
79	《状元与乞丐》	曾慧、朱华芳	1981	
80	《南海神镖女》	彭炽权、曾慧	1982	
81	《胡不归》	彭炽权、林佩珍		
82	《风烛烧残泪未干》	新马流、梁家声		
83	《箫瑟奇缘》	岑育华、梁家声、新马流		佛山地区胜航粤剧团
84	《蒙正祭灶》	岑育华、梁家声		
85	《江姐》	梁绮霞、陈乐怡、叶安怡		
86	《海岛女民兵》	梁绮霞、叶安怡		
87	《吕洞宾六渡何仙姑》	石燕明、梁绮霞		佛山地区南海县粤剧团
88	《教子逆君王》	陈国光、梁绮霞		
89	《青兰附荐》	梁绮霞、许冠球		
90	《鹿台斩妲己》	吕炜、陈宝卿、陈少婷		佛山地区南海青年粤剧团

续表6.1

序号	演出剧名	主要演员	年份	演出剧团
91	《钱塘苏小小》	罗碧儿、刘钜榕		佛山地区顺德粤剧一团
92	《章台柳》	罗碧儿、刘钜榕		
93	《虎将困龙洲》	李汉风、罗碧儿	1981	
94	《烈女报夫仇》	珊珊、罗鉴雄		
95	《章台柳》	罗碧儿、钟传辉等		
96	《慈云祭母》	胡开胜、张大洪、罗碧儿		佛山地区顺德粤剧团
97	《白蛇传》	陈雪兰、谢少玲		顺德粤剧团
98	《藩宫蝶血》	谢少玲、陈广		顺德粤剧二团
99	《桃花笺惹恨》	唐镜明、谢小玲		
100	《钟无艳》（上集）	陈雪兰、陈广		
101	《钟无艳》（上集）	何丰仪、欧阳宝山		
102	《钟无艳》（下集）	何丰仪、欧阳宝山		
103	《藩宫蝶血》	陈江沛、谢少玲、陈雪兰		
104	《日久知郎心》	刘钜榕、罗碧儿		顺德粤剧一团
105	《桃花笺惹恨》	陈雪兰、陈广		顺德粤剧二团
106	《江湖女侠》	何丰仪、欧阳宝山、陈广		佛山地区顺德县粤剧二团
107	《女侠奇缘》	何丰仪、陈广等		顺德粤剧二团
108	《杨继业招亲》	冯汉树、何丰仪		
109	《三气守财奴》	刘钜榕、罗碧儿	1984	顺德县粤剧一团
110	《女侠奇缘》	何丰仪、梁建和		顺德县粤剧二团
111	《游龙弃凤续荆妻》	刘钜榕、罗碧儿		顺德县粤剧一团
112	《楚三怪娶亲》	张大洪、罗碧儿		佛山市顺德粤剧一团
113	《彩凤盗金丹》	刘钜榕、罗碧儿		佛山市顺德粤剧团
114	《白蛇传》	陈雪兰、谢少玲、何丰仪		顺德县粤剧团
115	《瑶山春》	陈广、张大洪、吴满庆		
116	《凌宫恨》	陈广、欧阳宝山		顺德粤剧二团

续表6.1

序号	演出剧名	主要演员	年份	演出剧团
117	《光绪皇夜祭珍妃》	龙英云、赵绯红		佛山地区三水县粤剧团
118	《剑底鸳鸯》	赵绯红、新剑峰		
119	《神秘杀人针》	戴家驹、陈沛文		
120	《花王之孙》	谭启昌、戴家驹、吴小兰		
121	《春华长在》	谭启昌、梁燕玲	1978	
122	《郭子仪祝寿》	谭启昌、梁燕玲		
123	《光绪皇夜祭珍妃》	苏丹等	1982	
124	《夜吊秋喜》	高雪芬、范星伟		
125	《小刀会》	戴家驹、胡芦、谭启昌		
126	《十五贯》	胡芦、范星伟		
127	《婚事》	谭启昌、刘德丽、何丽仪		
128	《宝扇姻缘》	张少华、李秋雯		
129	《孤寒种嫁女》	李汉枫、白菁		佛山地区高鹤县粤剧团
130	《粉面痴郎黑面娘》	李汉枫、白菁		
131	《糊涂姻缘十八年》	李汉枫、简燕萍		
132	《鞭打皇姐》	张丽芬、李汉枫		
133	《冤案奇缘》	林建华、张丽芬		
134	《双驸马》	林建华、李汉枫		
135	《朱升回朝》	蔡法、李军		
136	《白虎山前慈母泪》	李军、梁小青		
137	《夜斩龙沮》《血染越王台》	周郎、钟志强		高鹤县南国粤剧团
138	《花月东墙》	彭炽权、林佩珍		高鹤县粤剧团
139	《风烛烧残泪未干》	彭炽权、林佩珍		
140	《胡不归》	彭炽权、林佩珍	1981	佛山地区高鹤县粤剧一团
141	《错中缘》	李天龙、李长定		佛山地区新会县粤剧团
142	《枫树湾》	潘泽文、黄伟仪、梁望全		

续表 6.1

序号	演出剧名	主要演员	年份	演出剧团
143	《休书血泪》	余子强、梁妙冰	1980	佛山地区开平县粤剧团
144	《糊涂皇帝假状元》	张巨山、李小红	1980	佛山地区开平县青年粤剧团
145	《糊涂皇帝假状元》	陈炎辉、李小红	1980	
146	《再世红梅记》	李小红、司徒淑芬、张巨山	1979	佛山地区开平县青年实验粤剧团
147	《伏虎记》	梁永通、梁健民		佛山地区开平县粤剧团
148	《卖油郎独占花魁》	罗品烈、雷淑芳		
149	《碧玉簪》	梁妙冰、梁永通等		佛山地区开平县粤剧团
150	《嫦娥奔月》	李小红、张巨山等		佛山地区开平县青年粤剧团
151	《再世红梅记》	李小红、司徒淑芬、张巨山	1979	
152	《杨贵妃》	李小红、司徒淑芬、张巨山		
153	《孟姜女哭长城》	李小红、司徒淑芬、张巨山	1979	
154	《宝莲灯》	梁妙冰、邓永昌		开平粤剧团
155	《一张白纸告青天》	小非凡、梁妙冰	1979	
156	《拉郎配》	梁汝华、司徒端华		佛山地区开平粤剧团
157	《帝女花》	梁永通、余子强、梁永冰		
158	《苦凤莺怜》	罗品烈、雪淑芳		
159	《杨贵妃》	张玉影、陈炎辉		佛山地区开平县青年粤剧团
160	《红菱泪》	林嘉鸣、吴小凤、张月琼		佛山地区恩平红燕粤剧团
161	《归来燕》	黎小玉、艺文、卢直尤		佛山地区恩平粤剧团
162	《中秋月下望江亭》	黎小玉、李燕燕		
163	《劈陵救母》	黎小玉、卢直尤、吴如钦		
164	《红菱泪》	易风、郑悦心		佛山地区恩平县红燕粤剧团
165	《侠骨兰心》	易风、郑悦心		

续表6.1

序号	演出剧名	主要演员	年份	演出剧团
166	《多情燕子盼郎归》	郑玉选、吴如钦		佛山地区恩平粤剧团
167	《金玉奴捧打薄情郎》	李燕燕、吴林想		
168	《孟丽君》	岑育华、梁家声		佛山地区恩平县胜航粤剧团
169	《火烧艳阳楼》	伍国荣、陈杏笑		佛山地区台山县粤剧团
170	《梅开二度》	伍国荣、林凤霞		
171	《鸳鸯玫瑰》	伍国荣、李健材、钟丽仙		
172	《潇湘秋夜雨》	彭结冰、甄丽萍、伍国荣		
173	《六月飞霜》	马明峰、李明明		
174	《铁军传》	白洁辉、梁国锐	1981	佛山市粤剧团
175	《三看御妹》《汉宫秋月》	梁耀安、邵西莹、司马剑琴	1983	
176	《巾帼辨奸》	刘莲卿、白洁辉、紫兰青		
177	《花街节妇》《燕归人未归》	司马剑琴、雷爱莲		
178	《三看御妹》	邵西莹、司马剑琴		
179	《哑仔卖胭脂》	司马剑琴、紫兰青		
180	赴澳门演出专场	雷爱莲、梁国锐	1986	佛山市琼花粤剧团
181	《魂断香消续前缘》	梁国锐、海燕余	1987	佛山粤剧团
182	《孽海情花》	凌东明、梁国锐	1987	
183	《攀龙弃凤乌纱配》	李汉枫、余海燕等		
184	《十一世姻缘》	梁国锐、雷爱莲、凌东明		
185	《九宝莲》	梁国锐、雷爱莲	1986	
186	《风流才子痴情女》	凌东明、余海燕		
187	《杨文广出嫁》	梁国锐、何丰仪	1987	
188	《抢驸马》	梁国锐、雷爱莲		
189	《春草闯堂》	白洁辉、梁碧、陈万千		
190	《南阳郡主闹喜堂》	谭少英、杨淑萍	1991	

续表 6.1

序号	演出剧名	主要演员	年份	演出剧团
191	《屠夫状元》	梁国锐、紫兰青		佛山粤剧团
192	《巾帼辨奸》	刘莲卿、白洁辉等		
193	《红孩儿》	周恩、伍超凡		佛山青年粤剧团
194	《白蛇传》《拉郎配》《前程万里》等	彭炽权、李淑勤		佛山粤剧团
195	《穆桂英大战洪州》	曾慧、彭炽权		佛山青年粤剧团
196	《赵子龙保主过江》	彭炽权、梁超英、林佩珍、史剑光	1985	
197	《凄凉辽宫月》	彭炽权、林佩珍		
198	《汉武帝梦会卫夫人》	彭炽权、曾慧	1985	广东省佛山青年粤剧团
199	《含樟树下帝女魂》	彭炽权、曾慧	1984	佛山青年粤剧团
200	《光绪皇夜祭珍妃》	彭炽权、曾慧	1984	
201	《赵子龙保主过江》	彭炽权、曾慧	1985	
202	《盲仔断肠歌》	彭炽权、林佩珍	1987	广东省佛山青年粤剧团
203	《狮吼记》	彭炽权、林佩珍	1987	佛山青年粤剧团
204	《铁血红伶》	彭炽权、李淑勤	1991	
205	《顺治与董鄂妃》《白蛇传》《胭脂井》《光绪皇夜祭珍妃》等	彭炽权、林佩珍等	1991	中国佛山粤剧团
206	《丽人怨》	李淑勤、史剑光、陈荣	1995	佛山青年粤剧团
207	《情侠闹璇宫》	黄伟坤、李淑勤		
208	《花江恩情未了情》	黄伟坤、李淑勤		
209	《樊梨花三气薛丁山》	黄伟坤、李淑勤		
210	《周瑜》等	黄伟坤、李凤	1999	佛山粤剧团
211	《封神榜》	吕炜、关勇生、吴卓辉		南海县青年粤剧团
212	《六渡何仙姑》	何家鸣、梁绮霞		南海县粤剧团
213	《拜月记》	张少华、陈超云		

续表6.1

序号	演出剧名	主要演员	年份	演出剧团
214	《姊妹易嫁》	吕炜、李红锋		南海县青年粤剧团
215	《碧海狂僧》	苏丹、范星伟		佛山市三水县粤剧团
216	《花王之孙》	谭启昌、吴小兰		佛山地区三水粤剧团
217	《海瑞气钦差》	新非九、苏文侠		三水粤剧团
218	《玉河浸女》	刘锦成、陈丽嫦		
219	《三春审父》（又名《拗碎灵芝》）	苏丹、梁燕玲		
220	《唐宫恨史》《范蠡与西施》《洛神》《风流天子》	盖世英、蔡玉茹等	1998	广东省顺德市粤剧团
221	《八府巡按喜团圆》《金花龙楼招郡马》等	红艳女、盖世英等	2001	
222	《七彩六国大封相》《痴心女皇》《情醉凤仪亭》《客途秋恨》等	李玲梅、盖世英、梁少芯、文千岁等	1999	顺德市粤剧团
223	《孤雁哀鸣十八秋》《观音出世》《周文嫁妻》《风烛烧残泪未干》等	林英、盖世英、李玲梅、蔡玉茹等	2000	
224	《双枪陆文龙》《情侠闹璇宫》《穆桂英大战洪州》《碧海狂僧》《三戏周瑜》《红鬃烈马》	蔡玉茹、王戈丹、黄伟坤等	2001	
225	《唐伯虎点秋香》《黄飞虎反五关》《屠夫壮元》《郭子仪祝寿》等	盖世英、马德强、陈邦耀等		顺德市粤剧团
226	《分飞玉蝶再生缘》《夜战七星庙》《关外重开并蒂花》《高中状元》	盖世英、何丰仪、王戈丹、马德强等	2003	

续表 6.1

序号	演出剧名	主要演员	年份	演出剧团
227	《白蛇传》《十五贯》《薛平贵回窑》《孤雁哀鸣十八秋》	盖世英、何国贵等		顺德市粤剧团

四、20 世纪 80 年代至 21 世纪初佛山青年粤剧团大事记

20 世纪 80 年代，由彭炽权领衔的佛山青年粤剧团演出代表作《光绪皇夜祭珍妃》和《顺治与董鄂妃》。佛山青年粤剧团由原佛山地区青年粤剧团更名而成，经过逆境锻造，新星倍出，佳作不断，屡创佳绩。

1984 年 6 月，赴澳大利亚访问义演。

1984 年 11 月，赴香港与粤剧名伶新马师曾联合演出。新马师曾收彭炽权、曾慧、梁广鸿为徒弟。

1986 年 4 月，由彭炽权、曾慧领衔，中新建交后首次赴新加坡演出，作为赴新加坡的第一个中国内地粤剧团，轰动一时，倍受追捧。

1986 年 4 月，再赴澳大利亚演出。

1989 年 5 月，赴香港与扬威粤剧团杨柳青联合演出。

1989 年 9 月 15 日—10 月 5 日，自编粤剧《顺治与董鄂妃》在第二届中国艺术节观摩演出，又参加广东省庆祝国庆 40 周年优秀剧目演出，反响热烈。

90 年代，佛山青年粤剧团演出代表作《铁血红伶》和《丽人怨》。

1991 年 9 月，由彭炽权、曹秀琴领衔，第二次赴新加坡演出。

1991 年 10 月，自编粤剧《铁血红伶》参加广东省第四届艺术节，荣获八项大奖，其中彭炽权获演员一等奖。

1993 年 5 月，《顺治与董鄂妃》参加在福建省福州市举办的中国戏剧节演出。获奖七项，其中彭炽权获优秀演员奖，李淑勤获"中国戏剧节演员奖""优秀青年演员奖"，该剧获剧本、音乐、唱腔设计和舞台美术等奖。

1993 年 9 月，由彭炽权、李淑勤领衔，第三次赴新加坡演出。

1995 年 9 月，由李淑勤、季华升领衔，带自编粤剧《奇情记》参加广东省第五届艺术节演出，获奖八项，其中李淑勤获演员奖。

1996 年 4 月，赴香港与当地粤剧名伶梁汉威联合演出。

1998年4月，由黄伟坤、李淑勤领衔，第四次赴新加坡演出。

21世纪初，由李淑勤领衔的佛山青年粤剧团演出代表作《小周后》和《小凤仙》。

2004年3月，李淑勤、梁耀安领衔演出自编粤剧《小周后》，李淑勤获得中国戏剧最高奖项梅花奖。

五、21世纪初代表作《小凤仙》

（一）《小凤仙》剧情简介

粤剧《小凤仙》讲述民国初年京城名妓小凤仙掩护蔡锷摆脱袁世凯羁绊，潜回云南开展护国运动的故事。

袁克定为父亲袁世凯复辟帝制需要，把小凤仙的父亲当作革命党抓进监狱，以此胁迫小凤仙勾引辛亥革命元勋蔡锷，以便羁縻蔡锷留京。

无奈之下，小凤仙唯有服从。

蔡锷为了摆脱袁世凯的监视，发动云南起义，也将计就计与小凤仙纠缠。

这是一个小凤仙与蔡锷相识、相认、相知、相爱，冤家变成情人的故事。这个几乎人人皆知的故事，在这出戏中却得到了其他戏曲所没有的演绎。蔡锷凭什么感动了小凤仙？小凤仙因何舍弃父亲甚至自己的生命以保护蔡锷？当国家命运与个人利害相互矛盾时，小凤仙和蔡锷将如何处置呢？用一句套话形容：有多少编剧，就有多少《小凤仙》；有多少表演艺术家，就有多少小凤仙。

这是一场貌似风花雪月、实则刀光剑影的较量，这是一出感人至深、引人入胜、发人深省的戏剧。

（二）《小凤仙》创作思路

粤剧《小凤仙》，源于尹洪波、梁郁南创作的《共和女侠》，讲述护国元勋蔡锷与红颜知己小凤仙在乱世中相识、相认、相知、相恋、相爱的动人故事，其剧本在2010年被广东省委宣传部列入广东省重点文艺创作项目。2011年，适逢辛亥革命100周年纪念年，佛山粤剧院以该剧纪念辛亥革命100周年。

小凤仙是"爱国名妓"，云南护国起义前夕，蔡锷依靠小凤仙的掩护，最终脱离藩笼。对于小凤仙与蔡锷的爱情故事，时人评价，言人人殊，有

人赞誉小凤仙为"项王帐下之虞姬"。不管怎么说,小凤仙支持的是民主、共和,是正义和进步的事业。为了更好地塑造小凤仙的艺术形象,作曲家谈声贤从音乐上为这个角色量身设计了一段贯穿全剧的主题音乐,更好地衬托出小凤仙的心理历程,使整个剧目更有主题性及市场号召力(图6.2、彩图4为《小凤仙》剧照)。

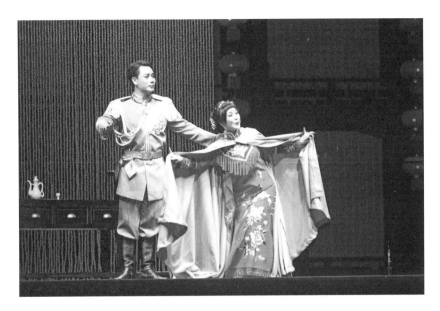

图 6.2 《小凤仙》剧照

资料来源:佛山市祖庙博物馆。

(三)《小凤仙》创作设想

佛山是粤剧的发源地,佛山粤剧院正是在这块拥有丰厚历史文化底韵的热土中润育成长的专业粤剧表演艺术团体。近年来佛山粤剧院致力于打造改革创新剧目,先后创排了《小周后》《蝴蝶公主》《紫钗记》《奇情记》等多部优秀粤剧作品(图6.3、彩图5为《小周后》剧照),并多次在全国、省级重大艺术节上获得奖项及荣誉,赢得了专家和观众的高度赞誉。其中《小周后》《蝴蝶公主》分别拍摄成粤剧电影和电视艺术片,广为传诵,成为广东粤剧界的一段佳话。

2009年底粤剧被联合国教科文组织列入"人类非物质文化遗产代表作名录"。佛山粤剧院对于粤剧的传承和发展责无旁贷,此次创作排演新编近代粤剧《小凤仙》,通过导演的创新调度、舞台空间的变化艺术、演员对角色的深入刻画,结合先进的LED及电脑灯特效,从舞台光的变化中呈

现一种时间的变化及人物心态的反映，给予观众耳目一新的舞台视觉感受。本剧沿用《小周后》《蝴蝶公主》《紫钗记》成功的幕后班底，使剧目达到参与全国省级重大艺术节水平，打造佛山粤剧又一品牌剧目。

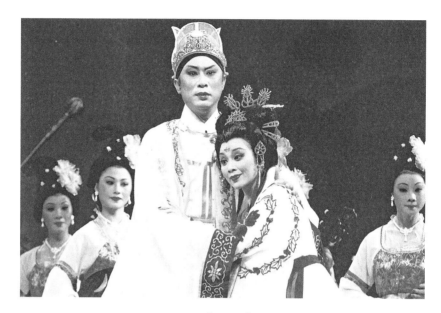

图6.3 《小周后》剧照

资料来源：佛山市祖庙博物馆。

第七章　未来佛山粤剧的走向

第一节　新粤剧演出方式的探讨及文学书写

常演常新、推陈出新，是各地方戏种经过不同时期市场挑战及戏台实践悟出的道理。戏路就是出路，演出模式及内容的调整总会与时代的需求密切相关。如何处理、调和新与旧、攻与守之间的关系，让古老的剧种有更好的发展前景，是各剧种都在探索的问题，粤剧也不例外。佛山处于改革开放的前沿阵地，市场与戏场之间存在着微妙的关系，市场经济对粤剧的影响可谓"双刃剑"：一方面，受市场的影响，粤剧面对诸多文化产业的竞争，失去了原有的地位及部分观众；另一方面，在政府及文化部门的扶持下，珠江三角洲繁荣的市场经济又使粤剧的发展得到相应的经济支持。为顺应市场及文化潮流的冲击，粤剧在秉持自身戏剧品质的前提下做出了诸多改变，从剧本内容的改编到演绎形式的多样化，促使粤剧由传统地方戏走向了"新粤剧"。

一、从澳门天后诞神功戏演出看佛山粤剧发展的前景

粤剧文化延续与存留有两种方式：一是静态的文本化生存，主要指相关的文献文物整理及历史梳理，包括文学性的携带衍化；二是动态的剧场化生存，即以各种方式传演活化。就佛山粤剧而言，展望其发展方向，静动两方面不可或缺。本小节从田野考察和实录澳门天后诞神功戏的角度来讨论佛山粤剧的发展及其未来走向的可能性。

（一）天后诞与神功戏

戏曲诞生于民间宗教信仰，有文献、史料证实，广东早期的戏曲活动

与民间信仰习俗活动息息相关。明清时期,浓厚的民间宗教氛围促成了神功戏的繁衍。宋元以来,随着关帝、北帝(真武)、天妃、城隍等各种民间神灵受到朝廷的敕封,明代,北帝崇拜成为佛山民间信仰的主要表征。围绕着北帝形成各种民俗信仰活动,其中为酬谢北帝而唱的神功戏最为显著。清中后期,佛山地区的神功戏演出十分兴旺,神功戏成为民间地方艺人每年演出的主要内容,由此发展出佛山粤剧的演出形式:先演例戏,再演正本戏。总体而言,神功戏利用民间信仰祭祀的体制搬演故事,是形成地方戏剧的源泉;神功戏是影响并推动粤剧发展的关键环节。

 民间信仰是粤剧发展的坚实基础。"在中华民族较成熟的文明形态中,各类原始时代的祭祀仪式在民间继续流传,同时经过整理加工和精致化的处理,转化为与宫廷礼乐相结合的仪式化表演。"[1] 神功戏就是祭祀仪式的礼乐性展示,它是宗教信仰与广大信众、受众之间的艺术桥梁,沟通了人神之间的交流,将娱神发展到娱人,乃至人神共娱。神功戏的搬演是粤剧延续与发展的路径之一,与信仰的氛围契合,它有如液体状的燃油,只要有星星之火,流到哪里便燃到哪里、传到哪里。以佛山为据点,神功戏传播至港澳、新马、欧美等地,可谓星火燎原。澳门妈阁水陆演戏会每年都会邀请粤港两地不同的戏班为天后诞唱戏酬神,也包括佛山的戏团。2017年邀请的是肇庆粤剧团和曾慧粤剧团。基于佛山粤剧发展传演的方向与趋势的研究,笔者对两个剧团在澳门的演出及影响做了翔实的田野调查。

 在澳门,每年春节和农历三月二十三日妈祖诞期,即妈祖阁香火最为鼎盛之时。除夕午夜开始,不少善男信女纷纷到来拜神祈福,庙宇内外,一片热闹;妈祖诞期前后,庙前空地会搭盖一大棚作为临时舞台,上演神功戏。

 澳门"妈祖信俗"已列入国家级非物质文化遗产代表性项目名录,围绕"妈祖信仰"牵动了一系列的民俗活动,从官方到民间都非常重视。澳门神功戏的演出从场地到礼仪程式再到演出内容形式都给人留下一种极原生的印象。港澳曾是珠江三角洲粤剧繁荣的中心,保留了不少传统演戏习俗,而神功戏的演出从清代以来至今从未中断过,因此,港澳神功戏的习俗对于研究佛山神功戏演出习俗有一定的参考作用。

(二) 田野调查

1. 演出空间——戏棚

 神功戏的演出始于庙宇。清末,由于没有固定戏台,戏班的流动性大,

[1] 傅谨:《中国戏剧史》,北京大学出版社2014年版,第10页。

所以搭棚唱戏成为当时最常见的演剧方式。因市场和文化的需求,晚清,搭建戏棚形成高峰期,搭棚行业形成规模。佛山搭棚行业主要集中在省会广州、名镇佛山、顺德陈村、顺德逢简、东莞石龙及香港、澳门等地,这些地方交通便利、手工业和商业繁荣。其中顺德搭棚业在佛山地区具有更为悠久的历史,清代的顺德有不少人从事搭棚行业,有些家庭数代传承搭棚行业。清代,大兴神庙,人们在庙宇附近空地临时搭建戏台或戏棚,专供神诞节日的戏剧演出之用。没有固定戏台的寺庙演神功戏均靠搭建戏棚进行。就港澳而言,"在戏院成立之前,港澳的草台班也已有粤剧的演出了,至今仍可看到香港地区搭竹棚演粤剧的照片"①。澳门虽小,却既有莲峰庙、妈阁庙、普济禅院三大古庙,又有佛祖、关帝、北帝、华光、土地、三婆、金花、华佗等神灵的庙宇、宫殿、神龛或神坛。清代澳门的妈阁庙、莲溪庙、柿山哪咤古庙等超过八处已有贺诞神功戏演出历史。举办神功戏演出,照例都要搭建戏棚,戏棚多在庙前空地,面向神坛,以方便神佛观赏酬神之戏。② 这跟佛山祖庙的万福台正对灵应祠里的北帝像的惯例一样。

　　澳门"天后诞"神功戏台(图7.1、彩图6)以竹竿为框架,以编制布铺盖棚顶,搭棚费用是30余万葡币,观众容量在800人左右。澳门妈阁水陆演戏会理事长陈键铨先生对澳门各寺庙搭棚情况有一个完整的介绍:澳门妈阁水陆演戏会由成记棚厂搭棚,大三巴哪咤庙由康记棚厂搭棚,氹仔北帝庙由文记棚厂搭棚,路环四庙慈善会由光记棚厂搭棚,雀仔园土地庙由添记棚厂搭棚。可见,在现代化程度极高的澳门,搭棚酬神唱戏的传统一直在延续,在内地几乎已消失的搭棚业还活跃在港澳地区。就搭棚业而言,以佛山为例,清中后期的佛山四方商贾云集,车水马龙,人口密集,演戏酬神常盛不衰,对搭建戏棚需求旺盛,佛山棚铺生意兴隆,规模相当大,形成专业管理的局面。直至20世纪90年代中后期,竹器业遭遇"寒流",加之早已固定的戏台,搭棚唱神功戏在内地逐渐踪影难觅。在空间相对逼仄的港澳,采取了即搭即拆戏棚的酬神唱戏模式,竹棚应节而建,节后除拆,对神对佛的虔诚信仰却没有断裂。澳门妈阁水陆演戏会依循戏台面向神像的古例,在妈祖阁对面搭建戏台。由于位置限制,戏台偏斜,未直面妈祖像,所以在戏棚内部直对戏台的尽头半墙高的地方设一神坛,祭奠仪式后,由妈阁水陆演戏会的核心成员将妈祖神像捧至坛上。为酬谢妈祖护佑"水陆平安""海不扬波",让妈祖欢乐,一定要让她在最佳的位置看到最精彩的神功戏,人与神的心灵愿景通过神功戏得到了交流与生发。

① 赖伯疆:《广东戏曲简史》,广东人民出版社2009年版,第411页。
② 李婉霞:《清代港澳神功戏演出及其场所》,《戏曲品味》2014年2月第159期,第79页。

图 7.1　澳门天后诞神功戏演出戏棚

资料来源：曾令霞摄。

　　从水平来看，整个戏台分三大部分：观众席、戏台、后台。观众席分左右两边，每一边由竹竿绑住座椅脚保持笔直，每张座椅后有排号标识，井井有条。戏台分演出区与乐池，演出区的陈设一如传统模式：一桌二椅。背景图案及守旧①若干，靠滑轮人工升降。剧组人员从下午就开始忙乎，经过两小时的齐心协力，戏台就被收拾得光鲜亮丽，不亚于固定戏台。乐池分列戏台两边，以阁楼形式呈现，左边安置弦乐乐队，右边安置打击乐乐队。由于位置稍高，演职人员要用梯子上下。常说台前幕后，幕后的情形如何？幕后可从戏台两侧进入，亦可由幕后竹梯而上。在靠近澳门海事博物馆处有一入口，入口处陈列几大戏箱，上面分别印着"肇庆粤剧团"和"曾慧粤剧团"字样。走进后台，即见一长长走廊，依次陈列着头饰、兵器、生旦净丑、帝王将相等各类戏服、长靠短甲、花翎凤冠等，色彩艳丽、琳琅满目、一派锦绣。从下午开始，剧组人员就开始熨烫服装，整理道具。再往前就是戏班的化妆处以及主要角色的化妆间。开场前，此处气氛紧张，一人一镜，镜光流彩、粉墨氤氲、腮红朱唇、眉黛高挑、桃红柳绿、金甲流光（图 7.2、彩图 7）。妆成后，每个演员都来了精气神，这神在于色彩，在于一股子内力外张。一出台，一转身，一亮相，

① 守旧指旧戏台上的帷幕。

身段翩翩,目光如炬,只等掌声来点燃。

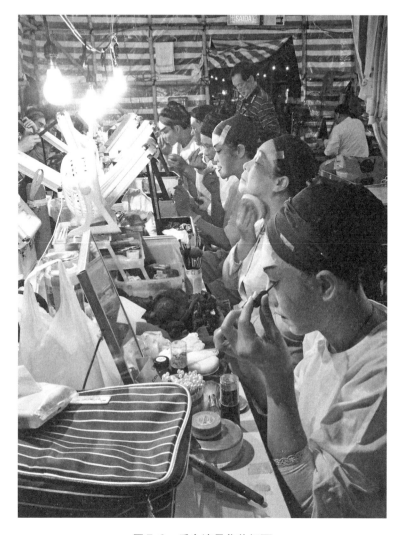

图 7.2　后台演员化妆场面

资料来源:曾令霞摄。

从纵向来看,戏棚分观众席和弧形棚顶,顶上设吊扇若干,中间有柱支撑,柱上写"严禁烟火、不准企立、提防小手"等字样。在未通电的传统时期,戏台照明主要靠燃油气灯,防火、拜火神是粤剧界一项非常重要的事。在现代社会,虽已通电,但戏棚还是用竹竿搭建,防火的传统意识一则要有,二则传统的做法还需保留。笔者在戏场考察时,时值4月一天中气温最高的时候,剧组里的一帮男人赤着上身,努力地利用滑轮将戏台照明灯、射灯吊至棚顶。那身板既有力量,还要有戏份。在这种原生态的戏场中,戏曲演员更具备草根的力量,一招一势与戏中人有关,与现实生

活亦有关，样样都得精通。

戏棚的外围则被彩旗、匾额、花牌装饰得喧嚣异常。有彰表良田肉店、黄晃记肉店、金益栈肉店、店龙花店、新金城餐厅、成记棚厂共同敬贺天后元君宝诞的匾额，有金龙剧团的戏桥海报，有妈阁水陆演戏会全人敬贺天后元君宝诞的花牌，有以个人名义给剧团主角献的花牌。给剧团主角献的花牌分四个部分用文字表述祝愿：第一部分是"声色艺全"；第二部分是"龙贯天先生笑纳 曾慧小姐笑纳"，"祝贺演出成功"；第三部分是敬贺之人留名；第四部分是花店名及电话号码（图 7.3、彩图 8）。整个花牌呈灯笼状，用花装饰间隔区分，空白处用龙的图案装点。也有以个人

图 7.3　神功戏演出花牌

资料来源：曾令霞摄。

名义单独为主角献花牌的，给男主角龙贯天的祝福语是："文武全才""演艺俱佳"。戏场花牌一则体现了粤剧在澳门深厚的民间基础，观众心中还存活着"角儿"的意识，怀旧的意味浓烈而文雅；二则说明在现代社会，因粤剧保留、延伸下来的戏曲文化传统在努力维护着以前的姿态。因剧场的规范管理，在内地几乎消失不见的传统戏场文化生态在澳门保留了下来，成为我们研究传统戏场、戏台的活化石。

2. 剧班（剧班构成、人员流动）

2017 年，澳门妈阁水陆演戏会邀请了肇庆市粤剧团和曾慧粤剧团为"天后诞"唱神功戏。曾慧（图 7.4、彩图 9）曾是佛山粤剧团的台柱，后来去了肇庆粤剧团，最后移民澳门，在澳门登记注册"曾慧粤剧团"。通过她这些年的人生轨迹，可以窥见佛山粤剧演员的流动及粤剧发展走向的问题。

曾慧，广东顺德人。国家一级演员，中国戏剧家协会会员，第十九届中国戏剧梅花奖获得者，著名粤剧花旦，粤剧伶王新马师曾之徒，继承"芳腔"之新秀。她扮相俏丽，嗓音甜美，表演真切流畅自然，文唱武打均衡发展，是 20 世纪 80 年代崛起的一颗新星。曾获广东省青年粤剧团汇演优秀演员一等奖、广东省首届中青年演员演艺大奖赛金奖、第七届中国戏剧节优秀表演奖等多个国家级、省级艺术奖项。为促进中外文化交流，她不遗余力，多次领衔率团出国演出。如：1989 年领衔赴英国演出，是中国粤剧史上第一次赴英国演出粤剧；2002 年 10 月领衔率团赴美国三藩市、圣荷西、洛杉矶等地演出，赢得颇高赞誉，拥有非常广泛的粤剧观众。曾慧 1979 年 1 月至 1987 年 3 月任佛山青年粤剧团正印花旦，是名扬海内外的粤剧演员之一。曾慧勤学苦练，十年如一日，基本功的训练从不间断，深得老师们的赞许。她以名旦芳艳芬的唱功为榜样，专学"芳腔"。1984 年，新马师曾回广东找演员赴港演出，相中曾慧并收她为徒。当年只有 23 岁的曾慧和文觉非等人一起赴港与新马粤剧团组团演出。这次演出，曾慧以正印花旦的角色出现。1988 年，曾慧去了肇庆粤剧团，很快就成为台柱之一，并在一年后被任命为剧团团长。曾慧在肇庆粤剧团待了 16 年后，以投资定居方式去了澳门。在澳门生活不久，她就来到广州，组建了"广州八和曾慧粤剧团"。2005 年 1 月，广东八和曾慧粤剧团成立。后来，曾慧进军澳门，成立澳门曾慧粤剧团，改变了澳门无粤剧专门表演团体的历史，同时将佛山粤剧文化传统携带至澳门，为本地戏曲文化的拓展迈出了惊人的一步。她的定居澳门，也带动了一批人才流动，为佛山粤剧人才的流动及走向的研究提供了范例。

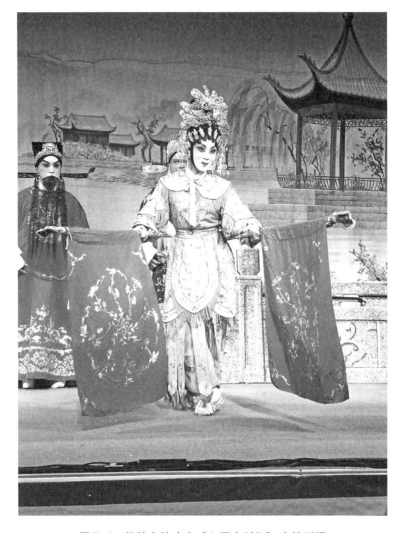

图 7.4　曾慧在神功戏《六国大封相》中的剧照
资料来源：曾令霞摄。

从戏班的来源、人员结构及流动性等角度来看，此次澳门天后诞神功戏演出的意义如下：

第一，以佛山为原点，连接穗佛澳三地，实现粤剧"大湾式"发展。

在澳门，粤剧和粤曲常常被相提并论，二者均具有较长的流传历史及广泛的民众基础。当然，粤剧通常被划归戏曲范畴，粤曲往往被划归曲艺范畴。就澳门本土而言，粤剧在民间的认知度虽高，但并未得到充分发展，澳门也没有专业粤剧团。为此，有一种说法是因为澳门人口少，没有条件也没有必要组建专业团体；另一种说法则认为是因为澳门的粤剧市场、资源、人才均有不足之处，而且爱好粤剧者多视之为消闲的文体康乐活动，意在自得其乐。不过，澳门虽然没有本土的专业剧团，但是业余社

团却由来已久，业余曲友唱家的人数也比较多。① 粤剧曲艺在粤港澳地区长期流传，"二战"时期，澳葡政府奉行中立政策，澳门又成为很多人趋之若鹜的避难所。当时，不仅有一大批粤剧艺人和戏班云集于此，唱家歌伶在酒店茶楼驻唱也遍地开花，这无形中为澳门民间粤剧曲艺培育了肥沃的土壤。② 曾慧粤剧团在澳门的入驻与注册是一个历史性的突破：它结束了澳门无粤剧团的历史；将佛山粤剧的传统带到澳门并发扬光大；带动了一批佛山粤剧演员去澳门发展，扩大了佛山粤剧的影响力。与经济"大湾区"相呼应的是文化的"大湾区"，粤剧作为贯穿粤港澳的标志性的岭南文化符号，已先期引领了"大湾区文化"的潮流。此次天后诞的神功戏演出促进了广佛澳三地粤剧文化的交流，实现了粤剧大湾区化的发展，为佛山粤剧团体经澳门向海外的传播储备了充足的力量。

第二，私营剧团成为体制内剧团的补充。

2005年1月，广东八和曾慧粤剧团成立。作为一家民营粤剧团，这里自由组班，人才自由流动。可喜的是，同曾慧"理班"的已有一批粤剧界的"自由人"——彭炽权、梁耀安、姚志强、李池湘等，他们都是当今剧坛的精英。曾慧说，办民营剧团让她看到了希望。她说，自己能成立这个剧团，除了有一个强大经济后盾外，自己也有很多资源，比如可以请到许多知名的老倌和剧团合作演出。虽然目前只有六个固定演员，但每次演出时的班底一定是很强大的，不会逊色于国营剧团。但她也承认，目前民营剧团生存还是比较艰难。

虽然是自由组班，但曾慧剧团也有明确的目标、相对稳定的班底，有具体的排练和演出计划。虽然成立时间不长，但已经在广州、东莞、湛江等地留下了许多足迹。曾慧成立澳门曾慧粤剧团，将佛山粤剧文化传统携带至澳门，为佛山戏曲文化的拓展迈出了卓有成效的一步。她的私营剧团有当年省港班"公司制"的特点，成为体制内剧团的补充，丰富了剧团经营的方式，让粤剧的发展、人才的聚合以及演出内容等更具灵活性。

第三，粤剧在澳门传播的历史及现实的可能性。

清代粤剧已在省港澳生根发芽，民国以来则是省港班发展鼎盛时期。当粤剧形成以后，由于经济、人口和社会政局的影响，在不同的历史时段先后在广州、香港、澳门三地逐渐走向繁盛，又在不断改革创新中进一步从这三个中心散发，传播四面八方。

澳门在明末清初时是对外贸易港，经济发展起来，神功戏演出也随即

① 张静：《升平戏乐·澳门戏曲》，第103页。
② 张静：《升平戏乐·澳门戏曲》，第104页。

活跃。清末民初时,省港班辗转演出在传统大埠。近代史上,澳门在葡萄牙管辖下相对疏离清廷,政治环境较宽松。约1905年,佛山粤剧志士班采南歌曾到澳门演出。1907年,黄鲁逸、黄轩胄、欧博明、卢骚魂等在澳门组织了优天社,是比较正式的粤剧志士班。①

20世纪三四十年代,澳门因特殊的政治环境,在"二战"时保持中立,成为中国后方堡垒,其粤剧演出也较繁荣。当日军相继攻陷广州、侵占香港后,很多粤剧名戏班剧团都来到澳门演戏。抗战后期,粤剧的繁盛演出中心移至澳门,澳门粤剧在珠江三角洲可谓独领风骚,戏班云集,名伶争艳。抗战胜利后,粤剧戏班剧团逐渐迁回佛山、香港,但仍不时从佛山、香港到澳门来演出,省港澳粤剧联系较密切。澳门回归以后,由曾慧等佛山名角的努力,在澳门成立了粤剧团,同时,也为佛山粤剧在澳门的传播与发展拓宽了路子。

3. 仪式(请神、酬神、送神)

在传统社会里,神功戏具有"神圣"的特性,这源自神功戏敬神、酬神的性质。由于"神圣",因而无论是组织者、参演者,还是普通民众,都对之十分重视,并有演出前后的敬拜仪式以示虔诚之心。岭南各地的神功戏都有相似的演戏流程,根据香港中文大学陈守仁教授的《神功戏在香港:粤剧、潮剧及福佬剧》记述,其流程大致为:请神—拜先人—拜地方菩萨—拜戏神—破台—丑生开笔—台口上香—例戏—拜先人—贺诞—还炮—抽/抢花炮—问杯选来年值理—竞投胜物—分胙肉、红鸡蛋—封台(送师)—送神。② 此次澳门天后诞神功戏演出仪式的程序与陈守仁教授的记述大致吻合:设坛置香火鲜花烧猪请天后—各宗亲、商会代表、妈阁水陆演戏会核心成员奉香拜祭先人—问卦求运气—烧元宝纸币—拆烧猪夫临时厨房—请妈祖像至戏台入口处拜祭—把"行宫"菩萨像护送至戏棚内正对戏台后壁的神棚上—切烧猪分胙肉、摆神功宴—送烧猪肉去戏班后台—澳门政商文化各界代表出席、代表发言祝贺—给南狮点睛、给龙挂红,施吉利之水,献姜(寓意好生发)—鼓乐舞龙狮—鸣爆竹—专业酒店厨房团队帮手开八十八围神功宴—破台开笔—后台紧张化妆—例戏—贺诞—封台—送神。整个酬神程序井然,步步周全,可以当作神功戏的活化石来研究。

① 赖伯疆、黄镜明:《粤剧史》,第23页。
② 转引自张静:《升平戏乐·澳门戏曲》,第80~81页。

4. 例戏

此次天后元君诞由"澳门妈祖信俗"国家级非物质文化遗产名录、澳门妈阁水陆演戏会主办，澳门胡氏集团协办。由曾慧、陈启良策划，艺术总监为龙贯天；由澳门曾慧粤剧团、肇庆粤剧团协办。主胡：侯穗光，司鼓：植柏根，服装：梁丽喜，道具：王胜军，化妆：彭仙萍，置景：彭伯荣、莫嘉辉、欧宇昌，灯光：陈伟作、彭祥鸿，音响：何永锐、戴俊杰，舞台监督：莫子健、冯世英。赞助机构为澳门文化局、澳门民政总署、澳门旅游局、澳门基金会、澳门霍英东基金会、东方基金会。演出地点是澳门妈阁庙前地；开演时间为：日场下午1时30分，夜场晚上7时30分。2017年4月17日隆重响锣，演出时间及剧目如下：

4月17日（星期一），先演《六国大封相》，续演《花月东墙记》。

4月18日（星期二），日演《蛮汉刁妻》，夜演《穆桂英大破洪州》，幕间演《八仙贺寿》。

4月19日（星期三），（台柱）日演《贺寿大送子》《征袍还金粉》，夜演《无情宝剑有情天》。

4月20日（星期四），日演《红鬃烈马》，夜演《福星高照喜迎春》。

4月21日（星期五），日演《汉武帝梦会卫夫人》，夜演《铁马银婚》。

《六国大封相》是正本戏前演的例戏，它讲述的是战国时期苏秦游说六国合纵抗秦，被六国诸侯封相，并送他衣锦还乡的故事，歌颂了六国同心御侮的精神。曾慧粤剧团和肇庆粤剧团通过这个开台例戏拉开了天后诞神功戏的帷幕。通过此戏，一则展现了粤剧不同行当的唱腔和表演程式；二则让众多的演员都华丽亮相，展示了强大的演出阵容，生威武慷慨、伸手不凡，旦灵秀多姿、婉尔可爱，满台锦绣；三则显示了粤剧服装道具的多彩和华美，体现了粤剧音乐、锣鼓的气势和特点，是粤剧程式化与创造性的体现。清人杨恩寿曾描述此剧"登场近百人，金碧辉煌，花团锦簇"[①]，当晚的演员虽无百人，但也有几十号人。当晚的戏棚座无虚席，台上声光溢彩，后台忙而不乱，台下掌声雷动，可见澳门人对传统粤剧的喜爱之情。

在接下来的由曾慧主演的折子戏《花月东墙记》中，生、旦扮相漂亮，唱念做的功夫尽显。虽只演其中一折内容，但表演的精彩也足以吸引观众。此时，天后诞的神功戏演出已由娱神发展到了娱人，才子佳人的故

① 杨恩寿：《坦园日记》，上海古籍出版社1983年版，第 页。

事在戏里戏外都能让人倾情投入。[①]

(三) 神功戏在澳门保持原生态的原因

1. 信仰空间

澳门以"堂区"作为行政区划单位,现有七个堂区和一个无堂区划分区域。每一个堂区都有一座规模宏大的基督教教堂,基督教信徒占澳门人口的15%。数百年来,随着中国内地居民不断迁入澳门,中国的传统文化在澳门传承不息,形成了澳门华人的主体文化。如妈祖文化在澳门得到广泛传播,澳门仅供奉天后的庙宇就有10多间,作为民间信仰的妈祖信仰融入佛教、道教,成为多元信仰。由于澳门是华洋共处和实行信仰自由的地区,其内居民的宗教亦呈多元化。由于多数居民为华人,信仰以儒、释、道及民间神祇为主。位于望厦村的普济禅院便是澳门早期兴建的佛教寺庙之一,道教所供奉的神祇,如谭公、洪圣爷、文昌帝君、关帝、北帝、城隍等都见于澳门。虽然澳门华人的信仰坚守不变,但从庙宇所占空间与祭祀活动的临时性来看,与可容纳数百人的教堂相比,谭公庙、洪圣庙、女娲庙、哪吒庙等承载华人信仰的宗教空间都相当逼仄,容不下广大信众的集体酬神拜祭;澳门妈阁水陆演戏会、大三巴哪咤庙、氹仔北帝庙、路环四庙慈善会、雀仔园土地庙等华人宗教场所祭祀朝拜、酬神唱戏皆由棚厂临时搭棚进行,活动过后即拆。从表面看这是宗教信仰空间的葡华争夺,其实质是生存空间的争夺。越是这样的情形,华人越要坚守自己的文化阵地。宗教信仰、酬神唱戏是华人存在方式的证明,有西方殖民文化的压力及参照,澳门华人的宗教信仰越发显得坚韧绵长。酬神唱神功戏,其实质是华人发出自己声音的方式之一。

2. 剧场空间

从澳门的剧场空间来看,它有中西杂陈的特点。诸如南京戏院、域多利戏院、平安戏院、庙宇戏院、丽都戏院等传统戏院都纷纷走向了落寞。中国第一座西式剧院——始建于1860年的澳门岗顶剧院仍完好无损。落成于1875年,曾经红极一时、坚守最久的粤剧戏院——清平戏院已破败不堪:当年繁华色彩纷纷剥离,只剩四面灰墙同"清平戏院"几个红字,周遭杂物横陈,戏院如仓库,闭音卸妆,空锁尘埃。清平戏院占地约950平

[①] 由于时间的原因,笔者的田野调查仅限于4月17日这一日,对以后几日(4月18—21日)的演出内容不予叙述。

方米，位处当时澳门最繁华的福隆街区，是珠江三角洲地区的第一座现代戏院，不少粤港粤剧名家都曾在该处演出。后因时代变迁，于1992年结业。2013年澳门当局曾有"活化"清平戏院的消息，但至今未见动静。澳门好长历史时段没有粤剧团，依靠佛山省港戏班、香港戏班睇戏，佛山粤剧大老倌任剑辉、白雪仙、薛觉先、马师曾等红透广佛澳，清平戏院是他们的演出据点之一。清平戏院1925年开始播放电影，从此，粤剧与电影之间展开了长达半个多世纪的争夺战，直至1992年清平戏院结业。当下电影与粤剧并行不悖，各自为政。固定戏院消失了，搭棚酬神唱戏仍在坚持。天后诞唱神功戏，各方力量加盟，民间的热爱继续着粤剧的路径，坚挺的传统成了殖民文化腹中最难消化的磐石。

3. 战争与政治影响

明末清初，澳门曾是对外贸易港，经济发达，神功戏演出活跃。清末民初，澳门一度成为粤剧省港班辗转演出的传统大埠。近代以来，澳门在葡萄牙管辖下相对疏离清廷，政治环境较宽松，所以澳门的神功戏没有断层，保持了原生态。"二战"未曾波及影响澳门，中华人民共和国成立后历次的各种政治运动也没有影响到澳门，所以能在澳门搬演的粤剧都处于自由生长状态。葡京政府以及回归后的澳门特别行政区政府对本地风俗与文化持宽容、维护的态度，一定程度上保护和维持了粤剧的生存与发展，也为内地，尤其是为佛山地区与澳门的粤剧交流提供了较好的条件。

神功戏作为粤剧重要的组成部分，它勾连的是天地人神之间的和谐关系，是民间愿景艺术性的表达与表现。其凝聚各方力量，形成稳固的传统范式，在时间与空间的流转中不失风华、历久弥新。澳门天后诞神功戏的田野调查属于管窥似的观照，从一个小小的视角打探到宗教与戏曲、信仰与酬神、剧场与戏棚、戏班与流动、传承与传播、文化与生存等等之间复杂多元的关系。佛山是粤剧精神的原乡，神功戏与演职人员从佛山顺水南下，在澳门生根发芽，传播传承了内地的传统文化，且弥补了澳门在相当长的历史时期内无固定戏班的空白。澳门天后诞神功戏则让人看到了佛山粤剧文化对澳门辐射的力度、佛山粤剧人才流动的趋势以及佛山粤剧以澳门为据点，在中西文化交融碰撞中向海外传播发展的态势。近来政府提出粤港澳经济"大湾区"发展的概念，与经济相呼应的是粤港澳文化的"大湾区"发展。粤剧作为贯穿粤港澳的标志性的岭南文化符号，已先期引领了"大湾区文化"的潮流，此为纽带，连接古今、聚合人心，亦会带动经济发展。期待未来佛山粤剧能在文化"大湾区"中得到更多的发展机会并呈现出多元的发展趋势。

二、粤剧进入文学书写的可能性与局限性——以两部当代小说为例

就整部文学史而言，元代是一个"分水岭"：此前，诗歌、散文被视为文坛正宗；此后，小说、戏曲逐渐占据了时代文化生活相当重要的地位。尽管如此，传统的惯性仍然起着不容忽视的作用，元、明及清代的小说、戏曲仍然未取得与诗文平等的正统地位。在近代，这种情况才开始有了根本的改变。在诗文一统天下的历史时期，戏曲与小说互相扶持、彼此进入，这种状态一直保持到五四时期。在现代文学时期，戏曲与小说的关系由于话剧的插足而逐渐疏离，戏曲与话剧在戏剧大范畴中进行着长期而艰苦的内部争斗与磨合，小说却轻装上阵，大放光彩。当代文学时期，戏曲裂变为官方规定的传统戏、改编历史剧和现代样板戏。新时期以来，随着拷贝技术、影视数码技术、电子媒介技术的发展，戏曲的生存空间越来越窄，从20世纪80年代起，戏曲就在寻找重生之机。在一段时间令人振奋的复兴之后，它重又陷入绝境。戏曲逐渐被歌剧、舞剧、探索剧、综艺节目、影视剧等艺术形式所淹没，或者成为影视剧里叙事的点缀或意象，以地方戏粤剧为例，《胭脂扣》《一代宗师》《五亿探长雷洛传2》《与龙共舞》《南海十三郎》等电影里就出现了广府南音、粤剧的片断演绎，《客途秋恨》《双飞燕》《男儿当自强》等颇具岭南意韵的腔调成为电影本土叙事的最佳增味剂。这样一个在元明清三代盛极一时、万人空巷的大众艺术样式真的就行将消遁了吗？除了作为文化遗产小众化存活的理由外，它真的就走投无路了？这到底意味着它的死期将至，还是意味着它未来还有可能走上上坡路呢？如果它还活着，它于何处安生立命？在戏曲行将末路的当代文学时期，它有没有向其他文学（艺术）样式转向的可能？如果有可能，与戏曲互文相生的小说对此会有何担当？这是我们提出的问题，并从文化、文学的层面提出了相应的对策：小说接纳戏曲，戏曲以文化符号的方式与小说互文共生。我们在考证百年戏曲历史走向的过程中，发现中国传统戏曲为了生存，先后在现代、当代两个文学时期发生了两次不同程度的转移，一次是在现代文学时期向话剧转移，一次是在当代文学时期向小说转移。在现代文学时期，戏曲向话剧转移的是程式技法；在当代文学时期，戏曲向小说转移的是诸如折子戏、声腔、脸谱、戏台、戏场、戏子等戏曲文化符号。接下来，我们以广府（佛山为主）粤剧为例来探讨戏剧进入小说书写的意义与局限。

（一）论广府粤剧与小说互文的意义及局限——以《香港三部曲》为例

施叔青的《香港三部曲》是一部织锦似的大河小说，以"娼""优"明暗两条线贯穿百年香港史。众多评论集中在"殖民""性""政治"三个关键词上，充斥在小说中鲜活的广府文化却少有人提及。广府文化，即汉族广府民系的文化，通常被作为粤文化的代称，如粤语、粤剧、粤曲。它发源于古代中原，以广州、香港、澳门为核心，是以珠江三角洲为通行范围的粤语文化。广府文化从属于岭南文化，在岭南文化中个性最鲜明、影响最大。在现当代小说家当中，自觉书写广府文化的作家有欧阳山（《三家巷》）、黄谷柳（《虾球传》）等，他们属于广府民系，有自叙的性质。张爱玲、萧红、徐讦、叶灵凤、刘以鬯等作家在香港生活的时间长短不一，从文化的底蕴和书写的背景来看，多依存于内地故乡。施叔青在香港、台湾二岛游走，在香港生活十七年，广府文化却深得她心，这不能不说是个特例。《香港三部曲》透过文学形态指认了一种文化形态：看似上流精英的英伦文化不占主流，真正根深蒂固的本土文化才是地基，此本土文化来自广府。小说中的广佛戏班、戏子、神功戏、南音、木鱼书、佛山纸灯和蒲花、珠江三角洲自梳女、顺德小炒、茶点、双蒸酒以及间或使用的粤地俚语等广府文化意象，皆来自香港岛背靠的珠江三角洲山水风物。其中，广府粤剧作为广府文化的重要组成部分，积极地参与了小说本土文化意境的营造，与小说形成了互文关系。戏曲与小说作为中国传统的文学样式历来有同舟共济、不分彼此的互文性特征。"互文性这个词的好处在于，由于它是一个中性词，所以它囊括了文学作品之间互相交错、彼此依赖的若干表现形式。"[1] 粤剧入小说，戏曲与小说之间互相交错，彼此依赖，共建了一个文本空间，意义非同寻常。但从实证的角度看，作品对广府粤剧进行了虚实点染处理，粤剧从现实具象走向了文学意象，有悖于史实描述。我们着重探讨小说中广府粤剧的虚实，以及这种虚实关系给粤剧与小说互文带来的影响。

《香港三部曲》从东莞乡下女黄得云被拐到香港为妓写起，紧接着就是1894年香港的鼠疫。经历了生死的洁净局帮办亚当·史密斯到南唐妓馆寻找安慰，黄得云与史密斯共沉欲海。施叔青没有让这对从鼠疫中死里逃生的男女结合，而是让殖民与种族意识拆散他们。叙事由此分叉，黄德云

[1] 蒂费纳·萨莫瓦约：《互文性研究》，邵炜译，天津人民出版社2003年版，引言第1页。

在落寞中遭遇了广府"优天影"戏班,由此,"优天影""神功戏""姜侠魂"三个关键词频频出现,作为显著的粤剧符号契入叙事,与小说形成对话互文关系。细读文本后,在史实与文本之间,我们找到这几个关键词在虚与实叙述之间的裂缝。问题由此生成:粤剧在与小说互文的过程中,小说应遵循史实再现它求其形似,还是随意点染表现它求其神似?还是求实务虚兼而有之,在虚实之间营造意境空间,脱离史实复述,走向文学性的重塑与建构?下面从三个关键词的角度来探讨如上问题。

1. 优天影

> 七天前,广州粤剧界颇负盛名的优天影粤剧团,沿珠江口而下,驱船来到湾仔皇后大道东的大王庙,搭起茅草戏棚演神功戏。①

> 五年前,香港开埠以来最严重的一场老鼠疫过后,从瘟神的魔手死里逃生的幸存者,聚资请来戏班酬神演戏消灾,佛山的优天影粤剧团沿珠江顺流而下,在大王庙前的草地搭棚演戏。②

以上两段叙述都涉及"优天影"这个粤剧团与武生姜侠魂,只是在第一部《她名叫蝴蝶》(《香港三部曲》之一)中的武生姜侠魂的戏班是广州"优天影"粤剧班,在第二部《遍山洋紫荆》(《香港三部曲》之二)里变成了佛山"优天影"粤剧班。这两个地方出现了前后不兼顾、不稳定的叙述,让人不明其理。首先,中华人民共和国成立前的粤戏班由来自珠江三角洲的演职人员构成,并游走于珠江三角洲、港澳各地演戏,没有广州、佛山的差别,所以小说中叙述"优天影"时就无所谓来自广州抑或佛山。其次,就"优天影"而言,在粤剧史上确有其事。"在辛亥革命时期,孙中山十分重视社会舆论宣传工作,对戏剧宣传民众、发动民众的作用给予充分和鼓励。在他的具体支持下,同盟会中一些著名的革命家陈少白、程子仪等人,团结一批有志于戏剧改革的人士,组织戏剧社,称为'志士班'。""最早志士班的剧社叫采南班,于1904年成立。后来陆续成立了'优天社''振天声'等班社团体","最先用粤剧演出的'志士班'是由黄鲁逸、黄轩胄组织的'优天影'社。郑君可、姜侠魂是当时著名的演员。"③ 著名报人黄鲁逸1907年在澳门组织起第一个粤剧"志士班",取名

① 施叔青:《香港三部曲》,江苏文艺出版社2010年版,第71页。
② 施叔青:《香港三部曲》,第250页。
③ 蔡孝本:《粤剧》,中国文联出版社2008年版,第17页。

"优天影剧社",自编自演"改良粤剧",长达 6 年之久。① 据《广东戏剧家与革命运动》一文载,该社"初名优天社,设于澳门,数月后因经济不支解散,未几复活,更名优天影社"。该班共办过两届,第一届社员共 22 人,第二届社员共 15 人。主要成员有黄鲁逸、姜魂侠、郑君可、陈铁军等。优天影成员都以爱国志士自任,他们办班的目的不在于图利而在于宣传,所有班务由他们亲自动手,义演不取分文,因此社会上称之为"志士班"。优天影上演的剧目大多是由黄鲁逸、黄轩胄等自编的改良剧本,内容均取材于当代时事。在广州、香港、澳门等地演出过的剧目有《虐婢报》《贼现官身》《关云长大战尉迟恭》《梦后钟》《范蠡献西施》《奸宫跌地》《顺德女不落家》《自由女卖茶》《盲公问米》《义刺马申贻》《火烧大沙头》《博浪椎秦》《警晨钟》《周大姑放脚》等宣传反清革命、揭露官场黑暗、抨击封建陋习的剧目。优天影剧社是当时众多志士班中成立较早、水平较高、影响较大的一班,光绪三十四年(1908)在清政府的压力下被迫解散。辛亥革命后一年,黄鲁逸重组优天影,活动又受军阀限制,业务难于开展,剧社成员纷纷离社自寻出路,又一次散班。民国十三年(1924)黄鲁逸三建优天影,是年为甲子年,改称"甲子优天影"。当时政治形势、社会风尚比清末民初已有很大的变化,加上台柱如花旦郑君可已去世,丑生姜魂侠、小武靓雪秋已转到专业剧团当演员,优天影演出《与烟无缘》《自由女炸弹逼婚》等新戏也无复当年盛况,不久即宣告解体。②

再看小说内容:

> 公元一八九四年香港那场鼠疫夺去二千五百五十二人的性命,这只是官方发表的数字,私自埋葬、隐匿不报,或带菌潜回广东死在家乡的不计其数。
> 瘟疫过去了。从瘟神手中逃生的香港华人,在岛上各个角落的庙宇前面搭起茅草顶的露天戏台酬神演戏祈福消灾,沿海巡回演出的粤剧班背上道具戏箱,纷纷搭乘小艇,顺珠江口而下。③

从小说的叙述时间来看,香港的鼠疫发生在 1894 年,为了迅速控制疫情,港府下令放火除疫,导致诸多华人流离失所,被强迫迁挤到环境更恶劣的徙置区,生存空间越来越逼仄。鼠疫过后,香港华人痛苦无告,从自我安慰出发,为消灾祈福,请人演神功戏,此时"优天影"粤剧团应邀赴港演

① 马梓能、江佐中:《佛山粤剧文化》,广东经济出版社 2005 年版,第 11 页。
② 中国戏曲志编辑委员会:《中国戏曲志·广东卷》,第 395~396 页。
③ 施叔青:《香港三部曲》,第 67 页。

出。事实上,"优天影"1904年才成形,现实与文本叙述时差达十年之久。"志士班"怀揣着革命梦想,以戏反清的斗志被施叔青以历时性的角度虚化隐喻在小说中,目的是反殖民统治,体现了作家提前支取戏班火力扫射殖民主义的急迫性。进入小说的"优天影"是一个避实就虚的文学意象,其脱离史实驻扎文本,凭借的是面对压迫所暴发的反抗力量,正是这种力量与小说发生了互文关系。黄得云邂逅的"优天影"成了一个无法坐实,但可以借题发挥、任意生发的文学意象。黄得云背离故乡无依无靠,她想投靠"优天影"实际上是在寻找一种可以依靠的力量与归宿。她被劫被卖的遭遇隐喻着香港岛的被切割被殖民,来自广府的戏班在一定程度上能安抚漂泊无依的人与岛在自我认证与文化归属上的焦虑。虽然小说中的"优天影"戏班被符号化了,与史实呈现的形象相去甚远,但是,其携带的精神意蕴在与小说互文的过程中被借用延续,虚实交错间建构起小说的言说空间。

2. 神功戏

所谓"神功",就是神的功劳,"神功戏"是指为神做的功德戏。神功戏的上演在中国是普遍现象,在北方多称社戏,这些演出一般在庙会或是戏台上进行。在明代,岭南就有演戏和击鼓以逐疫的风俗。"越人尚鬼",又以"佛山为甚"。以佛山为例,清代,佛山镇所有乡事、岁时乡俗,几乎都与酬神、鼓乐、演剧有关。祖庙灵应祠万福台常年都有酬谢北帝的剧目上演,以戏谢神,期盼施水的北帝的护佑,同时也彰显了人们美好的心灵愿景。作为岭南重镇的佛山,酬神祭祀成为百姓生活中不可或缺的内容。酬神的方式之一便是上演神功戏。据研究发现,受明代昆曲影响,昆曲《鱼》《访臣》《送嫂》《祭江》是早期神功戏目,到了清代,增加《玉皇登殿》《八仙贺寿》《送子》《跳加官》《祭白虎》《封相》等剧目。其中《玉皇登殿》《八仙贺寿》《祭白虎》是戏台"破台"时必演的神功戏,后来这些神功戏也成为粤戏班演出前必演的例戏。在清代,祖庙、关帝庙、观音庙、华光庙、天后庙等为主的佛山庙宇,凡遇神诞便有神功戏上演,渐渐成了常态演出。一场场戏,将神与人自然地勾连到一起,共同谱写人神共娱的篇章。

> 不论本省戏班、外省戏班或八音班,在未有演出过的新建成戏台或戏棚,须先行在台上祭过白虎,才可开锣登台演出,否则不吉利。
>
> 祭白虎仪式,是用新竹篓一只,内载新秤、新尺各一把,熟

肥猪肉一方（长条形），放在篚内，以纸溪钱一叠用物扭成车轮状，用三对元宝卷成人形，以香穿着焚致祭，口中朗念……一线隔天涯语句，随着将熟肥猪肉放于台下，并敲铜边锣十三响，遂告祭礼完成。①

1894年的香港在瘟疫过后，求神的庇护，大演神功戏。在小说中，施叔青将"破台""祭白虎"的仪式与扮演伏虎英雄赵公明的武生姜侠魂紧密地联系起来，用广府戏台文化推动了小说故事情节的发展，让失宠于亚当·史密斯的黄得云找到聊解寂寞的出路。"赵公明自云端下降，和白虎展开厮打，一旋身，黑裤管露出一截柳绿的里子，看得黄得云肉紧。"神功戏台上的姜魂侠英武血性，他的形象已嵌入黄得云的生命中。神功戏在小说中除了娱神，也娱了人。"接下来开台戏《六国大封相》正旦、正印文武生满台游走，黄得云眼前只有那个伏虎的英雄。"② 从某种意义上来说，武生姜侠魂是从神到人的过渡，通过他这个神功戏中赵公明的形象，生成了寂寞女性的欲望与想象。在小说后两部曲的叙述中，这个形象草蛇灰线似的时隐时显，为他的反抗殖民压迫的意识与行为打下了很好的伏笔。

但是，从历史线索和文献来看，"优天影"属于粤剧改良派，他们主要唱时装新派粤剧，主要剧目有《虐婢报》《盲公问米》《贼现官身》等和《珠江水》《思想起》《陌头柳》等粤讴唱本。小说中的"优天影"唱神功戏是文学创作移花接木的结果，姜侠魂扮演赵公明伏白虎的情节生动鲜活，属实写，虚的是对"优天影"这个剧团名的借用。作家为了迁就香港历史的叙述，借"优天影"这个名进行点染，在讲述香港史的同时为我所用地嫁接了诸多广府文化意象，忽略掉它的实证出处，只取意蕴，努力表达香港在殖民过程中对本土文化的价值守卫与情感眷恋。香港岛于1842年被割让给英国，距离小说叙事时间的起点有半个世纪之久，经过半个世纪的殖民统治，华人的文化归属还是以广府为主。在小说中，属于殖民文化表征的教堂处处皆是，但在天灾人祸降临人间的时候，华人的心灵依靠的不是天主，而是神明，只有神功戏才能熨平华人心灵的皱褶。这足以说明广府本土文化的强大气场与吸附力。

3. 姜侠魂

"倡""优"共演是中国文学典型的叙事模式，《品花宝鉴》（陈森）、

① 马梓能、江佐中：《佛山粤剧文化》，第31页。
② 施叔青：《香港三部曲》，第72、73页。

《风雪夜归人》（吴组缃）、《关汉聊》（田汉）等就是相关作品的代表。由于社会地位低下，青楼女子与梨园戏子有着"同是天涯沦落人"的惺惺相惜之感。更或者在传统中国，青楼女子都有才艺经验，与长于舞台技艺的戏子有相通相知之处，所以"倡"与"优"从某种意义上来讲就是一体二身。"他们有着跨越社会阶层的功能，因而他（她）们的眼睛与身体也就成了时代最好的见证。"① 从草根到精英、从江湖到庙堂，他们都能遭遇触及，以他们的视野来展开叙述容易开拓小说的社会层面与表现空间。施叔青的《香港三部曲》采用的也是"倡优共演"的叙事模式，只不过以黄得云为主的"倡"这条线与以姜侠魂为主的"优"这条线只有蜻蜓点水似的交集，几乎是各自在发展。失宠于殖民者的黄得云在看神功戏的过程中爱上了武生姜侠魂，与以往作家不同，施叔青没有让这两个沦落人共沉爱河，而是让两人擦肩而过，在未来的文字中间或相逢。"那个眼睑抹上一道古红，伶人吊起的单眼皮插入两鬓的武生姜侠魂，昨天下午还蹲在树下，农夫一样地抽旱烟，从他看她的眼神，他算准了黄得云会再来，她是来了，他却不等她，跟着戏班子走了。说走就走，和来时一样突然。"② 当黄得云决心跟姜侠魂的"优天影"戏班走时，对方却先一步离开了。至此，叙述开始分叉。除却姜侠魂，黄得云在殖民地的生存境遇中，前后遭遇了殖民统治者亚当·史密斯、华人通译屈亚炳、买办吴福（第三部里称王福）、银行总裁西恩·修洛几个男性。通过与不同层面的男性接触，小说借黄得云的生活轨迹深入到香港殖民时期政治、经济、文化等不同场域中，为香港百年历史的书写提供了波澜壮阔的表现空间。姜侠魂则离开戏班，独自留在香港，跟着戴笠帽的人走了。如果说青楼女黄得云这条线索是实写，写的是香港华人在殖民统治下的生活境遇，那么姜侠魂这条线索就是虚写，写的是中国人如何反抗殖民统治。作家对他采取一种不稳定的叙述方式，他行踪诡秘，可能远度重洋，可能做了海盗，可能加入孙中山的革命阵营，可能入伙香港黑社会组织"三合会"。叙述到姜侠魂加入孙中山的革命阵营时，小说里的内容才与史实有了黏连。此后，作为"三合会"的成员，黄得云同他见过两面：一次是他出来"做世界"时在巷子里与黄得云相撞；另一次是在当铺里打算下手，黄得云反抗，他念旧情只是将对方打晕，放弃行动，反而成就了黄得云在当铺里的地位。在后来的叙述中，凡是有压迫的地方，都会出现疑似姜侠魂的人。例如"五卅惨案"、"沙基惨案"、省港工人罢工运动、抗战时期的游击队，作家都隐晦地提及

① 南方朔：《走出"迁移文学"的第一步》（序一），施叔青：《行过洛津》，生活·读书·新知三联书店2012年版。
② 施叔青：《香港三部曲》，第96页。

敢于抗争的姜侠魂，将其塑造成了一个颇具传奇色彩的英雄，或者将他设计成了一个具有反抗意识的符号。

从史料来看，"优天影"戏班确有一台柱，名姜魂侠。佛山籍的姜魂侠生于1871年，卒于1931年，少年时曾受业于朱九江门下弟子，儒简竹居。后来入广州两广高等学堂文科肄业。他有较深的文学修养，平时喜爱琴曲粤剧。他不顾家庭的阻挠，毅然参加了当时新兴的广州"优天影"志士粤剧班，演出一些时装新派粤剧，初露头角。稍后又在当时的省港名班演出，饰丑生一角。① 关于"姜魂侠"这个名字，从文献资料来看，还有"姜云侠"② 这种称谓，究其原由，可能性有两种：一是粤伶姓名的误传；二是粤语"云"与"魂"字发音相同，所以姜云侠就是姜魂侠。这恰恰可能为小说家的虚写与不稳定的叙述找到了借口。

民国时期，确有一浙江奇人名叫姜侠魂，此人是《国术统一月刊》的主编，也是武术专著与武侠小说的写手。从生活年代来看，佛山的姜魂侠与浙江的姜侠魂应是同时代人。小说中"优天影"戏班的姜魂侠是潮州南澳的农民，父兄都被卖到美国为奴，生死未卜，家破人亡。寄生于"优天影"粤戏团跑龙套，后被栽培为武生。他行踪不定、嫉恶如仇、"眠花宿柳"，有着不露真情的秉性。比起史实中的姜魂侠，他更符合"英雄"的特质。20世纪20年代，有一支在广州和香港两地往返演出的戏班被称为"省港班"，姜魂侠是其中一员，这是史实。在小说中，施叔青将20世纪20年代的"省港班"提前到19世纪末，将知识分子身份的丑生姜魂侠虚化成了农民出生的武生姜侠魂。作家显然是受了英雄主义的蛊惑，抓住一个"侠"字做文章，将国术家姜侠魂与戏剧艺术家姜魂侠两者合二为一，取前者的侠义与后者的技艺组合成小说中的姜侠魂，剔除戏子的文人性，变"丑生"为"武生"，为后期姜魂侠神出鬼没、侠客般的出场方式打下基础。小说中的姜魂侠出生于社会底层，受的压迫越深，反抗的力度就越大，戏路就越宽，这更符合文学创作的套路。史料中的姜魂侠与姜侠魂如何被塑造成小说中的姜侠魂，这里可见一斑，也是一个颇有意思的话题。鲁迅先生在《我怎么做起小说来》提到："所写的事迹，大抵有一点见过或听到过的缘由，但决不全用这事实，只是采取一端，加以改造，或生发开去，到足以几乎完全发表我的意思为止。人物的模特也一样，没有专用过一个人，往往嘴在浙江，脸在北京，衣服在山西，是一个拼凑起来的脚色。"③ 一言蔽之，鲁迅先生使用的创作方法是中国画中的"点染法"与西

① 马梓能、江佐中：《佛山粤剧文化》，第52页。
② 龚伯洪：《粤剧》，广东人民出版社2004年版，第39页。
③ 鲁迅：《南腔北调集》，人民文学出版社1981年版，第512页。

方建筑与文学中的蒙太奇方法，渲染加组合构成作品，作品中的点滴与整体都不可与现实对接榫合。施叔青用的是同一种方法，将"志士班""优天影"剧社的往事进行生发点染，再取浙江姜侠魂的"武"与广府姜魂侠的"戏"，创造出"姜侠魂"这个人物形象，敷衍成《香港三部曲》。

4. 粤剧与小说的互文

（1）粤剧于小说。

以《香港三部曲》为例，粤剧作为广府文化的一个支脉进入小说以及如何与小说互文是一个值得思量的问题。粤剧进入小说，为小说的文化图景织入强烈的本土色彩，内容紧贴乡土，有亲和力。表面上看是小说提携了粤剧，但作家不计虚实地将粤剧带入小说，给粤剧的传承与传播会带来怎样的影响？施叔青1970年入美国修习戏剧，在曼哈顿获纽约市立大学戏剧硕士后回台，在政治大学讲授西方戏剧，并从事理论研究，如关于传统京剧的研究，关于东方和西方戏剧的比较，关于梨园戏、歌仔戏、南音的艺术探原，关于自己家乡鹿港古城的田野调查，同时也写小说。她应该精熟于戏剧理论及舞台实践。她的《台湾三部曲》之一《行过洛津》以泉州七子戏班歌仔戏旦角月小桂——后来称为鼓师的许情三过洛津建构台湾的历史，可见她对地方戏也是颇有见解的。只是梨园歌仔戏是她故乡台湾的地方戏，粤剧是她在香港邂逅的，中间有一个粤剧在广府与香港之间传播间隔的问题。有些史实与文学表达之间确有误差与走形，但如若文学等同于史学，那么文学就没有了存在的理由。文学是一门综合的艺术，它以模糊化、虚拟性、形象性、高度集中的方式对社会、历史、文化进行记录、再现与担当，面向艺术真实的同时还要面向文学市场与接受者——读者。如果一个作品在这几方面都有较好的交待，那么这个作品就具有经典性。就《香港三部曲》而言，施叔青对存活在香港的广府文化进行了细腻而大气的文学扫描，在虚实间建构起一个艺术空间，让人在其中流连忘返。粤剧作为广府文化的组成部分，它在小说中积极地参与、支援了香港的文化建设。在香港被殖民与精英文化统辖的情况下，施叔青通过粤剧在香港的繁衍，让这个小岛在百余年历史中保持了对广府文化母体的依赖，继承了她的血脉，在小说中有由支脉回归母体怀抱的寻根情结表达。本土文化的维系、坚守与传承是香港作为离开母体的孩子自我血缘认证的一把钥匙。同时，小说也提出了一个如何让地方文化在文学作品中活化传承的问题。中华文化由丰富的地域文化组合而成，作家对地域文化的承载与再现实则是对故土家国的一份爱恋。就当代文学而言，十七年期间乃至"文革"期间，在宏大政治叙事浪潮的裹挟下，文学参与了红色经典的书写与当下文

化的建设。那一时期,在迎合意识形态的主流话语中地域文化不受重视,直到20世纪80年代寻根文学思潮的出现,乡土地域意识才回归文学创作领域。海外华文文学却不同,于飘泊海外的作家而言,故国家园一直是他们思念的对象与创作的源泉,地域文化在其创作中没有间断过。以台湾文学为例,林海音笔下的北京文化、席慕容笔下的蒙古文化、朱西宁笔下的齐鲁文化、於梨华笔下的吴越文化、谢冰莹笔下的湖湘文化、罗兰笔下的燕赵文化……这些地域文化几乎要拼贴出完整版的文化乡愁地图。在这一图景中,施叔青贡献了南方文化模块:闽台文化与广府文化。前者通过梨园歌仔戏,后者通过广府粤剧。梨园歌仔戏贯穿了她的《台湾三部曲》之一《行过洛津》,广府粤剧则串连了她的《香港三部曲》。她以风雨故人的视角精读闽台文化,以寄寓过客的方式扫描广府文化,后者更难能可贵。广府文化亦是中国乡土文化杰出的一部分,她抓住了。

(2) 小说于粤剧。

从互文的角度来看,粤剧入小说,小说在粤剧的传承与传播方面又能产生怎样的影响呢?新文学时期,尤其是20世纪90年代以来,传统戏曲式微成为不争的事实。受市场经济与票房价值的影响,传统剧团纷纷解体,传统演剧事业难以为继。在这样的情况下,小说(包括影视剧本)将与戏曲相关的林林总总搬进自己的园地,以文学、文字的方式延续了传统戏曲的精气神,担当了保存传统戏曲于文字中的重任。当代小说史上(主要是20世纪90年代以来)出现了一系列此类作品:白先勇的《游园惊梦》,李碧华的《霸王别姬》,毕飞宇的《青衣》,贾平凹的《秦腔》,莫言的《檀香刑》,叶广芩的《采桑子》,施叔青的《香港三部曲》《行过洛津》,王小鹰的《假面吟》,等等。这些作品从不同层面、不同角度对传统戏曲进行观照,在对当代生活的运笔行文中契入古老的戏曲元素,小说与戏曲当即形成互文性关系。"互文性的特殊功劳就是,使老作品不断地进入新一轮意义的循环"[①],让新老故事在交汇中撞击出不同寻常的火花。问题的关键是:哪一些戏曲元素进入了小说书写的视野?戏曲是一门综合艺术,它不但在艺术形式上集声、乐、歌、舞于一体,在表演体系上是唱、念、做、打样样俱全,在行当体制上是生、旦、净、丑尽显人生百态,在场域选择上以戏台、戏场为中心,有套曲板腔与空间分场的程式化限制,而且在表演内容上与小说一样是"戏场小天地,天地大舞台",大千世界,无所不包。它的丰富性与复杂性几乎可以大于等于小说。在这样的情况下,戏曲向小说转移是整体的还是局部的?小说将戏曲纳入文本的着眼点

① 蒂费纳·萨莫瓦约:《互文性研究》,第114页。

在何处？在局部或片面契入传统戏曲时小说会不会有力不从心的地方？戏曲向小说转移抑或小说对戏曲的接收意义在何处？这些都是我们要解决的问题。总之，从古代文学时期小说戏曲同源，再到现代文学时期小说戏曲各自精彩，最后到当代文学时期戏曲向小说的转移，我们发现，经过若干世纪的沧桑巨变，戏曲又回到了小说的怀抱。

戏曲于小说而言，它是整盘扣进小说还是小说捡便于操作的部分来把玩，从而达到为我所用的目的？通过细读我们发现，现当代小说对戏曲的处理非常巧妙，它将诸多戏曲元素兑换成文化符号，将能指范畴内的戏曲元素在小说中以所指的形式加以应用，让它们在字里行间焕发出新的神彩。"罗兰·巴尔特认为，文学远不是一种单纯的、不受限制的对'客观'的反映，它是我们用以加工世界、创造世界的一种'代码'，是一种符号"，文学符号学学者认为，"文学在本质上显示出自己的二重性：一方面，它提供着某种意义，具有能指功能；另一方面，它又使自身具有所指性，把自己变成所指"。① 于当代小说而言，戏曲符号的进入不单是能指性的，而是携带着意义发酵的所指性而来的。总体上来看，这些戏曲文化符号包括如下几个有代表性的关键词：折子戏、声腔、票友、戏子、地方戏等。就《香港三部曲》这部小说而言，作家携"优天影"这个粤剧组织、姜魂侠这个戏子、粤戏神功戏这三部分有虚实出入的内容入小说，有虚拟的审美特质；但若要从小说的内容中去追问粤剧真实的样貌，却是不可取的。

"在中国古代文学史中，小说与戏曲的关系十分密切。人称小说为'无声戏'，戏曲为有声之小说。"② 小说、戏曲在意象与声象之间互补，产生同源性与互文性。中国古典小说是中国传统戏曲创作题材的一个重要来源，这在元明时期便已相沿成习，如北杂剧《西厢记》之于唐传奇小说《莺莺传》，南戏剧目《白兔记》之于宋话本小说《新编五代史平话》，昆山腔剧目《牡丹亭》之于明话本小说《杜丽娘还魂记》，等等。入清以后，随着地方戏的勃兴，元明以来的讲史和演义小说更成为许多剧种争相编演的热门题材，陆续演绎出如封神戏、三国戏、西游戏、水浒戏、精忠传、杨家将等一系列连台本戏，广泛搬演于民间，一直流传至今。可见，古典小说在为传统戏曲源源不断地提供众多创作题材的同时，也向传统戏曲输入了古典小说的美学观念、人文精神、结构模式和表现方法，对传统戏曲的形成、发展产生了深远的影响。③ 在传统中国，民众对历史、世界的认

① 邱运华：《文学批评方法与案例》，北京大学出版社2005年版，第190页。
② 徐大军：《元杂剧与小说关系研究》，河南人民出版社2006年版，第1页。
③ 杜建华：《〈聊斋志异〉与川剧聊斋戏》，四川文艺出版社2004年版，序第1页。

知多从戏文戏台上习得。小说大多凭借戏曲传播生存，但由于戏曲表演技艺形态的现场性很难保存，小说担当起了戏曲的活性及文学性的留存与叙述。一方面，由于年代久远、资料难存及无法考证等原因，我们往往在小说（古代白话小说、话本、拟话本）、笔记、戏曲史话中寻找戏曲存活的样态，如明清的演剧情况我们会从《金瓶梅》《品花宝鉴》《红楼梦》等小说中得知；另一方面，小说中描述的戏曲样态往往又与真实的史料存在出入，如"三国戏"、小说《三国演义》演绎的内容与《三国志》之间就存在着很大的差异，但民间认为戏台上、小说里的"三国"就等同于史实表述。随着时间的推移，到了近现代乃至当代，在档案史料齐备的情况下，以施叔青的《香港三部曲》为例，我们发现小说中存在着对粤剧的史料不可靠的叙述与走形现象。小说家出于文化背景的建构与意境营造的需要，对粤剧组织、例戏与戏子进行了为我所用的文学性处理，作为意象的广府粤剧似乎只能停留在文学性的层面，在粤剧的传承与传播方面则存在着一些问题，在没有粤剧相关知识背景的情况下，读者很有可能将小说中意象化、文学化的粤剧当作具象化真实的对象来接受，进而误传。比起古典小说，当代小说在与戏曲互文的过程中应理性担待传统戏曲状态描述的真实性，警惕随意性，努力在小说中还原戏曲的真实样态，做到不扭曲史料，又能有文学性的表达，这样才能在作品的接受与消费过程中让传统戏曲得到可靠的描述与流传。

（3）结语。

戏曲与小说同源互补，古典至当下皆如此。当代文学时期，戏曲式微，其以互文的方式进入小说，一则保存了自己，一则拓宽了小说的表现空间。广府粤剧嵌入小说，与作品一道参与了文本的有效建设，成为共同规划线索、搭建结构、营造氛围、沟通今古的"有意味的形式"。其不但历时性承担了香港史的叙述功能，同时还共时性地契入人物的生活内部，展示其丰富的心灵世界。广府粤剧与《香港三部曲》像两种色彩的调合，彼此进入，互为表里，交相辉映。这种"有意味的"符号移置到小说的土壤中，结出了丰硕的果实：粤剧点染丰富了作品的意义空间，作品则提供、延续了粤剧的生存空间及艺术生命力。另外，我们也实证了粤剧在小说中的虚实，以此探讨戏曲与小说互文过程中在文学表现方面呈现出的意义及其在戏曲传承传播方面存在的局限。小说《香港三部曲》与粤剧互文关系的讨论只是一个个案，引申开去可触及广义戏曲与小说的关系研究。戏曲入当代小说在创作上来讲已形成小小潮流，在评论界还未引起反响，我们希望能投石问路，引起相关研究领域及学者的注意，起到集思广益、共同切磋的作用。

（二）广府本土文化的自觉与缺失——评长篇历史小说《大江红船》

除了本土文化的自觉书写外，近年来，各级政府、文化部门通过规划写作项目、提供资金支持、设立各类奖项等办法促进地方文化的挖掘、整理，不少作家开始了有计划、有目的的本土性创作，这些创作多有"项目"及"工程"性质。就粤剧而言，如何在"计划性"创作的前提下推陈出新是一个难题。纵观近年来的相关创作，大概有几种表现：一是由本土题材新编粤剧，如2012年12月上演的《碉楼》、2015年5月上演的《胡贵妃》、2018年7月上演的《八和会馆》。二是由原著小说改编成粤剧，如罗宏的长篇小说《骡子和金子》，2016年6月被改编成粤剧《还金记》上演。三是粤剧融入小说，在创作中形成一种地方性文化资源。例如，2009年，由祝春亭、辛磊合著的《大江红船》着力通过小说的形式追述"红船戏班史"；2014年，梁红的小说《香夭梨园》在"广东省作协2014年重大题材创作选题"中中标，该小说力图还原八和会馆的历史人文风貌；2017年，卢欣的长篇小说《华衣锦梦》从广府粤剧戏服的角度侧面触及了粤剧发展史上的支脉及细节构成。广府粤剧关涉两个重镇：佛山与广州，在众多的文艺作品中，由于地方性项目及地域性范畴的限制，文学、文化圈地往往局限了作家对粤剧书写的视域。在粤剧发展史上，广府戏班实处"共饮珠江水"的状态，联袂共演、彼此成就才是真实的写照。广府同源、广佛同城，失却其中一方，粤剧进入小说后会是怎样的呈现呢？我们以长篇小说《大江红船》为例来探讨这个问题。

祝春亭、辛磊合著的长篇历史小说《大江红船》以民国时期为叙事背景，围绕广州珠江水域红船弟子的命运遭际展示了粤剧由草根向殿堂艺术痛苦裂变的过程。小说借粤剧红船女班"凤之影"的曲折成长故事印证了这一历程。王国维认为"戏剧就是以歌舞演故事"，该书恰以故事演绎了民国时段的粤剧红船戏班史。"红船"作为广府城市文化的符号，它是早期广府艺人演绎粤剧的载体；除此以外，它还承载着广府城市文化的记忆与乡愁。它的发展、衍变史体现了广府本土文化的自觉。

1. 广府城市文化意象：红船

《大江红船》以整体扫描的形式关照了红船发展史，整部历史又分为以广州为主的陆上史与以珠江流域为主的水上史，贯穿往来二者之间的是"红船"。珠江流域河网密布，早期粤剧班几乎都靠红船生存，红船班是广

东梨园最具特色的戏班。红船是粤剧发展初期广府城市文化的标志性意象，它的背后是水与城的交融与碰撞，以及由此生发的历史文化脉络。

2. 水

广州因水而生，依水而荣。珠江穿城而过，广州城沿珠江河岸发展。水环境影响着广州城的发展和先民的生计方式。古广州城在广州先民与水环境的水事实践中发展起来，借海上丝绸之路之便，纳四海文化之精华，融周边国家文化之精髓，分享了海洋文化所赋予的文明，使广州文化形成了兼备江河文化和海洋文化特质的珠江水文化。司徒尚纪在《珠江传》一书中阐述岭南一带多水，"利于舟楫"，"以水为媒"，汉越文化在珠江水系沿河两岸，互相采借、融合发展起来。① 从文化层面来说中原汉文化中的生产技术、价值观念、民风习俗等开始为广州水文化的发展提供了新鲜的养分。"在海洋文化、江河文化、中原汉文化、外来文化的交互影响中，广州水文化体系得到进一步的丰富。"② 从广府粤剧来看，水文化裹挟多种文化形成了早期粤剧的外江班，在外江班的影响下孕育了红船戏班文化，红船戏班是粤剧成形的关键。《大江红船》采用"倡优共演"的叙事模式，"凤之影"女班红船艺人的故事由水上延续到陆上。在水上，女艺人先是在"紫洞艇"上讨生活。"紫洞艇又叫花舫，……花舫分作两种，一种固定在水边，一种可以漂游。……这种可以漂游的花舫，广州人通常叫它紫洞艇，紫洞艇的数量比固定的花舫多，成为省河的一道风景。"③ 小说主要人物云婉仪、阿香女由溢香舫紫洞艇歌妓转型为红船艺人。除此以外，小说中还涉及漂游在珠江上的疍家人，疍家人是珠江水域最有特色、最底层的族群。小说中的主要红船艺人之一秋芳就出生于疍家，走了一条疍家倡妓—东山洋房情妇—红船艺人的道路。最终，两类女子都弃倡从优，集中在红船上裂变为粤剧艺人。粤剧戏班的一个特色便是传播广泛，凡有粤人的地方便有粤剧。从广府本土文化的角度来看，红船戏班的历史就是一部粤剧水上演绎史，凡有珠江水处便有红船停泊、演戏。红船戏班的流动性正如珠江水的流动性，水性十足。小说从水陆两条线讲述红船时期粤剧的传播，珠江有北江、东江、西江三条支系，小说着重讲述了红船戏班与西江的渊源。"广西与广东山水相连。一条西江，贯通桂粤两省。广州人听不懂广东的潮汕话，却听得懂广西腹地的方言，而去广西腹地，比去潮汕更远。究其原因，潮汕的河流不属于珠江水系，两地的方言甚少交流。潮

① 司徒尚纪：《珠江传》，河北大学出版社2001年版，第78页。
② 林春大：《水环境与广州城市史》，《岭南文史》2013年第4期。
③ 祝春亭、辛磊：《大江红船》，花城出版社2012年版，第18页。

汕不流行粤剧，只有说潮州话的潮剧。广西大部分地区流行粤语、流行粤剧，缘由是广西的大部分河流，属于珠江水系。古代交流以内河为枢纽，红船沿着西江支流溯水而上，红船到那，就能把粤剧传播到那。"① 作品中，红船在佛山、顺德、高明、南海、江门、梧州、香港、澳门等地飘移，除了演戏遭遇的讲述，作者还将各市镇的风土人情纳入叙事范畴，通过图文的方式描述当时当地的戏园、剧院，对当时的演出环境及条件进行了历史性的还原。红船戏班水上的演绎与传播为粤剧的成型与发展打下了深厚的民间基础。

3. 城

城市不仅是一种器物层面的客观性存在，也是一种体验、情感等的主观性、意象性的存在。城市意象是营建城市规划者及生活于城市中的人们共同创造的。城市是文明的载体，任何一个文明都有兴起、发展、兴盛、衰落的过程，城市如此，文化亦如此。对于广州来说，在小说中最大的特点在于作者用相当多的笔墨与老照片来描述广州这座城的发展史以及红船戏班的兴衰史。"珠江流经大坦沙改叫省河，河南面最大的一片绿洲，叫河南；河的北面，很少有人叫河北。河北是广州的中心，河南是广州的乡下。相对应的地名，还有东关西关，东关从清朝叫到民国，都没有叫响亮，而西关名振广州。"② "西关是广州兴起的商业区，不少巨富却喜欢在河南居住。清人广州的五大家族，富可敌国，他们的生意在河北，家却安在河南。原因是河南有大片的荒地，可以兴建大型住宅园林。这种热潮到民国仍在延续"，"东关又叫东山。严格含义的东山，是东正门外的一片山坡。广州拆除城墙后，城关的概念渐渐消失，叫东关的人少了，东山的名气渐渐响了起来"。③ 清代广州城发生了很大的变化，主要体现在鸡翼城的兴建、西关的开发和河南地的开辟，以及奠定今天广州市街区基本格局的清中期以后的广州城区街道。清代鸡翼城的结构酷似宋南城，城墙由明新南城向东西两侧向南延伸直达珠江，形似两鸡翼，故名"鸡翼城"。清代的西南新城虽面积范围不大，但由于码头林立，商舶如梭，商业繁盛，人烟稠密，已成为广州城的中心区。尤其以濠畔街最为繁荣，从事海外贸易的巨商富人均住在此岸边。人口与财富的积累以及中原文化的南移，催生了大众对戏曲这一艺术样式的迫切需求。广府地区先有外省文化南移影响而成的粤剧外江班，然后才有本地戏班的崛起。清代"广州的经济发展进

① 祝春亭、辛磊：《大江红船》，第 201 页。
② 祝春亭、辛磊：《大江红船》，第 1 页。
③ 祝春亭、辛磊：《大江红船》，第 45 页。

入了一个新的历史时期。城南珠江沿岸及西关平原区的商业及贸易日益繁荣，四方客商云集，人口增加，商贸活动区不断扩大"，"河南的开发，指珠江南岸平原的开发。清代以前，这里多为寺庙、别墅分布区。直至清代，才逐渐形成街市商业区"。"民国初年的广州城，有内、外城之分，各城门外筑有瓮城、月城、翼城等。又有老城和新城之别。"① 除了筑城修路、行商坐贾，作品中提到的诸如海珠戏院、河南大观园、东堤东关戏院与广舞台等各大戏院也是广州城市建设的一部分，实乃精神文化的消费场所。作品以广州城为背景，围绕红船艺人的活动范围，笔触延伸到芳村、黄沙、沙面、西堤、东堤、各大戏院所在地等等。一方水土养一方文化，水与城成为孕育粤剧的土壤与温床，"红船"则成为水上岸上的广府城市意象。作品由水上、岸上两部分内容构成，水上故事重在讲述红船戏班的传演，岸上故事重在讲述戏班的发展与经营。按照级别，粤戏戏班分为"省港大班""落乡班""天台班""茶居班"等。要想从"天台班""落乡班"发展到"省港大班"，道路相当漫长，将戏演到广州海珠戏院及香港的大戏院是所有戏班的梦想，那意味着已挤身"省港大班"之列。小说中"凤之影"红船女班技艺提升的过程便是广府城市风貌的掠览过程。例如天台班之于广州各大商贸大厦，位于黄沙的粤剧行会组织——八和会馆与吉庆公所，落乡班之于广府各市镇，省港班之于省城和港澳三大城市，等等。

水与城是红船戏班水陆两个方向发展的支点，不管岸上演戏还是水上漂流，红船都是广府人心中、广府城市不可遗忘的文化意象。《大江红船》这个作品紧紧扣住"水""城"与"红船"三个意象进行书写，三个意象彼此借力，将红船戏班的环境依托与背景氛围渲染得淋漓尽致，它为广府地方文化的留存与传播尽到了最大努力。

4. 广府文化自觉：从红船到粤剧

粤剧的形成不是一蹴而就的。它有一个从外江班到本地班的衍变过程，这个过程包括了广府本地语言的运用、本土剧本的编写、本地曲调的创作、本地艺人的演绎等内容。《大江红船》以讲述故事的方式将这些内容囊括其中，恰如其分地安插在各章各节里。在反抗外江班一统岭南、最终赢得自己的一席之地的过程中，红船戏班是粤剧形成的关键，同时，它的存在促进了广府粤剧文化的自觉。

（1）从外江班到本地班。

① 陈代光：《广州城市发展史》，暨南大学出版社1997年版，第118、124、129页。

粤剧是广东省最大的地方戏曲剧种，又称广东大戏、广府戏等，流行于两广、港澳等粤语地区和上海、天津、台湾等地以及东南亚、美洲、欧洲等粤籍华侨、华人聚集的地方。粤剧的历史渊源和形成发展，积淀深厚，既继承了中国戏曲"以歌舞载故事"的艺术传统，又形成了自己的独特风格。本地人组织的戏班演出，在不断吸收外来的弋阳、昆山、梆子、皮黄等剧种声腔的基础上，积极汲取流行于广东民间的俗乐和本地土戏唱腔等艺术营养，地方性日益突显，逐渐成为具有浓郁岭南韵味及风格特色的粤剧。"可以说，明清两朝，广州有多少个省份的外江班，就有多少省份的地方曲调"①，在脱离外江班控制的过程中，粤调渐渐兴起，"粤调的唱念用的是广州白话，音调不是地道的本土南音，而是在吸收北音的基础上，形成的独具特色的唱腔，简称广府梆黄调"②。明初，因军旅、官宦、移民等原因，众多外省戏班入粤演出，外省声腔逐渐流入广东，使广东戏剧活动蓬勃兴起，随着演出活动的日益活跃，本地人也加入了演出的行列，并开始兴建固定的戏台。建于明代的佛山祖庙内的万福台就是红船时期审戏的戏台。清代中期，本地戏班进一步吸收本地的文化资源，促使外来戏曲地方化，粤剧本地班集结佛山，逐步发展成为具有鲜明地方特色的戏曲剧种。早期的戏班，有外江班与本地班之分，外省剧种入粤的戏班，称为外江班；由本地戏曲艺人组成的戏班，称为本地班。外江班与本地班的竞争不断，清道光杨懋建《梦华琐簿》载："外江班皆外来，妙选声色，伎艺并皆佳妙。宾筵顾曲，倾耳赏心，录酒纠觞，多司其职。舞能垂手，锦每缠头。本地班但工技击，以人为戏。所演故事，类多不可究诘，……久申厉禁，故仅许赴乡村搬演。"③ 由于当时广东官府对外江班的推崇和对本地班的贬抑，外江班多盘踞于广东的政治中心城市广州，本地班多以佛山为据点并巡演于四乡。珠江三角洲河网纵横，本地班赴四乡演出，多以船为载。因船桅及船身均涂红色，分外醒目，故粤人以红船为本地班之代称，粤伶也被称为红船子弟。明代万历年间，琼花会馆在佛山建立，该馆是本地戏班艺人最早的行会组织，是各戏班聚众酬愿、伶人报赛之所及红船班的集散地。早期粤剧演出中心在佛山，清乾隆至嘉庆、道光年间，盛况不减。咸丰四年，本地艺人李文茂率红船子弟同天地会陈开所部分别在佛山、广州等地起义反清，响应太平天国运动，后进军广西建大成国。起义失败后，清政府禁演本地戏，琼花会馆被毁，红船艺人星散。同治七年，趁清廷禁令稍弛，专门管理各戏班"卖戏"的营业机构——吉庆公所

① 祝春亭、辛磊：《大江红船》，第108页。
② 祝春亭、辛磊：《大江红船》，第109页。
③ 杨懋建：《梦华琐簿》，转引自《广东戏曲史料汇编》（第一辑），第18页。

在广州黄沙成立，琼花会馆的行会传统在此延续。光绪十五年，粤剧行会组织八和会馆在广州黄沙成立，在它的管理、推动和促进之下，粤剧重现繁荣景象。民国后期，因固定戏院的大量出现、陆上交通的便利、伶人顾及生命安全、河道淤堵严重等原因，红船渐渐退出了江湖。在与外江班的斗争过程中，佛山戏班于外江班而言是边缘的，于本地班而言却是中心。作为本地班的红船戏班始于佛山，后在广州发展，小说《大江红船》重红船戏班的广州时期，而轻佛山起步发展时期，在红船戏班史的叙述中显得有些突兀和断层之感。作品中稍有提及粤剧发源地佛山："佛山是粤戏本地班的发源地，唱戏的人多，睇戏的人也多，有广泛的民众基础。"①，但对佛山的戏剧运动却几乎未提。从专业的角度来看，这一个巨大的遗漏和遗憾。如果红船往事能在佛山与广州之间齐头并进地讲述，小说内容会更丰满，行文的视野会更开阔。

（2）粤语、粤调、本地剧本入粤剧。

地方戏形成的标志有二：一是地方语言的运用，二是地方腔调的加入。粤语与粤调入粤剧是粤剧成形的关键。粤剧与其他地方戏种最大的区别在于，它要成为本土的剧种，首先要扫清北方官话与北音的障碍，在与外江班抗衡的过程中渐渐从边沿走向中心。作品提到"凤之影"粤剧女班先后在顺德、高明、南海、江门、梧州、美国、新加坡、香港、澳门、天津、上海、广州等地演出。除却天津、上海，其他地方的演出都不涉及语言问题，因粤语的原因粤剧在北方的传演颇受限制。小说借李睿这个研究粤曲的学者将粤剧在中国北方的传演困境说了出来：

> 我觉得粤剧与许多地方戏，都陷入两难的困境。若想让全国观众接受，就必须采用国语，这样，就会失去地方特色，从而失去地方观众。若想保持地方特色，牢牢抓住讲方言的观众，又难以在全国推广。②

他还提到，哪里有粤人，哪里就有粤剧，粤剧主要演给粤人看的，粤剧不说粤语，就不是粤剧。《大江红船》用了大量的情节与篇幅来讨论粤语入粤剧的问题。粤剧在小说中由水路走向陆路、从北方官话中挣脱出来追求本地语言，小说中的李睿说："比如粤剧的唱腔，北音与南音是怎样融合的；广州白话，是否适宜原有的曲牌；如何让粤剧唱腔，形成独有的地域

① 祝春亭、辛磊：《大江红船》，第55页。
② 祝春亭、辛磊：《大江红船》，第269页。

风格，还有许多工作要做。"①李睿还为粤剧腔调打曲（作曲），不仅思考了粤语入粤剧的问题，而且着手打造粤剧本土腔调。凤之影的台柱云婉仪说，"近几年唱念的变化，先是以北方官话为主，后来半官半白，再往后，恐怕要以广州白话为主了。"李睿答到，"自从我主持举办粤剧女伶义演，官报都开始把广府梆黄戏称为粤剧了。我认为，粤剧发声，就必须以白话为主，然后在白话的基础上，对唱腔加以改进。地方戏，就得有地方特色，这种特色主要体现在唱念上。唱念的差异越大，特色就越明显。"② 小说中写到粤剧在梆黄戏阶段唱念时兴一半北方官话，一半广州话。粤调的唱念用的是广州白话，音调不是地道的本土南音，而是在吸收北音的基础上，形成的独具特色的唱腔。民国时期，大老倌马师曾独树一帜研出马腔，先是在唱念中时不时来几段白话俚语，后来提倡用广州白话念唱。可见，用粤语演绎粤剧是粤剧自我认证的一把钥匙。作者非常重视粤语在粤剧形成过程中的嬗变。除了粤语与粤调，作者还为粤剧本地剧本的创作塑造了旧文人庄之衡这个人物形象，他为红船艺人写戏，融入大量南方故事与民间风情，为粤剧的自说自话、自唱自演开辟了巨大的本土空间。至此，作品将粤剧本土化的历时过程，尤其是广府白话与本地唱腔及剧本创作的改进表现在人物的故事和对话中，深入浅出地道出了粤剧的理念及主张，显得自然贴切。

（3）吸纳、传播与成形。

"未有八和先有吉庆，未有吉庆先有琼花"，粤剧本地化的起始点是佛山，佛山是著名的粤剧之乡，"梨园歌舞赛繁华，一带红船泊晚沙。但到年年天贶节，万人围住看琼花。"清代的这首"竹枝词"所描述的，就是清代佛山升平墟镇及汾江河一带水域红船戏班的盛况。长篇历史小说《大江红船》却把着眼点放在吉庆公所成立以后乃至清末至民国这一时期的广州红船班，佛山红船班却少有提及，从红船戏班史叙述的完整性来看，有缺失与断层之憾。清嘉庆至民国时期，红船是广府地区戏曲艺人主要的演戏工具。李文茂率领红船弟子起义是粤剧发展史上的节点，它的直接结果是佛山的琼花会馆被毁，粤剧遭禁。一般认为，李文茂起义给粤剧的发展带来重创，但粤剧遭禁恰恰是它成型的关键时期，其中红船戏班功不可没。第一，根据多位老伶工口述，粤剧遭禁以后，由于官府控制不过来，红船还在珠江流域存在着，只不过是远离中心城市，倾向游历于偏远的乡村。第二，为求生存，粤剧遭禁后红船班从城市走向乡村，在游走的过程

① 祝春亭、辛磊：《大江红船》，第161页。
② 祝春亭、辛磊：《大江红船》，第172页。

中融合、吸收了广府民系的语言、风俗、信仰、曲调，培养了大批观众，促使本地班向粤俗化方向发展，为与外江班的抗衡打下牢固的民间基础。粤剧的孕育、形成和传播根植于广府民间的红船戏班传演，而后粤剧发展成中国大型地方剧，成为近现代中外颇具影响力的地方剧种。第三，红船戏班在清乾隆年间开始建制，乃基于红船的形制，也是粤剧组织的初始形式。红船戏班在珠江水域演剧过程中形成了广府艺人演戏的形式和规例，成为后来粤戏班建制的基础，红船班的出现及其形制组织的发展促成本地戏曲的成熟。第四，从传播学的角度来看，红船不但是交通工具，也是粤剧的传播媒介。红船戏班在珠江流域各乡村传演，使本地班进一步粤俗化，民间流行的红船班演出逐渐助推粤剧的形成，并使之得到进一步传播。它在珠江三角洲水域的游历是一个采广府民风、传粤剧乡土本色的过程，为粤剧的形成起到穿针引线的作用。红船戏班涉珠江水域赴各乡逐村传演，逐渐形成结构组织、演出形式和内容、管理制度和习俗等充满本土特色的粤剧基本元素，红船本地班进一步粤俗化孕育了粤剧。红船是阐释粤剧形成和传播的关键。红船不仅是粤剧传演的载体，它还是粤剧吸纳粤地地方文化营养并促使其由梆黄戏向粤剧转变的要津。

5. 缺失

《大江红船》在红船传播粤剧这方面写得淋漓尽致，在吸纳本土文化共建粤剧这方面的内容却少之又少，忽略了红船戏班在四乡游走过程中对本土文化的审视与融汇。至少在红船时期粤剧相关信息的传播是单向的，而非双向的，且在叙事上显得轻重失衡。例如作品中提到广府南音，南音泛指广东地区的粤语说唱，包括地水南音、木鱼、龙舟和粤讴四种歌体。它们以广州方言演唱，流行于珠江三角洲地区。作品却几乎没有盲师地水南音、木鱼书与唱龙舟等民间说唱艺术的描述，也没有红船在游走于珠江水域的过程中对这些民间艺术吸纳的书写，只通过"香山哥"这一角色轻描淡写地提到过"志士班"用本土语言唱粤讴，而这些内容是最能生成民间故事的源泉，作者并未挖掘、吸纳。再比如红船本地班唱腔的演变：先由弋阳高腔与昆曲作底调，再发展到梆子和二黄的主体唱腔，最后加入粤方言的民谣小曲即为成熟标志。这粤方言的民谣小曲即从民间采风而来，它来自广府文化底层，个中保持着原生状态的粤剧腔调风貌，它们的加入最终促使粤剧成为本土文化的表征。作者忙于叙事套路，忽略了粤剧生成的历程中，细枝末节的本土文化对其的影响与作用，在专业性、全面性方面较为欠缺。

《大江红船》是众多演义地方戏曲历史的长篇小说之一。先有戏曲史，后有文学性的演义。它有围绕红船的方方面面、将所有红船时期的粤剧史

料纳入故事讲述范畴的野心，融文学性、史学性于一体，可读性强。红船是广府城市文化记忆中不可或缺的意象符号，通过民国时期广府红船戏班水陆两栖史，它向读者揭示了广府本土文化在与外来文化的争斗磨合中如何走向自觉。在这一过程中，作品也暴露出了遗漏历史、忽略民间性资源等问题。这也给同类小说的创作提出了包裹历史碎片及如何包裹的问题。

第二节 民间市场的培育对策

随着传统戏曲的式微，市场培育与人才培养是重新激活戏曲艺术活力的"起搏器"。市场对于各地方戏种来说是一个必须直面的难题，戏曲大众化、群体性传播的辉煌时代难以重现。多元的文化市场不断影响、分割受众对文化产品的选择与消费，粤剧由传统时期的大众传播被迫走向分众时代。与诸多地方戏种相比，粤剧的处境相对优越，但大众剧场逐步小剧场化、受众逐渐收缩是传统戏曲共同面对的困境。在这样的处境中，佛山粤剧在一定程度上受惠于政府、文化部门及民间经济的帮扶，诸多演出都成了"惠民工程"，商业演出占很少的成分。戏剧的民间创造性与市场应变能力是其自身发展的两大动力，如何与政府的保护性措施保持距离、保持自身的活力而规避僵化、主动适应市场的冷暖是佛山粤剧应该解决的问题。个性化、与时俱进、国际性与本土性接轨是近年来佛山粤剧在市场培育方面呈现出来的特点。另外，在粤剧人才培养上，除了依靠戏剧学校的专业化教育与专业剧团内部的传帮带，佛山粤剧界还有了戏曲进校园、学生进剧场、儿童粤剧交流演出等举措，粤剧进入课堂成为普及地方文化的最佳方式，不但增强了学生对地方文化的认知，同时也为粤剧的传承储备了后备人才。

一、新的市场培育及人才培养

（一）在守旧与创新之间——粤剧演出方式的新变

2015年12月31日，广州电视台举行"广州好——明天更好"2016年新年倒数晚会，一个广东艺术团用普通话及通俗唱法，首演即将公演的粤剧《船说》。演员着西服，念白唱腔皆用普通话。根据《船说》官网介绍，《船说》以百年前红船戏班粤剧名伶台前幕后的情感故事为内容，以独具

特色的岭南文化元素和创新的、时尚的、国际化的演绎方式，打造一个集珠江游船、旅游剧场、剧院表演和情景体验于一体的全新的水上文化旅游演艺品牌，并计划 2016 年农历新年前正式公演。《船说》的节目宗旨是：让不懂粤语的人来听，用普通话来演绎，它才会有发展。此提法一时激起千层浪，粤剧的语言问题成了争论的焦点，众说纷纭。此举是延续还是违背了粤剧传统？粤剧在"守"与"变"之间应该何去何从？作为粤剧重镇之一的佛山在粤剧守成与变革之间会选择怎样的市场培育措施？近年来，为满足粤剧国际性与地方性发展的需要，各方力量进行了增益有效的市场、剧场的探索，集思广益、开放理念，内容守恒、形式多变，收获了不少阶段性与实验性的成果。

1. 英语粤剧

2003 年 10 月 30 日晚上，来自新加坡的敦煌剧坊在有 300 年历史的佛山祖庙万福台上，用英语义演整场粤剧《清宫遗恨》，精彩的表演令台下的观众掌声不断。万福台一直以传播传统戏曲文化为宗旨，这次首演的英语粤剧是现代粤剧发展的新形式，万福台这个古老戏台见证了粤剧发展的又一分支英语粤剧。英语粤剧始于 20 世纪 30 年代的香港（华仁戏剧社），80 年代在新加坡（敦煌剧坊）薪火相传。粤剧成其为粤剧最主要的标志是使用粤语演绎，用英语唱粤剧大大地背离了这个原则。但是 2003 年敦煌剧坊在祖庙万福台的成功演出，激励他们次年参加第四届羊城国际粤剧节，向公众展演英语粤剧；当年还在广东外语外贸大学剧场表演英语粤剧《清宫遗恨》，现场提供中英文解说字幕，大学生们被这种以新颖形式包装的传统戏剧深深吸引。英语粤剧努力使外国人领略中国传统戏曲文化的精华，认识中华传统文化的精粹，这是英语粤剧的意义所在。例如，敦煌剧坊在未完全用英语演绎粤剧前，已努力把粤剧带入英语社会，他们曾特意为一个英语团体主办"粤剧欣赏会"，深入浅出地用英语讲解粤剧的基本动作、唱腔、音乐、乐器、脸谱等。听了讲解，外国人才恍然大悟，原来华人在舞台上手执两面旗，一前一后地推着就是推车过场。换言之，英语粤剧能够让西方人更容易理解中国戏剧独特的写意美学和舞台表现手法，在解决了把西方语言融入中国地方戏曲的演唱技艺后，才能形成一个真正具有戏曲专业水平的新型粤剧。90 年代，敦煌剧坊举办"狮城地方戏曲展"，与香港的戏曲艺术家联合登台表演，并多次远赴欧洲，尝试用英语讲解他们表演的传统粤剧《三岔口》《白蛇传》《帝女花》等。[①] 21 世纪，

① 敦煌剧坊：《狮城地方戏曲展 95》，新加坡 1995 年版，第 4~6 页。

香港华仁戏剧社继续与香港的一些社会名流演出英语粤剧。同时，香港有一个以小演员组成的"查笃撑粤剧团"，也时有表演英语粤剧《贺寿》《醉打金枝》等剧目，颇受好评。祖庙万福台的英语粤剧演出是一种对粤剧演出方式的探索与实验，于海外观众而言有较大的传播与推广意义，同时也能调动本土的演戏与观剧的热情。

2. 定制"私人粤剧"

从 2014 年 3 月起，佛山粤剧院办起了公益性的"周末大戏台"——每逢周五、六下午，全团的 60 多名演员轮番登台；同时，还为不同的人群"度身订造"不同的剧目，如大学生专场、小朋友夏令营专场、外国人专场、名媛专场等；普通市民如果组成 110 人的团队，就可以免费约时间定主题演出。"根据不同人群的特点、爱好，设计不同的折子戏剧目，让不同年龄层都看得过瘾。如小朋友喜欢喜剧、神话，就演《猴王借扇》《小放牛》《戏妖》等折子戏，在演出中段主持人进行讲解，以引起他们的兴趣。"2014 年 7 月，佛山粤剧传习所为 30 多位来自法国文化交流团的艺术家安排了一场演出，选了《猴王借扇》《水漫金山》等一些文戏较轻、打斗动作较激烈的剧目，便于外国观众接受。法国的艺术家们对于这种具有浓郁中国特色的戏剧艺术非常感兴趣，看完后还到后台和演员交流，了解这门艺术的技巧和故事，并合影留念。百姓看戏、政府买单、戏迷投票，"私人定制粤剧"这项惠民工程非常受欢迎，每场 120 多张门票，不到两小时就被领完，场场爆满。为了更深入了解戏迷的喜好，粤剧传习所在"周末大戏台"演出活动中推出投票环节。采取在免费门票上附带投票票张的方式，请观众在观戏之后评选最受欢迎的剧目，得票最多的剧目便是本周的冠军，周冠军剧目会在下周的"周末大戏台"再次上演。

由于"周末大戏台"演出时间固定，受众群体也比较固定，未能普及到所有喜欢粤剧的市民，所以粤剧传习所就产生了"私人订制"的想法。普君社区、石湾街道、南海区老干局等都经常组织老人家通过"私人订制"的方式来看戏。有的团体预订时会明确指定要看的剧目，但更多的戏迷喜欢由传习所自行发挥，他们会把最经典的剧目拿出来。除了老戏迷以外，学生也是捧场客。不少学校都开展了粤剧培训，在音乐课上老师也会向学生介绍粤剧的知识。罗村小学每个月通过'私人订制'组织学生来这里看戏，工作人员还会带领孩子们来到后台参观演员化妆和粤剧服饰，向学生介绍头饰与角色的配搭等戏曲知识，让他们走出课堂，与传统文化有真实的接触和体验，通过这样的形式引导年轻一代对传统粤剧的兴趣，让粤剧在学生中生根发芽。佛山粤剧传习所还有打算为旅行团提供"粤剧私

人订制"之旅,"希望外地的游客也能感受到佛山浓郁的粤剧气氛",打造诸如广州"珠江红船"、桂林"印象刘三姐"、西安"唐乐舞"、"云南映象"一类的品牌节目,将佛山作为粤剧发源地的文化形塑造起来,随着一批批的游客传播粤剧文化。

3. 联合广府各方力量共演

佛山市艺术创作院有着活跃的创作团队,由青年剧作家吴海榕创作的粤剧剧本《胡贵妃》,入选"广东省百台地方戏发展扶持计划",荣获2013年度中共佛山市委宣传部文艺精品项目资助。该剧讲述的是本土故事:南宋时期,奸臣贾似道扰乱朝纲,迫害忠良,胡贵妃遭到追杀,落难逃亡。当她逃到岭南珠玑巷时,走投无路,欲自尽而投江。然而阴差阳错,胡贵妃被当地村民黄贮万认作是自己的未婚妻子而救上岸来,幸免于难。随后胡贵妃为了躲避追杀,亦"嫁"给了黄贮万。可长期生活在皇宫中的胡贵妃刁蛮任性,对人极度不信任,三番四次将黄贮万和珠玑巷村民的好心搭救误会成是要加害自己。最终由于胡贵妃的种种劣习,给珠玑巷所有村民都招来了杀生之祸。面对此情此景,胡贵妃将何去何从?为不连累村民,胡贵妃做出了自己的选择。该剧由佛山市艺术创作院和广州文学艺术创作研究院共同策划打造,2015年5月由广州粤剧团倾情首演,于2016年1月9日下午及晚上在佛山琼花大剧院连演两场,场场爆满。广佛同城,文化共融,《胡贵妃》(图7.5、彩图10)是广佛共同孵化的剧目,而《胡贵妃》的编剧吴海榕也成了孵化计划中最年轻的编剧。①

为进一步推广非物质文化遗产名录,促进粤曲"星腔"艺术的传承与发展,广东音乐曲艺团于2016年11月2日在佛山琼花大剧院举行曲艺舞台剧《永恒的星光》(图7.6、彩图11)的首演,并将它作为2016广东(佛山)非物质文化遗产周暨佛山秋色民俗活动的开幕专场演出。《永恒的星光》由广东省文化厅主办,佛山市人民政府承办,佛山市文化广电新闻出版局、佛山市三水区人民政府执行,佛山市三水区文体旅游局、广东音乐曲艺团及佛山市演艺中心演出。该剧由广东音乐曲艺团梁玉嵘主演小明星,该团艺术指导、国家一级演员、著名羊城笑声黄俊英,著名相声小品演员郭逢凯、林运洪、陈坚雄、李跃辉以及该团一大批优秀青年演员同台演出;并精选了小明星多首"星腔"经典曲目的主要唱段,以舞台剧的形式,将小明星的艺术生涯及爱国情怀再现舞台。该剧在舞台、音乐、唱腔

① 刘芷晴:《广州文学艺术创作研究院外聘编剧新戏〈胡贵妃〉首演》,http://www.yuejuopera.org.cn/dtxx/yczx/20150203/897.html。

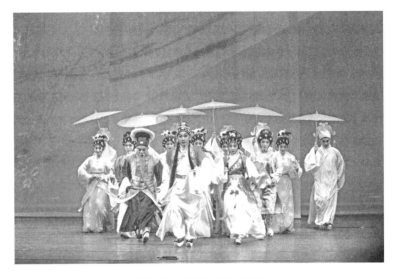

图 7.5 《胡贵妃》剧照

资料来源：简锡昭摄。

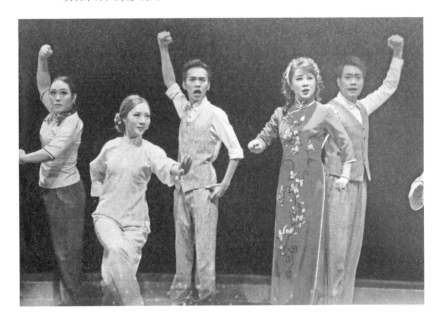

图 7.6 《永恒的星光》剧照

资料来源：广东音乐曲艺团。

等方面，导演均以不同手法将其全新改观，力求打造出最佳精品。国家一级演员、著名粤曲"星腔"演唱家、国家级非物质文化遗产粤曲省级传承人梁玉嵘主演小明星，这是她从艺 29 年来第一次在舞台上演绎女性的角色。与《胡贵妃》一样，这也是一出广佛共演的代表作品。

4. 集合 15 名"梅花奖"得主共演传统粤剧例戏《香花山大贺寿》

2017 年 3 月 31 日晚,由佛山粤剧传习所(佛山粤剧院)组织复排的粤剧传统例戏《香花山大贺寿》(图 7.7、彩图 12)在广州中山纪念堂进行重排公演。该剧汇聚了广东省众多粤剧院团的各行当的名家大腕,参演团体有七八个,出场演员达 108 人,其中国家一级演员 22 人,中国戏剧"梅花奖"得主 15 人,阵容鼎盛。晚上 7 时 45 分,全场目光聚焦舞台,老戏迷翘首期盼的大老倌依次登场,他们在《八大仙贺寿》《八仙女摆花》《菩提岩》《紫竹林贺寿》《观音八变》等剧目中演绝活、露身手,气势与功架赢得粉丝们热烈的掌声。中场,穿插精彩的武行"插花"表演叠罗汉、扒龙舟、人龙舞等,技术难度大,全场掌声不绝于耳。为了复原这些传统武技,佛山精武体育会还派出近 50 人参与武行"插花"表演,蔡李佛鸿胜馆等民间武术社团对佛山粤剧院演员进行武术教学,使《香花山大贺寿》的这个艺术亮点得以再现。全场高潮来自武行表演,高速翻跟斗看得人眼花缭乱,令老戏迷高声喝彩。

《香花山大贺寿》是一个超过百年历史,广府地区逢年过节必演的粤剧传统例戏。这个以天上众仙给观音贺寿为故事的神话剧,充满喜庆色彩,蕴含大量有着鲜明广府特色的唱做程式、锣鼓音乐和南派武技,是极具挖掘、研究、保护、传承价值的非物质文化遗产。该剧在广东省粤剧舞台曾消失了半个多世纪。佛山市非遗保护中心和佛山粤剧传习所从 2015 年起,对《香花山大贺寿》进行了挖掘、研究和整理,并于 2016 年 9 月启动该剧的复排工作。佛山粤剧传习所所长李淑勤介绍,1960—1962 年,佛山专区充分发挥 50 年代初几十位从东南亚回国的粤剧红伶的作用,由佛山专区青年粤剧团开设陈村等地粤剧训练班,培养新一代粤剧人才,整理南派传统,重排《香花山大贺寿》《玉皇登殿》《天妃送子》《六国大封相》四部传统例戏,为今天留下了宝贵的财富。《香花山大贺寿》虽然在内地 50 多年未演,但广东现存的版本和香港演出依据的,依然是佛山专区青年粤剧团 1960 年的演出版本,这就说明佛山复排该戏的优势。以这个百年例戏为核心,佛山粤剧传习所调动了广东各粤剧团的力量,彰显了粤剧本身的价值,同时也展示了粤剧作为软实力的强大的文化功能。

5. 从戏台走向影视

影视、新媒体传播让粤剧从戏场的重复演出走向机械拷贝层面,从而扩大了传播力度与辐射面,佛山粤剧在这方面做了大胆尝试。1998 年,红线女拍摄了粤剧动画电影《刁蛮公主憨驸马》,新的粤剧演绎形式成为当时文化界热议的话题。2007 年,佛山粤剧院创作的国内首部舞台动漫真人

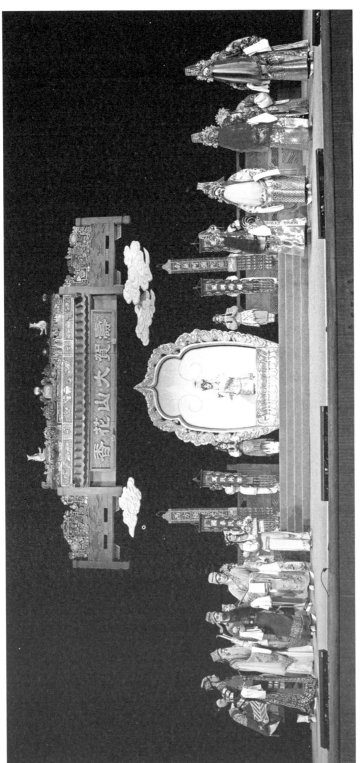

图7.7 《香花山大贺寿》剧照

资料来源：佛山粤剧传习所。

秀《蝴蝶公主》在粤剧界引起轰动，这部新编粤剧加入了动漫、合唱、交响和民族音乐的元素，糅合了电影、歌舞和话剧的表现手法，作品一亮相就吸引了圈内同行的高度关注，备受各界好评。

佛山粤剧团团长李淑勤跟随红线女的脚步，近年来尝试了粤剧电影，为沉寂的粤剧界带来了新鲜血液。由佛山粤剧院编排演出的粤剧《小周后》曾在国内外巡演达 250 多场，斩获全国多个戏剧大奖。2010 年，李淑勤将《小周后》搬上银幕，成为佛山历史上首部完成创作的粤剧电影，影片还开了内地戏曲电影实景拍摄的先河。2013 年，李淑勤再度将《小凤仙》搬上银幕。与其他地方的粤剧相比，佛山粤剧在继承推广上有自身的特色，也做了不少敢为天下先的积极探索，除了戏台外，电视、电影、新媒体都是推广粤剧的方式，突破了粤剧单一传播的藩篱，也拓宽了不同受众与粤剧接触的渠道，这对于粤剧市场的再生性及粤剧文化的传承来说都是非常有益的。

（二）未来粤剧的走向

2016 年 10 月 28—29 日，2016 佛山粤剧华光诞活动在广东粤剧博物馆举行。其间，佛山市政府出台《关于促进戏曲发展传承的实施意见》（以下简称《实施意见》），决定复排佛山粤剧传统例戏"四件宝"之一《香花山大贺寿》。近年来，佛山在粤剧传承中积极通过政策指路、精品引领、培育新鲜血液、开展粤剧巡演等多种方式，营造浓厚的粤剧学习氛围，扩大粤剧普及面，传承广府文化。

1. 未来观众如何培养？走进校园成为共识

民国初期，粤剧人才辈出，先出现了五大流派，包括薛觉先、马师曾、桂名扬、白驹荣（白玉堂）和廖侠怀，后来又出现了将粤剧带向精致化的任剑辉和白雪仙。中华人民共和国成立后，佛山粤剧仍然十分兴旺，如 1959 年，佛山民营和国营的粤剧团就有 80 多个。不过如今只剩下佛山粤剧传习所一家专业粤剧团。市场是戏剧的生命，虽然佛山粤剧的群众基础很好，但如今摆在佛山粤剧面前的最大难题，仍然是难以吸引市民购票观看。中国戏剧"梅花奖"得主梁耀安坦言："编剧、演员、观众，这三个都是粤剧的主要组成部分，现在几乎都呈现出短缺的情况。"随着佛山老一辈"发烧友"的逝去，如何培养新的观众群，成为摆在佛山粤剧人面前的一道难题。佛山市祖庙博物馆原馆长梁国澄认为，如今 4～12 岁的儿童群体是未来粤剧市场的希望，粤剧进校园成为大家不约而同的选择。

《实施意见》重点提出推动"戏曲进校园、学生进剧场"的"双进"活动,扩大粤剧特色学校的数量和规模,各区教育部门分别确定 5～10 所试点学校,结合音乐课程开展戏曲教育教学;尝试将戏曲教育列入大学选修课程,鼓励组织校园戏曲社团;"十三五"期间,在全市逐步建成 50 所中小学粤剧特色学校,每两年举办一届佛山市青少年戏曲汇演。实际上,佛山的一些学校已经先试先行。佛山"粤曲神童"潘时升曾就读的西樵一小,把历史课本编成课本剧上课;2009 年,佛山一小成为粤剧粤曲进校园计划的"曲艺训练基地";2013 年,顺德均安镇为两家少儿曲艺培训基地挂牌,该镇文化站定期派出老师,指导该镇天连小学和南面村童圆幼儿园进行曲艺培训。佛山一小校长罗秋霞介绍,2009 年佛山一小设立粤剧课堂,开设了基本功架班、粤曲表演唱腔班、曲艺民乐班;2015 年与香港查笃撑儿童粤剧协会结盟,成为佛山粤剧传习所粤剧传承实验基地,为全市粤剧粤曲推广探索打造示范平台。每年佛山粤剧华光诞活动上,香港和佛山的"小红豆"一块出演儿童粤剧,孩子们有板有眼、充满童趣的表演,让一帮听惯了传统粤剧的发烧友"拍烂手掌"。"香港查笃撑儿童粤剧协会的儿童粤剧做得很好。"梁国澄说,香港已连续举办了两届查笃撑儿童粤剧节,吸引了 300 多所小学和幼稚园参加,同时吸引了东莞、深圳、佛山等地学校的关注。儿童粤剧让传统戏曲深入孩子心灵,让他们在粤剧舞台上,用真性情演绎属于自己的粤剧,同时积蓄粤剧后备人才。

2. 规划粤剧文化片区,寻找发展创新之路

《实施意见》还透露,2017 年佛山粤剧传习所将启动新址建设,打造一流的粤剧生产、研究、培训基地。同时,还要在新址内配套建设粤剧旅游剧场、粤剧电影院、粤剧茶馆等,将新址规划打造成粤剧主题园区,成为"文化佛山"的展示窗口。另外,通过复建琼花会馆,完成广东粤剧博物馆的搬迁提升,将琼花会馆打造成陈展、演出相结合的文化产业项目。禅城区文体局文化遗产科科长任智斌介绍,复建的琼花会馆位置已经经过专家讨论确定,位于目前南堤路国瑞升平商业中心项目内。根据《实施意见》,佛山粤剧传习所所在的粤剧主题园区建成后,将结合重建的琼花会馆及祖庙万福台、梁园、岭南天地等,打造集粤剧传承、演出、展示、旅游于一体的粤剧文化片区。除了与文化旅游产业结合,粤剧的创新发展还可以实现"互联网+",通过网络平台建立佛山戏曲资源库,搭建展览平台、演出交易平台和观众交流平台。另外,粤剧曲艺还可尝试跨界合作,与网游结合,与其他音乐形式如 Rap 结合,通过互联网传播粤剧曲艺,拓展粤剧传承发展新空间。

二、近年佛山民间私伙局演出的情况

佛山是粤剧的发源地，从佛山的历史文化来看，粤剧作为一个地方剧种历数百年而不衰，演数百年而不弃，颇具传奇性。其拥有近亿观众，拥有五大流派、各大唱腔，在佛山发源、发扬、壮大，名伶辈出，名剧屡就，绵延300年。佛山粤剧有着深厚的群众曲艺基础，民间私伙局传演形式是粤剧发展的巨大潜能。"私伙局是粤语方言区内民间曲艺爱好者自己组织起来的，以自娱自乐为目的，自愿组合为基础的业余曲艺社团。"① 它类似于京剧"票友"、川剧"玩友儿"的概念。佛山地处珠江三角洲腹地，经济发达，受大陆与海洋双重文化的影响，其文化特质中有开放、现代的成分，更多的则是因经济支撑带来的传统性与文化自信。因经济有保障（有中央补贴地方"三馆站"免费开放专项费等项目的支持，商业赞助，甚至不少私伙局有港澳及海外同胞、侨胞的经济支持与精神鼓励），民间便有余暇逸致去延续个人爱好。粤剧从明代延续到现在，裹挟了无数的戏迷，科班的唱戏出于职业与票房需要，票友唱戏则是无功利无条件的业余爱好。佛山市辖五区，区区私伙局兴盛，梆黄不断。据佛山市文化馆2009年数据统计，佛山五区共有城乡粤剧、粤曲私伙局500多个，其中顺德区、南海区、祖庙街道、容桂街道、均安镇和大良街道分别荣获中国曲艺家协会授予的"中国曲艺之乡"称号，是曲艺之乡分布最密集的城市之一。据2014年文化部门对"四有"（有固定的活动场所、有固定的演出器材、有固定的活动时间、有专人负责）私伙局的统计，禅城区有私伙局37个，南海区67个，顺德区81个，三水区12个，高明区13个。② 这个文化部门在册的私伙局数据与各区的经济实力有着很大的关系。当然还有诸多无法统计的私伙局存在，不管统计数据是否精确，不管社团的表演是否正规，也不管是否定期活动，无法归类的零散的即兴的，只要爱着的，唱着的，将粤剧传演下去的都应该记于笔端。私伙局除了自娱自乐以外，还参与各种赛事以及送戏下乡等文艺活动，活动地点有公园、祠堂、文化室、篮球场等。其成员小至4岁，老至七八十岁。私伙局的蓬勃状态及粤剧的民间传习与流播是佛山民间粤剧发展的巨大动力。佛山私伙局的活动形式主要有如下几种。

① 万钟如：《佛山私伙局研究》，南方日报出版社2016年版，第2页。
② 万钟如：《佛山私伙局研究》，第220页。

（一）"万家灯火万家弦"——佛山私伙局表演培训班

为更好地提升城市涵养、凝聚佛山市民的向心力，从2013年开始，佛山市文化馆举办了多期佛山私伙局表演培训班，为基层粤剧、粤曲爱好者提供学艺的机会。2015年10—12月，2015佛山私伙局表演培训班开课。本期培训班累计课时24节，为佛山五区180多位学员提供粤剧、粤曲表演培训。除佛山地区学员外，也有不少广州学员前来听讲。本期培训班开设表演班（教学曲目：《紫凤楼》）、平喉演唱班（教学曲目：《张文贵践约临安》）、子喉演唱班（教学曲目：《昭君出塞》）共三门课程，逢周一至周三晚上开课，邀请了中国曲艺牡丹奖得主沈小梨、红派艺术大赛金奖得主李惠芳、资深戏曲导师李雄钰、青年粤剧演员梁春凤担任授课老师。这已是佛山市文化馆连续第三年开设公益性私伙局表演培训班，收效良好，深得广大市民及粤剧粉丝的好评。

（二）媒体推动"私伙局群英会"

佛山是粤剧之乡，孕育出无数闻名海内外的粤剧名家，民间自发组织的私伙局更是遍地开花，唱粤曲成为佛山民间最喜闻乐见的娱乐方式之一。2006年，佛山电视台举办的"佛山首届粤曲歌唱大赛"唱响佛山大街小巷，参与者达数千人，为历次大赛报名人数之最，取得了持久轰动的效应，佛山人对粤曲的热情由此可见一斑。

2009年，为弘扬岭南文化，丰富市民精神生活，营造和谐的社会氛围，推动粤剧、粤曲艺术的发展和繁荣。佛山电视台与佛山市群众艺术馆联手打造了广东省首个大型粤剧私伙局比赛"私伙局群英会"，搭建了广大粤曲爱好者展示自我的舞台。2009年5月18日起，每周一至周五，佛山电视台新闻综合频道14:00—15:00播出，以粤曲私伙局为表演单位，打造了具有岭南文化特色的曲艺栏目。这是全省首个通过媒体平台展示珠江三角洲粤曲私伙局活动情况的赛事。

活动历时将近5个月，吸引了超过80支来自全省的私伙局参加。众私伙局有机会接受粤曲大老倌的专业指导。活动产生了"十大私伙局"和"十大优秀唱家"。华光诞（11月14日）当天，十大私伙局与来自海内外的粤曲爱好者/私伙局同台汇演（表7.1），并决出前三甲。"私伙局群英会"决赛在祖庙万福台举行，邀请了小神鹰、何笃忠、曾慧、李时成、邓

树荣、汤凯、李淑勤等戏曲界的权威名流担任评委。来自广佛肇三地的10支参赛队伍表演了众多粤剧经典名段，最终，南海区大沥镇盐步文化中心曲艺队以一曲荡气回肠的《太庙悲歌》一举夺魁。

表7.1 十大私伙局剧目

私伙局	剧 目
三水区文化馆庆昇平戏曲艺术团	《马嵬坡》
肇庆市高要南岸社区曲艺社	《百花公主》选段《梅亭恨》
西樵山曲艺联谊会	《血溅鸳鸯楼》
广州市花都区新华街道曲艺社	《金山战鼓》
南海区大沥镇盐步文化中心曲艺队	《太庙悲歌》
禅城区张槎大沙村委蓓蕾乐社	《穆桂英挂帅》
顺德区均安沙头村曲艺社	《胡笳情泪别文姬》
鹤山市戏曲艺术团	《凤仪亭》
佛山粤乐研究社	《闯经堂》
高明区曲艺团	《鸾凤分飞》选段

（三）参加区、市、省级比赛

参加各地各级的比赛也是佛山私伙局优化发展的方式之一，同时也是佛山民间粤剧的实力与成果展示。2012年7月28—31日，"开心广场 百姓舞台"首届广东省粤曲私伙局大赛的家庭组及社区组决赛，分别于广州文化公园中心台和顺德演艺中心举行。经过三天激烈角逐，由佛山市文化广电新闻出版局选送的三水区文化馆庆昇平戏曲艺术团（社区组）、禅城区文化馆艺术团陈民鼎李俞欢家庭（家庭组）和禅城区金锋曲剧社庞桂英林惠冰家庭（家庭组）荣获银奖，南海区罗村曲艺队（社区组）和禅城区张槎街道城西粤剧团（社区组）荣获铜奖。

2015广东粤曲私伙局大赛于11月20—22日，在广东音乐发源地之一番禺沙湾举行。佛山市派出十二支队伍参赛，共获得金奖2个，银奖4个，铜奖6个，最佳乐队奖2个，最佳演唱奖2个（表7.2）。佛山市文化广电新闻出版局、顺德区文体旅游局均获组织奖。

表7.2 2015广东粤曲私伙局大赛佛山获奖情况

奖项	获奖队伍（及剧目）
金奖（2个）	南海区曲艺队《南国桥韵》
	顺德区北滘曲艺协会《还我好山河》
银奖（4个）	南海区大沥镇曲艺协会曲艺队《白衣天使》
	顺德区龙江戏曲协会《香君守楼》
	顺德区龙江镇东华小学《韩信拜将》
	南海区西樵阳光宝贝幼儿园《古村番塔薪火传》
铜奖（6个）	南海区丹灶镇曲艺协会《番塔燃情中秋夜》
	顺德区容桂上佳市曲艺社《韩信拜将》
	禅城区文化馆《狱窗寄语》
	顺德区容桂容里曲艺社《凤烛烧残泪未干》
	顺德区龙江镇东华小学《红梅记之鬼怨》
	西樵山曲艺联谊会《一代天娇》
最佳乐队奖（2个）	南海区大沥镇曲艺协会曲艺队
	顺德区北滘曲艺协会
最佳演唱奖（2个）	南海区大沥镇曲艺协会曲艺队
	南海区曲艺队

广东粤曲私伙局大赛自2012年举办以来，逐渐培育成广东省弘扬岭南文化、活跃基层群众文化生活的知名品牌活动，为广大粤曲爱好者搭建了切磋交流的平台，更好地扩大传统粤曲文化的影响力和参与面。

后　　记

　　戏台小天地，天地大戏台。行走世间，每个人的生命历程都是脚本书写的过程，每个人都有剧情分摊与角色承担，在剧终之前跌宕起伏，悲欢歌哭。在传统中国，中国人对宇宙人生的认知大都来源于戏曲的教化，"戏"是解读传统中国的一把钥匙，也是个人生命历程的艺术化体悟与印证。当"戏"不再与你的世界重叠，而是拉开距离成为两个平行的界面，霸王虞姬、牛郎织女、白蛇许仙、宇宙锋、锁麟囊、游园惊梦、三岔口、辕门斩子、打渔杀家、大破天门阵……都成为褪色的声像遗留时，戏曲舞台上的大千世界乃"收拾起，大地山河一担装"，不少篇幅寞然收声回归了文本，颇有"四大皆空相"之惨淡。我看草根川剧长大，《追鱼》拔鳞的痛楚、《盗仙草》的情义胆识、《穆桂英挂帅》的气魄等朴拙印象铭记于心，以为古时人与人的交流都靠唱腔，人以生旦净丑群分，人人都粉墨胭脂、华彩衣着，鼓乐喧嚣、丝竹盈耳，那是一个有吸引力的幻象世界。幼时抬板凳去抢位置看戏——台上似懂非懂的咿呀唱腔、帮腔——戏场带动的热闹摊档——漂亮演员们卸妆后在大街小巷被青年们围追堵截——街头田间，演《白蛇》时议多情女、演《铡美案》时谈负心汉，三句不离戏台，处处都是话题——老人们丢下饭碗就直奔茶馆，粗茶竹椅、响锣起梆，三五个"打玩艺儿"（川剧座唱，参加者大都是业余爱好者，类似于京剧票友、粤剧私伙局），横顺要唱上几出才安逸……这些都是关于川戏的美好回忆。后来，川剧与诸多地方戏种一样不景气，剧团解散，戏台上的帝王将相、才子佳人们各自寻了各自的门，开录像厅、做小生意、夜总会卖唱、加入哭丧行当……辛酸难言。当种种虚幻的戏台逐渐淡出视野后，诸多敏锐的作家将其纳入了文本书写的范畴，我则开始了"戏曲与文学的关系"研究，企图从文学文本中寻回远去的戏曲世界。

　　十三年前南迁至广东佛山，没曾想触摸到了另一个声像世界：粤剧。身处粤剧的原乡，除了做专业的研究外，我一直琢磨着要与本土戏剧发生些关联，但苦于语言与文化的生分而无法靠近。后来在查阅粤剧资料的过

程中，佛山市祖庙博物馆李婉霞老师的名字频频出现，其研究成果甚丰。有日查黄页号码打电话去祖庙博物馆，接电话的居然就是她，冥冥中有缘份，一个电话开始了我们的相知与合作。我们在祖庙茶水阁下频频约谈论道，在清茶与绿荫的浸润下进行了优势互补与整合：她擅长粤剧史的整理与研究，我擅长戏剧研究的方法论与学理推演。二者是一线研究与学院派研究的最佳结合，并力图在理论与地方文化之间寻找到研究的契合点。2013年6月，我们合作的课题"场域理论视野下的佛山戏台文化研究"获得佛山市哲学社会科学规划立项，结题报告得到佛山市社科联的青睐与推荐，课题组接受了记者的采访，《珠江时报》将我们的研究成果进行了整版推介（2015年1月18日），诸多读者与市民惊喜地发现："原来除了唱戏之外，祖庙万福台竟有如此之多的功能！""佛山的民间戏台依然充满着生命力！"社会反响非常好。接下来我们把研究的焦点集中在"红船戏班史"与"佛山粤剧发展史"上。"红船"的相关论文与随笔见诸多种学术期刊及《广州文艺》杂志等；至于《佛山粤剧发展史》，我们则引入西方人类文化学与传播学理论，对粤剧在佛山的起源、形成和发展进行连续跟踪探讨，对粤剧走出佛山，走向粤港澳、走向世界的路线图做一番发掘与研究。这样的文化地图对于观照粤剧乃至岭南文化的发展、迁移和分布状况，都有十分重要的意义，关键是这项工程将抹去佛山粤剧"无史"的空白记录。2014年底，佛山科学技术学院属下的岭南文化研究院招标，由我主持、婉霞参与的课题"佛山粤剧发展史"获得了重点立项（14lnwh07）。反复论证、任务分工、查阅史料、走访调研、田野调查、整合撰写，历时两载寒暑，《佛山粤剧发展史》的书稿完成了80%。2016年底，因前期著述的扎实，我们获得了佛山市社科联的出版资助。同年底，由我主持、婉霞参与的课题"传统戏曲与现当代小说的互文性研究"又获广东省哲学社会科学"十三五"规划项目立项，课题关乎粤剧在小说中的书写又超越了粤剧，涉及诸多剧种与现当代作家的丝缕缠绕，带着种种辛苦与惊喜，我把粤剧圈进了文化与文学的范畴，不觉中完成了一种回归与融合，鼓乐锣音，弦歌处处，故乡与他乡的界限渐渐消弥。

再一年，著作如期完稿却心中忐忑，我们寄稿给中山大学粤剧研究专家谢少聪老师，请求审阅指点。谢老师不辞辛劳，细心批阅，精当点评，让我们大为感动、惊喜，全文摘录如下：

关于《佛山粤剧发展史》审阅的意见

一、粤剧是我国一个大型的地方戏曲剧种，它源远流长，在

海内外广为流传，享有盛誉。2009年由粤港澳共同申报，被联合国教科文组织列入世界非物质文化遗产名录。但多年以来，我们对它的探讨、研究还欠深入，理论方面的空白还很多。佛山地区是珠三角腹地、广府族群聚居地，因此也是粤剧孕育、流行、发展成熟的主要地区。过去研究佛山粤剧的文章不少，但系统总结论证的著作甚少，《佛山粤剧发展史》的撰写，对填补这方面的空白有十分重要的意义。

二、两位作者在大量阅读了百多年来粤剧方面的历史资料、地方志书，考察历史遗址、遗物，访谈老艺人等基础上进行研究论证。虽是一家之言，但有理有据，整理出来的丰富资料更可为后来研究者提供参考。

三、神功戏、红船班时期是粤剧流行、发展成熟的重要阶段，近七十年来在内地已基本消失，研究文章甚少。而佛山地区又是粤剧神功戏、红船班的重要流行地。作者搜集了这两方面的大量史料并进行了详细论述，填补了佛山地区戏曲史料的空白。

四、作者以粤剧在佛山地区的发展史为立足点，又放眼粤剧在广州、香港、澳门及珠三角、广西的流行、发展情况，使人能更容易窥见整个粤剧发展及流变状态。

五、新中国成立后内地与港澳地区粤剧曾向不同方向发展，在保留传统、创新、改良等方面各自都做了不少尝试。佛山地区在这方面也经历了不少曲折，作者在这方面也做了大量的论述。

六、粤剧历史上曾流传的五大表演流派，薛、马、桂、廖、白均是佛山籍人，在佛山粤剧发展史上有着非常重要的贡献，本书在记录本地历代名伶活动的方面虽做了大量的资料搜集、统计工作，但对五大流派的论述尚有可补充的空间。

七、全书尚有一些文字语句提法上可考虑适当修改，就不在此一一提及，我在文中用批注形式列明供参考。

以上意见，供有关方面及作者参考。谢谢！

谢少聪

2017年12月

中山大学历史人类学研究中心粤剧粤曲文化工作室执行主持人

中山大学历史人类学研究中心客座研究员

《中国戏曲志·澳门卷》编辑部主任

书稿即将付梓之际，我们由衷地感谢谢老师的鞭策与鼓励，他的肯定

坚定了我们开拓研究范围的信心，相信迈出第一步，必定会长路进行，收获不断。我真诚地感谢搭档婉霞，一路走来，这个说干就干、提笔就写的人给了我太多的启示与帮助，一个一个的项目做下来，除了结项，我们彼此都收获了神一样的队友。感谢佛山市社科联及岭南文化研究院的领导和同仁们，感谢广东外语外贸大学的陈恩维教授、岭南文化研究院的谢中元博士、华南师范大学的万钟如教授、澳门妈阁水陆演戏会理事长陈键铨先生、佛山市文化馆的苏隽先生、佛山艺术创作研究院的王思伟先生的无私帮助，感谢师友及家人的督促与支持。

去年寒假，重游成都宽窄巷子，发现比以前多了川剧体验馆，在现代舞台背景及音乐衬托下，表演偏重技艺，无唱腔展示。川剧绝活滚灯伴着小品表演，彩旦加丑角，捧逗成趣，咋个滚，头顶碗里的灯都妥妥地点着。变脸的演员，呼一下红脸呼一下绿脸，呼一下变个蜘蛛侠，呼一下又整个熊猫脸，既传统又现代，小小表演坊里座无虚席、掌声充盈。我在想，川剧普及自救，可能这也是方式之一吧？近年来，去西安听秦腔，去潮州听潮剧，去厦门听梨园戏，在雷州看雷戏，在剧场看昆剧、粤剧、京剧、黄梅戏……在文本里邂逅汉剧、泸剧、傩戏、越剧、桂剧、上党梆子、茂腔、道情戏、眉户戏、目连戏……各地方戏种都在以不同的方式复活，不知渐行渐远的传统戏曲世界是否会风华重现？不管怎样，我都将带着温暖与期待奔赴下一个"剧场"，探究出更多尘音旧事，连同自己的切身体会，伴着音律云板，一一都讲给您听。

由于精力与能力所限，本书并不完美，敬请诸位专家、学者、读者斧正，以便我们进一步完善修正。本书的具体撰写分工如下：第一章、第六章、第七章、后记，曾令霞；第二章至第五章，李婉霞。

<div style="text-align:right">

曾令霞
2018年8月于佛山禅城

</div>

佛山市人文和社科研究丛书
FOSHANSHI RENWEN HE SHEKE YANJIU CONGSHU

第一辑
明清以来佛山城市文化景观演变研究
石湾窑文化研究
佛山传统童谣辑注

第二辑
佛山传统建筑研究
解构与传承——康有为思想的当代价值研究
走向"后申遗时期"的佛山非遗传承与保护研究
佛山功夫名人影视传播研究

第三辑
佛山诗歌三百首评注
明清佛山北帝崇拜习俗研究
佛山私伙局研究
发现佛山
行通济与佛山社会变迁

第四辑
佛山企业家文化研究
佛山家风家教研究
佛山木版年画研究
佛山养生文化探源
佛山历史村落

佛山市人文和社科研究丛书
FOSHANSHI RENWEN HE SHEKE YANJIU CONGSHU

第五辑

烟草大王简照南研究

源流、传播与传承——佛山粤剧发展史

佛山文苑人物传辑注

佛山政府、企业"互联网+"——兼论城市社区
　　治理与服务

陈启沅评传

佛山幼儿教育实践与探索——佛山市机关幼儿园
　　愉快园本课程建设

佛山冶铸文化研究

官方微信二维码

官方微博二维码

官方网站二维码

ISBN 978-7-306-06450-9

定价：60.00元